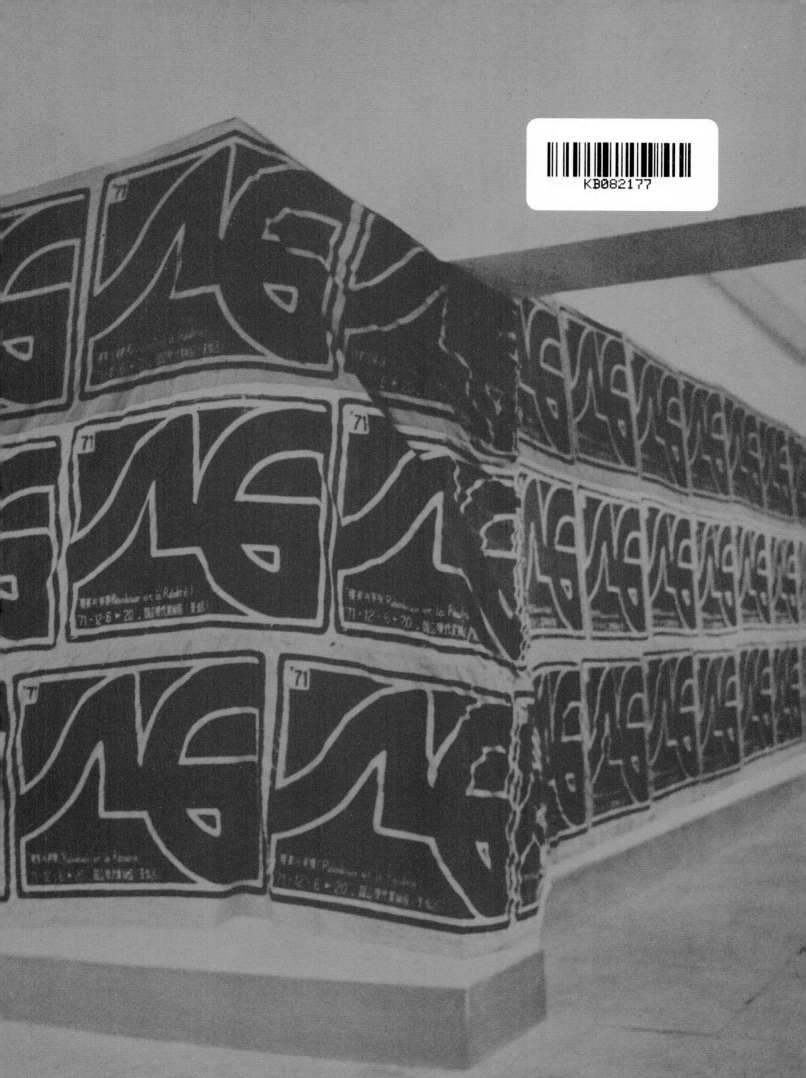

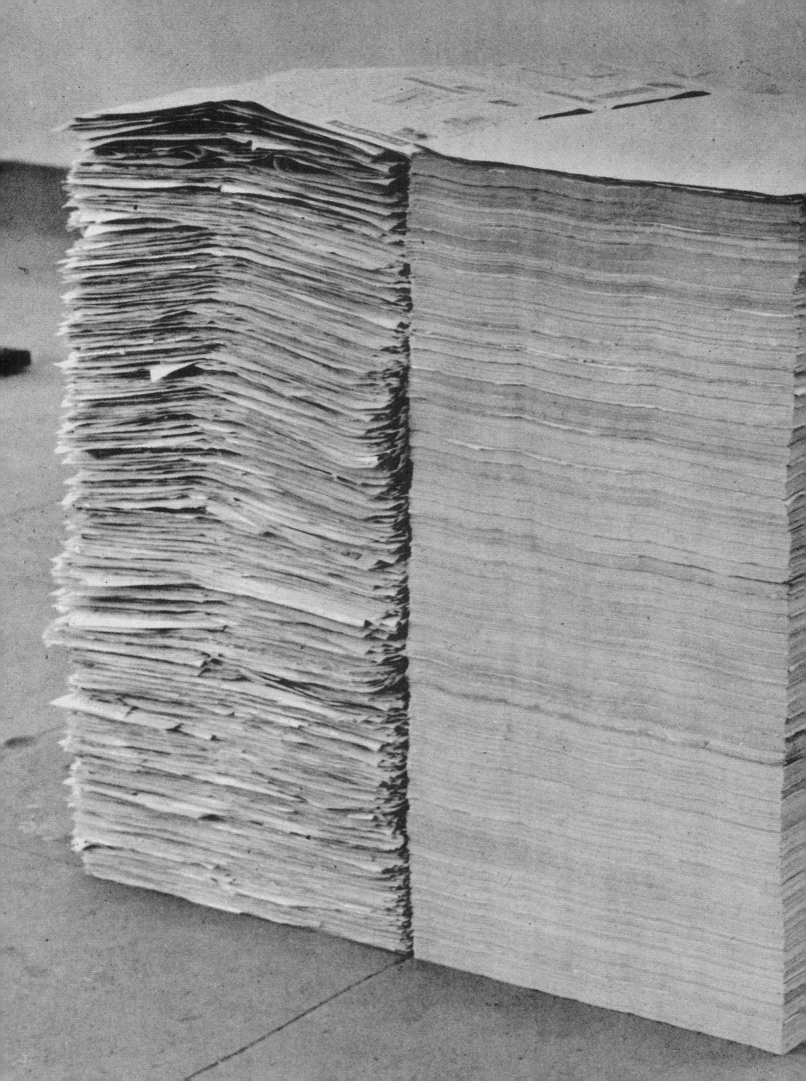

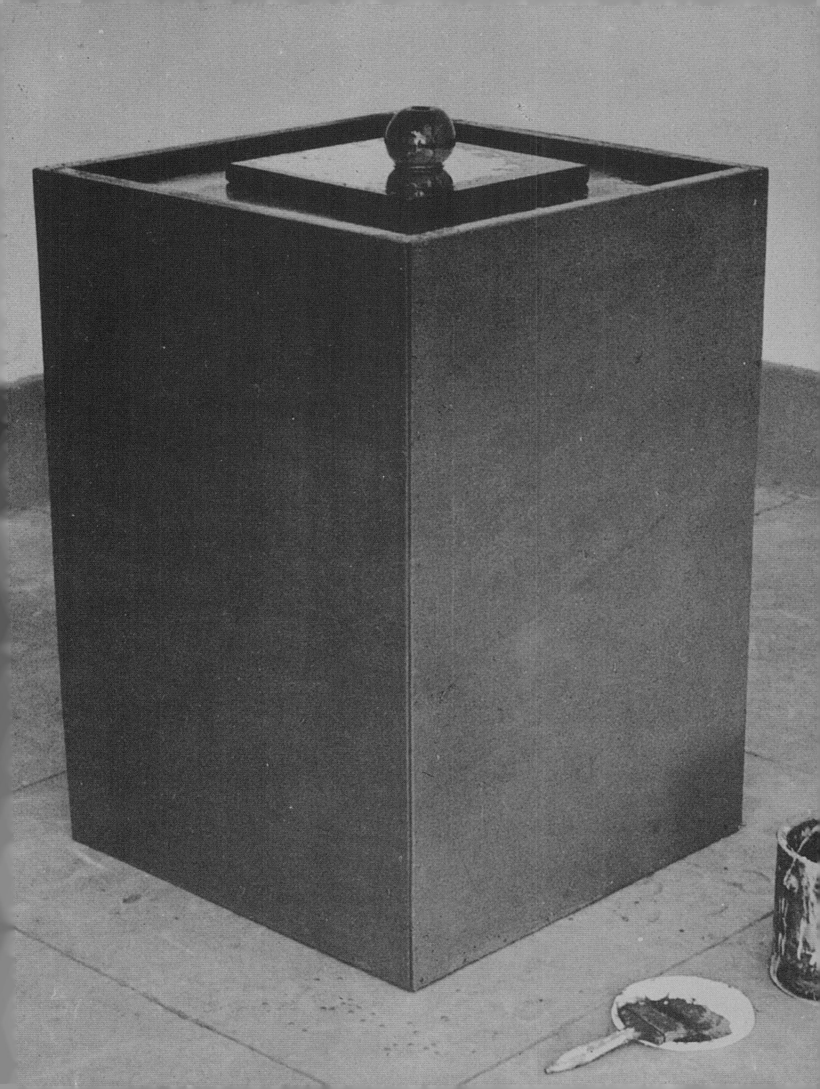

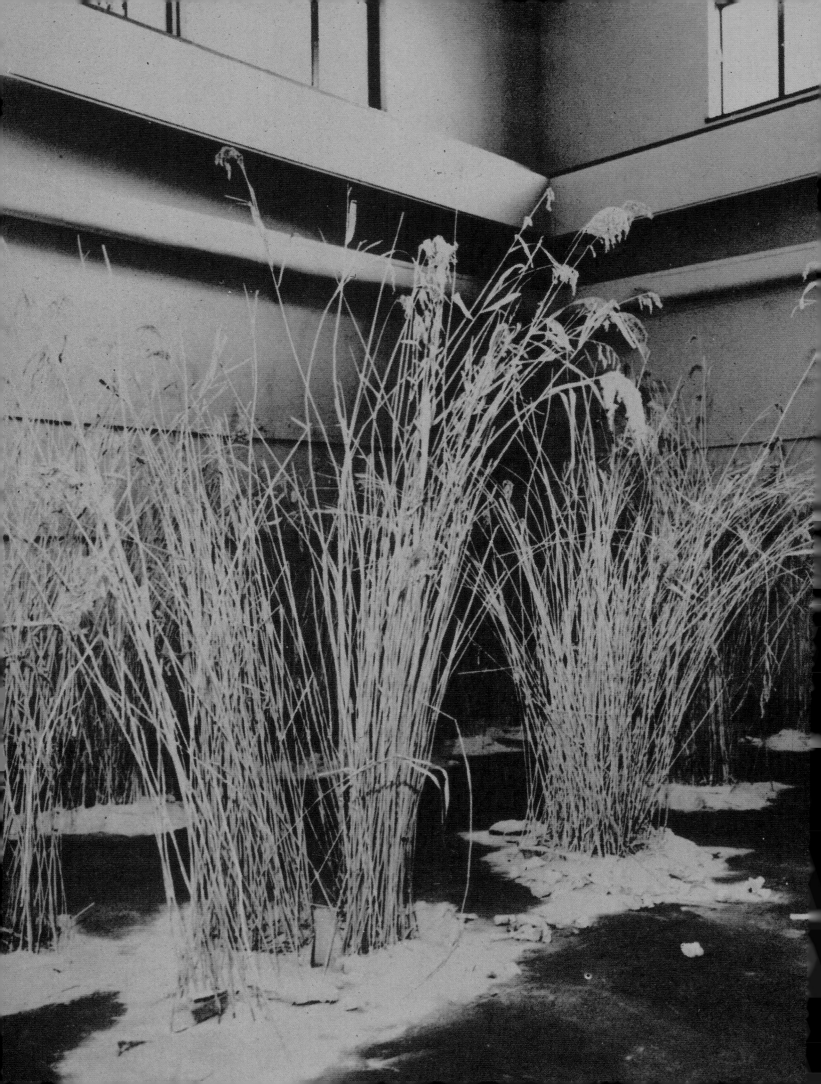

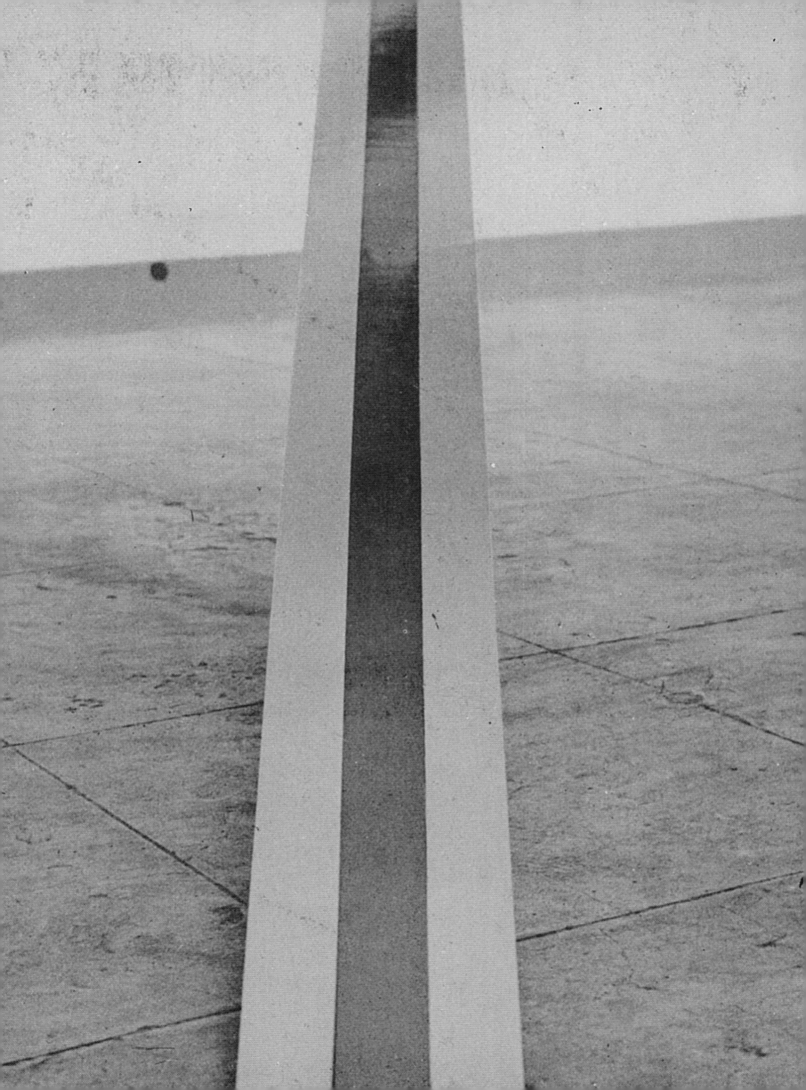

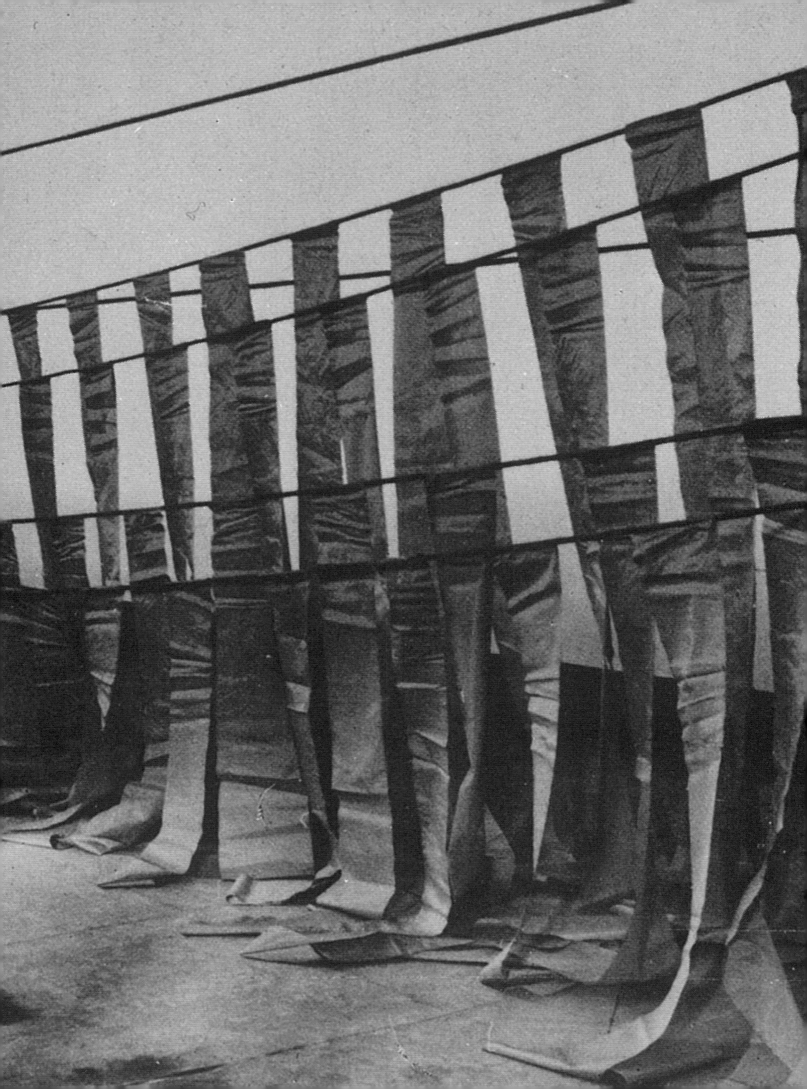

비 평 가
이 일 과
1 9 7 0
년 대
AG 그 룹

아버지가 작고하신 지 26년이 흘렀습니다. 아버지를 회고하는 작업은 2013년 아버지가 생전에 소장한 작품을 전시한 《비평가 이일 컬렉션》과 『비평가 이일 앤솔로지(상·하)』(정연심 김정은 이유진 편저, 미진사) 출간으로 시작되었습니다. 그 후 십 년이 흐른 2023년 5월에 '스페이스21'이라는 새로운 공간에서 비평가 이일을 재소환했습니다. 전시의 무대는 지금으로부터 50여 년 전인 1970년대, 당시 30-40대인 평론가와 작가들이 열정적으로 미술운동을 주도해 나갔던 그 시대입니다.

　　풍요롭지 않은 시대에 젊은 작가들이 모여 시대의 모순과 억압을 표출하며 전위 미술을 펼쳤던 1970년대 실험 정신은 한국 현대미술사에서 재조명해야 하는 중요 연구 과제입니다. 이 실험정신은 예술가라면 응당 갖춰야 할 자질이며 그 작가 정신을 이번 전시에 조명해 보고자 했습니다.

　　스페이스21의 개관전 《비평가 이일과 1970년대 AG 그룹》 전시에는 현재 한국미술을 대표하는 대가들의 작품들이 결집되었습니다. 이번 전시에 기꺼이 작품을 내어주신 작가분들은 50여 년 전의 활동을 되돌아보며 부친과의 오랜 인연을 회상하며 감격스러워 하셨습니다. 그리고 70년대 아방가르드 운동의 중요성을 재조명하는 이 전시에 큰 힘을 불어넣어 주셨습니다.

　　이 전시가 가능할 수 있었던 것은 저희 아버지와 AG 그룹 작가들이 함께 했던 그 아름다운 시절에 대한 추억의 힘에서 비롯된 것이라고 생각합니다. 전시에 참여해주신 김구림, 박석원, 서승원, 심문섭, 이강소, 이승조, 이승택, 최명영, 하종현 작가님에게 진심으로 감사의 인사를 드립니다. 그리고 이번 전시는 정연심 교수의 추진력 없이는 이루어질 수 없었는데, AG 그룹의 미술사적 의미와 전시사적 의미를 깊이 연구하면서 그 중요성을 재차 강조했고 마침내 스페이스21에서 전시로 구현하게 되어 유족으로서 감격스럽다 하겠습니다.

　　스페이스21 대표
　　이유진

차례

AG(Avant-Garde) 그룹의
실험미술 전시

정연심

1 『AG』는 한국아방가르드협회가 만든 협회지이지만, 비평적 성격을 강조했다는 점이 특징이다. 당시 젊은 한국 비평가들이 주축이 되어 이 협회지의 내용을 구성했다는 점도 특징적이다. 1966년에 발간된 『공간』에도 미술 전문 기사가 실렸지만 건축 중심의 논의가 많았기 때문에 『AG』는 시각미술을 전문으로 하는 저널을 염두에 두었다고 볼 수 있다.

2 이 모토는 각 저널의 표지 다음에 바로 등장하는 문구로, 전시도록에도 반영됐다.

이 글은 1969년에 결성된 한국아방가르드협회(AG 그룹)에 대한 연구이다. AG 그룹은 협회의 성격을 띠었지만 비평가와 미술가들이 주축이 되어 미술전문 출판물을 총 4회 발간하고 전시를 총 4회 개최했으며, 1974년에는 《서울 비엔날레》를 조직한 뒤 해체한 그룹이다.[1] 『AG』는 미술비평과 전시담론이 드물던 시기에 "전위 예술에의 강한 의식을 전제로 비전 빈곤의 한국 화단에 새로운 조형질서를 모색 창조해 한국 미술 문화 발전에 기여한다"[2]고 선언했고 이러한 모토는 저널과 전시 내용에 그대로 반영되었다. 『AG』 발행은 미술평론가였던 이일, 오광수, 김인환이 주축이었고, 《AG전》에서 참여 작가들은 개별 작품과 '방법론'을 통해 새로운 물성과 재료를 실험했을 뿐 아니라 변화하는 도시환경과 사회를 포괄하는 새로운 참여미술을 추구했다. 『AG』에는 당시 대지미술 및 개념미술과 같은 서양 현대미술을 비롯해 '아키그램(Archigram)' 같은 영국의 실험 건축 등 서구 동시대 동향들이 소개되었다. 프랑스와 미국 현대미술의 주요 비평적 담론이 다루어지기도 했다. 이우환의 「만남(해후)의 현상학 서설: 새로운 예술관의 준비를 위하여」도 『AG』에 게재되어 당시 젊은 작가들에게 많은 영향을 미쳤다.

연구자는 AG 그룹이 발행한 『AG』와 이들이 기획한 전시회, 1974년 《서울 비엔날레》 자료를 분석한다. 『AG』 제1권은 1969년, 제2권과 3권은 1970년에, 제4권은 1971년에 발행되었다. 《AG전》은 1970년, 1971년, 1972년에 크게 개최되었지만, 마지막 전시는 1975년에 총 네 작가만 참여

한 채 마무리 되었다.³ 1973년에는 출판물 발행과 전시 개최가 이루어지지 않았다. 이들은 《서울 비엔날레》 개최를 통해 새로운 전시를 주도하려 했지만 제1회 《서울 비엔날레》가 개최된 후 AG 그룹은 사라졌다.

　AG 회원들이 전시에 맞추어 출판한 전시도록은 '도록'이라는 출판 문화가 보편화되어 있지 않은 시절에 상당히 새로운 시도였다. 총 4회에 걸친 《AG전》 중에서 1971년 제2회 《AG전》 도록은 국립현대미술관(경복궁)에서 전시 이후 설치 장면을 사진으로 찍어 현장감을 최대한 살린 도록이다. 이는 설치미술의 '일시성'을 후도록 형식으로 담아낸 최초의 전시 도록이었다. AG 그룹 이전에 한국미술의 실험성과 전위성은 1962년에 결성된 오리진 그룹 및 1967년 《한국청년작가연립전》 등을 통해서 시도되었지만, 비평담론을 중심으로 조금 더 체계적인 시도를 했던 것이 AG 그룹이었다. 회원들은 학연에 묶이지 않은 다양한 실험적 작가들로 구성되어 장르 중심의 범주를 해체하고자 했으며 전위미술의 필요성과 국제적 동시성을 강조하고자 했다. 해체 이후 AG 작가들은 자유롭게 여러 소그룹이나 다른 협회를 오갔고 동시에 여러 전시에 참여하기도 했다. 이건용은 1970년대를 이끌었던 ST 그룹(Space and Time 조형예술학회)을 중심으로 활동했고, 대다수의 작가들은 서울 앙데팡당 전시와 1975년에 결성된 《에꼴 드 서울(Ecole de Seoul)》을 오가며 전시와 활동을 이어나갔다. 이승택과 같은 작가는 독자성을 가지고 개별적으로 활동했고 신학철은 민중미술 작가로서 활동했다.

　AG 그룹은 새로운 재료와 매체에 대한 실험, 일시적 설치미술, 아르테 포베라에서 엿보이는 비결정성(indeterminacy), 시간성과 장소성 등 현재의 관점으로 보더라도 실험적이고 전위적인 시도를 했다. 당시 전시에 관한 정확한 정보와 상황을 알기 위해서는 전시에 참여한 작가들과의 인터뷰가 필수적일 수밖에 없으며, 작가들이 가지고 있는 사진 아카이브의 도움을 받을 수밖에 없다.⁴ 특히 《서울 비엔날레》의 경우는 그 중요성에도 불구하고 학술적으로 다뤄진 적이 없다. 《파리 비엔날레》나 《상파울루 비엔날레》처럼 《서울 비엔날레》는 국제전 형성을 염두에 두었기 때문에 AG 그룹 회원 외에도 더 많은 작가들이 참여했지만 도록과 참여 작가들이 가지고 있었던 일부 사진을 통해서 당시 전위미술의 실험 경향을 파악할 수 있을 뿐이다. 이 글의 목표는 첫째, AG 그룹이 출판한 『AG』가 내세웠던 전위미술의 정체성을 파악하고 젊은 작가들이 내세웠던 실험성의 진폭을 가늠해 보는 것이며 둘째, 전시사 측면에서 《AG전》을 재구축하고 작가와의 인터뷰를 통해서 정확하게 어떤 작품들이 구체적으로 전시되었는지 살펴보는 것이다.⁵

3　1975년에 있었던 마지막 4회 전시는 소수의 작가만 참여했기 때문에 잘 알려지지 않았으며, 많은 문헌에서 《AG전》의 횟수를 3회로 기록하고 있다.

4　AG에 대한 연구는 연구자가 2013년 『비평가 이일 앤솔로지』를 발간하면서 처음으로 가시화되었다. 『비평가 이일 앤솔로지』는 이일이 출판했던 중요한 글들을 묶어서 총 2권으로 발간하는 프로젝트였는데, 당시 유족들이 사진과 원고 이외에는 자료들을 많이 가지고 있지 않아서 아쉬운 부분이 많았다. 이와 비교해 이일과 친분이 있었던 일본의 비평가 나카하라 유스케의 경우, 모든 자료가 그대로 남아 있다고 한다. 그래서 이일의 앤솔로지는 그가 출판했던 글 원전들을 담아내는데 목표를 두었다. (정연심, 이유진, 김정은 편저, 『비평가 이일 앤솔로지(상·하)』, 서울: 미진사, 2013) 이 앤솔로지는 일부 선별 편집을 통해 2018년 프랑스 출판사에서 영문으로 출판되었다. (Yeon Shim Chung and Jean-Marc Poinsot (eds.), *Lee Yil: Dynamics of Expansion and Reduction*, Paris: Les Presses du réel, 2018). 이일 연구를 시작으로 연구자는 김구림, 박석원, 서승원, 이강소, 이건용, 이승택, 하종현을 인터뷰했으며, AG 그룹에 대한 평가는 참여작가들 모두 다소 다른 것을 파악할 수 있었다. 이 논문을 위해서는 박석원의 경우 전시 장면 사진을 공유하고 이를 연구 및 출판할 수 있도록 허락해 주었으며, 서승원의 경우 당시 전시에 대한 리뷰와 전시도록 등을 연구할 수 있도록 자료를 보여주었다. 인터뷰를 해주신 참여작가들께 감사드리며, 자료를 연구할 수 있도록 공유해주신 점도 영예롭게 생각한다. 위에 명시된 참여작가들은 『AG』 잡지와 도록에서처럼 가나다 순으로 기재한다.

5 연구자가 보지 않은 전시를 시각적으로
상상하고 전시사 측면에서 연구한다는 것은
쉬운 일이 아니다. 작가들의 인터뷰와 아카이브
연구에 기반해서 전시를 할 수 있도록 도록 등
자료를 제공한 박석원, 서승원, 오광수, 최명영,
하종현, 김달진에게 감사드린다. 또한 김구림은
깊이 있는 연구를 위해 〈24분의 1초의 의미〉
DVD를 제공해주었다.

6 곽훈은 창립멤버로 기록은 있으나 전시에는
참여한 적이 없다.

7 이일, 「현대의 미적 모험」(1971), 『이일
미술평론집: 현대미술의 궤적』, 동화출판공사,
1974, pp. 29–36.

『AG』가 지향하는 현대미술

AG 그룹의 기관지인 『AG』의 첫 호는 1969년 9월에 발간되었으며, 저널의 회원으로는 곽훈, 김구림, 김차섭, 김한, 박석원, 박종배, 서승원, 이승조, 최명영, 하종현, 오광수, 이일, 기자 이원화로 적혀 있다. 발행은 한국아방가르드협회, 발행인은 하종현, 편집인은 오광수로 기록되어 있다.[6]

공간예술의 '환경화'와 '체험적 예술론'

이일이 『AG』에서 설명한 "공간 예술의 환경화"는 제1회 《AG전》 제목이었던 '확장과 환원'이라는 단어와 서로 연결되어 있다. 그가 말하는 확장은 "환경, 즉 우리의 도시환경, 자연 환경, 요컨대 생활 공간에로의 확장"을 의미하는 것으로 1971년에 쓴 「현대미술의 미적모험 — 오브제 미술을 중심으로」에서 다음과 같이 설명된다.

> 환원이란 가장 기본적인 형태 내지는 기본적인 관념에로의 환원을
> 말하는 것이었다. 그리고 지나치게 도식적임을 무릅쓰고 나는
> 확장의 현상을 오브제에 의한 추상표현주의의 극복이라는 관점에서,
> 또 환원의 현상을 지각의 실험적인 추구와 테크놀로지에 의한
> 기하학적 추상의 새로운 발전이라는 관점에서 포착하려고 했다.
> 그러나 이 확장과 환원은 결코 이율배반적인 것도 아니요, 혹종의
> 변증법적인 명제로서 대립되는 것도 아니었다. 오히려 이 두 현상은
> 한 작품 속에 동시적으로 존재할 수 있는 것이다. 이를테면 가장
> 기본적인 구성으로 이루어지고 그 표현 방법과 형태에 있어서도
> 가장 기본적인 성격을 띤 프라이머리 스트럭처는 그것이 환경에로
> 확장되었을 때 가장 충전한 의미를 지니게 된다. 또 테크놀로지의
> 도입과 함께 과학 문명과 밀착된 예술 형태로 등장한 라이트 및
> 키네틱 아트도 그 구조면에 있어서는 기본적인 기하학적 형태를
> 기간으로 하며 우리에게 새로운 환경을 제시해 주는 것이다.[7]

이일에 의하면, 관객은 작품의 내부에 위치하며 화폭을 수동적으로 바라보는 존재가 아니라 이미 "환경 속에 사로잡힌 스스로를 발견"하는 관객성의 변화를 전위미술에서 발견할 수 있다. 『AG』 2호에 실린 「공간역학에서 시

간역학으로—니콜라 셰페르의 경우」에서 이일은 라이트 아트나 키네틱 아트를 바라보는 글을 다룬다. 이 글에서 그는 테크놀로지에 바탕을 둔 예술이 대두되면서 미술은 다감각적 예술로서 스펙터클이 될 것이며, 건축과 도시계획과 융합되는 가능성으로 발전할 것으로 진단했다. 특히 "예술이 공업적인 사물이 될 수 있다"는 논의를 통해서 미술은 완성된 작품으로 존재하지 않는[8] 사물화(objecthood)의 길로 들어선다. 이러한 기조는 한국아방가르드협회가 주도적으로 기획한 전시에서 중요한 미학적 개념으로 자리잡는다. 일상성에서 쉽게 찾을 수 있는 재료를 이용하거나(신문지, 돌, 흙, 거울, 옷, 시멘트 등), 탈물질화를 전면적으로 내세우거나(바람, 얼음 등), 구조와 반구조를 작품이 놓이는 장소성과 교감하게 하거나, 프로세스 아트의 특징으로 사물의 시간성을 그대로 노출시키는 '행위'를 하는 것 등이다.[9] 여기에는 농경사회에서 산업사회로의 변화에 직면한 한국의 경제발전이나 이에 따른 근대화, 산업화, 대량화, 도시화와 아파트 문화라는 새로운 외부적(환경적) 변화와 동인이 깔려있다.[10] 하종현의 언급대로, "회화가 타블로(tableau) 속에서 존재하던 시대는 이미 지났고 회화와 조각, 건축, 디자인 등 모든 분야가 종합적인 환경 속에 작품을 융합하려는 온갖 노력이 무한한 표현의 범위를 확대"하는 새로운 변화가 1960년대 후반 한국현대미술에서 등장했다.

특히 『AG』 1호에 게재된 「전위미술론—그 변혁의 양상과 한계에 대한 에세이」에서 이일은 "공간예술의 '환경화'"는 미술 분야의 종합 혹은 확장을 초래하며, 회화와 조각, 건축 각기의 특수성을 상실한 시대로 진단한다. 그는 프레데릭 키슬러(Frederick Kiesler)의 말을 인용하며 다음과 같이 논한다.

> 예술작품은 그것이 회화 또는 조각이든 또 나아가서는 하나의 건축 작품이든 이제는 각기 고립된 전체로서가 아니라 넓혀져가는 환경이라는 컨텍스트 속에서 받아들여져야 한다. 환경은 이들 물체(각기 작품)에 대해 그들 못지 않은 또는 그 이상의 중요성을 갖는다.[11]

이일은 같은 글에서 1966년 뉴욕 유태인 미술관에서 개최된 《프라이머리 스트럭처》전에 주목하며 하나의 구조물로서 존재하는 현대조각이 "커다란 스케일과 건축적인 넓이"로 "조각이 환경을 지배"하며 동시에 "조각은 관중의 공간을 공격, 침입하고, 또 때로는 관중이 조각의 공간 속으로 끌려"들어 간다는 현대미술의 특징을 설명한다.[12]

8 이일, 「공간역학에서 시간역학으로—니콜라 셰페르의 경우」, 『AG』 2호(1970년 3월), pp.12–17.

9 하종현, 「한국미술 1970년대를 맞이하면서」, 『AG』 2호(1970년 3월), p.3: "지구상의 중력으로부터 해방되려고 하는 예술가의 열렬한 욕구와 우주개발이 본격적으로 추진될 1970년대의 온갖 관심은 우주미학이라고도 할 새로운 광맥을 찾을 것이며, 한편 공기, 물, 흙, 불 등 원소적 소재는 우리의 감수성과 인식의 변혁을 충격적으로 전개하려는 경향으로 테크놀로지와 교책하면서 원초적인 '자연'을 되찾기를 희구할 것이다."

10 이러한 현대미술의 재료와 환경의 변화에 대해서는 당시 미국에 있던 조각가 박종배가 쓴 글인 「현대 미국 조각의 동향」(『AG』 1호(1969년 9월), pp.11–15, 최명영의 글 「새로운 미의식과 그 조형적 설정」(『AG』 1호(1969년 9월), pp.16–19) 에서 살펴볼 수 있다. 박종배는 미국 체류 중 《AG전》에 참여했다. 김인환은 "온갖 정치적인 소용돌이 끝에 우리 국가가 '근대화'라는 현실지향적인 자각과 목표에 도달한 것도 이 60년대였다. (…) 개화기에서 근대화에까지 이르는 우리의 동정은 길고 어두웠지만 그것이 종식되는 이 시점에서 우리는 분명한 상황의 변화에 눈뜰 여유를 얻었다."고 말한다. 김인환, 「한국미술 60년대의 결산」, 『AG』, 3호, 1970, pp.23–30.

11 이일, 「전위미술론—그 변혁의 양상과 한계에 대한 에세이」, 『AG』 1호(1969년 9월), pp.2–10.

12 사실 《프라이머리 스트럭처》 전시에 대한 이일의 관심은 1967년으로 거슬러 올라간다. (이일, 「각광을 받는 프라이머리 스트럭처」(1967), 『이일 미술평론집: 현대미술의 궤적』, 동화출판공사, 1974, pp.168–170)

13 Wood Roberdeau, "Poetic Recuperations: The Ideology and Praxis of Nouveau Réalisme," *RIHA Journal*, 0051 (August 2012); https://journals.ub.uni–heidelberg.de/index.php/rihajournal/article/view/69275/65805 (2021년 1월 15일 접속)

14 정치적 아방가르드와 예술적 아방가르드에 대해서는 다음 문헌을 참조. 정은영, 「역사적 아방가르드의 미학과 정치학의 갈등: 구축주의와 초현실주의를 중심으로」, 『현대미술사연구』 제34집, pp.179–208.

15 이일, 「한국미술, 그 오늘의 얼굴 – 또는 그 단층적 진단」(1974). 『이경성 교수 회갑 기념 한국미술평론가협회 앤솔로지: 한국현대미술의 형성과 비평』, 열화당, 1980. 『비평가 이일 앤솔로지』, p.393.

16 1호에서는 김차섭과 김한, 2호에서는 김차섭의 「체험적 미술론, 실험적 공동행위」가 다뤄지며, 작가로는 박석원이 소개된다.

전위적 실험 행위와 '국제적 동시성'

『AG』제1호와 제2호에 게재된 이일의 「전위예술론」에서 "오늘의 미술은 항거의 미술이 아니라 참가의 미술"이라는 발언은 피에르 레스타니(Pierre Restany)의 말을 바탕으로 한 것이다. 또 이일은 이와 함께 국내에 소개되지 않았던 미셀 라공(Michel Ragon)의 「새로운 예술의 탄생」을 번역해 게재한다.[13] 이일의 '전위'는 다다(Dada)와 마르셀 뒤샹(Marcel Duchamp), 초현실주의, 구성주의(구축주의)를 통해 설명되기는 하지만, 1974년 페터 뷔르거(Peter Bürger)가 논하는 정치적 전복이라는 목표를 향한 역사적 아방가르드의 전위 개념보다는 예술적 전위(artistic vanguard)라는 '실험적 행위'에 가까운 전위에 바탕을 두고 있다.[14] 예를 들어 1970년 김구림이 디렉터로 총괄한 제4집단의 경우에는 체제비판에 대한 전복적인 태도가 깔려 있었기 때문에 정치적 전위에 가까웠다. 반면에 이일의 전위 개념은 작가마다의 '방법론'과 개념을 통해 개별적으로 전개되는 것이다.

'전위'의 태도와 개념은 작가별로 달랐기 때문에, 이일의 전위예술론이 AG 그룹을 대변하는 집단적인 정체성을 형성하지는 않았다. 전시 이후 그가 쓴 것처럼 "전위적이여야 한다는 집념 (…) 전위적인 작업은 표현 형태, 기법, 재료상의 새로운 시도의 일면"을 보여준다고 해서 그것이 새로운 미술일 수는 없으며, "미술에 대한 새로운 의미와 가치"를 제시하는 것이 비로소 새로운 예술이자 전위라고 말한다. 그런데 새로운 예술이란 과연 무엇인가? 새로운 전위적 예술에서 이일은 메를로퐁티(Maurice Merleau-Ponty)의 '말의 지각의 현상학'을 사유하며 "신체를 통해서 어떤 사물에게 스스로를 현존케 하는 것"으로 실험적인 한국미술을 진단한다.[15]

『AG』는 '전위'의 개념을 탄력적으로 수용하면서 새로운 실험미술을 체험적 미술론으로 확장했다. 김구림과 김차섭의 〈매스 미디어의 유물〉을 다루는 글에서는 「실험적 공동행위」라는 제목을 통해 미술의 개념이 주변 환경, 일상성으로 확장, 행동화 되어가는 것을 볼 수 있다.[16] 한편, 『AG』 2호에 실린 하종현의 「한국미술 70년대를 맞으면서」는 1960년대를 결산, 반성하고 국전을 날카롭게 비판하면서 1970년대의 새로운 예술 동향을 설명하는데 큰 의의를 지닌다. 하종현은 이에 대해 다음과 같이 설명한다.

> 1960년대 후반기에 접어들면서 사회적 안정과 도시문화의 발달은 한국현대미술의 미학상의 커다란 변화상을 가져오게 하였다. 금세기의 미술을 그 이전의 시대의 미술과 구별하는 보다 뚜렷한

성격은 그것이 도시의 미술이라는데 특징 지어진다. 도시의 미술이란, 양산(대량생산)과 정보, 도시가 갖는 합리적이고도 냉담한 분위기, 그 규모, 근대적 도시세계의 건축에서 볼 수 있는 기하학적 형태, 공장의 굴뚝이나 개스·탱크 등 작가부재의 모뉴먼트에 연관되는 사회적 형태는 종래에 있어왔던 예술상의 개념을 뒤바꾸어 놓는 큰 요인이 된 것이다. 1960년 우리나라에 처음으로 기하학적인 추상이 발표된 것을 기점으로 많은 20대 작가들에 의해 개인, 또는 그룹전을 통하여 화단에 새로운 열풍을 몰아왔고 광선 동력 등을 이용한 여러 가지 오브제 작품, 해프닝 등이 쏟아져 나옴으로써 1960년대 후반기는 획일화되었던 앵포르멜 미학을 뛰어넘고 표현상의 풍요한 시기를 맞이하게 되었던 것이다. 이러한 다양한 미술활동이 현재로서는 비록 시도의 단계에 머물러 있긴 하나 1970년대에 전개될 한국현대미술의 시발점의 방향을 제시하고 있다는데 의의를 갖는 것이다.

이러한 실험적 행위는 오광수가 『AG』 2호에 기고한 「예술·기술·문명」에서 보다 정확하게 설명된다. 그는 산업화와 근대화의 가장 큰 특징으로 대량생산과 기계화를 꼽으며 테크놀로지의 발달에 따른 공동제작의 방식으로 예술가와 기술자의 제휴를 미국 E.A.T(Experiments Art and Technology), 마셜 매클루언(Marshall Mcluhan), 노버트 위너(Norbert Wiener)의 사이버네틱스 이론 등을 다룬다. 『AG』에 참여한 평론가들이 상상하는 실험적 행위란, 오광수의 글에서 언급된 것처럼 "시각미술탐구그룹, 그룹 제로, 그룹 에키포 57, ENNE 65, USCO" 등과 같은 그룹이 지향했던 빛과 운동, 음향 등까지도 포함한 다양한 실험미술을 포괄하는 새로운 정신에 있었다. 오광수가 이 글에서 언급하는 프랭크 포퍼(Frank Popper, 1918-2020)는 이일의 글에서도 언급되는데, 포퍼는 미국 평론가인 잭 번험(Jack Burnham)의 체계이론이나 진 영블러드(Gene Youngblood)의 확장된 시네마와 같이 미술과 테크놀로지의 관계를 조명하며, 참여미술(participatory art)에 관심을 가졌다. 여기서 말하는 참여미술이란 1980년대와 1990년대의 공공미술 담론보다는 1960년대 상황미학(situational aesthetics)과 환경에 참여하는 개념에 더 가까웠다.

『AG』가 '국제적 동시성' 확보를 중요한 현대미술의 아젠다로 삼고 있었다는 점도 중요하다. 그동안 AG 그룹에 대해서는 미술비평과 전시라는 두

17 1967년 《한국청년작가연립전》의 가두시위에서 젊은 작가들이 '국립현대미술관 설립'을 요구했는데 실제로 1969년에 이러한 미술계의 요구가 이뤄졌다.

18 파리에서 김창열이 서울의 박서보에게 쓴 미출판 편지(1961년 5월 13일자)에서 엿볼 수 있다. 이 편지는 《파리 비엔날레》에 참여하는 한국 작가들이 전적으로 작가들 개인 차원에서 고군분투하며 전시를 준비했다는 점을 입증해준다. 김창열이 박서보에게 보낸 다수의 미출판 편지를 연구자와 공유하고 이를 공유하고 연구하게 해준 박서보재단, 김창열 유족과 뉴욕 티나킴 갤러리(Tina Kim Gallery)에 감사드린다.

19 이 글의 원전은 David L.Shirey, "Impossible Art," Art in America (May–June 1969), pp.32–47.

축으로 선행 연구가 되어 왔지만 사실 『AG』에는 한국의 예술정책에 대한 신랄한 비판도 담겨 있다.[17] 미술관이 없던 시절에 중앙공보관에서 많은 현대미술전시가 이뤄졌지만, 여전히 국제전 작품 출품지원 및 국전 개혁 등 많은 변화가 이뤄져야 한다는 점을 지적한다. 이경성이 쓴 「국립현대미술관의 과제」 등 미술 정책에 대한 논고와 더불어 위에서 언급한 하종현의 글은 한국 미술이 '국제적 동시성'을 가지기 위해서 변화해야 할 예술정책을 지적한다. 특히 하종현은 현대미술관의 자문위원의 구성이 "서양화의 구상과 추상, 동양화, 조각, 서예, 공예, 건축, 사진 등 8개 분야"로 위촉되어 있는데 국전기구와 똑같은 분야로 선정되었다는 점을 비판하며, 특정 집단의 이익을 위한 봉사를 문제점으로 지적한다. 또한 1960년대 들어 국제전 출품에 있어서 작가 선정 문제와 국가적 지원의 필요성을 제기한다. 일례로 1969년 제6회 《파리 비엔날레》에서는 우리나라 출품작이 전시장에 늦게 도착하는 사고가 있었는데 이를 지적하면서 한국 작가들의 해외 활동에 대한 지원을 역설했다. 이 점은 1960년대 《파리 비엔날레》에 참여하던 김창열이 다른 나라는 국가가 작가들을 지원하는 예술정책이 있는데 반해 한국작가들은 사비로 국제전에 참여해야 하는 어려움을 토로하는 편지에서도 읽을 수 있다.[18]

하종현은 "세계 주요 도시에서 일어나는 미술운동을 알리는데 시간과 거리를 단축시키고 따라서 동시대에 생활하는 예술인들의 감각적 공감과 사고의 폭을 넓힘으로써 일어날 수 있는 표현상의 국제적 동시성"을 강조하는데 이러한 목적에 맞춰서 인도 비엔날레 등 비엔날레 참여에 대한 글을 다룬다거나, 『AG』 2호에서 1969년 『아트 인 아메리카(Art in America)』에 실렸던 「불가능 예술(Impossible Art)」를 다루며 오펜하임(Dennis Oppenheim) 등의 대지미술, 조셉 코수스(Joseph Kosuth)의 개념미술, 영국의 실험그룹인 아키그램 등을 다뤘다. 편집부에서 번역한 이 글은 원문을 거의 그대로 번역하고 이미지도 재수록함으로써 동시대 해외 미술을 다뤘다.[19] 이는 단순하게 해외 미술 소개보다는 국제전시나 국제미술계 참여를 향한 한국미술가들의 열망을 반영하는 것이었다.

한국아방가르드협회 기획 《AG전》

앞서 밝혔듯이 한국아방가르드협회는 총 네 번《AG전》을 개최했다. 전시 도록은 발간됐으나 사실 도록에 게재된 이미지와 실제 전시한 작품이 다른 경우가 많았기 때문에 실제로 어떻게 전시가 되었는지 작가들이 찍은 당시의 전시 장면 등을 참조해 전시 자체를 재구성해보고자 한다. 전후 현대미술계에서 수많은 소그룹이 형성되었지만,《AG전》은 학연이나 지연을 떠나서 그 분야에서 가장 탁월한 실험성을 보여주는 작가들이 참여했다. 예를 들면, 알루미늄을 처음으로 조각적 재료로 사용해 반조각적인 실험성을 모색한 심문섭과 대지 프로젝트로 미술을 실내 화이트 큐브가 아닌 미술관 외부에서 제도비판작업을 하며 무체사상을 기조로 작업한 김구림, 이벤트를 바탕으로 신체와 언어의 관계에 집중한 이건용, 판화를 새롭게 확장한 송번수 등이 있다.

《70년 AG전: 확장과 환원의 역학》

제1회 《AG전》은 1970년 5월 1일부터 7일까지 중앙공보관에서 개최되었다. 1970년 5월에 발행된 『AG』 3호 4–16쪽을 전시도록으로 할당해 「《70년 AG전》 특집, 70년대 한국미술의 비전 정립을 위하여」 라는 꼭지를 이루고 있다. 김구림, 김차섭, 김한, 박종배, 박석원, 서승원, 신학철, 심문섭, 이승조, 이승택, 최명영, 하종현을 포함 총 12명의 작가가 전시에 참여했다. 장소성을 강조한 작품의 경우 후도록으로 제작되는 오늘날의 미술전시와 달리,《상파울루 비엔날레》나《파리 비엔날레》등 국제전에는 도록을 위해 출품된 작품 이미지와 실제로 전시된 작품이 일치하지 않는 경우가 많았다. 당시 《AG전》자체가 실험성과 전위성을 강조하는 성격을 띠었기 때문에 참여 작가들은 비결정적이고 일시적으로 존재하는 재료를 적극적으로 이용했다.

조각가 박석원이 소장한 사진 자료(15쪽)를 보면 '확장과 환원의 역학'이라는 제목이 붙은 포스터 주변으로 좌측에는 미술부 기자로 활동한 이원화가 위치하고 참여작가인 박석원이 앉아 있으며, 김한이 서 있다. 벽에 '미술지『AG』'를 알려주는 사인판이 있는 것으로 봐서, 도록 겸 미술 비평지였던 『AG』를 전시 공간에 배치했음을 알 수 있다. 사진 중앙에는 하종현의 얼굴 측면이 찍혀 있으며, 그 위로 화가 김태호, 조각가 심문섭, 서승원이 위치하고 있다.

김구림은 도록 이미지로 〈흔적〉을 출품했으나 실제로는 〈현상에서 흔

20 김구림은 〈현상에서 흔적으로〉를 제작하고
제7회 《파리 비엔날레》, 제12회 《상파울루
비엔날레》와 같은 국제전에도 적극적으로
참여했다.

21 김차섭, 『AG』 1호, pp. 23–24. 자신을
'차서비'로 부름. 〈Work 69–6〉 〈Work 69–4〉
〈Work 69–3〉이 소개되고 있으며, 1967년
《파리 비엔날레》 출품을 한 직후였다.

22 박석원 작가와의 인터뷰. (2021년 6월 29일,
2022년 1월 6일)

적으로〉를 중앙공보관에 설치했다. 3개의 상자에 얼음 덩어리를 각기 담고, 얼음 위에는 트레이싱 페이퍼를 올려 놓은 작품이다. 이와 같이 흙이나 얼음, 물이나 바람 등과 같은 자연현상은 미술관 안으로 들어가 물질성과 비물질성을 보여주는 동시에 시간이 흐르면서 물질의 속성이 변질되는 시간성의 일부로 등장했다. 김구림은 같은 해 '1970년 한국미술대상전'에서도 거대한 얼음을 설치해 시간의 흐름에 따라 얼음이 녹아들며 주변 환경을 엔트로피하게 변화시켰다. 이는 영속적으로 남을 수 없는 자연현상 자체나 야외에서 잔디를 불태워 시간의 추이에 따라 다르게 변화되어 가는 속성들을 탐구한 작업이다. 김구림은 한국의 최초의 메일 아트인 〈매스미디어의 유물〉을 김차섭과 제작하고 1970년에 제4집단의 전위적 행보를 총괄적인 디렉터로서 이끌어나가고 있었던 터였다.[20]

김차섭의 도록 이미지는 〈Ida〉로 자신의 이름을 딴 '차서비'[21]라는 글이 적혀 있다. 김한은 〈역행〉이라는 작품을 출품했다. 홍익대 조소과를 졸업하고 대학원을 미국에서 다니던 박종배는 〈무제〉라는 조각을 통해 조각 자체의 구조에 주목하고 있다. 박석원의 〈Handle 707〉은 작가와의 인터뷰에 의하면 석고로 뜬 작품은 당시에 전시하고 이후 소실되었는데,[22] 그의 초기 작업이 〈핸들〉이라는 점을 감안하면 『AG』 2호에 실린 작품인 〈Handle 0-7〉과 유사한 부분이 있다고 보인다. 그는 용접 조각을 통해 재료의 물성

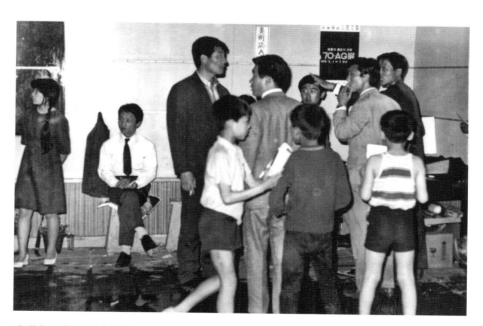

제1회 《AG전》 장면 (박석원 사진 제공)

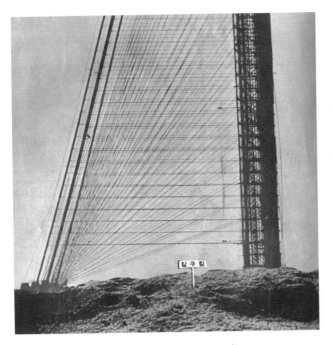

김구림, 〈흔적〉 도록 이미지

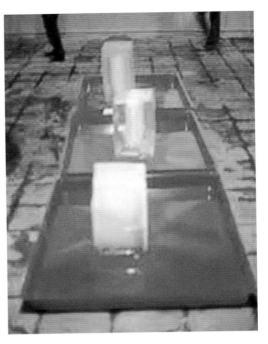

김구림, 〈현상에서 흔적으로〉 실제 전시 모습

박석원, 〈Handle 707〉

16

조각가 박석원 작업실에서. 1960년대 후반, 70년대 초 추정

23 서승원 작가와의 인터뷰. (2022년 1월 7일)

24 이승조의 〈핵〉이 전시된 《AG전》에
관해서는 다음 자료를 참조: 『서울신문』(1970년
5월 5일).

을 그대로 드러내는 방식으로 오브제를 제작했으며, 세 번의 《AG전》에 모두 참여했고, 제5회 《파리 비엔날레》 국제전, 제10회 《상파울루 비엔날레》 국제전에도 작품을 출품해 전시했다. 박석원이 작업실에서 찍은 것으로 추정되는 사진을 보면, 재료의 물성과 재질, 파편들을 그대로 드러내는 과정으로서의 조각을 여실히 보여준다. 조각은 모더니즘적 좌대를 벗어나 주변 공간으로 확장되어가는 장소성을 드러냄과 동시에 시간의 추이에 따라 변화하는 조각의 성질을 그대로 반영한다.

오리진 그룹의 멤버였던 서승원은 도록에 〈동시성 70-6〉을 게재했는데, 참여작가 박석원이 찍은 것으로 추정되는 전시 사진에서는 〈동시성〉 세 점을 전시한 것으로 확인된다. 서승원과의 인터뷰에 의하면, 중앙에 있는 이미지가 도록에 게재된 이미지로 소위 등사기를 이용한 탓에 당시 인쇄물의 질이 그렇게 좋지 않았기 때문에 밝은 이미지를 도록에 게재한 것이다.[23]

신학철은 〈너와 나〉를 전시했고, 심문섭은 〈Point 70-1〉을, 이승조는 〈핵 G-111A〉 등을 전시했다.[24] 이승택의 〈1970〉은 1966년 이승택이 하드보드지에 연필과 수채로 습작한 〈드로잉〉과 유사한 작업을 전시 장소에서 구현하고자 했으나 현장에서는 이와 같은 연통 구조물로 설치하는 것이 어

서승원, 〈동시성〉 (박석원 사진 제공)

서승원, 〈동시성 70-6〉 도록 이미지

이승조와 최명영의 작품 (사진: 『서울신문』, 1970년 5월 5일)

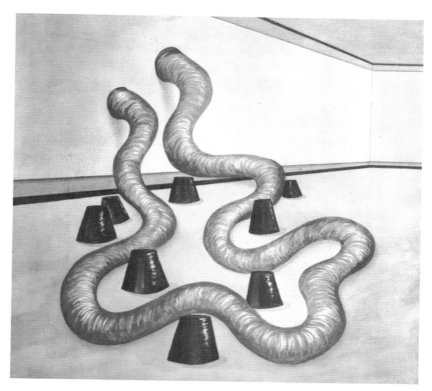

이승택, ⟨1970⟩

이승택 실제 전시 작품

최명영, 〈변질 70-B〉

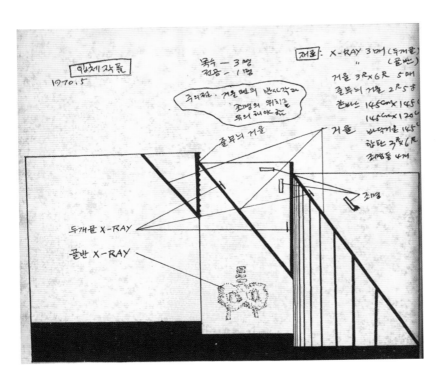

하종현, 〈작품〉, 1970

25 《이승택, 거꾸로, 비미술》, 전시도록 (서울: 국립현대미술관, 2020), pp.42–43.

26 하종현과의 인터뷰 (2022년 1월 12일). 도록에 게재된 스터디와 같이 전시 현장에서 유사하게 설치한 작품이지만 전시장 설치 장면 사진이나 남겨진 작품은 존재하지 않는다. 하종현의 초기 작품과 실험미술, AG 그룹에 대해서는 다음을 참조: Yeon Shim Chung, "Ha Chong–Hyun's Early Work and the Experimental AG Group," in Ha Chong–Hyun (New York: Gregory R. Miller & Co., 2022), pp.26–39.

27 이일, 「70년을 보내면서」, 『이일 미술평론집: 현대미술의 궤적』, 동화출판공사, 1974, p.272.

28 서승원과의 인터뷰. (2022년 1월 7일): "당시 도록을 만들었다는 것은 대단한 사건이었다. 당시 너무나 가난했기 때문이다. AG 그룹은 한국 현대미술 운동을 위해서는 오리진 그룹과 한국청년작가연립전처럼 홍대 베이스로 할 것이 아니라 홍대, 서울대, 부산 베이스의 작가 등 다양성을 추구하고, 매체의 다양성을 강조하려는 의지를 보여주려 했다. 새로운 예술 도전을 위해서 작가뿐 아니라 비평가도 같이 모여서 전위운동을 하자는 취지에서 평론가 이일, 오광수, 김인환과 같은 평론가도 AG 그룹에 함께 하게 되었다."

29 『AG』 4호, 1971년 11월, p.32.

려워 와이어를 비닐 안에 넣어서 루프로 묶어 벽에 매달았음을 알 수 있다.[25] 최명영의 〈변질 70-B〉는 콘크리트 배수관을 천과 함께 설치한 작품으로 도시화와 산업화의 상징으로 서울의 환경이 변화해 나가던 당시의 환경과 미술이 서로 맞닿아 있는 새로운 현실을 마주할 수 있다.

당시의 실험미술로 하종현의 〈작품〉이 도록에 게재되어 있는데, 이는 입체작품으로 목수가 3명과 전기공 1명이 필요하다. 재료는 두개골과 골반을 보여주는 엑스레이 사진 3매, 거울, 줄무늬 거울, 캔버스, 합판, 조명 등이다. 하종현에 의하면, 당시 거울이나 엑스레이 사진 같은 재료들은 문명사적인 차원에서의 재료를 보여주는 상징적인 의미를 띠는 것으로 근대화, 현대화되면서 잃어버리는 것들을 문명비판적 관점에서 되짚어 보는 작업이라고 한다.[26] 일시적으로 설치되고 사라지는 것은 현대화로 인해 파괴되고 새롭게 지어지던 환경을 뜻한다. 제1회 전시의 서문을 쓴 이일은 1970년 《AG전》이 가장 기본 형태부터 "일상 생활의 연장선 안에서 벌어지는 이벤트"까지의 미술을 다룬다고 설명한다. 여기서 미술은 "무명의 표기로서의 예술"이며, 반예술적이다. 또한 "영점에 돌아온 예술"로 이 안에서 우리는 "체험하고 행위하며 인식한다."고 논한다. 이제 미술은 어떤 형태냐의 양상이 아니라 현실의 확장이자 참여와 "체험의 마당으로서의 현실, 정신적 모험의 촉발제"로서 리얼리티라고 보았다.[27]

《71년 AG전: 현실과 실현》

제2회 전시는 '현실과 실현(Réaliser et la Réalité)'이라는 제목 아래 김구림, 김동규, 김청정, 김한, 박석원, 박종배, 서승원, 송번수, 신학철, 신문섭, 이강소, 이건용, 이승조, 이승택, 조성묵, 최명영, 하종현이 참여했다. 전시는 국립현대미술관(경복궁)에서 열렸다. 전시장 입구에 들어서면 송번수가 디자인한 전시 포스터가 벽을 타고 전시 공간을 휘감고 있다. 송번수는 전시 포스터뿐 아니라 입장권 디자인도 했다.

실험미술은 일시성을 바탕으로 장소성을 이용하는 작품이 많은 게 특징인데, 제2회 전시는 당시 한국미술 전시로서는 거의 유일하게 후도록이 제작되어 실제 전시된 작품들의 모습을 담아 설치된 작품의 특징을 제대로 파악할 수 있다.[28] 제1회 전시가 급하게 개최된 반면 제2회 전시는 1971년 11월 『AG』 마지막 호가 출간될 때 홍보가 이루어졌다.[29] 제2회 전시에는 김동규, 김청정, 송번수, 이강소, 이건용, 조성묵이 참여했는데, 이 시기에 국내

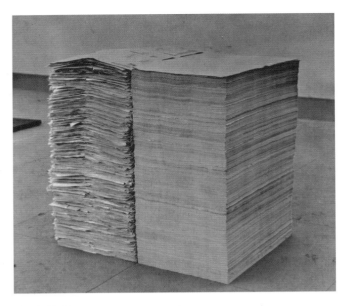

하종현, 〈도시계획백서〉, 1967
캔버스에 유채, 112×112cm

하종현, 〈대위〉, 1971
종이, 150×120×80cm

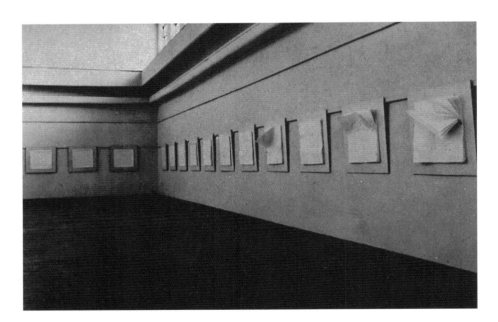

서승원, 〈동시성〉 도록 이미지, 1971
패널, 화선지, 1,100×100cm, 14점

30 이 작품은 파리에서 막 귀국한 신진비평가 이일과 하종현의 대화를 통해 붙여진 제목으로, 당시 이일이 라이트 아트나 테크놀로지와 연관된 해외 경향에 대한 관심과 무관하지 않다. 또한 누보 레알리즘(Nouveau Réalisme)의 도시 풍경, 환경미술과도 연관되어 있다. 더욱 중요한 점은, 건축가 김수근이 『공간』을 발행하면서 1967년 서울의 도시화에 대한 수많은 기사와도 연관되어 있다는 점이다. 당시 박서보, 이일, 하종현 등 실험미술가들은 『공간』에 주기적으로 글을 게재했다.

31 윤진섭, 「자연의 원소적 상태로의 회귀: 하종현의 근작에 대해」, 『하종현』 (서울: 가나갤러리, 2008), p.193. 하종현은 〈도시계획백서〉로 공간미술대상을 수상했다. 하종현과의 인터뷰 (2022년 1월 12일)에 의하면 이 작품은 비평가 이일과 대화를 하면서 구상한 작품이다. 당시 공간지를 운영하던 건축가 김수근과 친했으며, 〈도시계획백서〉는 우리나라가 산업화로 재정비되고 곡선 형태의 한옥들이 철거되고 직선적인 건물들이 들어서면서 생각하게 된 작품이다.

32 제1호에서는 서울도시기본계획을 시작으로 메트로폴리탄 서울의 형성은 『공간』의 주요 관심사였다. (박목월, 「오늘과 내일의 서울, 서울의 이미지」, 『공간』 (1970년 3월), pp.37. 성찬경, 「환계, 환위, 서울, 1970」, 『공간』 (1970년 3월), pp.26–27.)

33 하종현과의 전화 인터뷰. (2022년 1월 12일)

에서 ST 그룹이 시작되었기 때문에 작가들이 자유롭게 실험미술에 참여하는 분위기였다.

하종현은 1960년대 후반과 1970년대 초반 전위적 실험 작가로 활동했다. 1965년 〈무제〉 연작은 캔버스의 표면에 실을 부착해 긴장감을 자극하는 작품이며, 같은 시기에 제작한 〈무제 A〉는 실을 여러 번 겹쳐서 어두운 색조로 칠한 것이다. 이 시기 하종현의 가장 주목할만한 실험적인 작품인 〈도시계획백서(White Paper on Urban Planning)〉는 기하학적인 형태와 색채,[30] 그리고 변화하는 동시대의 사회와 환경에 대한 작가의 반응이기도 하다.[31] 〈도시계획백서〉는 파리에서 막 귀국한 비평가 이일과 하종현의 대화를 통해 붙여진 제목으로, 1966년 11월호부터 발간된 『공간』의 경우 1호부터 7호까지 '서울도시 기본계획'과 '메트로폴리탄 도시 서울의 형성'에 주목하고 있음을 기억할 필요가 있다.[32] 『공간』 1970년 3월호에서 시인 박목월은 "근대도시로 변모하는 서울"을 표현하기 위해 남산조망을 한 눈에 할 수 있는 소월길을 노래하고, 성찬경은 「환계, 환위, 서울, 1970」에서 "단청에서 잿빛으로, 흙빛에서 먹빛으로, 나무에서 시멘트로, 창호지에서 베니야로. 가래질에서 불도저로, 수수깡에서 철골로. 개체에서 집단으로 (…) 서울. 1970. 수면에서 폭발로"라고 진단하며 서울의 대변화를 다다적인 텍스트로 표현했다.

《71년 AG전》에는 하종현이 〈대위(對位)〉라는 작품을 통해 신문더미가 쌓여있는 설치 작품을 선보였다. 당시 신문은 정보를 담은 매체였지만 경직된 사회적 분위기 속에서 신문은 검열되었고, 정보는 극도로 통제되었기 때문에 이러한 신문은 '정보'이자 '매체'로 작동했다.

하종현은 지금은 존재하지 않는 이 신문더미를 통해 당시의 경직된 사회와 억압, 검열 그 자체를 전시 공간으로 끌어들인다. 인쇄가 되었지만 검열로 정보가 통제된 신문더미, 그리고 그와 대비를 이루는 인쇄가 안된 백지가 서로 짝을 이루며 사물의 상태와 동시대의 정치사회적 상황을 대변한다.[33] 이후 이러한 억압적 이미지는 작가가 직접 만든 스프링을 강박적으로 캔버스에 붙이는 작업이나 긴장감이 팽배한 하나의 선적 이미지를 보여주는 제1회 명동화랑 개인전에서도 지속된다.

총 14점으로 구성된 서승원의 〈동시성〉은 기존 오리진 그룹 전시나 《AG전》에서의 출품작들과는 달리, 한지 고유의 텍스처를 보여주는 데 집중한 작품이다. 한지가 가진 고유한 성격은 그가 자란 한옥을 비롯해 창호지를 겹겹이 붙여나가는 문화 속에서 태동한 것이다. 당시 전시되었던 많은 작품

김구림, 〈매개항〉
포(베), 물, 돌, 500×500×30cm

김한, 〈전, 전개〉
캔버스, 포(베), 비닐, 2,200×400cm

박석원, 〈71-적A〉
흙, 나무, 200×1,200×20cm

이건용, 〈체71-12〉
나무, 흙, 1,400×300×80cm

이승택, 〈바람〉
포(베), 2,200×250cm

신학철, 〈10:1〉
스폰지, 비닐, 의복, 200×500cm
사진: 박석원 아카이브

최명영, 〈변질-극〉
패널, 포(베), 흙, 300×550×200cm

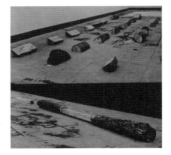

심문섭, 〈관계-合〉
나무, 1,000×400×20cm

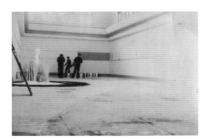

제2회 《AG전》 장면
사진: 박석원 아카이브

이승조, 〈핵G 999-1〉 (외 7점)
캔버스, 2,200cm

송번수, 〈작품-71〉
포(베), 실크스크린, 2,700×300cm

이강소, 〈여백〉
갈대, 석고, 800×800×150cm

34 켄지 카지야, 「플랫베드 화면으로서의 단색화: 나카하라 유스케의 한국현대미술론」, 서양미술사학회, 2016, no. 45, pp. 7–38 참조.

35 본 표1에서 신학철의 작품과 《AG전》 장면 두 사진은 박석원 아카이브 소장 자료로, 실제 도록에 게재된 것이 아니라 전시 현장에서 찍은 자료이다.

36 정연심, 『한국의 설치미술』(서울: 미진사, 2018), pp. 58–59 참고.

37 미국 유학 중이던 박종배는 『AG』에 이러한 내용을 소개했을 뿐 아니라 비슷한 시기에 다음을 출판했다: 박종배, 「재료의 혁명: 현대미국의 조각」, 『공간』(1969년 4월호), pp. 86–91.

들이 일시적 설치로 사라진 경우가 많았지만 이 작품은 개인 소장품으로 그대로 남아 있어 서승원 개인 작업으로도 가치가 있으며, 넓게는 AG 그룹 실험미술의 여러 지층을 보여준다는 점에서도 의의가 있다. 일본 평론가 나카하라 유스케가 한국의 추상미술에서 주목한 것도 바로 이러한 텍스처였다.[34]

신학철의 〈10:1〉은 남녀 성별 기호(♂·♀)가 위, 아래로 부착되어 있으며 여성 10명에 남성 한명, 남성 10명에 여성 한 명으로 표식화 되어 있으며, 의복이 설치된 작품이다. 박석원이 제공한 사진을 통해 이 작품을 확인할 수 있었으며 《71년 AG전》의 중요한 자료로 여겨진다. 제2회 전시는 오늘날의 장소특정형 조각처럼 실제 전시한 작품을 도록으로 제작했기 때문에 가장 기록이 잘된 전시이기도 하다. 표 1에서 보여주듯,[35] 김구림의 〈매개항(媒介項)〉과 이건용의 〈체(体) 71-12〉이 장소성을 기반으로 설치되었고 최명영의 〈변질-극〉은 《70년 AG전》에서 보여준 콘크리트 재료와 달리, 패널과 흙을 가져와 전시장 안에서 직접 설치한 작업이다. 당시 전시 장면을 찍은 박석원의 사진을 보면, 최명영의 작품 옆으로 이강소의 〈여백〉이 설치되어 있음을 알 수 있다. 그는 자연의 일부인 갈대를 이용해 콘크리트로 심은 후에 관람자들이 주변 여백을 자유롭게 걷게 해 작품 속에 현전(presence)하게 했다.[36] 이승조는 〈핵 G999-1〉〈핵 G111-22〉 등 총 7점을 출품했다는 기록이 있으며, 김한의 〈전(轉). 전개(展開)〉, 박종배의 〈무제〉, 김청정의 〈무제〉, 조성묵의 〈적(赤)과 백(白)〉, 김동규의 〈존속 7117× 7118×7119〉, 심문섭, 〈관계-합(合)〉이 설치되어 확장된 한국현대조각의 변화와 사물화된 미술 오브제와 작품이 놓인 장소와의 비결정적인 속성을 보여주었다. 박종배는 미국현대조각에 대한 글에서 관람자가 작품을 직접 만질 수도 있는 확장된 조각의 변화를 소개하고 있다.[37]

박석원의 〈71-적(積) A〉은 흙과 나무를 이용한 작업으로, 조각의 좌대가 완전히 사라지고 흙이 놓이는 장소 자체가 나무 오브제와 함께 교감하는 일시적인 공간을 만들어낸 작품이다. 전시 이후 흙이 자연의 일부로 다시 돌아가는 영구성이 사라진 박석원의 작품은 흙을 쌓아나가는 과정으로서의 행위, 작품이 놓이는 장소의 성격을 부각시키고 이전에는 볼 수 없었던 반영구적 조각을 전시를 통해서 드러낸다. 이는 모더니즘 조각의 환원적 성격에 반하는 동시에 조각을 주변 공간과 환경으로 확장시켜 나가는 탈모더니즘적 성격을 지니기도 한다. 조각가 이승택은 이 전시에서 〈바람〉을 설치함으로써 비물질화라는 반조각적인 작품을 실현했다. 이 작품은 22미터 정도 되는 길이에 2.5미터의 길이로 다섯 겹으로 길게 늘어선 바람 설치이다. 본래

는 1970년 홍익대에서 설치했던 파란 바람을 조금 더 큰 작업으로 제작해, 한 점은 전시장 긴 벽면에 가로로 가로질러 길게 5겹으로 늘어뜨렸고, 다른 한 점은 천장에서 늘어뜨리는 식으로 설치했다.

《72년 AG전: 탈관념의 세계》

제3회 《AG전》에는 김구림, 김동규, 김한, 박석원, 박종배, 서승원, 신학철, 심문섭, 이강소, 이건용, 이승조, 최명영, 하종현이 작품을 출품했다.[38] 전시 도록에서 이건용의 〈신체항, 71〉(1971)의 이미지가 게재됐으나 박석원이 소장한 전시 사진을 보면 실제로 설치된 작품은 〈관계〉이다. 작품이 놓이는 장소와 오브제의 비결정적 관계항은 당시의 전위적 《AG전》에 참여한 작품들이 이우환의 모노하의 영향을 받고 있다는 점을 보여준다. 이 전시는 이전 전시와 유사하지만 이일의 전시도록 서문에 밝힌 바 있듯이, 개념미술과 프로세스 아트의 특징을 집중적으로 보여준다.

> 만일 오늘의 미술이 근 몇 년이래 어떤 극한점에서 일종의 대체
> 상태를 노정하고 있는 것이 사실이라면 우리는 그 중요한 진원을,
> 오늘의 미술이 관념의 신기루 속에 매몰되어 가고 그 속에 거의
> 수렴되어 가고 있다는 사실에서 찾아볼 수 있으리라 생각된다.
> 개념미술 또는 프로세스 아트 등의 명칭으로도 짐작이 되듯이
> 오늘날처럼 예술이 관념(여기에서는 행위 그 자체도 관념화되어
> 간다)의 우위와 사변을 앞세우는 나머지 시각적 대상으로서의
> 존재성을 상실한 예는 일찍이 없었다. 구체적이며 직접적인
> 존재성으로서의 예술작품은 세계에로 열려진 독자적인 공간 구조를
> 지니고 있[다].[39]

하종현은 《72년 AG전》에서 패널 위에 작가가 직접 만든 스프링을 반복, 강박적으로 집적하는 작업을 선보였는데, 이는 철사를 꼬아서 수평으로 가로 지르거나, 패널의 뒷면을 철사로 조이는 초기 실험 작업군에 속한다. 비평가인 필립 다장(Philippe Dagen)에 따르면 하종현의 철사는 "마치 육체를 가두고 상처를 내듯이 캔버스를 조이고 뚫는" 의미를 띠며, "수용소·감옥노선·군법·선언·전시 상황과 같은 정치적인 성격을 지니게 된다."[40] 우리나라가 현대화가 진행되고 있기는 했지만 여전히 힘든 경제적 어려움과 사회적 암

38 제3회 《AG전》에 참여한 신학철은 오상길과의 인터뷰에서 《AG전》에 닭장을 짜서 설치한 작품을 출품했다고 설명한다. 당시 도록의 도판에서 확인할 수 있는 것처럼 나무판 앞에 구멍을 뚫어서 닭을 집어넣은 개념적인 작업이었다. (오상길, 「신학철 대담」, 『한국현대미술 다시 읽기 II (6,70년대 미술운동의 자료집, vol.2)』(서울: ICAS, 2001), p.283.)

39 이일, 『제3회 《AG전》 도록』.

40 필립 다장, 「하종현, 불안과 침묵」,
『하종현』(서울: 가나갤러리, 2008), p.196.
제3회 《AG전》 출품작은 하종현의 〈무제
73-1〉(1973, 122×244cm, 패널, 스프링)
작업, 어두운 블랙 패널 위에 스프링을 무수히
집적시킨 〈무제 73-2〉와 유사하다.
또한 1972년 작으로, 스프링을 수평으로 배치한
이후 세로로 스프링을 배치에 긴장감을 한층
높인 〈무제 72-3 A〉〈무제 72-3 B〉(1972,
74×150cm, 패널, 스프링) 작품군에 속한다.

41 서승원과의 인터뷰. (2022년 1월 7일):
"어릴 때 그리고 대학시절에 상여문화에서 본
새끼줄과 한지를 이용해 우리나라 사람들이
경험하는 슬픔, 기쁨, 괴로움 등을 한지의 표면을
통해 표현하고 싶었다."

울함, 한국전쟁의 무게를 스프링이라는 소재를 통해 제시한다. 캔버스 표면은 침묵과 긴장감, 억압, 마비와 같은 시각적 효과를 만들며 1970년대의 심리적 음울함을 동시에 반영한다. 이 작품은 그가 1960년대 후반 제작한 〈도시계획백서〉와 대비되어 기하학적인 도시화의 경향 더불어 앞으로 다가올 더욱 폐쇄적인 정치 상황을 반영한다.

《71년 AG전》에서 한지 텍스처에 집중한 14점 연작을 보여준 서승원은 《72년 AG전》에서도 한지의 표면과 텍스트를 보여주는 작업에 집중했다. 이는 1974년에 제작해 1974년 《서울 비엔날레》에 출품한 작업과도 유사한데, 대학시절 한국 전통 장례인 상여에서 본 새끼줄과 한지를 바탕으로 한지를 새끼줄로 말아서 표면의 물성을 강조한 매체 실험적인 작품이다. 근대화는 서구화라는 명제가 경제계획 모토와 맞물리던 시절 서승원 작가는 1960년대 당시 홍대에서 강의를 하던 최순우와 김환기, 건축가 김수근의 영향을 받아 현대미술의 불모지 한국에서 한국적인 것에 대한 고민을 많이 했던 시기라고 말한다.[41]

김구림과 이건용의 작품 설치 모습. 1972년, 《72년 AG전》.

1974년 《서울 비엔날레》

한국아방가르드협회가 기획한 마지막 《AG전》은 1975년에 개최되었는데 하종현, 이건용, 신학철, 김한 네 작가만 참여해 그룹으로서의 정체성은 와해되는 분위기였다. 실질적으로 한국아방가르드협회가 주축이 된 마지막 전시는 1974년 《서울 비엔날레》전시라고 할 수 있다.

비엔날레 차원의 전시가 국내에 전무후무하던 시기에 《서울 비엔날레》는 사실 1959년에 시작된 《파리 비엔날레》와 같은 전위적인 청년작가들의 작품을 전시하는 국제전을 만들어보려는 야심에서 시작되었다. 우리나라는 1961년부터 《파리 비엔날레》에 작가들이 참여하기 시작했으며, 당시 파리에 체류 중이던 이일과 박서보, 한국에 있던 김창열을 비롯해 김병기, 조용익 등 국내 작가들이 중요한 국제미술전시회로 간주했던 첫 전시가 바로 《파리 비엔날레》 전시였다. 박석원이 전시 장면을 기록한 《서울 비엔날레》 전시는 세 번의 《AG전》이 내세운 이전과는 다른 새로운 예술, 실험적인 것, 국제적 동시성을 반영할 것, 국전에서 볼 수 없는 새로운 매체를 보여줄 것을 내세우며 새로운 불가능의 예술을 '전위'로 파악했던 점을 총체적으로 보여준 전시였다.

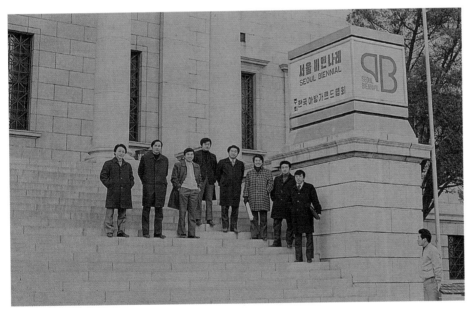

제1회 서울비엔날레, 1974, 국립현대미술관. 왼쪽부터 박석원, 서승원, 김수익, 김태호, 하종현, 홍용선, 이태현, 최명영.
사진:박석원 아카이브

42 이일, 「하나의 새로운 전망을 위하여」, 『1974 《서울 비엔날레》』, 서울: 국립현대미술관, 1974, 쪽수 없음:
제3회 《파리 비엔날레》(1963)와 제4회 《파리 비엔날레》(1965)에 출품한 한국작가들에 대한 비평글을 작성하고 파리에서 8년 동안(1957–1966) 체류하면서 이일은 한국미술의 국제교류에 대해 절실하게 피력한 글을 다수 발표했다. 이일은 《파리 비엔날레》에서 서구 비평가들이 한국미술을 평할 때 자신들과의 다른 점을 찾는 시각을 비판한다. 즉, 서구의 평론가들이 한국현대미술을 평할때 '자신과의 다름'을 찾으면서도 자신들의 추상미술이 동양의 서예에서 받은 영향은 폄하하지 않는 이중적 시각을 비판한다. 「세계 무대 속의 한국미술」(1967), 「국제전 출품 작가 선정의 말썽」(1968), 「상파울루 비엔날레 출품 거듭 혼선」(1969), 「국제 미술 교류에 대하여」(1972).

1974년 《서울 비엔날레》는 애초에는 격년 별로 국제전을 염두에 두고 창립되었던 것으로 보인다. 발표문에 따르면 《서울 비엔날레》는 일차적으로 한국미술에 있어 젊은 세대의 문제의식을 정확하게 부각하기 위해, 국제 차원의 교류를 염두에 두었다. 또한 장기적으로 국가별 특별 초대를 계획하고, 국내외 작가들이 작품과 정보를 서로 교환하고 해외 진출을 도모하려는 계획을 세운 것으로 보인다. 결국 단발성 전시로 끝났지만, 《서울 비엔날레》는 20년 내외의 짧은 현대미술의 역사 속에서 국내 예술에 부여된 과제와 세계 속 한국미술을 창조하려는 두 목표를 향해 기획되었고 운영위원은 한국아방가르드협회 회장이, 그리고 작가 선정위원 커미셔너는 비평가 이일이 담당했다. AG 멤버 12명과 더불어 몇몇 비회원 작가들의 일시적 설치 형식의 반전통적인 작품뿐 아니라 형상 작업이나 개념미술과 같은 전위적 미술이 전시되었다. 이일은 《서울 비엔날레》 전시에 대해 "작가들 나름의 이념 제시와 방법론의 모색" "저항의 정신, 주체적 비평"을 추구하는 젊은 세대의 움직임에 주목하는 전시로 규정한다. 이일에 따르면,

> 순전한 화단적인 견지에서 볼 때, 최근에 우리는 일련의 매우 고무적인 현상을 볼 수 있었다고 확신한다. 묶어 말하자면, 그것은 젊은 세대들 상호간을 결속시키고 있는 역사적 유대의식이라고 할 수 있을 것이며, 또 그 유대의식에 의한 그들 이념의 집단화 움직임이다. 나아가서, 비록 서로의 문제 설정은 다르다고 하나 각기의 문제를 스스로의 손으로, 즉 그들 나름의 이념 제시와 방법론의 모색을 통해 해결하려는 자세 또한 높이 평가되어야 [한다].[42]

비록 1974년 《서울 비엔날레》는 한국아방가드드협회가 내세운 취지문의 선언과 달리 단 1회로 마무리 되었지만 김홍주, 김태호 등 젊은 작가들을 대거 포함해 실험성과 전위성을 내세운 전시의 역할을 했다. 또한 국전이 좌지우지 하던 기성 화단에 대항한 '저항의 정신'과 이일이 말한 '방법론'의 모색을 통해 통념적으로 수용되던 현대미술에 이의를 제기하고 비물질화, 아이디어(개념), 환경 등을 기조로한 시도들이 이어졌다. 사실 이러한 전시에 대한 미술계의 전체적인 분위기는 호의적이지도 않았고 또한 비평계도 뚜렷하게 이를 받아들이는 분위기가 형성되지 못했다. 이일이 언급한 "방법론"과 "저항의 윤리" "국제적 동시성"은 중요한 주체적 비판 정신에서 중요한

부분이었지만 한국미술의 매체적 실험성은 1970년대 중반을 넘기면서 사라지게 된다. 오늘날 동시대 미술의 관점에서 보면 탈모더니즘적이고 동시대 미술의 기원적 특징들이 많이 보이는 한국아방가르드협회 기획의 전시들은 전시사 측면에서도 재평가되어야 할 것이다.

비록 작가들이 개별적으로 찍었거나 소장하고 있는 사진들을 통해 퍼즐처럼 전시의 전체 그림들을 상상할 수 있지만, 한국에서 현대미술이 태동한 지 20년 안팎의 역사 속에서 이렇게 치열하고 반예술적인 기치를 내걸며 전시 자체를 중요하게 생각한 적이 많지 않았다. 또한 이들은 한국미술이 국제적으로 교류할 필요성을 제도적으로 구체화하고자 했으나 이제 겨우 생겨난 국립현대미술관의 건립과 예술정책의 부재 속에서 《서울 비엔날레》는 시작과 함께 막을 내렸다.

나가며

AG 그룹은 회원들이 매년 바뀌기는 했으나 기본적으로 12명 내외의 작가들이 참여했다. 1969년 말에 결성되어 총 네 번에 걸쳐 비평지를 발간했고 네 번의 전시를 개최했으며, 1974년 《서울 비엔날레》를 끝으로 그룹으로서의 정체성은 사라지게 되었다. 이일은 1975년 『공간』 1월호에 기고한 글 「환경과 기대의 교차로: '74년의 한 해를 넘기면서」에서 "《서울 비엔날레》를 주도한 AG 그룹은 젊은 세대들의 움직임을 새로운 세대적인 동력으로 보고 이를 전시로 끌어내었고, 이들이 주도하는 이념과 방법론의 추구, 그리고 이를 해결하려는 젊은 작가들의 강렬한 의지가 반영되었다"고 강조했다. 당시에는 한국 화단이 국전 중심으로 운영되고 있었기 때문에 이러한 실험 미술에의 참여는 반제도적인, 국가 차원의 미술 시스템에 대한 거부를 상징했다. 비평지와 작가들의 작업이 반드시 일치한 것은 아니었으나 전위미술이라는 이름 하에서 작가들은 매체적 확장 못지 않게 새로운 예술의 컨텍스트, 작가적 방법론을 모색하는 것이 중요했다. 당시 국전이나 새로 생긴 국립현대미술관조차도 장르별로 범주화했지만, 이들 "젊은 미술가들"은 전통적인 매체가 아니라 상호 교접하는 매체의 혼종성을 자유롭게 시도했으며, 일상성의 연장선 안에서 미술은 새로운 환경을 창조하고 있다는, 당시 한국 화단에서는 상당히 낯선 인식을 만들기 시작했다.

비평가 이일, 오광수, 김인환이 주도한 『AG』발간은 이후 이우환과 김복영이 합류함으로써 처음으로 비평가들과 작가들 사이의 중요한 교두보를 마련했다는 점에서 《AG전》의 실험성 이상으로 비평사 측면에서도 의의를 갖는다고 할 수 있다. 전시에 참여한 작가들과 비평가들은 비평 못지않게 전시회 개최를 중요하게 생각했다. 또한 한국전쟁 이후 현대미술이 시작한 지 20년 정도 밖에 되지 않는 짧은 기간 동안에 한국 전위미술의 새로움이나 정의에 대한 갈망만큼 국제적 동시성을 미술의 화두로 생각함으로써, 국제 무대를 향한 젊은 작가들의 강한 열망을 담아냈다. AG 그룹은 여러 분야에서 가장 전위적인 작가들을 서로 추천하는 분위기로 형성되었는데, 다양한 매체와 재료를 다루는 가장 실험적인 작가들이 참여한 단체였다. 『AG』는 심도 깊지는 않았으나 독일 제로그룹과 같은 전위그룹에 대해서도 다루는가 하면, 마르셀 뒤샹의 반예술론, 루치오 폰타나의 공간분석에 대한 글도 실으며 '국제적 동시성'이라는 시각으로 동시대 서구 미술을 바라보는 관점을 보여주었다. 한국 작가들의 실험성을 지나치게 서구 의존적인 것으로, 혹은 이우환의 영향 하에서 바라보는 비판도 있지만, 이일이 말한 대로 방법론의 모색으로 개별 작가들의 작업 중심으로 분석해야 할 것이다. 서구 미술계에서는 1990년대 이후 큐레이팅 비평과 전시의 역사가 동시대 미술에서 담론화되면서 하랄트 제만(Harald Szeemann)의 《머리 속에서 살라: 태도가 형식이 될 때(Live in Your Head: When Attitudes Become Form)》와 같은 전시는 복원되어 재전시되기도 했다. 한국의 《AG전》도 전후 한국미술의 전시사 관점에서 중요하므로 출판물과 전시 자료 또한 미술사적으로 재평가를 받아야 한다. 이 글에서는 이러한 관점에서 자료와 인터뷰를 바탕으로 《AG전》을 실증적으로 재구성해보았다.

*

이 글은 정연심이 쓴 「AG(Avant-Garde) 그룹의 실험미술 전시 연구」(현대미술사학회, 『현대미술사연구』, 2022, no. 51, pp. 31–56)를 수정 편집한 것이다.

이 일 李逸

1932	1월 22일 평안남도강서 출생 본명 이진식 (李鎭植) 명문 평양고보 졸업
1951–56	서울대학교 불문학과 중퇴. 대학 재학 중 '문리문학회'를 조직하고 『문학예술』지의 추천으로 시인으로 등단하는 등 문학청년으로 활동. 등단 후 모더니즘 시를 지향하던 '후반기' 동인으로 활동
1957	도불
1957–65	파리 소르본대학교에서 불문학 미술사학 수료
1964	『조선일보』주불 파리특파원 활동
1965	번역서 『추상미술의 모험』(미셸 라공, 문화 교육출판사) 출간
1966	귀국
1966–69	홍익대학교 교수로 임용. 1968년 홍익대학교 미술학부 전임강사가 되고, 70년 미술대학 조교수, 73년 부교수, 79년 정교수가 됨
1968	『동아일보』미술 전담 집필자로 위촉됨
	김기현 여사와 결혼, 슬하에 3녀

1969	한국 아방가르드 협회 (AG) 창립 멤버. 『AG』창간
1970	1970년 《AG》전 서문에서 '확장과 감원'이라는 화두를 제... 한국 현대미술의 향상에 명제한 채비을 가함. 이 끝이는 이후 '환원과 확산'으로 변경되어 이일 미술비평을 대표하... 개념어가 됨
1972	동경 국립 근대미술관 주최 《국제 판화 비엔날레》 국제심...
1974	미술평론집 『현대미술의 궤적』(동화출판공사) 출간
1974	번역서 『새로운 예술의 탄생』(미셸 라공, 정음사) 출간
1974	번역서 『세계 회화의 역사』(루이 무르티크, 중앙일보출판...
1975	파리 국립 근대미술관 주최 《파리 비엔날레》 한국 커미...
1977	프랑스 《카뉴 국제 회화제》 국제심사위원
1977–78	국전 심사위원
1977–80s	《서울 국제 판화 비엔날레》、《타이페이 국제 판화 비엔... 《서울 국제미술제》 운영위원 및 심사위원 역임

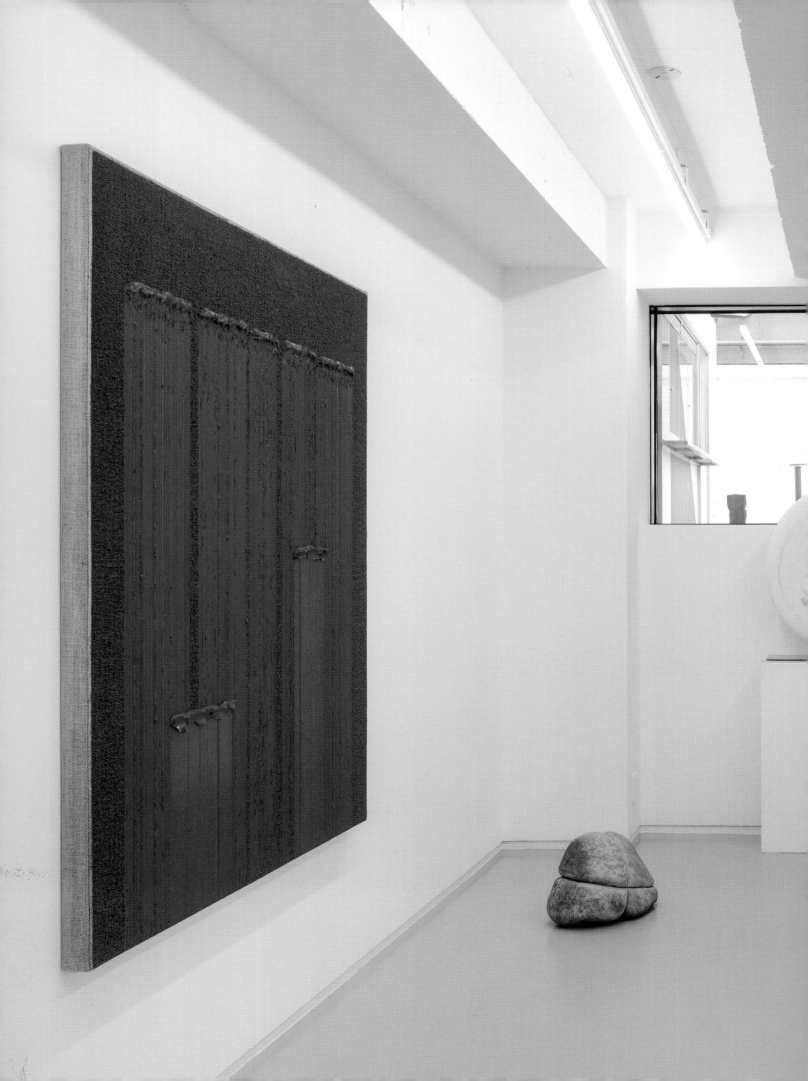

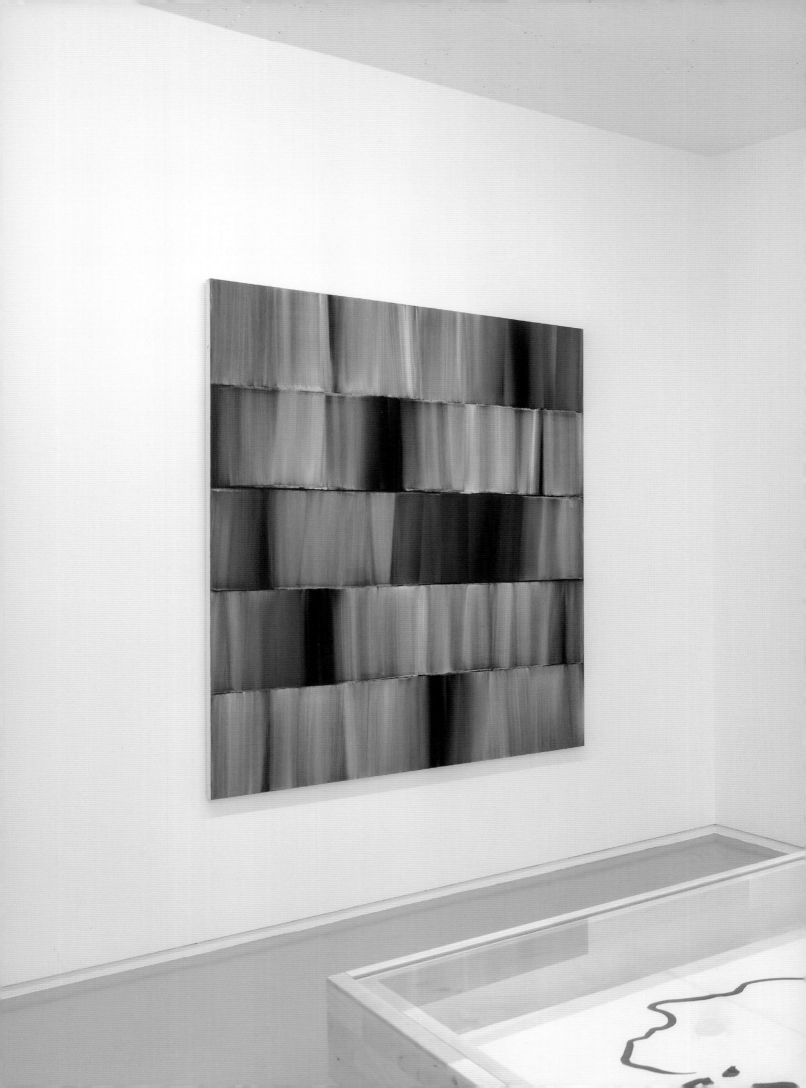

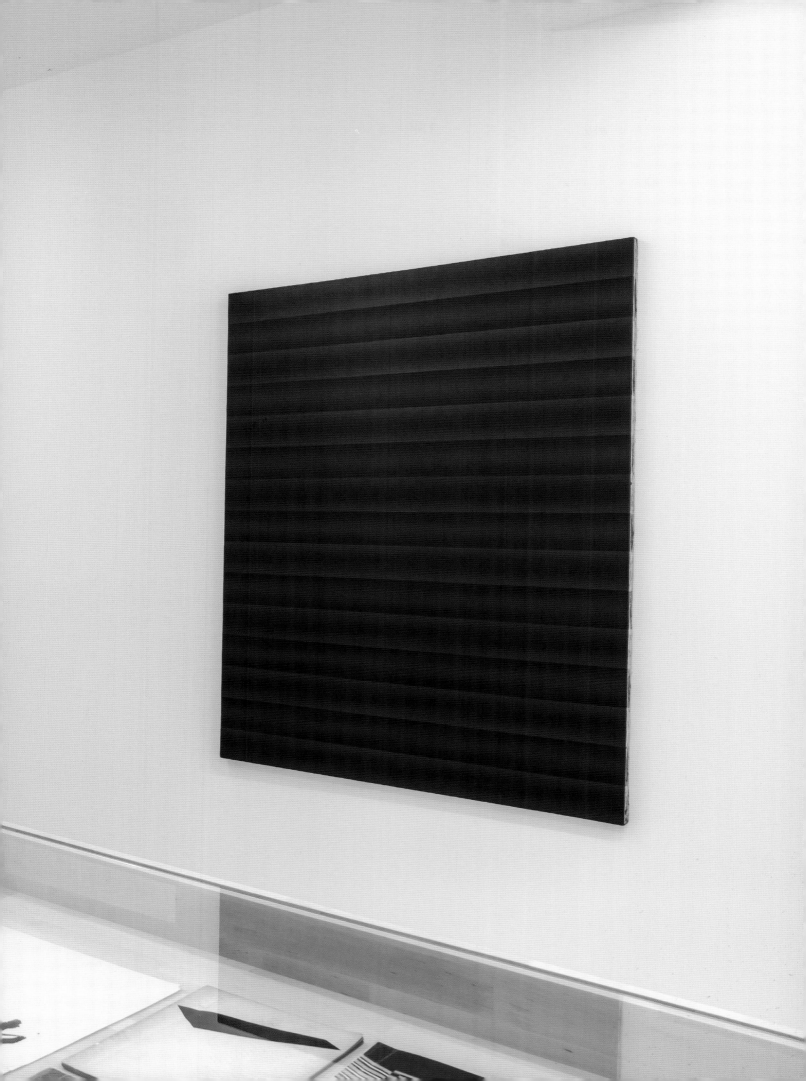

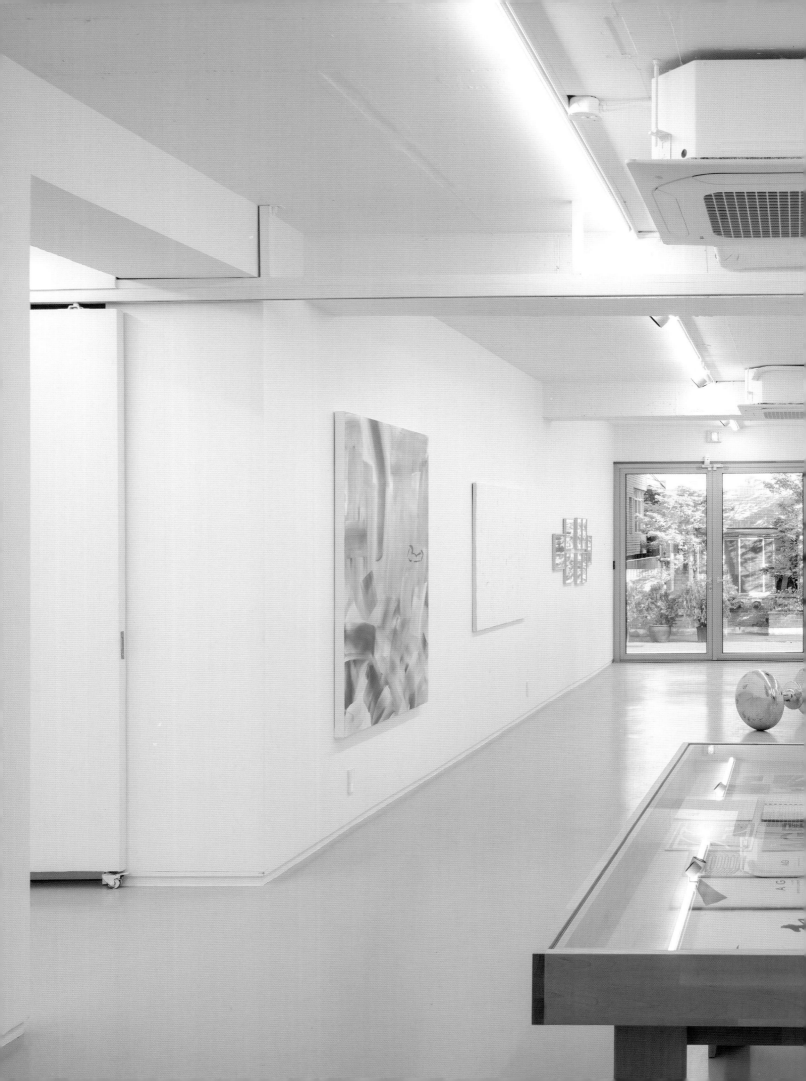

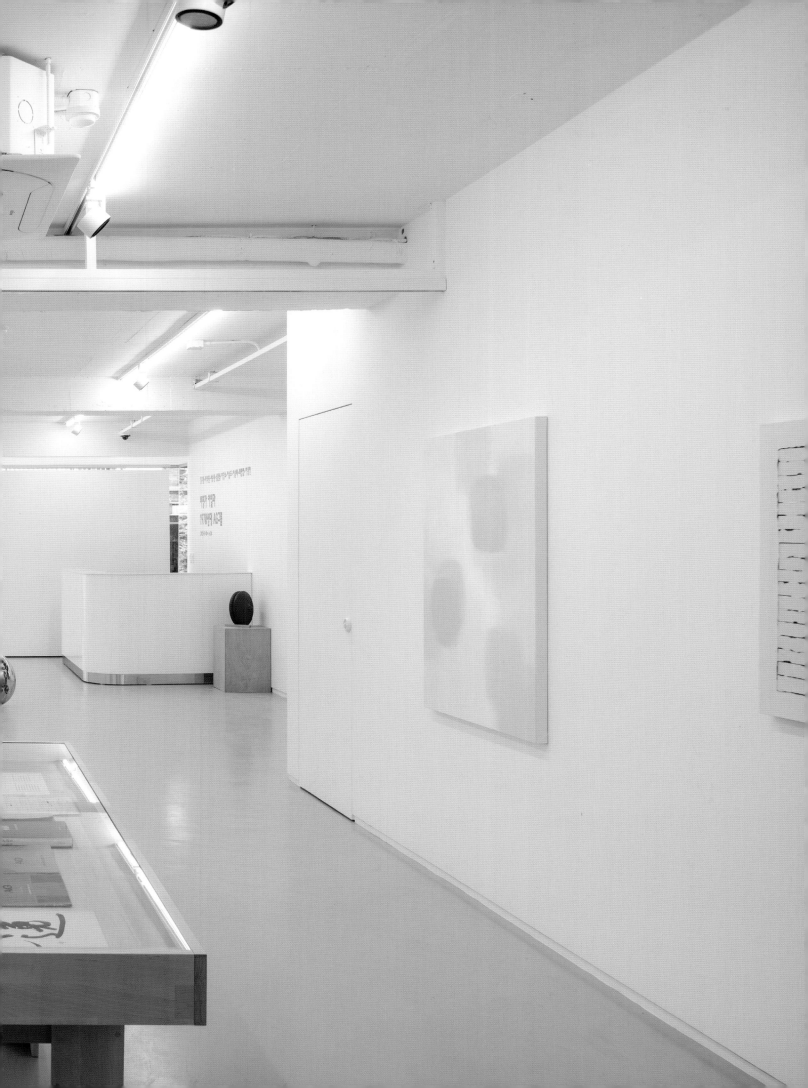

A G
No. 1.1969
한국아방가르드협회발행

A G
No. 2. 1970
한국아방가르드협회 · 발행

'72
A
1972. 12.

韓國아방가르드協會

AG
No. 3 1970.
한국아방가르드협회 · 발행

AG
No. 4. 1971
한국아방가르드협회 · 발행

연구실적 조서

(1969년 1월)

제목

미술감상 입문 (공편)

이측)

미술학부　조교수
　　　이　　　　　　일
　　　　　　　발표기관(지)
　　　　　　　동아일보사 출판부

발행년월일
　1970. 1.

~임미술 담당집필。 근미미술을 기점으로 하여
~슴을 사실주의 전통에 입각하여 정리하면서 서양대
편집아래 시도한 간츠판

홍대논총

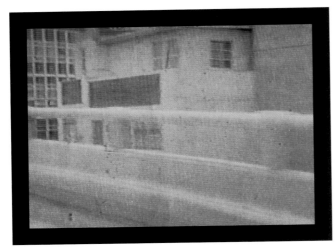

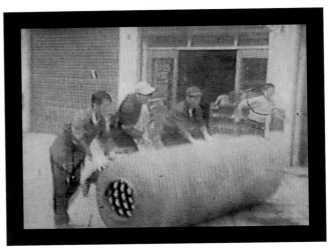

김구림, 〈1/24초의 의미〉, 1969
단채널 비디오, 10분
Courtesy of the artist ©Kim Kulim

박석원, 〈핸들 106 - A〉, 1968-69
알루미늄, 50×50×160cm
Courtesy of the artist ⓒ박석원

박석원, 〈핸들 6909〉, 1969
석고, 80×80×10cm
Courtesy of the artist ⓒ 박석원

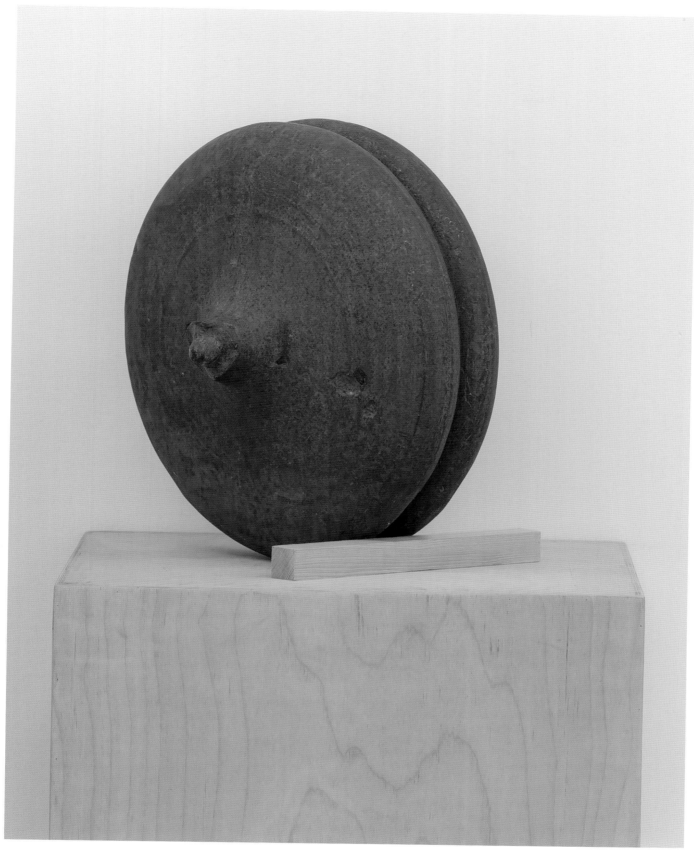

박석원, 〈명제(命題): 핸들 70〉, 1969년 원작
무쇠주조, (200×200×170cm의 모형) 35×35×24cm
Courtesy of the artist ⓒ 박석원

서승원, 〈동시성 - 71〉, 1971(2023년 재현작)
한지, 106×150cm
Courtesy of the artist ⓒ 서승원

서승원, 〈동시성 22-708〉, 2022
캔버스에 아크릴릭, 117×91cm
Courtesy of the artist, PKM Gallery, and Space21

심문섭, 〈현전〉, 1975
캔버스에 사포, 60.5×50cm
Courtesy of the artist ⓒ 심문섭

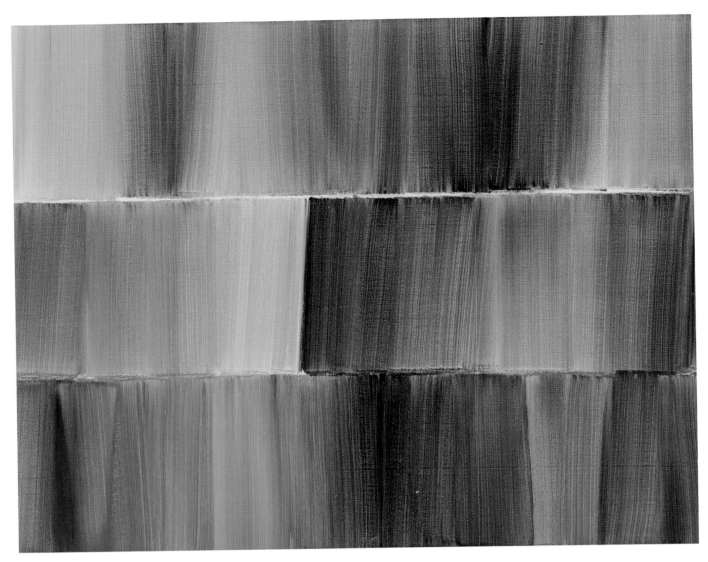

심문섭, 〈현전〉, 2020
캔버스에 아크릴릭, 81×117cm
Courtesy of the artist ⓒ 심문섭

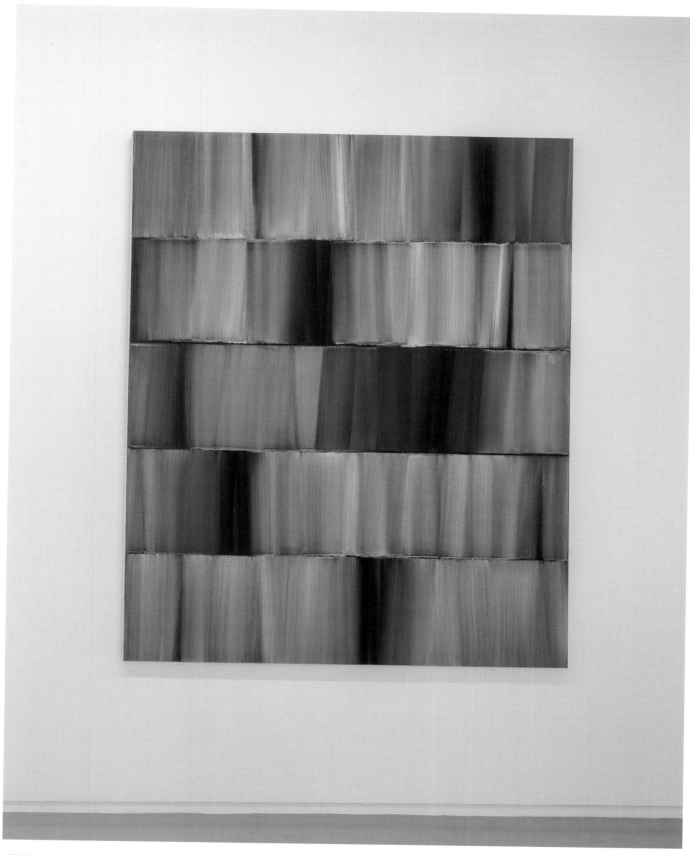

심문섭, 〈현전〉, 2020
캔버스에 아크릴릭, 162×130cm
Courtesy of the artist ⓒ 심문섭

이강소, 〈무제〉, 1972/2018
가변 크기
Courtesy of the artist ⓒ 이강소

이강소, 〈바람이 분다-230115〉, 2023
캔버스에 아크릴릭, 162×130cm
Courtesy of the artist ⓒ 이강소

이승조, 〈핵 77-6〉, 1977
캔버스에 유채, 145×120cm
Courtesy of Lee Seung-Jio Estate

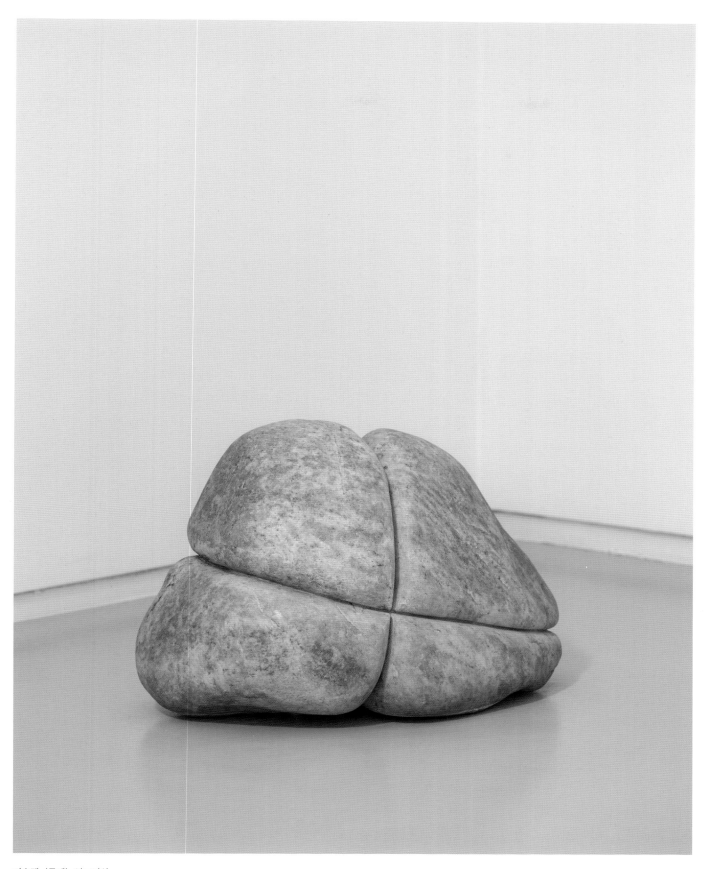

이승택, 〈무제〉, 연도미상
화강암, 47×20×30cm
Courtesy of the artist ⓒ 이승택

최명영, 〈평면조건 84 – H13〉, 1984
한지에 먹, 62.5×93.5cm
Courtesy of the artist ⓒ 최명영

최명영, 〈평면조건 23 – 05〉, 2023
캔버스에 유채, 130×130cm
Courtesy of the artist ⓒ 최명영

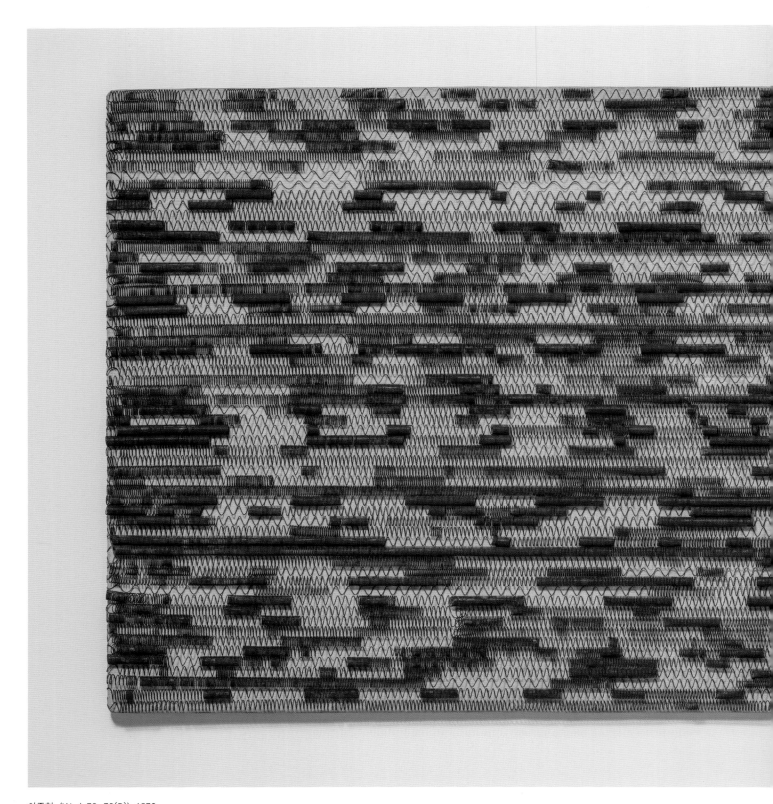

하종현, ⟨Work 72-72(B)⟩, 1972
패널에 스프링, 75×122cm
Courtesy of the artist ⓒ 하종현

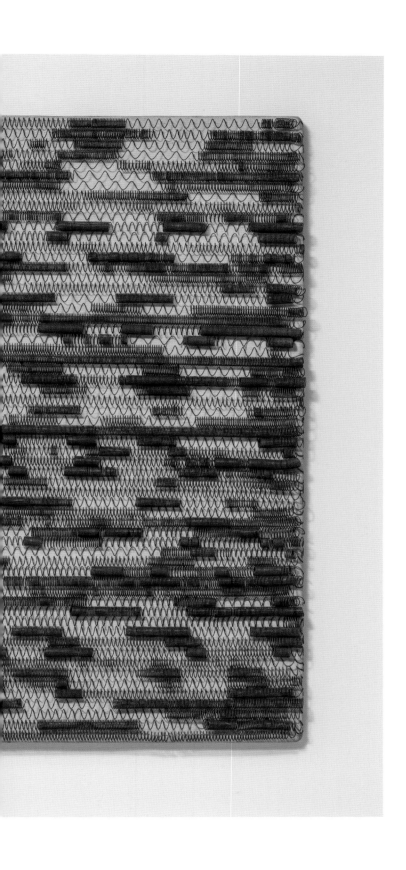

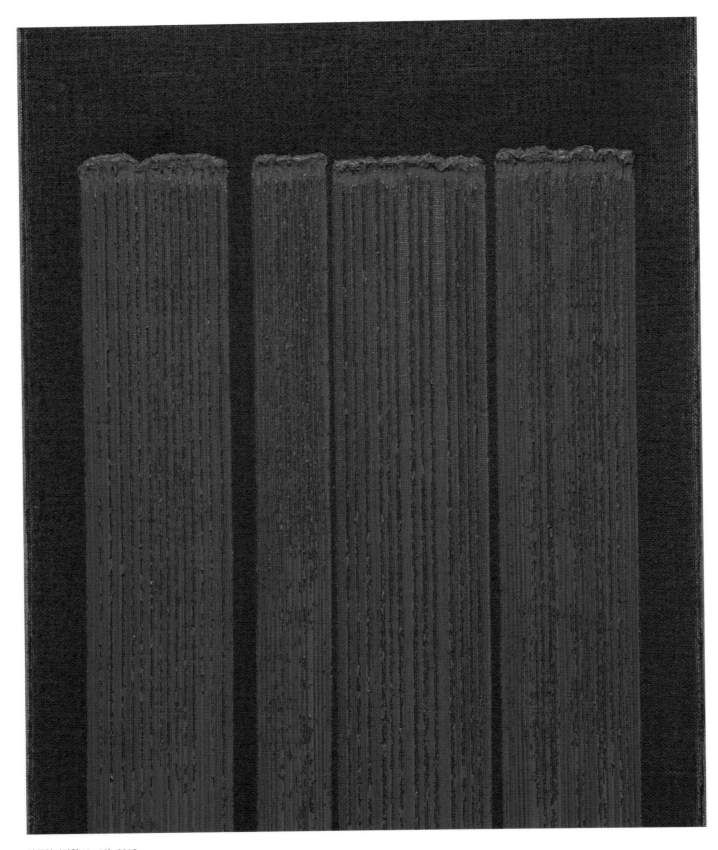

하종현, 〈접합 18-68〉, 2018
캔버스에 유채, 117×91cm
Courtesy of the artist ⓒ 하종현

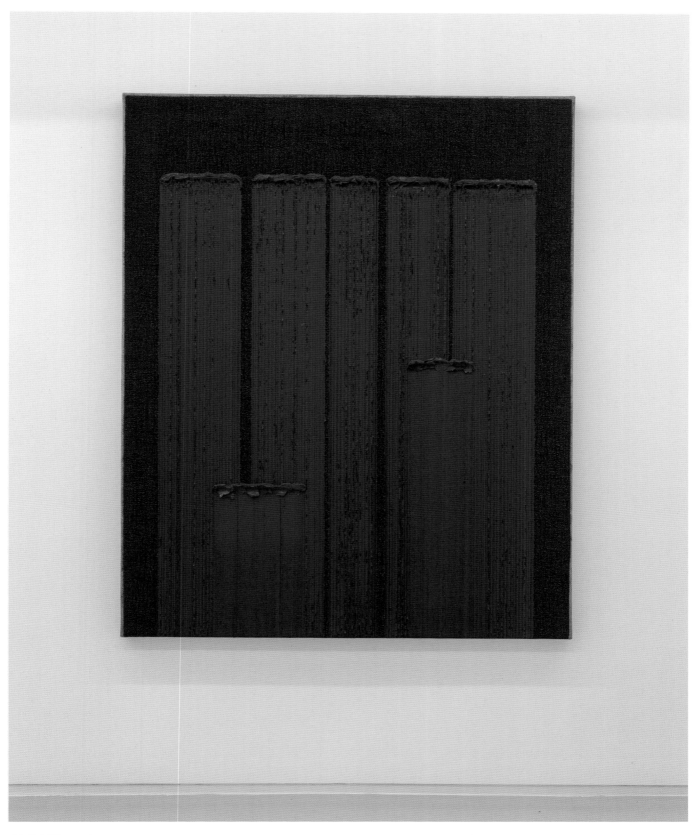

하종현, 〈접합 23-02〉, 2023
캔버스에 유채, 162×130cm
Courtesy of the artist ⓒ하종현

〈이일 원고 모음〉
이건용 기증

〈서승원, 심문섭, 최명영, 이강소 인터뷰 영상〉, 2023
28분 2초
© 스페이스21

이일 글 모음

전위미술론
그 변혁의 양상과 한계에 대한 시론

지난 65년 10월 로마에서 열린 바 있는 제3차 '유럽 작가 공동위원회'에서는 몹시 다루기 힘들다는 주제가 제기되었었다. 그 주제인즉 다름이 아닌 '어제와 오늘의 전위'라는 것이었다. 여기에서 제기된 전위는 물론 예술에만 국한된 것이 아니라 정치 및 사회적인 면에서도 고찰의 대상이 되는 광범위한 의미의 전위를 뜻하는 것이었다.

이 주제에 대한 주요 발언자는 주간지週刊紙 누벨 레트로의 주간主幹이자 저명한 문학 평론가인 모리스 나도와 새로 부위원장에 임명된 장 폴 사르트르였다.

나도에 의하면 전위는 정치보다는 오히려 미학에 속하는 개념이며 정치에 있어서의 참다운 혁명적 가치는 매우 평가되기 힘든 것이다. 뿐만 아니라 전위는 모든 표현 방식의 개혁을 적대시하는 부르주아 정신, 즉 보수주의에 대항함으로써 나타난 최근의 예술적 관념이다. 그는 또한 '정치적 전위는 항상 문학 및 예술적 전위에 반대해 왔다'고 주장했다. 그가 말하는 정치적 전위란 분명히 마르크시즘을 두고 한 말임에는 틀림없겠거니와 기실 그는 카프카 또는 헨리 밀러를 배격한 마르크시즘에 비난의 화살을 던졌다.

한편 사르트르는 나도의 결론을 이어받으면서 다시 아래와 같은 그 나름의 결론을 끄집어냈다. 즉 전위는 스스로를 표현하기 이전에 이미 사회 및 문화적 유대로 해서 조건 지어지고 있으며 전위의 최선의 효능은 그러한 조건지어짐을 극복한다는 데에 있다. 그리고 또 한편으로 그에 의하건대 유럽에서 전위가 그러한 조건에서 벗어날 기회란 전혀 없다는 것이다. 왜냐하면 유럽은 항상 '주어진 언어'(표현 방법)를 통해서 밖에는 사고할 줄 모르는 숙명을 지니고 있으며 따라서 세계를 재창조하고 새로운 언어를 창조한다는 의미의 참다운

전위는 있을 수 없기 때문이다. 전위가 숨 쉴 수 있는 곳, 그곳은 오직 스승이 없고 역사적 현실이 없는 곳이며 유럽에 있어서의 드문 전위적 폭발, 그것을 사르트르는 다다이즘과 그 뒤를 이은 쉬르레알리슴에서 보고 있다.

그리하여 그는 그의 특유의 변증법을 통해 비록 거창하지는 않으나 적어도 큰 이론을 제기하지는 않을 아래와 같은 전위의 정의를 내렸다.

> 전위는 그가 창조해 낸 것보다는 그가 거부한 것에 의해 보다 잘 정의지어진다.
> L'avant-garde se définit mieux par ce qu'elle refuse qu'elle crée.

아방가르드 논쟁은 이로써 과연 그친 것일까? 아니다. 오히려 사르트르의 마지막 정의는 전위라는 것이 그 적극적인 면에서 얼마만큼 파악하기 힘든 양상의 것인가를 보여주고 있는 데 불과하다. 기실 전위는 그것이 예술적 표현과 연결될 때 가장 정의하기 힘든 용어의 하나인 것이다. 그것은 전위가 사르트르에 의해 규정된 부정적 성격만의 탓은 아니리라. 오히려 이 낱말의 애매성은 전위가 결코 순전한, 그리고 어쩌면 항구적인 미학적 카테고리에만 속하고 있지 않다는 데서 오고 있는 것으로 보인다. 또한 그것은 어떤 유파나 어느 특정된 경향을 지칭하는 것도 아니다. 왜냐하면 전위적 성격이란 작품의 가치 평가에 필수적인 기준이 될 수 없을 뿐만 아니라 예술의 절대 조건일 수도 없기 때문이다. 이는 전통에 관해서도 꼭 같이 해당되는 사실이다. 전통적이라고 할 때 그 속에서 우리는 과연 그 어떤 미학적 가치 기준을 찾아낼 수 있을 것인가. 그리고 전위가 어떤 유파나 어느 특정된 경향을

가리키거나 또는 규정짓지는 못한다고 할 때에도 거기에서 우리는 전위의 자기 부정적 성격의 일면을 보기 때문인 것이다.

그 어떤 미술 운동이건 그것이 형성되기 위해서는 그 나름의 프로그램과 미학을 갖기를 원한다. 그리고 그것이 일관성 있는 에콜流派로 나타날 때 거기에는 으레 자연발생적인 창조 충동을 견제하는 예술 이념의 체계화 내지는 기준화가 뒤따른다. 이 기준화─이것은 앞서 사르트르가 말한 '조건화條件化' 외에 또 다른 것이 아니다. 바꾸어 말하면 그것은 구속이요, 제약인 것이다. 그리고 전위가 지향하는 것, 그것은 바로 이 모든 제약으로부터의 해방이요, 전적인 자유이요, 요컨대 '가장 자유로운 상태에 있어서의 창조의 의지'라 할 것이다. 그러기에 전위적 움직임이란 하나의 완성된 양식을 지향하기 이전에 이미 하나의 가능성으로서, 하나의 포텐시얼리티로서 온갖 표현 형식을 통해 스스로를 확인하려고 한다. 어쩌면 그것은 가시적인 또는 구체적인 표현을 거부할 수도 있으리라. 그때 전위 '정신'은 순수한 정신 상태로 머무르며 '창조된 것'이 아니라 '창조' 그 자체 또는 창조라는 개념과의 연관 속에서 일종의 '침묵의 소리'로서 메아리칠 것이다. 마르셀 뒤샹의 신화도 바로 여기에 있으려니와 오늘의 일반적인 미술 상황도 이와 결코 무관하지 않은 것으로 보인다.

어떤 예술가(이를테면 로이 리히텐슈타인)에 의하면 오늘날 전위는 존재하지 않는다. 그렇게 생각하는 것은 그의 자유이겠고 또 전위에 대해 그가 어떤 관념을 지니고 있는지도 자상치가 않다. 다만 한 가지 분명한 것은 60년대의 감수성이 대체로 아카데미즘화化했다는 사실이요, 그와 함께 전위도 역시 일종의 '공허한 마니아'로 자칫 타락해 버리기 쉽다는 사실이다. 그리고 바로 이 아카데미즘화, 여기에 전위의 최대의 적이 도사리고 있는 것이다.

오늘의 미술의 특수한 전위적 성격 및 그 양상은 일단 뒤로 미루고 일반적으로 통용되는 전위의 개념은 우선 '반反아카데미즘'적인 성격으로 해서 특징지어진다. 그리고 아카데미즘은 콩포르미즘과 짝을 이룬다. 그렇다면 미술에 있어서의 아카데미즘이란? 그것은 전통적인, 또는 재래적인 예술관과 거기에서 파생된 기법, 화풍의 모방이요, 한마디로 해서 아무런 창의성이 없는 전통적 양식의 답습이다. 그것은 이미 참다운 창조와는 아랑곳없는 것이며 수공적인 숙련과 기술의 완벽을 과시하는 단순한 '재생산'의 되풀이에 지나지 않는다. 그리고 그와 같은 되풀이되는 전통과 질서라는 이름 아래 안정된 사회일수록 보수적일 수밖에 없는 한 사회의 공인된 예술 형태로 받아들여진다. 그러나 한 사회가 앞세우고 또 스스로의 미덕으로 받드는 전통은 흔히 '인습'에 지나지 않으며, 탈을 바꾸어 쓴 이 인습─경화된 기존의 질서와 관습에 대한 맹목적인 순종 내지는 숭상, 바로 여기에 또한 콩포르미즘 정신의 기조가 깔려 있는 것이기도 하다.

그렇다면 거기에서 결과하는 것은 무엇이겠는가? 그 결과인즉 창조 정신의 말살이요, 나아가서는 정신 그 자체의 말살이다. 그리고 이에 대한 항거, 이것이 곧 현대미술의 편력이었던 것이다.

이와 같은 의미에서 볼 때 미술에 있어서의 전위 운동은 바로 20세기 미술과 때를 같이하여 일어났다고 할 수 있으리라. 어쩌면 그 이전으로 거슬러 올라갈 수 있을지도 모른다. 장 카수가 주장하듯이 만일 전위의 관념이 19세기 말의 어디까지나 보수적인 부르주아

사회와 혁명적인 예술가들 사이에 벌어진 '단절' 현상과 결부시킨다면, 그리하여 예술가들이 사회로부터 규탄을 받는 일종의 저주받은 인간으로 등장하게 되었다는 사실과 결부시킨다면 전위 예술가의 뛰어난 본보기를 딴 사람은 고사하고라도 이미 고갱 또는 반 고흐에게서 볼 수 있는 터이다. 그리고 그 후 20세기는 연이은 조형적 혁명을 겪었다. 한 눈으로 훑어보기만 해도 그것은 거창한 발자취임에 틀림이 없다. 야수주의, 입체주의, 표현주의, 미래주의, 신조형주의와 데 슈틸De Still 운동, 절대주의와 구성주의, 그리고 바우하우스 운동과 추상미술의 개가…… 그리고 20세기의 위대한 안티反로서 일어난 다다와 그 잿더미 속에서 새로운 메시지를 들고 나온 쉬르레알리슴…….

기실 20세기의 전반을 차지하는 이 시기만큼 그렇게도 다양한 창조의 움직임과 예술관이 제기되고 시도되고 또 성취된 시기는 일찍이 없었던 것으로 보인다. 그리고 이들 방대한 움직임은 그들이 스스로 속에 지니고 있는 일견 이율배반적인 요소들까지를 포함해서 오늘날 하나의 유기적 전개로서 받아들여지고 있으며 그리하여 하나의 필연으로서 역사 속에 각기 그들의 자리를 차지하고 있는 것이다.

전후의 한 시기에 국제적인 전위미술 동향은 거의 전적으로 '다다적'인 색채를 농후하게 띠고 있는 듯이 보였고 또 실제로 네오 다다이즘의 명칭이 한때 통용되기도 했다. 그러나 본래 다다와 다다적 행위는 마르셀 뒤샹이 말했듯이 '단 한 번뿐인 것'일 때 비로소 그 참된 뜻을 지니게 되는 것이며 따라서 어떠한 형태이든 간에 '네오'라는 접두어는 다다와는 이율배반적인 것이다.

그러나 네오 다다이즘이란 칭호가 정당하건 부당하건 간에 다다이즘을 어떤 특정된 미술 운동으로서가 아니라 보다 넓은 의미로 앙드레 브르통이 말한바 '정신의 한 상태'로 간주한다면 우리는 분명코 전후 미술이 '다다적' 풍조를 강하게 띠고 있음을 인정하지 않을 수 없는 터이다. 물론 그러한 풍조는 결코 단순한 '다다의 재생'은 아니다. 그것은 어디까지나 오늘날적인 상황 아래 있을 수 있는 것이려니와 여기에서 어제의 다다와 오늘의 다다의 근본적인 질차質差가 가로놓여지는 것이다. 그렇다면 오늘과 어제를 판가름하는 그 요인은 무엇이겠는가? 아마도 이에 대한 해답은 제2차 대전 이후의 모든 예술적 시도의 본질을 규명하는 것이 될 것이며 오늘의 미술의 공약수를 찾아내는 일이 될지도 모른다. 다시 말하면 오늘의 미술은 그 어떤 형태를 띠든 간에 어제의 다다에 있어서처럼 부정적인 파괴로 환원될 수 없다는 사실이요, 알랭 주프로와가 지적했듯이 오늘의 미술의 특수성은 '세계에 대한 항거와 세계의 용인容認이 이율배반적이기를 그치고 있다'는 사실에 있다 할 것이다. 한마디로 해서 새로운 미술은 비록 미술 그 자체에 도전하고 있는 듯이 보일 때에도 그 근본에 있어서는 어디까지나 현대문명이라고 하는 우리의 현실을 있는 그대로 기정의 사실로써 받아들이는 옵티미즘을 바탕으로 삼고 있다는 말이다. 그리하여 우리는 다시금 피에르 레스타니의 다음과 같은 함축있는 말을 되씹을 수 있는 것이다.

오늘의 전위 미술은 항거의 미술이 아니라 참가Participation의 미술이다.

그러나 전후 미술에 있어 그와 같은 현대 문명의

용인과 이에의 적극적인 참가가 가능하기 위해서는 미술은 일단 앵포르멜 운동의 소용돌이를 겪어야 했다. 그리고 앵포르멜 미학은 분명하게 스스로가 다다 정신의 계승자임을 자처하고 나섰다. 앵포르멜 운동 태두의 직접적인 계기는 모든 전위 운동에 있어서와 마찬가지로 '아카데미즘', 특히는 추상 아카데미즘에 대한 반동이었음이 분명하다. 동시에 앵포르멜이 경계한 것은 생명력의 고갈이었다. 앵포르멜 미술의 구체적 표명으로서 열린 첫 전람회의 타이틀이 '격정의 대결'이라 붙여진 것도 그러한 의미에서 매우 시사적이거니와 이에 붙인 서문에서 미셸 타피에는 다음과 같이 선언하고 있다.

> 기하학적 추상에 있어서처럼 구상적인 형태 또는 주제를 포기했다고는 하지만 여전히 그 추상이 옛과 다를 바 없는 구도構圖 상의 문제들을 해결하는 것만을 목적으로 삼고 있다면 그것은 아무런 쓸모도 없는 것이다. [……] 이미 다다가 이야기 해주고 있듯이 모든 '미학적' 언사는 거들떠보지도 않을 것이며 본질적인 것으로 보이는 것 외의 모든 것을 주저 없이 거부할 것을 생각해야 한다. 그리고 지금이야말로 현실의 전면적인 무질서 속에 자신의 일체의 찬스를 던져 넣어야 한다. [……] 지금이야말로 '미개의 땅에 도착하기 위해서는 미개의 길을 따라가지 않으면 안 된다'라는 성 요한의 구절을, 그리고 니이체의 몇 구절, 다다 선언의 몇 구절을 상기해야 할 것이다. 다시 말하면 만일 우리가 정열적으로 살기를 계속 원한다면 일체의 희망은 일단

제쳐 놓고라도 무엇보다 철저하게 살아 나가야 한다는 말이다.

앵포르멜 운동의 제창자요, 그 이론적인 뒷받침으로서 '또 하나의 미학'을 들고나온 미셸 타피에에게 있어 20세기 회화의 가장 혁명적인 운동으로 간주되는 입체주의도 실은 아카데믹한 고전주의의 마지막 장章을 장식하는 것 외에는 아무것도 아니었다. 그에 의하면 다다야말로 일체의 것의 청산이자 동시에 모든 것의 '시작'이었다. 그리고 나아가서 타피에는 니이체에게서 많은 교훈을 받았다.

> 사물의 불안 정신은 영원한 창조와 마찬가지로, 낳고 파괴하는 힘의 유희로서 받아들여질 것이다. 나는 어떻게 살아가야 하는 것인지를 모르고 있는 사람들을 사랑한다. 비록 그것이 몰락을 의미하는 것일지라도 그는 자기 자신의 피안彼岸에 진정 도달하는 것이다. 우연이라는 것은 창조 활동의 맞닥뜨림에 불과하다. 춤추는 별을 탄생시키기 위해서는 스스로 속에 혼돈을 지니고 있지 않으면 안 되는 것이다.

이를테면 이와 같은 니이체의 말 속에서 타피에는 그의 미학의 씨앗을 물려받았을 것이다. 파리의 앵포르멜 봉화와 정확하게 때를 같이하여 미국에서 액션 페인팅이 탄생했다는 사실은 이 양자 간에서 발견할 수 있는 미학적, 정신적인 밀접한 혈연관계와 더불어 매우 흥미 있는 사실이다. 액션 페인팅에 있어서도 앵포르멜에 있어서와 마찬가지로 '그린다는 행위와 산다는 것의

동일화'라는 윤리성이 밑바닥에 깔려 있다. 그러나 이와 같은 양자 간의 혈연은 그들이 다 같이 스스로 속에 지니고 있는 자기모순에 있어서도 피를 나누고 있는 것이다. 어쩌면 추상표현주의라는 일괄적인 이름으로 불리는 이 '이복형제'는 그러한 자기모순을 그의 존재 이유로 삼고 있기도 했다. 로젠버그가 지적했듯이,

> 액션 페인팅을 '위기의 시대'의 고유한 것으로 하고 있는 것은 바로 모순 그것이다. 그것은 딜레마를 지니고 있는 한에 있어서만 힘을 유지할 수 있다. 액션 페인팅이 회화로서의 자신에 만족한다면 그것은 단순한 '묵시록적인 벽지壁紙'로 그치고 마는 것이다.

모순은 언젠가는 지양되어야 하는 것이려니와 또한 자기모순은 다다이즘 이래 전위가 짊어진 숙명의 별로 보인다. 단 한 번뿐인 액션行為, 또는 그것이 뜻하는 드라마 그 자체와, 정착된 흔적으로서의 회화 작품 사이에 가로 놓인 갭―이 문제는 뒤이은 젊은 세대에 의해 구체적인 이미지와 오브제의 재발견을 통해 해결된 것이었다. 그리고 그것은 곧 현실에의 복귀, 현실의 수용, 현실에의 '참가'를 뜻하는 것이기도 했다.

그러나 이 '현실에의 복귀' 또는 '구체적인 것의 재발견'은 그것이 단순히 추상미술 이전의 구상적 세계의 계승이 아니라 과거의 조형적 딜레마에서의 해방과 새로운 미술 표현의 가능성 개척이라는 과제를 스스로에게 부과하는 '문제성'을 띠고 있는 것일 때 거기에는 전위 미술만이 갖는 고유의 변증법이 따른다. 그리고 이와 같은 특수한 변증법, 그 예를 우리는 이를테면 프랑스의 이브 클랭, 미국의 라우센버그 또는

재스퍼 존스 등에게서 찾아볼 수 있는 터이다. 이브 클랭에게 있어 근본적인 과제는 물질과 비물질성의 진테제를 발견하는 것이었다. 그의 발전적 제 단계의 출발점은 회화(특히 앵포르멜 회화)로부터의 해방과 그 무한한 가능성에의 믿음이다. 그리하여 그는 우선 회화를 액션·형태·마티에르·기호 등으로부터 해방시킴으로써 이른바 '모노크롬 회화單色畵'에 도착했다. 이에 대해서는 그 자신의 말이 어느 주석보다도 명석하다.

> 나는 선과 그 결과인 윤곽, 형태, 구도라든가 하는 모든 것에 반항한다. 모든 회화는 그것이 구상이든 추상이든 간에 이를테면 감옥의 창과 같은 것이며 선은 그 창살을 형성하는 것이다. 자유는 저 아득히 색채와 주조 속에 있다. 선과 형태의 구도에 의해 그려진 그림을 감상하려고 할 때 우리는 오관五官에 사로잡히고 만다. 이리하여 나는 모노크롬의 공간 속으로, 회화가 갖는 무한한 가능성 속으로 들어간다.

이처럼 이브 클랭은 청색의 모노크롬을 통해 회화의 '비물질성非物質性'에 도달한 듯이 보였다. 그러나 이 비물질성은 보다 물질적인, 따라서 보다 구체적인 표현 매체를 통해서 얻어질 때 더 한 층의 '실체'를 획득할 수 있는 것이다. 그리하여 클랭은 여체 누드라는 가장 구체적인 오브제를 그의 회화의 미디엄으로 삼았고 또는 스폰지, 물, 불, 비바람 따위의 물질, 또는 물物적 에네르기를 그의 표현 수단으로 동원시켰다. 그것은 가장 구체적인 것을 통해, 그리고 나아가서는

회화 작품이라는 역시 구체적인 오브제를 통해 회화 작품으로서만 머물지 않는 일종의 '정신적인 유동체'를 표현하려는 시도였는지도 모른다.

물질과 비물질의 이와 같은 변증법적 지양止揚은 또 다른 방법으로 라우센버그의 이른바 컴바인 페인팅에 의해 시도되었다. 이 컴바인 페인팅은 형태상으로는 콜라주Collage작품의 계열에 속한다. 그것은 페인팅 즉 회화의 테두리를 훨씬 뛰어넘는다. 그리고 네오 다다라는 명칭이 등장하게 된 것도 바로 이 컴바인 페인팅의 주변에서이다.

라우센버그는 액션 페인팅의 신화ㅡ액션을 통한 자기초월적인 유일한 내적 충동의 발로라는 신화를 뒤집어 놓고 그것을 물체라는, 그와는 가장 이질적인 것으로 보여지는 오브제로 묶어 놓는다. 뿐만 아니라 내적 경험의 표현으로서 또 그 흔적으로서 초월적인 의미를 지닌 것으로 보여지던 물감의 소용돌이, 격렬한 필치 등은 라우센버그에 있어서는 이미 그 신성한 성격을 상실하여 또 다른 제품 또는 폐물과 동일한 차원의 오브제에 불과한 것이다. 만일 그가 회화 작품에다 벽시계라든가 타이어, 선풍기 따위를 '결합'시켰다면, 그것은 회화와 오브제라는 별개의 이질적인 것들의 단순한 결합이 아니라 회화 그 자체의 '오브제화'라는 변질을 전제로 한 어디까지나 동질적인 결합을 의미하는 것이었다. 그리고 또 한편으로 액션 그 자체도 단연 즉물적인 양상을 띠고 나타나며 일상적인 우리의 주변에서 발견되는 갖가지 오브제의 선택과 그 결합이 곧 액션 페인팅에 있어 절대적인 것으로 간주되던 극적이며 자발적인 액션에 대치되는 것이다. 그것은 주관적인 액션의 객관화를 뜻하는 것이려니와 또 한편으로는 이미지와 오브제의

동일화 내지는 동질화를 의미하는 것이기도 하다. 라우센버그에 있어 작품은 모든 주관적 표현 양식이 주장하는 초월적이며 외연적外延的인 의미를 잃고 하나의 '사실'ㅡ딴 것이 아니라 어쩔 수 없이 그것ㅡ이라는 불가피성의 사실로서 존재하는 것이다.

회화는 컴포지션이라든가 색채에도 불구하고 기억 또는 배치 등을 거역하는 하나의 사실 또는 불가피성으로 나타날 때 가장 강렬한 것이 된다. 회화는 생활과 예술의 양쪽에 연결된다. 그 어느 쪽도 만들어 낼 수는 없다. 나는 이 양자 간의 갭 속에서 행위 하려고 노력한다.

라우센버그의 유명한 이 말은 그의 예술의 소재를 밝혀주는 것이요, 액션으로서의 생활과 그 결과로서의 예술(작품) 간에 있는 갭은 사실상 라우센버그의 예술에는 존재하지 않는다. 다시 말하면 그에게 있어 생활과 예술은 동일한 차원에서 존재하고 있는 것이다. 앞서 언급한바 이미지와 오브제의 동질화는 라우센버그와 더불어 추상표현주의 세대를 이은 또 한 사람의 작가 재스퍼 존스의 경우에서도 두드러지게 나타난다.

그러나 존스는 라우센버그와는 달리 엄격하게 2차원적인 평면 회화를 고수한다. 이러한 경향은 우선 그의 회화적 모티브 선택에서도 여실히 드러나고 있다. 존스가 표적, 기旗, 문자(알파벳 또는 숫자) 등등의 가장 일상적인 오브제를 채택한 것은 단순한 추상의 거부, 또는 구체적 이미지에로의 복귀를 의미하는 것만은 아니다. 보다 근본적인 이유는 기라든가 표적 또는

지도가 완전히 2차원의 평면성을 지닌 오브제라는 사실에 있으며 존스는 이러한 오브제가 회화적 이미지와 오브제로서의 구체성을 동시에 지니고 있다는 점에 착안하고 있는 것으로 보인다. 다시 말하면 기는 기로서의 그림을 지니고 있으면서 기 이외의 아무것도 아니며, 뿐만 아니라 기는 그 자체로서 완전한 오브제인 것이다. 그리하여 그것은 가장 구체적인 기호로 변모하며 일정의 '기호-오브제'를 형성한다. 그리고 이 '기호-오브제'는 그 이상도 그 이하도 아닌 완전한 하나의 세계, 다시 말하면 하나의 '현실'로서 존재하는 것이다. 그것은 또한 우연이라든가 임의적인 주관의 개입이 허용되지 않는 즉자적인 세계이기도 하다.

존스의 작품에 흔히 등장하는 숫자도 동일한 현실로서의 존재를 주장한다. 이에 대해 레오 스타인버그는 그의 「존스 론論」에서 다음과 같이 말하고 있다.

이를테면 7이라는 숫자를 두고 이야기할 때 7과 닮은 것, 또는 그 이미지를 그려낼 수는 없다. 그릴 수 있는 것은 7 그 자체뿐이기 때문이다. 20세기 미술의 결 정적인 문제는 회화로 하여금 어떻게 하여 직접적인 현실이 되게 하는가에 있으며 이 문제는 주제가 자연으로부터 문명으로 옮겨갈 때 자연히 해결된다.

새로운 주제로서의 문명—이 현대문명은 분명히 오늘의 현실이요, 이 현실과의 밀접한 관련 속에서 오늘의 미술은 일찍이 없었던 광범한 변질變質을 거듭하고 있는 것이다. 현대 문명의 수용과 그것에의 참가, 그리고 그것의 적극적인 섭취라는 과제는 과연 오늘의 의욕적인 작가들에게 주어진 가장 흥미 있는 관심사의 하나를 이루고 있다. 그리고 그들은 그들의 관심을 한편으로는 현대 문명이 조성하는 환경적인 측면과 또 한편으로는 현대 문명의 무기, 즉 테크놀로지의 도입이라는 측면에로 다 같이 돌리고 있는 것이 분명하다. 그러나 이 두 측면은 결국은 동일한 귀착점에 도달하는 것으로 보인다. 다시 말하면 예술에로의 테크놀로지 도입은 새로운 도시환경의 창조라는 경향으로 나아가며 이른바 환경예술의 양상을 띠고 있다는 말이다.

어제까지의 예술은 훌륭한 소재, 완전한 기법, 완벽한 수공에 의해 존속해 왔으나 오늘에 와서 예술은 즐거움, 증가, 발전의 가능성이라는 의식에 의해 존재하고 있다.

이렇게 선언한 예술가는 다른 사람이 아닌 옵아트의 창시자로 알려진 바자렐리이다. 그 말은 바로 어제와 오늘을 잇는 옵아트의 선구적인 위치를 선명하게 부각시켜주는 말이기도 하다.

기실 바자렐리의 작품을 전형으로 하는 옵아트는 한편으로는 미술을 수공적인 개별 작업에서 집단의식에 호응하는 집단 제작에로의 추이를 가능케 했고, 또 한편으로는 평면적인 회화와 '환경을 향해 열려진' 입체구성 작품과의 중계 역할을 도맡고 있다. 우선 형식상으로 볼 때 바자렐리의 작품은 시각적 일루전에 의해 채색된 릴리프 작품이다. 그러나 동시에 그것은 고정된 릴리프로 머물러 있는 것이 아니라, 역시 시각 작용에 따라 운동이 부가되는 가동적可動的 릴리프이기도 한 것이다. 그리하여 이 작품들이 지니고 있는 '발전의 가능성'은 광선과 구체적인 운동을 매개로 하여

테크놀로지와의 완전한 일체를 이루는 새로운 예술 형태를 낳게 했다. 최초로 사이버네틱(동력) 조각을 제작한 니콜라 셰페르, '시각예술 탐구 그룹 GRAV'의 르 파르크 등이 그 가장 대표적인 작가로 보이거니와 그들은 광선과 운동의 일체화를 통해 그 자체가 하나의 생활환경을 형성 또는 지배하는 새로운 공간예술을 지향하고 있다.

　이와 같은 테크놀로지에 의한 공간예술의 '환경화'는 또 한편으로 미술 각 분야의 종합 내지는 확장을 결과한다. 이미 회화와 조각, 나아가서는 건축까지도 그들 각기의 특수성을 상실해 가고 있는 것이다.

　예술작품은 그것이 회화 또는 조각이든 또 나아가서는 하나의 건축 작품이든 이제는 각기 고립된 전체로서가 아니라 넓혀져 가는 환경이라는 컨텍스트 속에서 받아들여져야 한다. 환경은 이들 물체(각기 작품)에 대해 그들 못지않은 또는 그 이상의 중요성을 갖는다. 왜냐하면 이 물체들은 주위를 호흡하고[……], 환경의 모든 손실을 흡수해 버리기 때문이다.

프레데릭 키슬러

다시 말해서 각 장르의 작품들은 환경으로까지 확장되어야 하며 환경을 전제로 함으로써만 그들의 참된 의미를 주장할 수 있다는 것이다. 그러나 이러한 '환경화'를 통한 예술의 종합, 구체적으로는 회화와 조각의 보다 직접적인 일원화의 시도는 이른바 프라이머리 스트럭처基本構造 彫刻의 시도에서 더 한층

선명하게 드러나고 있는 듯이 보인다.

　이들 프라이머리 스트럭처 조각가들은 '색면회화'가 갖는 거창한 스케일에 그들의 관심을 쏟아 왔다. 회화에 있어서의 매끈한 표면, 색채, 환상, 물질성, 광선의 전개 등, 이들 모든 것이 그들의 작품에 영향을 주고 있는 것이다. 그들은 또한 20세기에 있어서의 기술과 건축의 위대한 성과와 그것이 뜻하고 있는 것이 그들 자신의 예술과 직접적인 관계를 가지고 있음을 생각치 않을 수 없었다. (1966년 4월~6월에 걸쳐 뉴욕의 '쥬잇슈 미술관'에서 열린 《프라이머리 스트럭츄어展》에 붙여진 맥샤인의 서문)

이리하여 이들의 조각 작품－'기본구조'라는 명칭이 시사하듯 기하학적인 기본 형태를 중심으로 하여 역시 단순한 면에 의해 구성된 조각 작품의 거의 모두가 '색면파' 작품에서 보는 선명하고도 명쾌한 채색으로 반짝인다. 그것은 일종의 '색면의 입체적 구성물'이며 그 입체물의 각 면은 그대로 캔버스의 색면의 연장으로 보이는 것이다. 뿐만 아니라 단순 명쾌한 형태와 색면의 이들 구조물은 그 규모의 거대함으로 해서 건축적인 넓이를 지닌다. 그리하여 다시 맥샤인이 지적했듯이

　이들 작품의 커다란 스케일과 건축적인 넓이는 조각이 환경을 지배한다는 것을 가능케 했다. 때로 조각은 관중의 공간을 공격, 침입하고, 또 때로는 관중이 조각의 공간 속으로 끌려든다.

여기에서 조각과 관중은 동일한 환경을 사는 것이다.

　여기에서 우리는 다시 원점으로 돌아가야겠다. 애초부터 이 시론時論은 전후의 전위적 경향의 계보를 더듬어 볼 뜻을 가지고 있지 않았다. 실상은 그보다도 한결 더 중요한 과제가 있는 것이다. 즉 오늘의 미술에 있어서의 전위의 한계를 분명히 해야 한다는 것이 그것이다.

　첫머리에서 비쳤듯이 전위는 자칫 공허한 마니아로 그쳐 창조적인 실체 없는 데몬스트레이션이나 관념의 유희로 타락하는 경우를 우리는 종종 보아 왔다. 또 기실 일부에서는 '예술의 데카당스' 소리가 나돌고 있는 것도 사실이다. 물론 여기에서 말하는 '데카당스'는 오늘의 미술의 고전적인 의미의 예술 관념을 파괴했다는 뜻에서의 데카당스는 아니다. 그러나 어쨌든 예술이 어떠한 강렬한 체험 내지는 필요성이 수반되지 않는 행위를 일삼을 때 그것은 예술에 대한 끈질긴 '물음'이라기보다는 찰나적인 자기만족의 행위에 그치고 만다. 그리고 그러한 행위가 무목적으로 되풀이될 때 예술은 바로 스스로의 무덤 앞에 서게 되는 것이다. 설사 전위적인 행위에 있어 그것이 만들어 놓은 결과가 문제가 아니라 그 행위 자체가 문제라고 할 때에도 그 행위는 어디까지나 미래를 향해 크게 열려있는 것이라야 한다. 모든 창조 행위가 이러한 미래에의 투시일 때에 비로소 창조에 있어서의 모든 자유, 모든 실험은 진정한 의미를 갖는 것이다. 그리고 바로 여기에서 전위는 전위로서의 한계, 그 다양성과 시한성時限性을 뛰어넘어 가장 풍요한 창조의 원천으로서 작용하며 전위미술이 참된 미술의 왕도로 통하는 길이 열리기도 한다. 사실인즉 예술이 새로운 사회구조와 이에 적응되는 기본적 정신 구조의 가장 합당한 표현일 때 그 예술은 새로운 언어의 창조하는 모든 '산 예술'로서 공통된 기본 과제를 추구하며 그 과제인즉슨 모든 형태의 전위의 본질을 규정짓는 것이기도 한 것이다. 이러한 의미에서 오늘의 참된 미술은 그것이 전위적인 성격을 띤 것이기에 참된 것이 아니라 오히려 참된 미술이기에 그것은 전위적인 성격을 지니게 되는 것이라고 할 수 있으리라. 그리고 그러한 예술은 루이 아라공의 선언을 빌리건대,

　실험적인 성격을 보존해야 하며 그 어떤 정의, 그 어떤 기존 방법, 그 어떤 반복도 저버린 끊임없는 극복의 예술이어야 한다. 그것이 시문학이든 회화이든, 예술은 항상 주어진 것의 청산이다. 그것은 움직임이요 미래이다. 그리하여 예술은 생활의 변화, 정신과 과학의 발견에 직접 참가하는 것이다.

전환의 윤리

오늘의 미술이 서 있는 곳

1.

오늘의 한국 미술이 놓여 있는 상황과 그 갖가지 증후를 살펴볼 때, 나는 은연중에 미국의 미술—어느 특정된 시기에 있어서의 미국 미술의 상황을 머리에 그려 보게 된다. 여기에서 '어느 특정된 시기'라고 하는 것은 이 나라가 자신의 독자적인 미술, 즉 오랜 세월에 걸친 유럽 미술의 영향권에서 벗어나 순수하게 '미국적'인 미술을 창안해 낸 이른바 미국 현대미술의 발상기를 말한다.

기실 미국은 오늘에 이르는 이 나라의 새로운 문화를 형성해 가는 과정에서 두 개의 상반되는 견인력에 이끌려 부단히 양극을 오가야 했다. 유럽 문명으로부터의 탈피라는 숙명적인 희구와 또 한편으로는 유럽적인 것에 대한 집요한 집착이 바로 이 양극을 이룬다. 그리고 유럽의 문화적 지배로부터의 일탈이라는 이 끈질긴 집념은 마침내 '미국 문화', '미국 미술'이라는 신화를 낳게 했고, 이와 함께 드디어는 '폴록의 신화'가 탄생했다. 이처럼 하여 전형적인 미국 화가라는 신화 속에서 폴록은 '절대적인 새로움과 과거와의 완전한 단절'을 상징했고 다시 그의 회화는 '제로로부터의 진정한 출발'이라 일컬어지기에 이르렀다.

그러나 또 한편으로 폴록의 미술 활동의 원천을 어디까지나 유럽 미술 속에 두려는 견해가 또한 미국의 국수주의적인 신화 창조와 맞서고 있기도 하다. 이를테면 윌리엄 루빈은 폴록의 위대함이 비단 유성과 같은 아웃사이더였다는 데 있는 것이 아니라, '인상파, 입체파, 초현실파와 같은 전혀 이질적이요, 일견 조화될 수 없는 원천 위에 동시에 서 있다'는 데 있다고 주장한다. 뿐더러 폴록이 받은 피카소의 영향도 역시 막스 에른스트의 영향과 함께 폴록의 예술 발전에 있어

획기적인 것이었음은 이미 주지의 사실이다.

폴록을 둘러싼 유럽 대 미국의 우월권 논쟁의 귀결은 어떻든 간에 폴록을 낳게 한 그간의 미국 미술의 배경은 중요한 몇 가지의 역사적인 사실로 파동을 일으키고 있다.

우선 미국 현대미술사에 있어 가장 획기적인 이벤트는 1913년에 열린 국제적인 규모의 현대미술전 《아모리 쇼》이다. 마르셀 뒤샹의 유명한 〈층계를 내려오는 나부〉도 출품된 미국 초유의 이 전위 미술전을 통해 미국은 처음으로 유럽의 현대미술에 눈떴고, 그 이듬해 마르셀 뒤샹의 도미와 더불은 '뉴욕 다다' 운동의 탄생은 미국 현대미술의 하나의 전환점을 마련해 준다.

그리고 다시 1930년대 초엽, 독일 나치의 핍박에 못 이겨 미국으로 일련의 화가들이 망명해 옴으로써 미국은 두 번째의 새로운 물결을 맞이한다. 이들 화가는 한스 호프만, 조제프 알버스, 모홀리 나기 등등……. 호프만은 화가로서뿐만 아니라 유능한 교수로서도 젊은 세대에 커다란 영향력을 행사했거니와 그에 못지않게 모홀리 나기도 또한 독일 바우하우스의 교훈을 이어받아 시카고에 '뉴 바우하우스'를 창설했다.

끝으로 제3의 유럽의 물결은 2차 대전과 함께 온다. 온 유럽이 전쟁의 도가니 속에 들끓자 파리의 중요한 화가들—샤갈, 레제, 몬드리안을 비롯하여 막스 에른스트, 앙드레 마송, 이브 탕기 등이 속속 미 대륙으로 자유를 찾아 모여들었고, 급기야는 1942년 뉴욕에서 《국제 쉬르레알리슴 전》을 개최하기에 이른다. 그리고 이 전시회를 통해 내일의 미국 미술을 짊어질 젊은 세대가, 비단 초현실주의 운동에만 국한되지 않는 유럽 미술의 산 증언을 눈앞에 하고 태동기의 진통을 이겨내는 커다란 활력을 얻었음은 오히려 당연한

일이었다.

그렇다고 당시의 젊은 미국 화가들이 이들 외적 영향에 대해 순전히 수동적인 자세로만 머무른 것은 아니었다. 클레멘트 그린버그가 지적했듯이, 과거의 어느 한 시기, 또는 몇 시기에 걸친 뛰어난 예술을 완전히 동화하지 않고서는 훌륭한 새로운 예술의 창조는 불가능하거나 아니면 거의 불가능하다. 미국의 새로운 역군들은 그러한 요청을 이미 충분히 실천하고 있었다. 다시 그린버그에 의하건대 1930년대 및 40년대 초에 뉴욕의 예술가들은 그 당시로서는, 또는 그 이전에 있어서도 다른 어느 나라에도 비길 수 없을 만큼 클레, 미로, 그리고 초기의 칸딘스키를 동화하고 소화시킬 줄 알았다. 사실 같은 시기에 있어서 이들 세 사람의 현대미술의 거장들은 전후까지 파리에서는 거의 그 어떤 영향도 미치지 못하고 있었던 것이다. 또 마티스를 두고 이야기할 때에도 유럽의 여러 나라에서는 젊은 화가들이 마티스를 무시하고 있을 같은 무렵, 뉴욕에서는 이미 그에 대한 진지한 평가와 그 영향이 한스 호프만에 의해 가장 효과적으로 나타나고 있었다. (시대를 거슬러 올라가자면 인상주의와 맞부딪친다. 프랑스를 발상지로 하고 있는 이 혁신적인 회화 운동이 최초로 성공을 거둔 것도 바로 뉴욕에서이다.)

또 같은 시기에 피카소, 몬드리안, 나아가서는 레제의 존재에 대해서도 뉴욕의 화가들은 비상한 관심을 쏟았거니와 특히 피카소의 경우, 그는 뉴욕 화가들이 배우고 또 뛰어넘지 않으면 안 될 하나의 험준한 난관과 같은 것이었다. 그리하여 이들에게 있어 초기의 칸딘스키의 작품이 던져준 계시는 가장 귀중한 돌파구였으며 바로 그것이 미국의 한 세계의 화가들이 동대의 유럽 화가들과 어깨를 겨룰 수 있게 한 최초의 시대를 마련해 준 것이다.

최초의 '미국 회화'를 기획한 것은 물론 추상표현주의와 더불어서이다. 그리고 이 미국 회화 탄생의 가장 근원적이며 직접적인 요인은 큐비즘을 비롯한 모든 프랑스적인 것에 대한 반항 그것이었다. 어쩌면 그것은 서구적인 모든 전통에 대한 반항일 수도 있는 것이었다. 또 그 반항은 절실한 것이었다. 왜냐하면 당시의 미국 화가들은 대개가 다 프랑스 미술에서 출발하였고, 프랑스 미술을 통해서 양식에 대한 본능과 정확한 개념을 얻고 있었기 때문이다. 뿐만 아니라 뉴욕의 화가들은 프랑스적인 것에 대한 항거를 뒷받침하기 위해 그들의 눈을 독일의 표현주의 및 러시아 또는 유태인의 표현주의에로 눈을 돌렸으며 바로 여기에 추상표현주의의 참된 근원의 하나가 숨어 있는 것이기도 하다.

2.

전후 미국 미술의 눈부신 변혁과 그것을 뒷받침하고 있는 놀라운 활력을 눈앞에 하고 유럽은 스스로가 지닌 온갖 문화적 유산을 오히려 짐스러운 것으로 여긴다. 기실 미국의 화가들에게는 뿌리 깊은 전통과 무거운 상속 유산을 전혀 가지고 있지 않는 것이다. 독일에서 망명해 온 한스 호프만 자신이 이렇게 말하고 있지 않는가.

오늘날의 미국 작가들은 어떠한 기반에도 의존하지 않고 작품을 만들어 가고 있다. 이에 반해 프랑스의 작가들은 문화적 상속 유산 위에 서서 작품과 대하고 있는 것이다.

만일 오늘의 모든 미술 경향이 기존의 온갖 시스템에의 항거 및 그것으로부터의 해방이라는 것이 사실이고, 또 예술적 모험이 곧 현대에 대한 대담한 도전의 성격을 강하게 띠고 있다는 것이 사실이라면 오늘의 미국 미술의 비상한 도약은 곧 이 나라의 현실과 밀착된 강력한 창조적 충동의 발로라 할 것이다.

두말할 것도 없이 뛰어난 예술가는 그가 처해 있는 시대 속에 깊은 뿌리를 박고 있다. 또 사실 오늘날에 있어서처럼 미술이 그의 모든 실험과 탐구를 바로 현실과의 '치환置換, transference'으로 직결시킨 예도 드문 듯이 보인다. 그리하여 오늘의 미술은 현실 또는 오늘의 시대가 지니는 독자적인 모순, 신화, 부조리─그 '창조적' 부조리마저 몸소 노출시킨다. 그리고 새롭다는 것, 그 자체가 이미 스스로 속에 이 창조적 부조리를 지니고 있는 것이다.

따라서 그 어떠한 새로운 현상, 또는 새로운 작품은 기존의 체계 즉, 역사적인 체계 속에다 위치시키려는 노력은 무의미하다. 새로운 것은 항상 이미 가꾸어진 체계밖에 없거니와 나아가서는 그 체계 자체를 변혁하는 것이기 때문이다. 이를테면 어떤 작품을 앞에 하고 내뱉는 다음과 같은 소리를 우리는 흔히 듣는다.

"이건 또 다다의 재판이로군!" 또는 "반反예술 가락 뒤에는 또 기하학적 추상이 오는 법이니라."

우리나라의 경우는 또 으레껏 다음과 같은 소리를 듣는다. "이건 또 외국 바람의 모방이군!"

오늘에 와서 이 '모방'이란 말은 '독창성'이라는 말과 함께 어쩌면 이미 시효를 잃고 있는지도 모른다. 이와 함께 또 다른 면에서 오늘의 미술은 이른바 순수 미술Fine Arts과 대중미술Popular Arts 사이의 구별이 또한 무의미한 것으로 되어가고 있다.

독창성 예찬은 개인주의의 유물이요, 미술작품이 어디까지나 국한된 개인적인 표출과 직접적으로 연결되었을 때 비로소 어떤 의미를 지니는 것이었다. 오늘날의 현실은 창조 행위의 있어서의 이 개인의 확장을 가능한 한 거세하려는 것이다. 예술가는 이미 예술가라고 하는 야망에 넘치는 특권을 포기하고 자신과 그 자신이 만들어 낸 작품과의 관계에 있어서가 아니라, 만들어진 작품과 그것을 받아들이는 현실과의 관계를 통해 자신의 행위를 정당화한다. 이를테면 예술작품은 새로운 '인식의 매체'이며 창조행위 또한 인식의 행위로 환원되는 것이다.

예술가에게 있어 문제는 세계 속에서 스스로의 실존을 어떻게 확인하는가에 있으며 동시에 그의 작품이 현실과 동일한 자격으로서, 다시 말하여 실재로서 현실과 대응케 하는 데 있다. 이미 그 어떠한 새로운 '상像'을 만들어 내는 것이 문제가 아니라 새로운 실재를 제시하는 것이 중요한 것이다. 그러기에 예술가는 현실에서 출발하여 그 주어진 현실의 등가물을 표현하는 작업을 포기함으로써 어떠한 국면에서든 간에 '모방'의 관념을 동시에 일소한 셈이다. 왜냐하면 일단 제시된 작품은 하나의 구체적인 존재로서의 자기 자신 외의 아무것도 아니며 자기 외의 그 어떤 것의 표현도 아니기 때문이다.

이를테면 마르셀 뒤샹이 변기라는 물체를 하나의 작품으로 제시하고, 앤디 워홀이 마릴린 먼로의 사진을 확대·재생하고, 재스퍼 존스가 통조림통을 등신대로 주조하고 또는 라우셴버그가 그의 선배인 드 쿠닝의 데생을 그 한쪽을 지워버린 후 자기의 서명을 달아 발표했다고 했을 때, 이는 필경은 일종의 모방이요, 표절이기도 한 것이다. 그러나 그러한 모방과 표절의

행위가 일단 기존의 사물 내지는 작품에 대한 도전이요, 그들이 지니고 있던 가치 체계를 뒤집어엎는 것으로써 제시됐을 때, 그러한 행위는 비록 '반예술' 행위로 보일망정 엄연한 하나의 창조적 행위의 범주 속에 끼게 되는 것이다.

오히려 '반(反)예술'의 모험, 그 자체가 예술을 전제로 한 안티테제의 성격을 지니고 또 그것이 예술 자체의 해체를 의미하는 것이라 치더라도 오늘의 미술은 다시 한번 스스로를 완전한 영(零)의 지점으로 환원시키기를 원한다. 그것은 어쩌면 예술이 하나의 '작품'으로의 의미를 지니기에 앞서 우선 존재에 대한 하나의 의문으로서 세계 속에 자신을 구현시켜 보려는 의지로 보인다. 요컨대 오늘의 미술은 창조의 한 방식, 나아가서는 존재의 한 방식으로 제기되기를 원하고 있는 것이다.

이와 같은 일련의 경향은 특히 현대미술이 그 바탕에 깔고 있는 불안과 회의에 기인되고 있는 것으로 보인다. 현대미술은 일찍이 역사적 질서 속에 자리잡힌, 정립된 가치를 누려 보지 못하였거니와 작품과 그 작품을 받아들이는 제3자 사이에는 항시 긴장된 불안이 팽팽하게 깔려 왔다. 새로운 작품이 언제나 위험을 내포한 채, 레오 스타인버그가 말하는 '하나의 진정한 실존 상태'에 놓여 왔던 것이다. 각기의 새로운 작품은 우리에게 그 어떤 결단을 촉구하며, 그러면서도 그 작품은 우리에게 아무런 확답이나 미래에 대한 언약도 주지 않는다. 그것은 마치 신이 없는 신앙을 우리에게 강요하고 있는 바나 다름이 없다. 그리고 여기에서 창조는 비단 예술가의 행위에서 그치는 것이 아니라 그것을 바라보는 사람에게까지 이에 참여하기를 요구한다. 왜냐하면 일단 제시된 작품은 그것으로서

완결된 것이 아니라 오히려 우리에게 던져진 하나의 의문부이기 때문이요, 그 의문에 대한 해답은 우리 각기가 마련하여야 하는 것이기 때문이다. 하기는 줄리앙 벡크가 말했듯이 '인생은 의문의 연소燃燒이다.' 그리고 예술은 그 의문의 열쇠의 추구이다.

3.

어떤 예술이 자신만의 현실을 갖지 못한다는 것은 분명히 하나의 비극이다. 여기서 말하는 예술이란 그 예술이 물려받은 전통일 수도 있고 또는 그 예술이 딛고 선 관념, 또는 지향하는 어떤 이념일 수도 있다. 요컨대 그것은 한 예술을 성장케 하는 모든 정신적, 물질적 여건을 가리킨다. 그리고 이 현실의 부재는 바꾸어 말하여 창조적 체험의 부재를 의미한다.

물론 어느 나라이건 각기 제 나름대로의 문화적 환경을 지니고 있기는 하다. 그러나 문제는 그러한 문화적 환경이 곧 스스로의 현실로서의 환경인가, 다시 말하여 진정한 창조적 체험의 시발일 수 있는 환경인가 하는 데 있다. 흔히 우리들은 이런 질문을 받는다.

"팝아트 다음에는 어떤 것이 일어날 것인가?"
"화가 OOO는 밤낮 같은 그림만을 그리고 있지 않는가?"
"내년에 각광을 받을 화가는 과연 누구겠는가?"
"만일 추상표현주의가 아직도 건재하고 있다면 그 다음 세대의 작가 중에서 누가 손꼽힐 수 있을까?"
"소위 타블로화의 소멸이라고들 하는데 그건 사실인가?"
등등…….

이와 같은 질문을 던지는 측은 으레껏 이른바 전위
예술에 귀가 밝다고 자신하고 있는 자들이다. 시세에
민감하고, 따라서 새로운 문제가 제기될 때마다
그의 관심사마저 비약에 비약을 거듭하는 이들 '전위
수용자'들에 의해 조성되는 부동적인 불안의 상태를
두고 토마스 헤스는 그것을 '거짓의 위기'라고 불렀다.
그리고 이 '거짓의 위기'의 해毒가 곧 예술가들이
현대미술이나 현대생활의 참된 위기와 맞부딪치는 것을
가로막고 있는 것이라고 지적하고 있다.

　　토마스 헤스의 지적은 곧 우리들 자신의 문제와
직결된다. 실상 우리의 미술은 바로 이 '거짓의 위기'의
주변을 맴돌고 있기 때문이다.

　　과연 오늘날 우리가 직면하고 있는 미술의 위기는
무엇인가? 팝아트가 사라진 뒤에 일어날 새로운 풍조에
대한 불안인가? 한 작가가, 이를테면 라인하르트와
같은 단색조의 한결같은 그림을 몇 년을 두고 되풀이
그린대서 그 작가에 대한 평가가 기울어졌다는 말인가?

　　추상표현주의 후에는 오브제 미술이, 또는
기하학적 추상이 등장해야만 하는가? 타블로화가
소멸되어 간대서 우리도 모두가 입체작품을 제작하고,
또 나무뿌리나 돌덩어리를 전시장에 내놓아야 하는가?
요컨대 한 물결이 가고 새 물결이 각광을 받을 때,
우리는 만사를 제쳐놓고 그 새 물결에 뛰어 들어야
하는가?

　　이러한 류類의 의문에서 나오는 불안은 결코
참된 위기의 소재를 밝히지 못한다. 아니 사실은 참된
위기마저도 없는 것이고, 있는 것은 오직 '공백의 위기'를
메꾸는 것이 우리의 가장 절실한 과제로 남아 있는
것이다. 앞서 그린버그의 말을 들어 지적했듯이 뛰어난
예술은 과거의 그 어떤 뛰어난 예술을 일단 동화시키지

않고서는 창조되지 않는다. 그리고 일찍이 우리는
그 아무런 예술 양식도 완전히 동화시켜 본 과거를
가지지 못하고 있다. 다만 우리가 우리와는 다른 문화적
환경에서 태어난 혹간의 미술 양식을 우리의 현실에다
이식시키려고 했을 뿐이며 우리들 자신의 현실을 미술
행위 속에서 한 번도 진실하게 체험하지는 못했다.
우리는 자신을 잃은 기묘한 착각에 휘말려 있었던
것이다. 즉 외래적인 지세를 자신의 지세로 착각하여
그곳에서 싹튼 양식과 형식을 자신의 것인 듯 환각을
일으켜 왔던 것이다.

　　이질적인 것의 영향은 그것이 적극적인 의미를
지니기 위해서는 직선적인 수용을 통해서보다는 오히려
저항의 변질을 겪었을 때 비로소 가능한 것이다. 그리고
바로 이 저항의 질에 의해 예술은 그것이 외래적인
것이건 전통적이건 자신의 시대적 이념을 실현할 수
있게 된다. 만일 60년대 미국에 있어서의 팝아트가
미국의 시대적 이념의 반영이라는 것이 사실이라면,
그렇다고 그 팝아트가 동시에 같은 시대의 우리나라의
양식일 수는 없는 것이다. 바꾸어 말하면 우리에게
문제가 되는 것, 또 우리가 분명히 파악해야 하는
사실은 팝아트라고 하는 미술의 어떤 양식의 아니라,
미국이라는 현대문명과 팝아트라는 양식의 '만남'의
필연성인 것이다.

　　새로운 예술은 긴장에서 태어난다. 기성의 모든
형식의 거부와 예술의 근본적인 의문 사이의 팽팽한
긴장에서 태어난다. 전통적인 것에의 거부는 그것이
지속적으로 되풀이되었을 때, 그 자체가 또 하나의
전통을 이룬다. 뿐만 아니라 이 전통은 어떤 주어진
형식 내지는 양식에만 국한되는 것이 아니라, 예술이
지니고 있는 허다한 문제의식마저를 고정된 가치 속에

안치시킨다. 그리고 그러한 가치가 보편적인 성격을
띠면서 그 발상의 논리와는 딴판이 또 하나의 체계를
낳는다. 이와 같은 체계―우리가 거부해야 하는 것이
바로 이와 같이 기정사실화된 체계이며 그것의 수용인
것이다. 예술의 변혁은 예술이 현실에 대해서 제기하는
제 문제의 소재를 밝히는 데서 이루어진다. 또 진정한
문제의 확인은 현실적인 요청에 대한 분명한 자각
없이는 이루어지지 않을 것이며 전위에서 전위에로
이어지는 미술의 탐구는 바로 그러한 요청에 자신을
던지는 일종의 도박이며 '자기의 존재 증명'인 것이다.

확장과 환원의 역학 -《70년 AG전》에 붙여

가장 기본적인 형태로부터 우리 일상생활의 연장선에서
벌어지는 이벤트에 이르기까지, 또는 가장 근원적이며
직접적인 체험으로부터 관념의 응고물로서의 물체에
이르기까지, 오늘의 미술은 일찍이 없었던 극한적인
진폭을 겪고 있는 듯이 보인다. 이제 미술 행위는 미술
그 자체에 대한 전면적인 도전으로서 온갖 허식을
내던진다. 가장 원초적인 상태의 예술의 의미는 그것이
'예술'이기 이전에 무엇보다도 생의 확인이라는 데에
있었다. 오늘날 미술은 그 원초의 의미를 지향한다.

한 가닥의 선線은, 이를테면 우주를 잇는
고압선처럼 무한한 잠재력으로 충전되어 있고, 우리의
의식 속에 강렬한 긴장을 낳는다. 또 이름 없는 오브제는
바로 그 무명성無名性 까닭에 생생한 실존을 향해 열려져
있으며 우리를 새로운 인식의 모험에로 안내한다. 아니
세계는 바로 무명이며 그 무명 속에서 우리는 체험하며
행위하며 인식한다. 그리고 그 흔적이 바로 우리의
'작품'인 것이다.

'무명無名의 표기表記'로서의 예술은 그대로 알몸의
예술이다. 예술은 가장 근원적인 자신으로 환원하며
동시에 예술이 예술이기 이전의 생의 상태로 확장해
간다. 이 확장과 환원의 사이—그 사이에 있는 것은
그 어떤 역사도 아니요 변증법도 아니다. 거기에 있는
것은 전일全一적이며 진정한 의미의 실존의 역학이다.
왜냐하면 참다운 창조는 곧 이 실존의 각성에 있기
때문이다.

다시 말하거니와 예술은 가장 근원적이며 단일적인
상태로 수렴하면서 동시에 과학 문명의 복잡다기한
세포 속에 침투하며, 또는 생경한 물질로 치환되며, 또는
순수한 관념 속에서 무상無償의 행위로 확장된다. 이제

예술은 이미 예술이기를 그친 것일까? 아니다. 만일
우리가 그 어떤 의미에서건 '반反예술'을 이야기한다면
그것은 어디까지나 예술의 이름 아래서이다. 오늘날
우리에게 주어진 과제, 그것은 바로 이 영점零點에 돌아온
예술에게 새로운 생명의 의미를 부과하는 데 있는
것이다.

공간역학에서 시간역학으로

니콜라 셰페르의 경우

키네틱 아트의 가설

현재, 이른바 '라이트 아트(광선예술)' 또는 '키네틱 아트(동력예술)'에 대한 권위 있는 이론가로 알려진 프랑크 포퍼 씨는 이 두 가지의 새로운 예술 형태 발생의 경로를 줄잡아 아래와 같이 간추리고 있다.

우선 포퍼씨에 의하면 미술—회화, 조각, 디자인에 있어 항상 '움직임'은 존재해 왔었다. 그러나 시대에 따라 이 움직임은 어느 때는 보다 중요한 역할을 하고 또 어느 때는 덜 중요한 요소가 되는 것이었다. 특히 인상주의 이래 미술은 광선의 진동이라는 것을 명확하게 자각하기 시작했으며 이 경우 광선의 진동은 곧 움직임을 말하는 것이다. 그 후 물론 미래주의에 있어 '운동'은 매우 중요한 테마로 등장했고 다시 추상미술 이후 움직임의 요소는 여태까지의 부수적인 조건에서 풀려나왔다. 기실 키네틱 아트가 탄생하게 된 것은 특히 추상과 시각적 탐구의 덕택인 것이다.

물론 여기에는 예술의 영역에서 이루어진 비예술적인 흐름이 없지 않았다. 이를테면 고대에 있어서도 수력 발동기, 로봇, 자동인형 등등이 존재하고 있는 것이다. 그러나 결국 실제적인 '움직임'이 예술 속에 들어선 것은 1920년을 전후해서이며 이 문제에 대해 깊은 숙고를 거듭한 사람들 중에는 특히 소련 예술가들이 많았다. 그들은 다분히 미래파로부터, 그 작품에서보다는 관념을 통해 적지 않은 영향을 받았다. 이들 중에 구성주의를 선언한 나움 가보와 타틀린이 있고 또 한편에서는 마르셀 뒤샹, 그리고 미국 사람으로서는 윌프레드가 있다.

그러나 이들에 의해 개발된 키네틱 아트의 시도가 참다운 모습으로 하나의 예술 형태를 갖추게 된 것은 1950년경에 이르러서였다. 키네틱 아트의 도식적인

계보를 훑어보건대 거기에는 비단 갖가지 상이한 흐름이 있을 뿐만 아니라 또한 혹간의 내적인 발전도 있음을 드러내 보여주고 있다. 예술작품에 있어서의 '움직임'은 우선 하나의 테마로 출발했었다. 그리고 연이어 그러한 테마로서의 움직임이 또 다른 요소들 속에서 차츰 강조되었으며 그것을 촉진한 것이 바로 추상이었다. 그 후 주로 움직임과 연관된 선묘와 색채의 탐구가 계속 추구되었으며 이 경우가 이를테면 조제프 알베르스와 바자렐리의 경우였다. 그리고 그들의 작업을 우리는 곧 옵아트라고 부를 수 있겠으나 움직임의 문제에 관한 한 그것은 매우 제한된 경향의 것이었다. 이들의 뒤를 이어 단절된 것이 아닌, 다시 말하여 삼차원의 한계를 벗어난 움직임이 등장함으로써 비로소 참다운 의미의 키네틱 아트가 출현하는 것이다.

한편 광선을 두고 이야기 할 때 우리는 보다 더 자상한 종별을 들 수 있을 것이나 그 영향은 거의 동일하다. 다만 여기에는 조명이라고 하는 미학적 문제가 개입하며 이 조명은 여러 가지 방법으로 작품을 돋보이게 하는 것이었다. 그러나 단순한 조명이 아니라 실제적인 또는 현실적인 광선—대개의 경우 인공적인 이 광선이 작품 속에 통합되었을 때 문제는 전혀 달라지는 것이다.

기실 광선과 예술의 문제는 1955년을 계기로 하여 분명한 한계선을 긋고 있다. 그 구분이란 '광선에 비쳐진' 오브제 또는 '발광하는' 작품과 환경을 포괄하는 광선예술과의 구분이다. 그리고 우리의 가장 큰 관심의 대상이 되는 것이 바로 이 후자의 예술형태인 것이다. 이 '환경으로서의' 광선예술의 발전은 또 다른 이름이 붙여질 새로운 미술을 지향하고 있을지도 모르며 이 미술은 비단 새로운 공간 탐구를 구현하고 있을뿐더러 관객의 행동까지를 완전히 변모시킨다.

관객은 벌써 작품의 내부에 위치하며 그 외부에 서는 것이 아니다. 이제 관객은 화폭을 바라보는 것도 아니며 또 조각의 주변을 도는 것도 아니다. 그는 완전히 어떤 분위기, 어떤 '환경' 속에 사로잡힌 스스로를 발견하며 이에 대해 또한 전과는 전혀 다른 반응을 보이는 것이다.

이와 같은 키네틱 및 라이트 아트의 새로운 전망을 앞에 두고 우리는 몇 가지의 가설을 설정할 수 있다.

첫째로는 '키네틱 아트'가 어디까지나 하나의 독립된 조형예술이라는 가설이다. 두 번째로 그것은 이 예술이 '다감각多感覺적' 예술로서 하나의 스펙터클이 될 것이라는 가설이다. 그리고 세 번째의 것은 키네틱 아트가 건축 및 도시계획과 융합이 될 것이며 하나의 '환경예술'이 될 것이라는 가설이다. 또한 여기에는 또 하나의 가능성이 있다. 즉 예술이 공업적인 사물이 될 수 있다는 것이며 일반대중의 미적 수요에 답하는 양산이 가능할 것이라는 가능성이다. 그리고 그 결과로서 예술가의 입장에서 볼 때 예술은 과학과 같은 순수 탐구의 대상이 될 가능성도 있다는 것이다.

이처럼 하여, 완성된 작품이란 존재하지 않을뿐더러 예술가는 가능한 한 빨리 아이디어觀念에서 '효과'에로 넘어갈 것이요, 화랑 또는 미술관 등지에서 작품을 전시할 필요에서도 풀려나올 것이다. 예술가는 실험실에 그의 아이디어를 전개시키며 그 효과의 산물을 다시 발전시켜 갈 것이다. 끝으로 또 하나의 가능성을 들자면 키네틱 아트는 전반적인 문화 발전의 가장 전형적인 예술 경향, 다시 말하여 전 문화 발전을 전제로 하고 있는 예술 경향이라고 하는 가능성이다. 기실 우리의 세계는 급속도로 변화하고 있으며 이는 비단 과학의 분야에서뿐만 아니라 사회 구조 자체 속에서도 일어나고 있는 것이다. 예술은 바로 그러한 변화와 정확하게 리듬을 같이하여 변화하고 있으며 그 변화에 반드시 대립하는 것은 아니다. 예술은 그 어떤 특권을 요구함이 없이 생활의 일부를 이루고 있는 것이다.

이와 같은 여러 가지 가설과 가능성은 예술의 기능이라는 보다 전반적인 문제에 귀결될지도 모른다. 즉 예술은 아직도 조형적 개혁의 한계 안에 머물러 있을 것인가, 아니면 이와 함께 한 사회에 대한 문명비평으로서 또는 인간과 인간의 환경에 대한 지식의 원천으로서 또는 강렬한 실존 의식의 원천으로서의 기능을 도맡을 것인가의 문제와 마주치게 될 것이다.

앞서 프랑크 포퍼 씨가 언급했듯이 예술작품에의 '움직임'의 도입은 소련의 구성주의 작가, 마르셀 뒤샹, 그리고 독일 바우하우스 운동에서의 알베르스와 모홀리 나기, 그리고 칼더의 모빌 작품과 근자의 팅겔리의 '자동기계' 작품 등에 의해 다양하게 시도되어 왔다. 그러나 미술작품에 있어서의 '움직임'의 문제를 오늘의 기계문명과 현대적 사회 환경이라는 보다 고차원적인 차원에서 다루어, 키네틱 아트가 포퍼 씨가 말한바 전반적인 문화 발전의 가장 전형적인 예술 경향으로서 등장하게 되는 것은 바로 니콜라 셰페르Nicolas Schöffer에 의해서이다. 기실 그는 1948년 그의 최초의 '스파시오 디나미슴(공간역학)'―'조형작품에 있어서의 공간의 구축적·역학적 통합'을 본질적인 목적으로 삼고 있는 이 '스파시오 디나미슴'의 릴리이프 작품 이래 오늘의 건축적 스펙터클 작품에 이르기까지 공간·운동·광선, 그리고 다시 색채와 음향이 참여하는 다차원의 종합적 표현을 기도하고 있으며 아울러 예술과 과학 및 테크놀로지와의 밀접한 연관 아래 사회 조직 그 자체의 변천과도 상응하는 종합예술의 낙천적인 미래상을 세워 가고 있는 것이다.

100

20세기의 에펠탑

니콜라 셰페르는 현재 어엿한 프랑스 국적을 가지고 있으나 본래는 헝가리 태생이다. 1912년생. 역사적으로나 현재의 상태로 보나 헝가리는 본시 유럽에 있어서의 약소민족으로서의 고난을 겪어 왔으며 약소 후진국으로서 이 나라는 과거의 뛰어난 미술의 전통은 가지지 못하고 있다. 그러나 뛰어난 화가 또는 조각가 대신 이 나라가 모흘리 나기를 비롯한 마르셀 브로이세, 조오지 키퍼스 등의 훌륭한 건축가, 도안가圖案家를 배출하고 있다는 사실은 오늘의 셰페르의 작품이 본질적으로 지니고 있는 낙천적인 문명의 수용 자세와 무관한 것으로는 보이지 않는다.

고향인 시골에서 고등학교를 마친 셰페르는 미술가의 꿈을 안고 수도 부다페스트의 미술학교로 진학한다. 그러나 이 수도의 미술학교도 그의 갈망을 채워 주는 곳이 못된 듯 그는 나이 24세 때, 즉 1936년 고국을 등지고 파리에 나타나 그곳 미술학교에 적을 둔다.

당시의 파리와 부다페스트의 전반적인 형세를 보자면 서로가 사뭇 대조적인 것이었다. 그동안 오스트리아 제국의 압력을 받아오던 헝가리는 일단 그 제압에서 해방되어 공화국을 수립하기는 하였으나 아직도 정치적으로나 경제적으로 불안한 상태에 놓여 있는 한편 나치즘의 대두와 함께 다시 이탈리아의 무솔리니, 그 후로는 독일의 히틀러의 세력권에 휘말려 들어갔다. 나치스의 손길을 피해 독일에서는 이미 아르퉁을 위시한 독일 예술가가 파리로 망명해와 있었거니와 셰페르도 고국에서 그가 바라는 예술의 자유를 찾을 길 없어 파리를 그리며 고국을 등진 것이다. 한편 1930년도 반이 지나간 당시의 파리 미술계는 여전히 미술의 국제적 중심지로서 불안한 정치적 국제 정세에도 불구하고 활발한 전위적인 움직임에 생기를 잃지 않고 있었다. 벌써 한고비는 지났다고는 하나 한편에는 초현실주의의 혁명적인 열기가 있었고 또 한편에는 추상회화의 조형적 추구가 전개되고 있었다. 이와 같은 다양한 파리의 미술과 직접 마주친 셰페르는 미술학교에 다니는 한편 자신도 그 소용돌이 속에 뛰어들어 처음에는 표현주의에, 다음에는 초현실주의에 그리고 앵포르멜의 모험에까지 뛰어들었다. 그러나 그는 결국 자신의 방향을, 당시로서는 오히려 철 늦은 것으로 보였던 기하학적 추상에로 돌렸고 그 후의 그의 모든 조형적 탐구는 바로 그 선상에서 이어져 나갈 것이었다.

기실 셰페르의 조형적 기본 언어는 어디까지나 기하학적 패턴—몬드리안의 신조형주의와 또는 조제프 알베르스 및 모흘리 나기의 도안적인 추상 콤포지션 등에서 유래된 기하학적 패턴을 바탕으로 삼고 있다. 그러한 의미에서 볼 때 그의 조형적 계보는 여전히 전통적인 추상의 연장선상에 머물러 있으며 조형상의 레퍼토리에 있어서는 그다지 독창적인 영역을 제시하고 있는 것으로는 보이지 않는다. 한편 움직임에 대한 그의 관심은 그가 앵포르멜에 이끌렸을 때 그것이 지니는 자동기술법적인 역동감에서 눈 뜬 것으로 보이나 반면 앵포르멜의 지나친 내부 표출적인 감정 과잉의 세계에 반발을 느껴 오히려 차가운 무기물의 질서에로 향했고 동시에 '움직임'을 독립된 하나의 차원으로서, 다시 말하여 순수한 조형의 한 요소로서 작품에 도입하기를 시도했던 것이다.

그리하여 1948년 그는 처음으로 그의 독자적 조형 작품을 '스파시오 디나미슴(공간역학)'이라는 이름과 함께 공표했다. 언뜻 보기에는 수평과 수직으로

교차하는 금속의 기둥과 판으로 구성된 이 뼈대 뿐만의 조각 작품은 형태 면으로는 이를테면 삼차원화된 몬드리안의 회화 작품을 연상케 하는 것이었다. 그러나 그는 공간 결정에 있어 '움직임'의 구체적인 통합을 통해 단순한 회화의 삼차원화에 머물지 않는 새로운 구조의 '공간역학'을 창조한 것이다. 여기에서는 이미 형태의 배합이 어떤 공간을 결정하거나 정의 짓는 것이 아니라 '움직임'이라는 구체적이요 현실적인 현상이 공간을 형성하며 또는 그것을 확장한다. 셰페르 자신의 말을 빌리건대 "공간역학의 본질적인 목적은 조형 작품에 있어서의 공간의 구축적·역학적 통합에 있는 것이다."

1950년 갈르리 데 두질에서의 개인전에서 '공간역학' 조각품을 발표한 이래 셰페르는 다시금 다양한 과학기술의 응용과, 실제로는 프랑스 전기공업 굴지의 회사 필립회사의 기사인 프랑소와 테르니의 협찬을 얻어가며 그의 조각에 다시 음향과 색채를 도입시켜, 음향과 색채의 효과에 반응하며 자동하는 일종의 '자동조각'에로 손을 뻗어갔다. 그리하여 1956년 마침내 사이버네틱 원칙을 적용한 '움직이는 조각' 〈CYSP I〉을 내놓았다. 사이버네틱Cybernetic이라는 낱말의 첫 두 글자와 스파시오 디나미슴Spatio-dynamism의 첫 두 글자를 따서 이름 지은 이 작품은 그해 5월 파리의 사라 베르나아르 극장에서 꾸며진 〈詩의 밤〉에서 처음으로 공개되었으며 다시 6월에는 마르세이유에서 개최된 《제1회 전위예술제》에 출품되어 모리스 베자아르가 이끄는 발레단과 함께 '공연共演' 했다. (모리스 베자아르는 벨기에 출신의 전위적 무용가 겸 안무가이며 셰페르의 조각 말고도 마르타 팡, 노구치 등의 조각 작품을 무대장치 겸 파트너로 삼은 특이한 무용작품을

발표했다. 여기에서는 기계와 조각과 춤과 사이버네틱이 서로 융합되고 있는 것이다.)

사이버네틱 원리에 의한 '공간역학'의 조각이라고도 할 수 있는 이 작품은 그 구성의 뼈대를 이루고 있는 금속주柱와 금속판을 받치는 원판 속에 전자두뇌가 장치되어 있으며 이 장치에 의해 이 구성물은 중심대의 회전축을 돌며 자전할 뿐만 아니라, 그 움직임과 서로 호응하며 각가지의 색채와 음향이 발사되는 것이다. (이를테면 움직임이 격할 때는 푸른 색을 발하고 붉은색에 대해서는 움직임이 부드러운 반응을 보인다든가 하는 것이다.) 그리고 이 자동 조각의 반사작용은 비단 작품 자체 내의 변화에 대한 반응으로 그치는 것이 아니라 외부로부터 받는 자극에 대해서도 민감하게 반응한다. 다시 말하여 작품 내부에 장치된 광전관光電管과 마이크로폰에 의해 작품 주변의 광선이나 음향의 강약이 작품 속의 전자두뇌에 전달되어 작품의 회전에 변화를 주기도 하는 것이다.

한편, 일단 정지 상태에 있을 때에는 다면多面의 기하학적 추상회화 작품의 조립, 그것도 금속성의 차거운 무기물의 것으로 밖에는 보이지 않는 조립물이 모리스 베자아르에 의해 발레에 통합될 수 있었다는 사실은 셰페르의 의인화된 〈CYSP I〉이 지니고 있는 스펙터클로서의 요소를 드러내 보여주고 있는 것이기도 하다. 그리고 이 스펙터클로서의 구조물은 그 자체로서도 이미 공간의 구축적·역학적 통합일 뿐만 아니라 그 규모나 구조가 주위의 환경을 지배하고 도시라고 하는 생활공간을 전제로 했을 때 그 구성물은 건축 내지는 도시계획의 분야로 확장되어 가는 것은 당연한 논리이겠으며 기실 셰페르는 건축기사로서의 역량을 또한 일찍부터 발휘해 온 터인 것이다. 1955년에

이미 그는 파리 생끌루 공원에서의 《건물전시회》에 즈음하여 사이버네틱 원리를 적용한 탑-강철대의 조립으로 된 높이 50미터의 수직 〈유성탑有聲塔〉을 건립했거니와 '건축에 불가결의 것인 수평선과 대조를 이루는' 그 작품의 수직선적 구성은 실험적인 것으로서 커다란 주목을 받은 바 있었다.

그 후에도 셰페르의 탑에 대한 연구는 계속되었으며 마침내 1961년 벨기에의 리에쥬시의 위촉을 받아 의사당 옆에 세워진 기념탑의 건립으로 셰페르는 그의 소망의 항구적인 사이버네틱 기념탑을 실현할 수가 있었다. 필립 회사의 기술 협찬을 얻어 세워진 이 탑의 높이는 52미터, 33개의 회전축과 함께 60개의 움직이는 금속판 지느러미를 달고 각기 광선을 발산하여 서로 다른 속도로 돌며, 밤에는 120개의 프로젝터에 의해 조명을 받는다. 그리고 이 모든 작용은 물론 탑 안에 장치된 콘트롤 룸의 전자두뇌에 의해 조정되고 있으며 작품 〈CYSP I〉의 경우와 마찬가지로 그 속에는 광전관, 마이크로폰, 그리고 온도계, 습도계, 풍속계 등의 치밀한 계산기가 설치되어 있는 것이다. 그뿐만 아니라 이 탑에는 전위 작곡가 앙이 풋서의 음악 녹음이 장비되어 있어 그것이 주위의 음향에 대한 반응과 어울려 전자두뇌의 지시에 따라 음악을 연주한다. 한편 문자 그대로의 시청각 탑인 이 본 탑 옆에는 1500미터 평방의 거창한 반투명의 스크린이 세워져 있으며 그 스크린 위에는 또 다른 전자두뇌에 의해 입자조각을 간직한 70개의 프로젝터에서 투영되는 〈추상투영抽象投影〉이 반영된다. 이처럼 하여 셰페르의 탑은 비단, '추상미술에 기반을 둔 최초의 커다란 집단적 스펙터클'을 실현하였을 뿐만 아니라 운동과 광선과 색채와 음악을, 다시 말해서 예술과 과학이 한자리에 통합된 거창한 종합예술의 꿈을 실현한 것이다.

셰페르가 꿈꾸는 이 〈미래의 탑〉-과학 문명을 구가하여 그 성과를 거침없이 과시하는 '오늘의 탑' 건립의 꿈은 현재, 보다 큰 규모로 착착 실현되고 있다. 1990년을 향하여 파리가 계획하고 있는 새로운 도시계획의 일환으로서, 1890년대의 에펠탑이 그 시대의 번영을 상징했듯 오늘의 문명을 상징할 또 하나의 에펠탑이 셰페르의 플랜에 의해 세워지고 있는 것이다. 이미 착공을 본 높이 347미터(에펠탑의 높이는 300미터)의 이 탑의 완성 일정은 약 5년으로 추산되고 있으며 수용 인구 약 1500명을 가질 수 있는 이 거창한 탑은 새로운 심볼로서 밤의 파리와 그 하늘을 비출 것이다.

공간역학에서 광선,시간역학으로
이와 같은 대규모의 건축적 기획의 작품을 제외하고도 그의 활동은 꾸준한 논리적 전개를 그치지 않았다. 1961년, 상파울루 비엔날레의 프랑스 대표 출품을 비롯하여 그는 1963년에는 파리의 장식미술관에서, 그 이듬해에는 암스테르담의 시립미술관에서 각각 개인전을 가졌고, 1968년에는 베니스 비엔날레에 프랑스 대표로 출품한 네 명의 작가 중의 한 사람으로 선정되었다.

〈공간역학〉을 시발점으로 하여 다양하게 전개된 셰페르의 활동을 우리는 다음의 세 가지 국면으로 구분할 수 있을 것이다. 그 첫째가 1948년에 비롯한 '공간역학'의 탐구이겠으며 그다음이 1957년부터 62년 사이에 시도된 '광光 역학'(크로노 디나미슴)의 개발로서 〈LXU〉라 불리는 일련의 작품이 제작되었다. 그리고 이 '광 역학' 작품과 거의 때를 같이 하여 다시

'시간역학'(크로노 디나미슴)의 작품으로 61년에 크로노스라는 작품을 실현, 광선과 움직임의 도입으로 이미지의 계속적인 변화를 추구했다. 개중에는 스크린 위에 투영되는 이미지가 전자 광선의 건반에 의해 움직이는 뮤지스코프도 한자리를 차지하고 있다. 그리고 뮤지스코프에 이르는 이 조형적 실험이 곧 리에쥬시의 기념탑에서 그 성과를 보여주고 있는 것이다. 이처럼 셰페르의 예술에 일관되어 흐르는 기본 과제는 세 가지의 주요 개념, 즉 공간과 광선과 시간으로 집약될 수 있으며 이들의 단계적인 통합이 곧 셰페르가 지향하는 예술적 유토피아를 형성하고 있다. 셰페르는 이들 세 요소를 각기 다음과 같이 파악하고 있다.

공간역학의 본질적인 목적은 공간의 구축적이며 역학적인 통합에 있다. 아주 적은 공간의 단편일지라도 그것은 극히 강력한 에네르기의 가능성을 지니고 있는 것이다. 밀폐된 볼륨에 의한 공간의 배제는 오랫동안 형태 면에 있어서의 문제 해결에 있어서나 작품의 다이내믹한 에네르기의 추력追力이라는 면에 있어서도 조각으로부터 많은 가능성을 앗아갔다.

공간 역학적 조각은 우선 골격구조에 의해 창조된다. 골격의 기능이란 한 조각의 공간의 윤곽을 그려내고 그 공간을 소유하고 작품의 리듬을 결정하는 기능이다. 그리고 이 골격 위에다 평면의, 아니면 부피 있는 또는 기다란 투명한 여러 가지 요소의 또 다른 리듬이 조립되어 그것이 서로 대치하여 움직임으로써 공간에 에네르기와

다이내미즘의 모든 가능성을 부여한다.
이리하여 조각은 모든 측면으로부터 끼어들어 갈 수 있는 대공적大空的이요, 투명한 작품이 되며 합리적인 명석함을 가진 균형의 순수한 리듬을 달성하는 것이다.

이처럼 밀폐되지 않는 볼륨과 공간의 개방성 그리고 여기에다 다이내미즘을 부과함으로써 조각에 대해 전혀 새로운 전망을 열어줌과 함께 셰페르는 한층 더 나아가 조각 작품이 지니는 '물질성'마저를 초월하려고 한다. 다시 말해서 조각이 마티에르보다는 에네르기와 더한층 밀접하게 관련되어 있을 때 조각에 있어서의 문제는 조각 속으로의 다양한 에네르기 즉 전력電力, 전자력, 사이버네틱 등의 도입에 있으며 여기에서 움직임, 색채, 음향 등의 새로운 요소가 등장하는 것이다. 그리하여 셰페르는 그 다음 단계로서 광선의 문제와 부딪친다. 즉 공간의 차원에 광선이 도입되며 여기에 '광역학光力學'이 탄생하는 것이다.

'광역학'의 정의는 단순하다. 즉 그 정의는 수많은 루먼(광선의 강도 단위)으로 분화되고 또 한계 지어진 어떤 공간 또는 평면—다시 말해서 '광휘성光輝性'을 지닌 어떤 공간 또는 평면이라 할지라도 구조체의 리듬을 강조하는 매력적인 힘을 소유하고 있다는 사실에 있다. 광선은 그것이 색광이든 아니든 공간역학적 작품 속에 끼어들어 구조체의 투명 또는 불투명한 표면을 비침으로써 커다란 감각적 침투력을 가지는 미적 잠재 능력과 상당한 에네르기를 해방시키는 조형적 전개를 야기시킨다. 발광원은 정적일 수도있고 유동적 또는 간헐적일 수도 있다. 그리고 움직이며 채색된 투영은 스크린 위에 하나의 전체로서 또는 단편으로서 포착될

수 있는 것이다.

　이와 같은 광역학의 등장은 셰페르의 예술에 또 하나의 새로운 국면을 제시해 주는 것이었다. 그것은 곧 그의 광역학의 작품이 비단 조형 상에 있어서의 시각, 나아가서는 청각의 통합예술의 형태로서만 머무르는 것이 아니라 하나의 집단적 스펙터클로서의 사회적, 문화적 위치를 주장하게 된다는 사실이다. 기실 셰페르의 작품이 새로 지니게 되는 이러한 스펙터클로서의 '전일성全一性'을 강조하며 옷토 한 씨도 이렇게 말하고 있다.

　　부동不動의 것이든 움직이는 것이든 셰페르는 그의 예술을 하나의 전일全一적인 스펙터클로 전개시킬 줄 알았다. 그리고 한 도시, 한 구역의 스케일에 따라 작품이 구상될 때 이 전일적인 스펙터클이라는 기도는 단순한 완상물玩賞物, 그리고 별로 쓸모가 없는 대상이기를 그치며 어떤 환경을 창조하는 한 중심체가 되며 군중을 통일하고 도시에 생기를 주는 한 방법이 되는 것이다……. 셰페르는 항상 그의 작품을 문화라는 전망 속에 놓고 보고 있다. 다시 말하여 그는 사회적으로 용납될 수 있는 해결을 제시하기 위하여 그의 시대의 제 문제와 대결하고 있다는 말이다.

그리고 옷토 한 씨는 그가 말하는 '문화'의 뜻을 '문명을 변모시키려는 의지'라고 풀이 한다.
　물론, 셰페르 자신도 광역학이 새로 제시한 국면에 대해 명확한 의식을 가지고 있다. 뿐만 아니라 첫머리에 프랑크 포퍼 씨가 지적했듯이 예술작품의 공업적 대량 생산의 가능성을 또한 주장하고 있는 것이다.

　　광역학의 목표는 제한된 수의 특권 있는 개인을 위해 단독으로 고립된 물체를 창조하는 데 있는 것이 아니라 아득히 먼 곳에서도 바라볼 수 있는 거대한 스펙터클을 제공할 수 있는 하나의 요소, 즉 하나의 거창한 조각과, 도시 환경에 있어서건 자연 속에 있어서건 기천 미터 사방에 퍼져 나갈 수 있는 투사投射를 창조해 낸다는 데 있다. 한편 스케일이 적은 광역학의 작품은 대량 생산으로 제조될 수 있으며 TV세트라든가 세탁기처럼 분배된다. 이처럼 하여 예술은 만인의 손이 닿는 곳에 놓여질 수 있는 것이다.

그러나 필경은 이 공간 역학이든 광역학은 그것이 역학적인 성격을 보유하기 위해서는 어쩔 수 없이 연속적인 또는 불연속적인 움직임의 차원에서 다루어지지 않을 수 없다. 그리하여 여기에 최종 단계로서 시간역학이 등장한다.

　　시간역학의 작품은 한마디로 해서 연속적·비연속적이다. 끊임없이 변화하는 리듬을 가진 이 전체의 다양한 비전은 그럼에도 불구하고 창조자의 의지에 의해 결정된 공간 구조의 질을 견지하고 있다. 통합된 제 요소(공간, 광선, 시각적 구조)는 그들 상호 간에 이미 공간적 또는 시간적으로

서로 결정지워지고 있기는 하나 그것은
여전히 변경할 수 있는 관계를 가지고 있다.
그리고 이 최초의 관계는 전체의 의미, 특히는
미적 의미의 전개에 영향을 주기는 하되, 결코
양적으로 한정하는 것은 아니다. 그리하여
이와 같은 양상을 조건 지으며 그 양상의 수는
무한정이요, 그 조직도 또한 예견할 수 없는
것으로 나타난다.

이처럼 공간 역학에서 광역학을 거쳐
연속적·비연속적으로서의 시간역학의 최종 단계에
이르러 예술작품에 궁극적으로 남은 것은 가촉可觸적인
구조를 지닌 어떤 종류의 사물이 아니라 비물질화된
순전한 관념 자체이다. 그리고 이 관념의 실현에 있어
문제가 되는 것이 물질적인 사물의 존재를 초월한
효과이며 이 사물이라는 매개물을 제거한, 효과와
관념의 직접적인 관계, 즉 관념의 효과로서의 작품이
곧 셰페르의 창조이념인 것이다. 이미 그는 공간 역학에
있어서 금속판, '금속 주柱'의 사용을 통해 사물의
점진적인 소멸과 함께 '사물과 효과의 분리'에의 제
일보를 내디뎠거니와 다시 광역학을 통하여 광선, 특히
인공 광선을 절대적인 기본 재료로 사용하여 물질적인
사물 없이 직접 효과를 만들어 내는 것을 가능케 했다.
그러나 사물의 비물질화, 다시 말해서 사물의 완전한
소멸은 시간이라고 하는 비물질적 실체의 주조鑄造에
의해서 비로소 완성되며 여기에서 관념의 프로그램은 곧
효과의 프로그램에로 이전되는 것이다.
　셰페르에 의하면 예술 창조에 있어 가장 중요한
것, 예술 창조의 열쇠는 바로 시간의 주조에 있으며
거기에서 최종적으로 남는 것은 또 한편으로는

관념idée이요 또 한편으로는 효과effet이다. 그리고 이
관념과 효과의 직접적인 관계는 바로 테크놀로지에
의해 실현이 가능하며 예술가나 관중도 역시 예술
창조를, 어떤 사물의 양상을 통해서가 아니라 이
관념과 효과의 관계를 통해 판단해야 하는 것이다.
셰페르는 또한 이 양자의 완전한 관계에서 비로소
참다운 '환경예술' ― 예술가와 관중이 혼연일체가 되는
환경예술의 탄생을 보고 있다. 이처럼 관중, 작품,
예술가의 분리가 초극되었을 때 관중은 창조에 직접
참여할 뿐만 아니라 창조는 '영원한 창조'의 영역에
들어선다. 이러한 의미에서 볼 때 셰페르가 말했듯이
'예술가의 구실은 어떤 작품을 창조하는 것이 아니라
창조 그 자체를 창조하는 것'이라 할 것이다.

현실과 실현

'인간과 자연의 재발견'(부르크하르트)으로 구가되는 르네상스 이래의 유럽 정신의 지상 목표는 한마디로 인간에 의한 자연의 정복이었다. 한편에서는 과학의 발전이, 그리고 또 한편에서는 예술의 창조적 노력이 모두 이 이념의 구현으로 간주된다. 특히 미술의 경우를 두고 볼 때 유럽 미술의 야심은 바로 데카르트의 다음 말로 요약된다.

> "우리 인간들로 하여금 자연의 주인이자
> 그 소유자가 되게 한다."

여기에서 사실주의는 유럽 정신의 가장 전통적인 미학으로서의 위치를 확립했다. 그러나 이 사실주의는 (유럽 정신의 가장 전통적인 미학으로서의) 외적 현실을 충실하게 재현하는 데 몰두한 나머지 필경은 그 현실의 파산을 초래했다. 마침내 사실주의와 함께 인간은 현실에의 예속이 강요당하고 있음을 깨달았고, 동시에 그가 믿고 있던 현실이라는 것이 실은 단순한 하나의 환영에 지나지 않았다는 것을 깨달은 것이다. 이처럼 하여 세기와 함께 미술은 재현해야 할 대상을 잃은 것이다. 금세기에 들어서면서부터 표현주의적이라고도 할 수 있는 세계가 강력하게 자신을 주장하게 된 것도 오히려 필연적인 추세라 할 것이다. 그리고 이러한 추세가 이른바 추상표현주의와 함께 그 절정을 이루었다 함은 이미 주지의 사실이다.

애초부터 여기에서 말하는 표현은 우선 대상의 부정을 전제로 하는 것이었다. 그러나 대상의 부정은 문제의 시발점이지 그 해결은 아니다. 칸딘스키의 말처럼, 대상을 무엇으로 대치시키는가가 문제인 것이다. 칸딘스키는 그것을 내적 필연성으로 대치시켰다. 그리고

이 내적 필연성은 필경 우리의 사고, 우리의 갈등, 우리의 감동, 우리의 의지가 우리에게서 나오고 있으며 이 모두가 우리의 것(사르트르)이라는 확신에서 나온 것이 분명하며, 만일 외적 세계의 존재를 인정한다면 그 외적 세계란, 오직 우리의 사고와 감동과 의지에 따라서만 존재한다는 것을 의미했다.

요컨대 표현은 곧 자기표현일 수밖에 없으며 객관적인 세계도 또한 인간의 자기투영으로서밖에는 존재하지 않는다. 더욱이 로젠버그가 지적했듯이, 자기표현이 추상표현주의에 있어서처럼 있는 그대로의 자아를 그 상처와 미술과 함께 받아들인다는 것을 전제로 하는 것이라면, 또 에고와 개인적인 고뇌를 표현하는 것이라면 이 예술은 한낱 부르주아적인 휴머니즘의 마지막 유물에 지나지 않는다.

오늘날 우리가 목격하고 있는 근대 휴머니즘의 붕괴―이제 그 극복은 오직 자기초극의 시도를 통해서만 비로소 가능한 것으로 보인다. 그리고 이 자기초극은 하나의 전혀 새로운 인간상을 요구한다. 신이 죽은지는 이미 오래이거니와 '인간은 죽었다'고 하는 극단적인 명제가 오늘날 통용되고 있다면, 그것은 인간이 바로 신을 대신한 세계의 섭리자로서의 위치를 포기해야 했기 때문이다. 인간은 이미 세계를 바라보는 존재가 아니라 그 관계는 어쩌면 역으로 변한 것인지도 모른다. 이를테면 인간은 비인칭적인 존재가 된 것이다.

오랫동안을 두고 세계는 인간의 주체적인 의식에 의해 매몰되어 왔다. 그러나 그 세계는 하나의 현실로서 인간의 의식, 인간의 사고 이전에 이미 엄연히 존재하고 있는 것이다. 그리고 그 현실을 참되게 현실이게끔 하는 것, 다시 말하여 현실을 실현하는 것이 오늘의 창조행위가 아니겠는가.

일찍이 세잔이 한 말을 풀이한 허버트 리드의 주석을 빌리지 않더라도 실현이란 물질화한다는 것이요, 또한 낳게 한다는 것이다. 그러나 세잔에게 있어 그것은 자연 앞에서 받은 그 자신의 느낌을 실현한다는 것을 뜻하는 것이었다. 오늘의 문제는 분명히 다르다. 왜냐하면 그 느낌은 결코 자연의 실체일 수도 없을뿐더러 느낌을 통한 자연의 포착은 자연에 대한 또 하나의 새로운 환영을 결과하기 때문이다.

그동안, 다시 말하여 이른바 오브제 미술의 대두 이래 현실은 물적 상태로 환원되었고, 사물은 그에게 부여된 온갖 속성에서 벗겨져 가장 원초적 상태로 되돌아갔다. 인간 또한 알몸뚱이의 본연의 상태, 본래 의미의 프리미티브로 되돌아가야 할 것이다. 그리하여 인간이 세계에 대해 움직이면, 이에 대응하여 세계는 그의 면모를 달리하리라. 세계가 인간에게 작용해 오면 인간은 다시 자신과 세계와의 사이에 태어난 새로운 관계를 발견하리라. 그리고 이 발견, 그것은 곧 새로운 현실에 눈뜬다는 것이며, 그 현실의 실체와 구조의 탐구, 그 실현이 또한 오늘의 미술의 과제라 할 것이다.

만일 오늘의 미술이 근 몇 년 이래 어떤 극한점에서 일종의 해체 상태를 노정하고 있는 것이 사실이라면 우리는 그 중요한 진원을, 오늘의 미술이 관념의 신기루 속에 매몰되어 가고 그 속으로 거의 수렴되어 가고 있다는 사실에서 찾아볼 수 있으리라 생각된다. 개념예술, 또는 프로세스 아트 등의 명칭으로도 짐작이 되듯이 오늘날처럼 예술이 관념(여기에서는 행위 그 자체도 관념화되어 간다)의 우위와 사변을 앞세우는 나머지 시각적 대상으로서의 존재성을 상실한 예는 일찍이 없었다. 구체적이며 직접적인 존재물로서의 예술작품은 세계에로 열려진 독자적인 공간 구조를 지니고 있으며 예술행위란, 필경은 이 공간의 새로운 내적 관계의 설정을 뜻한다.

일찍이 발자크는 "생은 곧 형태이다."라고 했다. 여기서 말하는 생은 결코 관념으로서의 그것이 아니라 스스로 극복하고 창조하는 생이다. 그리하여 생은 항상 새로운 형태를 창조한다. 예술도 또한 그것이 자체 내에 생명을 잉태한 것이라면 관념의 테두리를 뛰어넘는다. 그것은 관념을 극복하며 탈관념의 세계, 즉 구체적이요 직접적인 지각 대상으로서의 세계를 지향한다. 그리고 그 세계는 인간과의 관계에 있어 항상 열려져 있고 또 새롭게 발견되는 세계이어야 하는 것이다.

수록 정보

정연심·김정은·이유진 편저

『비평가 이일 앤솔로지 상』(미진사, 2013), pp. 123-129, 361-364, 370
『비평가 이일 앤솔로지 하』(미진사, 2013), pp. 24-29, 375-376, 379

전위미술론 – 그 변혁의 양상과 한계에 대한 시론

- 『AG』 1호, 1969년 9월, pp. 2-10.
 「전위미술론 – 그 변혁의 양상과 한계에 대한 에쎄이」
- 『이일 미술평론집: 현대미술의 궤적』,
 동화출판공사, 1974, pp. 37-46.
- 『이일 미술평론집: 현대미술의 시각』,
 미진사, 1985, pp. 63-75.
- 『이일 교수 화갑 기념 문집: 현대미술 의 구조 – 환원과 확산』,
 API, 1992, pp. 17-30.
- 『미술평단』 1997년 여름호(이일 유고 특집호), pp. 5-11.
- 『한국미술평론 60년』, 한국미술평론가협회 엮음,
 참터미디어, 2012, pp. 285-294

전환의 윤리 – 오늘의 미술이 서 있는 곳

- 『AG』 3호, 1970년 5월, pp. 31-35.
- 『이일 미술평론집: 현대미술의 궤적』,
 동화출판공사, 1974, pp. 211-217.
- 『이일 미술평론집: 현대미술의 시각』,
 미진사, 1985, pp. 283-290.

확장과 환원의 역학

- 『AG』 3호, 1970년 5월, p. 4.
 김인환, 오광수, 이일, 「확장과 환원의 역학 –《70년 AG展》에 붙여」
- 『이일 미술평론집: 현대미술의 궤적』, 「시론적 미술 카르테」 중,
 동화출판공사, 1974, pp. 237-238.
- 『이일 미술평론집: 현대미술에서의 환원과 확산』,
 「단장 삼제 (斷章 三題)」 중, 열화당, 1991, pp. 168-171.
- 『월간미술』 1993년 1월호, p. 35.

 비고 : 1970년《AG전》 서문

공간역학에서 시간역학으로 – 니콜라 셰페르의 경우

- 『AG』 2호, 1970년 3월, pp. 12-17.
- 『이일 미술평론집: 현대미술의 궤적』,
 동화출판공사, 1974, pp. 74-83.

현실과 실현

- 『이일 미술평론집: 현대미술의 궤적』, 「시론적 미술 카르테」 중,
 동화출판공사, 1974, pp. 238-240.
- 『이일 미술평론집: 현대미술에서의 환원과 확산』,
 「단장 삼제 (斷章 三題)」 중, 열화당, 1991, pp. 169-170.

 비고: 1971년《AG전》 서문

탈관념의 세계

- 『이일 미술평론집: 현대미술의 궤적』,
 「시론적 미술 카르테」 중, 동화출판공사, 1974, p. 240.
- 『이일 미술평론집: 현대미술에서의 환원과 확산』,
 「단장 삼제 (斷章 三題)」 중, 열화당, 1991, p. 170-171.

 비고 : 1972년《AG전》 서문

| 2 | 없ㅆ | 영이 | | 어 저 여 |

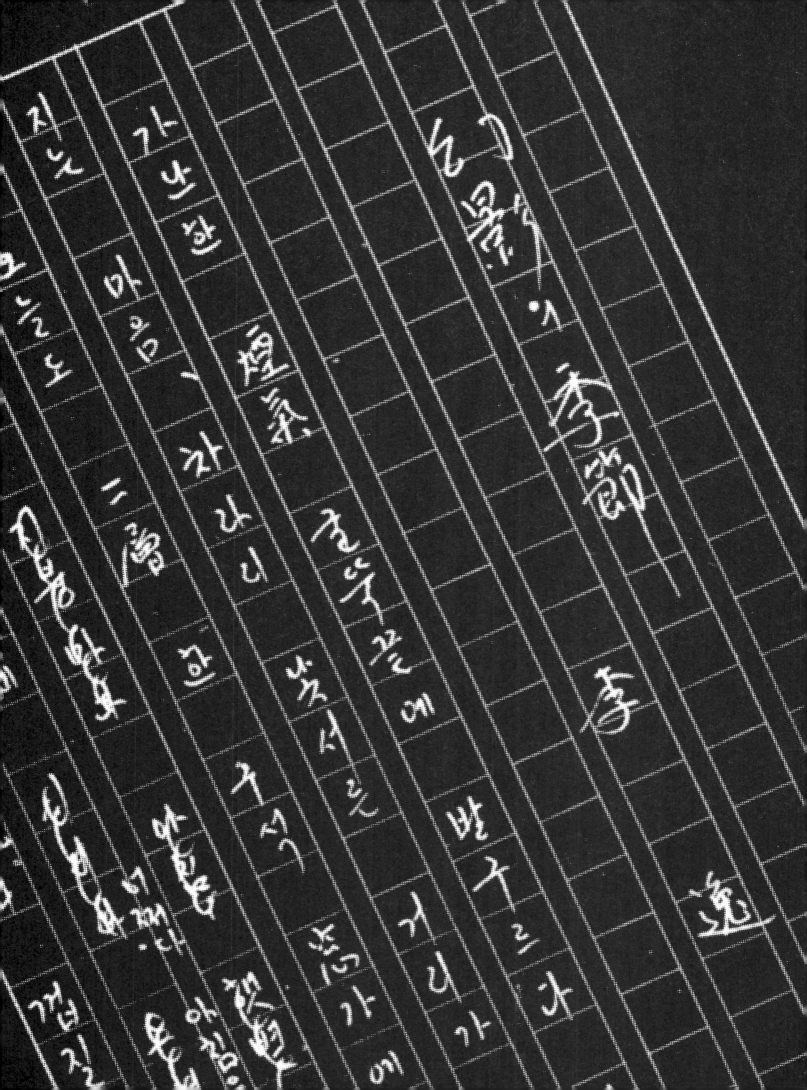

AG 그룹 발행물

『AG』 1호

발행	한국아방가르드협회
발행인	하종현
편집인	오광수
발행일	1969년 9월

차례

AG 아방 가르드
Vol. 1, No. 1, 1969

會員名單
郭德 金丘林 金次燮 金漢 朴石元
朴鍾培 徐承元 李承祚 崔明永 河鍾賢
吳光洙 李逸 (가나다順)
記者 李園和

發行 韓國아방가르드協會
發行人 河鍾賢
編準人 吳光洙
發行日 1969年 9月
宜明 文化社

1

AG

No. 1.1969

한국아방가르드협회발행

─그 變革의 樣相과 限界에 대한 에쎄이─

李　逸
<美術評論家>

> ─《矛盾의 共存. 그리고 藝術에 있어서의 無制限의 自
> 由를 이겨내는 힘── 이 힘은 歷史의 어떤 時期에서
> 한번은 主張되어야 하는 것이다.》 W·하우트만

I

지난 65年 10月 로마에서 열린 바 있는 第3次「歐羅巴 作家 共同委員會」에서는 물리 다루기 힘들다는 主題가 제기 되었다. 그 主題인즉 다름이 아닌「어제와 오늘의 前衛라는 것이었다. 여기에서 제기된「前衛」는 굴론 藝術에만 국한된 것이 아니라 政治 및 社會의 面에서도 고찰의 對象이 되는 광범한 意味의 前衛를 뜻하는 것이었다.

이 主題에 대한 主要 發言者는 週刊「누벨·페트르」紙의 主幹이자 저명한 文學 평론가인 모리스·나도씨와 세트 副委員과에 임명된 장─폴·싸르트르의 양식이다.

나도씨에 의하면 前衛는 政治보다는 오히려 美學에 속하는 槪念이며 政治에 있어서의 참다운 革命的 價値는 매우 評價하기 힘든 것이다. 곧 나도는 前衛는 모든 表現方式의 改革을 敵對視하는 부르조아的 精神 즉 保守主義에 대항함으로써 나타난 最近의 藝術的 槪念인 것이다. 씨는 또한 政治的 前衛는 항상 文學 및 藝術的 前衛에 반대해 왔다고 主張했다. 씨가 말하는「政治的 前衛」란 분명히 어떤 맑시즘을 두고 한 말일에는 틀림이 없겠거니와 기실 씨는 카프카 또는 헨리·밀러를 배격한 맑시즘에 비난의 화살을 던겼다.

한편 싸르트르는 나도씨의 結論을 이어받으면서 다시 아래와 같은 그이 나름의 結論을 끄집어 냈다. 즉『前衛는 스스로를 表現하기 이전에 어떤 社會 및 文化的 絆帶로 해서 條件지어지고 있으며 前衛의 최선의 效能은 그러한 條件지어지을 극복한다는 데에 있다. 그리고 또한末으로 이에 의하건대 歐羅巴에서 前衛로서 그러한 條件에서 벗어날 기회란 전혀 없다는 것이다. 왜냐하면 歐羅巴는 항상 <주어진 言語>(表現方法)를 통해서 밖에는 思考할 줄 모르는 宿命을 지니고 있으며 따라서 世界를 再創造하다는 의미의 참다운 言語를 創造한다는 前衛는 있을 수 없기 때문이다. 前衛가 숨쉴 수 있는 곳, 그곳은 오직 <스승>이 없고 歷史的 現實이 있는 곳── 다시 말하면 <非植民地化>된 나라에서만 가능하다는 것이다. 그리고 過去로부터 非植民地化된 구바라에 있어서의 드문 前衛의 폭발, 그것을 싸르트르는 다바아슈와 그 뒤를 이은 쉬르레알리슴에서 보고 있다.

그리하여 씨는 씨 특유의 辯論法을 통해 비록 과장하는 않으나 적어도 큰 異論을 제기하는 않을 아래와 같은 前衛의 定義를 내렸다.『前衛는 그 創造해낸 것보다는 그가 拒否한 것에 의해 보다 더 잘 定義지어진다.』(L'avant-garde se définit mieux par ce qu'elle refuse qu'elle crée.)

아방·가르드 論은 이로써 과연 그칠 것일까? 아니다. 오히려 싸르트르씨의 마지막 定義는 前衛라는 것이 지 적극적인 面에서 얼마만큼 파악하기 힘든 樣相의 것인가를 보여 주고 있는 데 불과하다. 기실 前衛는 그것이 藝術의 表現과 연결될 때 가장 定義되기 힘든 用語의 하나인 것이다. 그것은 前衛가 싸르트르씨에 의해 규정된 <否定的> 성격만의 뜻은 아니리라. 오히려 이 낱말의 애매성은 前衛가 결코 순전한 그리고 어떤게 탐구적인 美學의 카테고리에만 속하고 있지 않다는 것을 보인다. 또한 그것은 어떤 流派나 어느 특정될 傾向을 지정하는 것도 아니다. 왜냐하면 前衛의 性格이란 작품의 價値 評價에 필수적인 基準이 될 수 없을 뿐만 아니라 藝術의 절대 條件일 수도 없기 때문이다. 이는 傳統에 관해서도 꼭같이 해당되는 사실이다.『傳統的이라고 할 때 그 속에서 우리는 과연 그이던 美學의 價値基準을 찾아낼 수 있을 것일까? 그리고 前衛가 어떤 流派나 어느 특정될 傾向을 가리키거나 또는 긍정짓지도 못한다고 할 때에도 거기에서 우리는 前衛의「自己 否定的」성격의 一面을 보기 때문이다.

그 어떤 美術 운동이든 그것이 형성되기 위해서는 그 나름의 프로그램과 美學을 갖는다. 그리고 그것이 一貫性있는 예술(流派)로 나타날 때 거기에는 의례히 自然發生的인 創造 衝動을 전제하는 藝術 理念의 體系化 내지는 基準化가 뒤따른다. 이 基準化─이것은 앞서 싸르트르씨가 말한「條件化」의 의 또 다른 것이 아니라. 바꾸어 말하면 그것은 拘束的이요 制約的인 것이다. 그리고 前衛가 지향하는 것, 그것이 바로 이 모든 制約으로부터의 解放이요 即 自由이다. 요컨대「가장 自由로운 狀態에 있어서의 創造의 意志」라 할 것이다. 그러기에 前衛의 움직임은, 하나의 완성을 목표로 지향하면서 이전에 이미 하나의 可能性으로써, 하나의 <비르투알리테>(virtualité)로써 의義 表現형식을 통해 스스로를 確認하려고 한다. 어째면 그것은 可能性的 또는 具體的인 表現을 거부할 수도 있으리라. 그래 前衛(精神)은 순수한 精神 狀態로 머무르며「創造된 것」이 아니라「創造」그 자체 또는 創造의 觀念으로써의 純然한「沈默의 소리」로써 메아리칠 수가 있다. 마르셀·뒤샹의 神話도 바로 여기에 있음이러니와 오늘의 일반적인 美術 狀況도 이와 결코 무관하지 않는 것으로 보인다.

어떤 藝術家(이를테면 로이·릭텐슈타인)에 의하면 오늘날 前衛는 존재하지 않는다. 그렇게 생각하는 것은 그의 自由이겠고 또 前衛에 대해 그가 어떠한 觀念을

◇體驗的 美術論◇(1)

새로운 美意識과 그 造形的 設定

崔　明　永
<畵家>

1967年末 한국 前衛 畵壇은 20代의 젊은 集團에 의하여 표출된 名手 抽象表現主義에 대한 필연적인 反作用으로 이룩된 다른듯 객관적인 새로운 造形의 可能性을 정도하는 試驗直途에 이르렀다고 하겠다. 그는 곧 새로운 世代, 새로운 感覺, 새로운 造形을 표방하면 變幾何學的인 表現에 의한 새로운 客觀的 藝術, 環境構成의 체험될 표현될 오브제藝術, 大衆文化의 흐름을 미디엄으로 현대적 美意識을 구축하는 포프·아트의 다양한 양상을 띠고 나타났다.

抽象表現主義的인 저한 造形運動이 영숭적인 主潮으로써 1967年을 그 起點으로하여 한국의 독수한 社會의 危機를 배경으로 作家의 독창적인 內面世界의 表現에 10年. 최근에도 불구하고 그 자신의 美學的 時期性과 時代的, 社會의 異件에 부딪쳐 점차 그 자신의 樣式的인 만네리즘과 意懲矢失된 속에 들어 그 한限었던 幕은 서서히 도리워지기 시작했고, 판색은 흩어지기 시작했다. 미처 제2幕이 오르기전, 침묵의 시기에 몇몇 作家들은 예의 內面世界 위에 담수적 色彩, 저선적인 畵面構築의 二元的인 方法으로 複合表現의 새로운 形式 탐구에 열중하고 있었다.

이와 같은 現實 하에서 集團 發言에 의해 급격한 轉期를 갖게되 새로운 美意識은 기실 世界畵壇의 內面世界에 이미 수년 전부터 모험되고 젊은 세대에 의하여 實驗 개척되어 왔으며 최근엔 일부 批評家들에 의하여 새로운 자국에서 논의의 대상이 되어왔다.

그러 한국의 現實은 어떠했는가? 대부분의 韓國 抽象表現主義 作家들을 그 자신의 심적인 造形感覺과 주기적인 의義한 意識으로 인하여 이들 受用하게 전개해할 만한 용기를 선뜻 보여주지 못한 것이 사실이다. 그러나 이러한 상장 저변에 흐르는 內外의 異件은 이들 새로운 美意識을 자각하고 受容하지 않으면 안될 要因을 내포하고 있다고 보겠다.

새로운 美意識을 現代文明의 寵兒 매스·미디어의 급진한 대두에 따라 이를 가능케한 即物的인 物理的인 外의의 狀況의에 解放, 無意識에 강한 意識의 世界의 脫出이라는 內的인 욕망에 의하여 형성되었다. 일면 造形상의 중요성 실제運動— 造形設의 이 문제 摸하, 造形 설정의 狀況 및 限界, 表現 樣式上의 특정과 그 결과는 여하한데 內的表現 一邊倒의 전부와 그 갓오져 이제지 形成과 과감히 떠나 感性 厚化의 방법이나 새로운 意識의의 自學이라는 重要性을 게시하고 있음을 보여준다.

이러한 一面의에서는 哲學딸 藝術上의 많은 未解決의 문제를 안은 저 한국 抽象 畵壇에 사실상 중요한 에쎄·메이징을 던겼다.

그러나 抽象美術의 固定觀念에 오염되어 疾化된 일부 作家나 대중을 이의 출현에 대하여 다른side 회의적이며 배타적인 태도를 보여 왔는가 하면, 또는 이들 신선한 造形 意識이 그 出現當初로부터 어떤 一定한 이름이나 表現上의 통일된 樣式의 제시가 아니었던만큼 이에 따르는 어떤가지 재나름의 주장들의 각도 정확하게 일치에서 벗어나는 일도 있을 수 있겠으나, 이 運動 자체가 한 前代 와 顯의 社會의 集團個性에 의한 客觀的 確認에 근거하고 있다고고 보고 이에 성급하게 그 造形의 異否나 성공 여부를 논하는 것은 이른 것이라 생각된다.

이와 같은 국면에 처한 一瞬의 젊은 作가들은 그들의 感靈과 造形의 方法을 새로운 次元 위에 구축하기 위한 노력을 계속하는 한편, 현실 사회에 기반한 자신의 正確한 理解를 호소하는 외로움을 더해 가기 시작했다.

感性의 解放, 表現 秩序의 모색이라는 빛나는 오브

리스트 주위에는 점차 뜻을 같이 한 수 많은 젊은 세대가 갈은 흐름을 내뿜기에 이르렀다. 그러나 이러한 노력에도 불구하고 청소 행위가 그 자신의 명확한 核을 얻기하다는 表現의 史的 位置, 表現의 限界, 素材의 선택과 이외 克服이라는 어려운 문제가 일부 時勢地帶의 流行 感覺에 예민한 병독적 生理에 의해 단순히 表現 形式上의 문제 정도로 받아 들여짐에 따라 작풍 불완될 일면을 노정하는 상황으로 기울어지게 되었다. 일정 보기에는 이 運動의 波及 氣勢로 보아 상당히 質혼된 성과를 거두는 하였으나 신체로 그 內容面에 있어서는 과분 위에 범바페하여 그 焦點은 흐려저 갔으며 表現상의 여러가지 壁에 의해 무겁게 앉는 차단당하는 결과가 되었다.

새로이 자각되기 시작한 美意識은 실상 그것이 어떤 일정된 樣式上의 카테고리에 묶어 놓고 規定되어야 할 성질의 것이 아닌만큼 보다 획기적이며 다양한 조형될 전개가 요구되는 듯해다.

최근에 우리는 도처에서 소위 幾何學的인 抽象, 오프·아트, 포프·아트, 오브제藝術으로 끌리우는 작품들을 대하게 된다. 그러나 이와 같은 量的인 반면에도 불구하고 이들 작품에 아주 적합한 평정을 주어하는 것을 추측하는 것과 마찬가지로, 運動 자체의 主張이나 形式 또한 애매모호한 실정에 처해있는 것이 사실이다.

요즘 흔히 보이는 幾何學的인 抽象은 과연 그 歷史와 美學的의 근거를 어디에 두고 있는가? 또한 현대의 美意識과는 이러한 연관성을 가지고 있는가? 그리고 우리의 미학분은 이들과 어느 정도의 유사성과 상이점을 가지고 있는가? 본래 幾何學的 抽象은 1910年代를 전후하여 화란의 몬드리앙에 의하여 幾何學的인 단순한 線과 色彩의 構成에서 非形象的인 造形의 原理를 모색하는 것을 기본으로 출발했다. 그것은 칸딘스키의 抒情的 抽象 또는 드거운 抽象, 즉 자유로운 色彩와 형태에 의한 內的 心理의 表現이라는 주장에 상당히 차거운 抽象을 中心으로써 몬드리앙과 新造形主義가 主知主義를 궁극의 한계까지 밀고 나아가 다시 그것을 止揚하여 이루한 美學에 있어서의 主知主義의 새로운 出發이라는 美術史的인 意義를 가지고 보고있다. 또한 1913年에 稀밀主義의 화가 말레비치도 칸딘스키의 영향과 세잔느의 방법을 철저히 추구한 끝에 綜高에서 再現의 要素, 떼에머, 감정의 불순한 요소를 제거하여 白色의 畵面에서 黑色의 네모를 그림으로써 幾何學的인 造形의 탐구에 들어갔다. 이를 전후하여 1913年~20年에 걸쳐 페브스네, 가보, 모호리─나기, 말레빗치

등에 의해 抽象의 圓形의 合理的 構成, 현대적 生産感覺의 高揚, 造形과 宣傳的 機能의 결합으로 주장된 構成主義는 機械美의 構成의 追求, 幾何學적인 空間의 構成을 이특함으로써 幾何學的인 抽象이 처음으로 生活과의 직접적인 對話를 시작하게 했다. 構成主義의 이와 같은 試圖는 물은 彫刻, 應用美術에 새 局面을 제시하기에 이르렀다. 이러한 여러 運動들은 각 地域, 時期별로 특이한 양상을 띠고 전개되어 오다가 1919年~30年에 걸쳐 독일의「빅사우리와「바이마아르」에서 전축가 발터·그로피우스에 의해 제창되어 美術과 建築, 工藝의 綜合을 목표로한「바우하우스運動」에 이르러 藝術을 現代文明의 諸般 施設에 적응시키려는 試圖가 작차 실현되기 시작했다. 合理主義, 實證主義를 바탕으로하여 藝術과 工業技術의 통일을 이룩고저하는 運動은 1936年에 그 두번째 段階로써 社會 전반에 걸쳐 機械文明이 발달함에 따라 造形技術 또한 점점 혁신되기 시작했다. 이러한 중에 幾何學的인 抽象은 2次大戰後 잠시 중단되었다가 戰後 몬드리앙, 페브스네, 아르프 등의 再評價와 함께 급속하게 다양한 表現形式으로 전개되었다. 최근에 이르러 바자렐리, 모브렌젠, 소토 등에 의하여 親覺 現象의 국한된 오프·아트의 탄생이 이룩된 것은 그이의「바우하우스運動」의 幾何學的인 일련의 運動들이 출발에서 국한될 오프·아트로의 一邊의 과정인바 이를 科學化될 결과임을 말해 준다. 또한 幾何學的인 抽象의 一方은 여러가지 時空의 瞬間의 變異과 합께 그 槪念의의 瞬正性은 현대 美術의 文化 요청에 의하여「미니멀·아트」로써 繪畵나 構造物로 표현되어지기도 한다. 이와 같이 이들 運動을 그 탄생이 비교적 造形一邊의의 純粹의識이 없음에 비하여 그 變幾 과정에 있어서의 時代 및 社會의 異件과 상당히 밀접한 관계를 가지고 이에 알맞는 독특한 양상으로 전개되고 있음을 보게 된다.

최근 세를계 대두된 造形의 諸 類型을 보면 그 表現 對象이나 그 전개가 대부분 抽象表現主義의 주관적 造形에서 다시 객관성 강한 造形的으로 바뀌어지고 있음을 볼 수 있다. 즉 幾何學的인 抽象, 오프·아트, 포프·아트, 미니멀·아트, 메틱·아트, 엘트릭·아트, 오브제에 의한 環境藝術, 即物的 藝術 등 모두가 현대의 美意識을 外的인 狀況의 物의 機械文明의 深化에서 오는 人間疎外의 과정이나 集團 異件의 社會的이 되기, 大衆文化속에서의 社會의의 個人의 存在, 科學 발전에 의한 宇宙의 존재을 치밀한 計劃과 고도의 技術에 의해 造形化하려고 있다.

그러면 우리의 造形意識과 그 전개는 과연 어느 시절에 위치하고 있는가? 혹시나 몬드리앙이나 말레빗

116

「本質的인 危險은 이미 발아드려진 것을 반복함에 의해 趣味의 形式이 되어버리는 것이다.」

「나의 경우, 美術史란 한 時代 가운데서 美術館안에 남는 것이다. 그러나 그것은 결코 그 時代의 最高의 것은 아니다.」

「科學의 嚴密하고 正確한 側面을 導入하는 것이 나의 관심을 끌었다. 내가 그것에 관심을 둔 것은 科學에 대한 토기 때문은 아니다. 반대로 그것은 오히려 科學을 비방하기 위해서였다.」

「나는 사람들이 떠나가는 비행기를 그리고 싶다고 할

때는 靜物을 그리는 것에 지나지 않는 것이라고 설명했다. 주어진 時間가운데서 形態의 運動이 우리들을 運命으로 幾何學과 數學가운데 導入시킨 機械를 만드는 경우도 같다.」

「幸福한, 또는 不幸한 偶然의 따블로를 만든다.」

「〈그녀의 獨身者들에 의해 나체된 신부〉가 나온 이후 組合된 全體를 발견된 全體에 隔離하기 위하여 ── 隔離는 하나의 手術이었다.」

「代數的 對比」
a를 提示된 것으로 하고, b를 여러가지 可能性의 總體로 한다.
그 때 a/b=c라고 해도 a/a라는 關係의 전체가 이 c라는 數値 가운데 있는 것이 아니라. 그것은 a와 b

마르셀·뒤샹의 作家的 遍歷

吳光洙 〈美術評論家〉

□ 마르셀·뒤상 年譜 □

1887. 7. 28 루앙近郊 브랑빌에서 公證人의 아들로 태어나다. 작크·비용, 立體派 彫刻家 레몽·뒤샹·비용은 兄, 畵家 슈잔느는 누이.
1902 처음으로 그림을 그리다. 「브랑빌 風景」기타.
1904 파리에 나오다.
1905 브람에서 印刷工 1年間 志願兵으로 복무.
1906 除隊 後, 파리에 나와 다시 繪畵에 전심, 後期 印象派風의 스타일. 이때 마티스를 發見, 점차로 세잔의 강한 影響을 받다.
1910 表現主義의 印 로의 影響을 받다
1911 큐비즘 및 퓨튜리즘의 影響이 급속히 나타나기 시작. 「階段을 내리는 누드」의 最初의 習作.
1912 「階段을 내리는 누드」完成. 뒤샹 兄弟 및 友人들이 組織한 「黃金分割」展에 出品.
1913 「階段을 내리는 누드」는 뉴욕의 「아모리·쇼」에 出品되어 센세이션을 일으키다. 最初의 레디·메이드 「自轉車 바퀴」를 만들다.
1915 뉴욕訪問. 피카비아, 만·레이과 같이 다다의 先駆的 運動을 시작. 글라스繪畵「그녀의 獨身者들에 의해 나체된 新婦」의 制作에 열중.
1917 便器에 「샘」이라고 題하고 「무

트」라고 署名한 作品을 뉴욕의 앙데팡당에 出品하여 拒否당하다.
1919 파리로 돌아와 피카비아, 리브몽·데세어뉴, 맛소, 리고 등과 같이 다다運動.
1920 파리의 「다다展」에 「L.H.O.O.Q」를 出品. 이해 「로오즈·셀라비」라는 筆名을 使用하기 시작. 最初의 모터에 의한 오브제·모빌 「廻轉글라스板」을 만들다.
1922 뉴욕으로 돌아오다. 글라스繪畵를 계속하는 한편, 체스에 熱中하기 시작.
1923 글라스繪畵를 中絶, 파리로 돌아오다.
1924 르네·크레에르의 映畵와 피카비아와 에릭·사티에 의한 바레에 登場.
1925 이태리旅行. 「錫轉半球」를 만들다.
1926 글라스繪畵를 부루크린에서 公開. 만·레이, 아레그래와 같이 實驗的인 映畵를 시도.
1927 結婚.
1934 製作메모「그린·복스」出版.
1935 「로드 힐리이르프」를 만들다.
1938 國際 슈리어리展에 參加.
1947 브루塞과 같이 파리에서 「슈리어리즘 1947展」企劃에 參加.
1966 런던·테이트·갈러리의 「뒤샹大回顧展」
1968. 10月 1日. 파리서 永眠.

26

1913年 뉴욕 메신등街 69步兵隊隊 兵器庫에서 열린 「國際 그런·아트展」〈兵器庫에 열렸다하여 Armory Show라고도 불리운다〉의 회기중에 무려 10萬을 돌파한 「어떤 期待도 갖지 않았던 내空과 그 以上의 期待도 갖지 않았던 신은의 절연 진연 異質한 藝術概念을 提示함의 의뢰 아메리카의 「歷史를 에뮤할」계기가 되었다. 유럽美術을 본격적으로 소개한 이 最初의 스펙클에 와 동시에 그곳에까지 아메리카美術의 底邊을 貫流하는 느낌을 脈絡이 되었는데, 이 展示에서 가장 센세이션을 일으킨 作品은 브로쮈르에 의하면 운치되는 요소로서의 빛을 輪繪에 導入한 절작으로 평가된 마르셀·뒤샹의 「階段을 내리는 누드」였다.

이를 계기로 파리에서 그 눈꼴비는 異質에도 불구하고 가장 觀念的인 前衛家에 의해 鼓吹呀왕된 뒤샹이 아메리카에서 하루아침에 경탄할만한 존재가 되어버렸다. 그러나 이 背景에 아메리카美術의 독자적 성격의 背面이 示酵되어있는 것일까. 「階段을 내리는 누드」는 1912年 사룸·메·갤런당에 출품되었으나 당시의 큐비즘의 추진자들에게 흥미를 끝지 못해 그들은 이 作品을 「目的에 적응될 수 없는」作品이라고 구정하고 최소한 題名을 고치면 진열할 수 있다고 뒤샹에게 통고하였다. 이 革新的인 모임에서도 누드는 누워있지 절로 階段을 내리지는 않는는 觀念을 둘이렬 수 없었다. 뒤샹은 다음날 作品을 철거하였다. 이로부터 큐비즘과 訣別, 그룹들에게 릴

오를 가져왔다.

누드가 階段을 내리는 이 작품이 프랑스에선 그럼지 않았는데 아메리카에선 진절에 에피를 쓰이 소는 「프랑스에는 누드를 表現하는 오랜 傳統이 있기 때문」이라고 말하고 있다. 그러나 누드를 모티브로 한 초기의 5部作(1911~12年)의 「階段을 내리는 누드1」,「階段을 내리는 누드2」,「신속한 누드에 의해 컬러진 王과 王妃」,「처녀에서 신부에의 移行」,「신부」등은 역시 큐비즘의 樣式的인 側面을 벗어나 것은 아니었다. 그가 17歲에 파리로 나와 아카데미·콜리앙을 마치며 당시 趨勢을 보여주는 것과, 도비뉴를 새로운 藝術運動에 참가되어갔으나 무엇보다도 그에게 결정적인 의휘를 던져준 큐비즘의 提供이었다. 그는 「그 運動은 지정류에 일어났던 모든 것가는 상당히 다른 것으로 나는 거기에 강렬하게 이렇따 감을 체험했다」고 당시를 술회하고, 1910年에 그린 모 과 한 女人과의 제스에서 두 「제스를 하는 사람들의 背像」에서 「背後」를 큐비스트로써 자신의 표현에도 주文戱되는 작품이었다. 「그러나 센겨 제어서 다른 方向으로 나아가고 싶을」 뜻으로 큐비즘에서 뛰는 것을 만족하지 않았다. 실제 초기의 5部作에서도 볼 수 있듯이 뒤샹은 큐비즘의 樣式에서 다른 要素로써 움직임을 끌어들이고 있다. 이미 1911年의 「쇼벨郓穿機」등의 작품에서 기계의 움직임을 導入하고 있음도 공시에 벗보인다.

27

空間主義 技術宣言

── 루치오·폰타나 ──

이 글은 밀라노의 第9回 트리엔나레展에서 종소한 팜플렛의 轉載인 것이다. 〈編輯部〉

〈前略〉

모든 것은 요구에 응하여 발생되고 그 시대의 요구를 가치듣는다. 성활의 物質的 手段의 변화는 인간의 叡의 樣相을 이사를 통해 결정지운다. 文明을 그 超越에 이끌어가는 臨床는 변화일뿐이다. 이미 받아진 체계에 대립되는 이 새로운 체계는 절차 본원적으로 모든 形式에 있어서 처음의 것에 의뢰해 이어진다. 生活의, 社會의, 그리고 모든 개인의 諸條件은 변화하여 나간다. 그적인 遊戱에 있어서 인간의 勞動의 全般의 組織에 기초되어 科學的인 發見들은 모든 生活組織 위에 놓여진다. 새로운 物理的 힘의 발전을 物質的 支配는 지금까지의 역사에 절차 존재하지 않은 條件을 절차 人間에게 떠맡기게 되었다. 이 발전을 모든 生活形式에 통용하는 것은 思想的 內面의 變化를 생각하게 일으키게 한 것이다. 造形이란 이미 회의를 갖고 있지 않다. 造形이라는 것은 이미 알려진 표준과 모름과 理念的으로 놓아둔 이미지의 觀的인 再現에서 이루진다. 〈中略〉

어느 時代나 物理學은 처음으로 움직임을 가지 自然이라는 것을 발견하였다. 움직임은 물體質과 물질에 유대하는 하나의 條件으로 質問되었다. 〈中略〉

時間이 절대로 움직임의 필요성이 全面的으로 이 모습을 나타냈었다. 印象主義者들은 움직임으로 비상을 회복시켰다. 未來派는 原理로, 그리고 유일의 目標로서 움직임을 채용했다. 空間의 連續性과 統一形態는 現代藝術(造形)의 다이내믹한 의 유일한 신로서 참으로 위대한 발전을 개시한다. 空間에 있는 一彫刻 아닌 〈空間을 통해서 形, 色, 音〉이란 관념을 타고 전화된다. 이 답

구에 意識的으로 있다는 것과 無意識的으로 있다는 것과 소박한 예술가들을 필요로한 새로운 技術的인 手段이 새로운 손쉽게 넣지 못하다면 그 目的에 도달할 수 없는 것이다. 이것은 藝術에 있어서 手段의 進化를 정당화할 것이다. 〈中略〉

存在, 自然, 物質은 하나의 완전한 동일페이지 時間과 空間 가운데서 발전한다. 進化와 發展과 소유자인 움직임은 物質의 基本的 條件이며, 基本的 條件과는 現體와 움직임 가운데에서 발로 존재한다. 그리고 그것은 永久히 발전된다. 色과 音은 同時의 發展에 의하여 함께 놓이며, 이것을 有機하게 하는 諸現象이다. 모든 이미지의 潜在意識은 存在에 의해 認識하고 이들의 이미지의 본질과 形態를 採용, 人間性에 대한 知識을을 充壽한다. 潜在意識은 個人을 형성하고 色, 音, 時間의 速度性의 要素, 音, 時間的 要素, 그리고 時間과 空間은 存在의 4次元을 포함하는 새로 藝術的 基本의 形式이다. 〈後略〉

34

〈連載 ①〉

새로운 藝術의 誕生

미셸·라꽁

오늘의 藝術의 傾向과 技法

머 리 말

오늘의 藝術은 바르게 돌아가는 이 시대의 영상을 담아 힘쓸로 움직이고 있는다. 이 畵面을 조직한다. 그것을 이해됨다고 믿게가 바르게 그것을 이미 다른 데 가버리고 있다. 그것은 끊임없이 迷宮 속을 해매인다. 어떤 意宮 속에서 우리는 그 畵面의의 방향을 놓다가 영 뜻밖이 도 않을 때에 그것을 되찾기도 한다. 大衆의 幾何學的抽象에 겨우 익숙해되자 이번에는 타시슴(Tachisme), 앵포르멜(Informel)이 나타난다. 直角의 繪畵, 平面的인 繪畵에 낙목이 간두 쌌을 때면 벌써 繪畵는 제스취된1)것이 되고 있었다. 그리고 마침내 抽象藝術이 문화인의 어취속에 자리잡게 되자, 이번에는 영영 시장場에 처박혀서고 만 못 쌌던 「新形象」(또는 「새로운形象」Nouvelle Figuration)이 고개를 처들기 시작했다. 고요한 것으로 알려졌던 호수의 수면은 레치고 형態과 함께 머리를 드러내는 스코틀랜드神話의 怪物의 흡사한 것이 藝術에 있도 할 것이다.

分析的 藝術의 발전을 빛낸년은 이미 지나고 統合의 時代가 刻來됐다. 일찌기는 分析이 필요했다. 그 끝에는 이미 決議되고 統一된의 分裂된 樣相을 보이고 있다. 未來派에는 原鍵, 그리고 유일의 目標로서 움직임을 채용했다.

오늘날에 와서 모두가 유명해진 抒情的인 抽象藝術家들의 젊은이무리와 그 상응자들일까, 여기서, 나는 「抽象藝術 專門家라이는 목지를 달게 되기에 이르렀다. 사람들은 나를 二重三重으로 그어텐 장호속에다 가두어 놓는다. 이들은 쉽게 나를 두고 파벌화 고집을 알라준다고 비난한다. 그리하여 오늘날 내가, 形象의 興衰를 강조하고 또 이 경향의 畵家들을 그룹化하기 위해서 「新形象」 또는 「또하나의 形象」(Figuration autre) 따위의 表現을 만들어 내고 있옵과 혹자는 틀을 背景이라 보고 있어. 하기는 오래를 背景이란 점이 전혀 없는 것은 아니다. 거신 아카데미 具體畵 專門 및 몇몇 畵家들은 그들의 同胞(혹, 작품들)를 살리기 위해서 될 내가 抽象藝術을 무인하고 있는 것으로 믿고 있으며, 또는 빌는 처럼 하고 있는 것이다. 〈原註〉

천만에 이야기다. 本書를 뒤적거리기만 하더라도 알만한 일이다. 1947년 이래 나와 뱃어진 모든 抽象藝術家들, 즉 前著『抽象藝術의 冒險』의 책속에서 위급하신 스타하인의 이름란 들더라도 畵家로서는 아뚜랑Atlan, 아르롱그 Hartung, 슈네데르Schneider, 彫刻家로서는 질리올리 Gilioli, 스타날이 Stahly 등의 藝術家들을이 다시 本書에 등장하며, 또 이 글을우가 틈바뀌 백박치고 있음을 독자들은 볼 것이다. 그 뿐만 아니라 이번記 著書에서 나는 장·뒤뷔페 Jean Dubuffet에게 주요 자리를 제공했으며 北歐의 實驗藝術인 코브라Kobra의 중요성을 강조했을 뿐아여, 형상과 비록 저결쌓은 것은 아닐망정, 자신의 뿌리속에 모든 연결되고 있는 일련의 젊은 畵家들을 위해 「抽象 風景畵家」 Paysagiste abstraite라는 말을 새로이 붙여 내놓은 바 있다. 그들에겐 1957년 나는 作家論으로써 「또트레論을 발표했다. 뒤이어, 포토리에 Fautrier, 드·스타일 de Stael 등의 선구자들로부터 출발하여, 내가 1961년 아뮤트 誌에 처음으로 命名한 「新形象」(原註」이 명칭은 그후 대단한 성행을 보았다.)에 이르기까지에는 그만한 도程이 있었던 것이다. 그리고 이 遍歷인속은 오늘의 藝術이 밟아온 하고봄는 도程 바로 그것이리라.

물론 藝術的 혁신을 거부할 수 있는가 한다. 그 어떤 한계를 요의무롭한 것으로 고정시켜 그 테두리 안에서 나오고 살을 수도 있는 노릇이기에 딸린다. 그리고 새로운 성미로서는 藝術의 새로운 모형의 창의하지 않고서는 배기지를 못한다. 혹자는 말하리라. 이른바

1) Gestuel: 몸짓 geste에 나온 형용사. 繪畵가 몸짓과 直結되어 그 피들이 콘 캔버스에 옮겨지는 경향을 상징하 지속하는 발이며, 이는 美國의 이른바 액션·페인팅과 맞먹는 것이다. 本書를 틀에 제스뚜라는 用語가 자주 나타나게 될 것이다.
2) 抽譯(教育文化出版社 刊) 參照.

35

『AG』 2호

발행　　　한국아방가르드협회

발행인　　하종현

편집인　　오광수

인쇄　　　선일인쇄사

발행일　　1970년 3월

차례

AG

No. 2. 1970

한국아방가르드협회 · 발행

實驗的 共同行爲

「mass media의 遺物」을
發表하면서

金 次 燮
<畵家>

<I don't explain, I explore.>

1969년 10월 9일 전위작가 K氏와 共同으로 실험한 共同 行爲, 「mass media의 遺物」을 발표하였다. 발표 내용은 다음과 같다.

1. 한장의 白色 타이프용지에 K氏는 적색 인주로 지면상의 임의의 곳에 하나의 지문을 남긴다.
2. 한 장의 赤色이 찍힌 白紙에 검은색으로 지면상에 본인이 다시 임의의 곳에 지문을 남긴다.
3. 두 사람의 각각 다른 색상의 지문이 찍힌 白紙를 2개의 지문이 각각 반으로 나누어지도록 손으로 찢는다.
4. 찢어진 각자의 종이를 임의로 접어서 상이한 봉투에 넣어서 봉한다.
5. 밀봉된 봉투를 각 사람의 수신인에게 발송한다.

——24시간 경과——

6. 또 다른하나의 봉투 (「행위의 주체인 귀하는

「mass media」의 유물을 1日 前에 감상 하셨읍니다.」이렇게 기록된 명함판 크기의 인쇄물이 붙어있다.)를 발송한다.

이상이 본 행위의 개략적인 윤곽이다.

前述한 行爲는 觀念을 우롱하고자 하는(大衆에게는 우롱이 될 수도 있는 행위로 간주될 수도 있음) 自己滿足되 Hedonist인 행위가 아닐을 밝혀 둔다.

반면에 찢어진 白紙와 날인된 봉투 등을 두고 低存美學을 연결시켜 그것도 作品이 될 수 있지 않느냐? 하는 정도의 문학 행위도 역시 아니다.

人間의 精神 energy를 움직이게 하는 medium은 바로 우리의 感覺기관이다.

종래의 관념으로 보았을 때,
美術은 視覺을 매체로 한 Art.
音樂, 이것은 청각을 매체로한 Art.
文學은 文字를 매체로 한 Art.

인류, 이것은 사람이 청각을 동시에 매체로 한 복합예술이라고 보아진다. 그러나 영화예술과 TV예술은 본질적으로 人間의 감각기관을 통일적으로 전파라고 하는 특유의 매체로 적절으로 現代文明을 지배하는 '상태'에까지 이르고 있다.

요한 구텐베르크가 自作의 本製 수동식 인쇄기로 성경을 인쇄한 이래 5세기동안 보다 나은 通信을 바라는 社會的 要求에 응하여 印刷術은 技術的인 面에서 놀라운 향상을 보았다. 새로운 기계나 인쇄과정은 mass media를 키워냈다.

20세기 후반에 와서 문학, 藝術, 교육, 哲學, 生理學, 社會學 등에 기성의 尺을 걷어드는 사상계에 일대 쇼티이바람을 불러들인 전자미디어의 창시자 Albert MacRuhan은 이렇게 말하고 있다. 文明을 形成시키는 것은 media의 性格自體에 있는것이며 결코 內容에 있는 것이 아니다. 모든 media는 人間 內部에서 깊은 변화를 가져오고 나아가서 그의 環境을 바꾸어 버리기 때문에 단순한 media일 뿐아니라 놀라운 人間擴張의 한 特性이다. 새로운 media에 의해서 人間은 부단히 다시 조정되고 이러한 환경에서는 人間이 감각기공도 변형된다고 보고 있다.

1. 문자를 손으로 쓰는 시대

2. 활자 media 시대
3. 전자 미디어 시대

藝術과 media?

藝術이란 도대체 무엇인가?
美란가?
藝術과 美의 관계는? 등등의 스스로에 대한 물음에 人間의 精神 영역에 快感을 안겨주는 … 정도로 모호하면서도 밖에는 도대체 모르겠다. 오직 이러한 물음에의 유일한 발언은 거창한 哲學의 理論을 정리하고 규명하면서 보다는 부단히 그것을 알기 위해 탐구하고 전개해 나가면 스스로의 環境을 자각하고자 한다는것 밖에는 아무 것도 없다. 지금에 와서 과정적 表現일지는 모르겠으나 言語的 유희도 밖에 보이지 않는, 다음 세대에게는 오히려 거치장스러운 말을 몇가지 예를 들어보면;

藝術과 美는 반성적인 또는 인식적인 활동의 하나이다. (J.C. 랜슨)
遊戱(Lange 및 Gross)
權力에의 意志 또는 願望 達成(니이체, 프로이드, Parker)
感情의 表現 또는 그 傳達(톨스토이, 히른)
快樂(Marshall, 산타야나)
直觀的 技巧(크로체, 페로그송)
知性(아리맹)
形態(파아커, Bell, Carpenter)
感情移入(Lipps)
心理的 超越(Bullough)
孤立과 平衡(Munsterberg, Wood)
文化的 影響(Spengler) 및 도구(Morris, 듀이)
過程이요, 轉移요, 生成이다.
경험론만의 한 特性이다.
感情의 상상적 表現이다. (콜링우드)
直觀主義이다. (크로체)

이상의 諸 이론은 우선 혼란이 앞서게 되며 우리들에게 존중을 덜어줄 만한 그 어떤 기대나마 가능키 하는 아무런 근거를 찾을 수가 없는 것 같다. 하기는 찾는 행위 그 자체로가 중요한 것이지 하지만 … 그러나 톨스토이는 이렇게 말한다 예술은 人間生活 諸般 條件中의 하나로 생각해야 하며 人間과 人間과의 交涉의 수단의 하나라고 본 것은 우리의 주의력을 환기시켜 주는 데는 일마간의 여운을 남기고 있는 것으로 보아진다. 또한 藝術은 眞實을 傳達하는 것이다. 人間의 정신 energy에 滿足感을 주는 表面上의 Pattern

을 제시하는 것이라고 보는 견해와 前述의 다양한 이론을 두고 어떤 기대할 만한 정의를 내리고자 하는 데는 상당한 양의 Complex로 인해 거의 불가능하다는 결론에 도달하였다. 그러나 이와 같은 애매한 상황하에서도 예술행위는 부단히 창작작용으로 전개되고 있다.

이들의 종사 의지가 어디에 있느냐 하는 것도 나로선 문제가 되고 있으나 여기에 대한 스스로의 응답할만한 이야기로 예술행위는 한 感性적인 去來를 통해서만 現실化하는 潛在의 價値를 가지고 있다고 하는 수긍이 가능한 말, 즉 去來를 하고 있다고 보아서 存續될 수 있는 것으로 내버려 두자. 그러나 現今에 와서 우리들에게 아무런 감흥도 일으켜 주지 못하고 있는 전혀 고려의 대상 밖에 있는 技術, 그것을 두고 예술행위에 있어서 몇몇 전위작가를 제외한다는 本質的인 面과 혼돈하고 있는것으로 보아진다. 이미 기술에 관한 일이라면 전적으로 技能工에게 맡겨야 할 作業을 藝術에 종사하는 사람을 스스로가 모집하고 있는 실정이다. (더우기 우리 현실에서)

그러나 本人이 여기서 분명히 밝혀 두고자 하는 것은 낡은 美學의 추종 내지는 이미 전위라고 볼 수 없는 전위 제열의 작품행위도 아닌 다른 장르에서의 예술형태의 전개를 노출시키는 일이다.

오늘날 가까운 장래의 人間은 人間的 능력으로 創造할 media의 종아임 人間上位의 存在, 즉 Computer時代에 접하고 있으며 또 그렇게 될 것이다.

藝術行爲는 交涉의 수단으로서 …… 感性과의 去來, 그리고 media는 massage이다 등의 말은 새로운 藝術형태를 전망할 수 있는 가능성을 던져 주고 있다.

電話 조직의 발달로 官史나 勤勞者들은 郊外의 自宅에서 근무하게 될 것이다. 얼굴을 맞댄 對話에 대신해서 스크린과 스피커에 의한 對話가 原則이 될 것이다. 그래서 「聽覺상을중」이라던 일반는 怪狀이 人類사이에 만연될 것이다. 三次元의 스크린映像과 부단히 會話를 계속 하고 있으면 사람들은 肉體를 지니지 않는 映像과 접촉하고 싶다는 참을 수 없는 欲求의 재를 받게 되는 것이다.

——아비·케스트너——

이미 美國의 많은 學校에서는 어린이들이 敎師의 역을 맡은 「컴퓨터」에 對해서 강한 환경의 흥과 愛情을 흥기 시작했다. 「컴퓨터」는 문독, 계산, 게임놀이

여 그것을 해부한다.

「魅惑」의 프로세스, 그리고 특히는 美의 效果에 의해 야기되는 작가적 魅惑이 분석되기 시작한다면서 이들 感覺을, 腦器官에서의 미묘한 작용에 의해 人工으로 불러 일으키는 것이 확실히 가능하여 질 것이며 이 단계에 이르면 物體는 결정적으로 맞설될 것이다.

그러나 「魅惑」의 프로세스를 인식하고 그것을 분명히 드러낸 뒤에는 生理學의 문제 創造프로세스의 문제 그리고 특히는 예술, 창조의 문제와 직면하게 되리되는 것도 극히 있음직한 일이다.

만일 이 분야에 있어서도 즉각이 이 프로세스의 메카니즘이 발견되기에 이르면 그 때에는 적절한 수단에 의해 비단 매혹의 효과뿐만 아니라 「이데」를 또한 불러 일으킬 것이며 정상적인 體質의 개인 속에 人工으로 불러 일으켜진 프로세스에 의해 예술적 「이데」를 예술적 效果와 合體시키는 것도 가능하게 될 것이다.

이미하여 사람들은 「예술의 전적인 社會化」에 도달할 것이다. 거기에서는 각 개인이 자기자신의 창조자이기도 하고 또 자기자신의 작품 消費者이기도 할 것이다.

質은 그의 선때에 의존하여 天才가 만인의 손에 미치는 것이 될 것이다. 이는 바로 來日의 일은 아니나 훈 닥아 올 가까운 장래의 일일 것이다.

6) 「遺傳學의 수단」——生理學적 수단과 병행하여 「種」을 목적으로 하는 예술 창조의 새로운 형식이 나타날 것이다.

거설 이 遺傳學적 개선에 의하여 인류는 점차 스스로를 美化하는 경향을 지니게 될 것이다.

이 발전에 있어서 사람은 필연적으로 순전히 生理機能의 문제를 이어 넘는 단계에 도달할 것이다. 이後者의 문제, 즉 生理 機能의 문제는 완전히 해결되는 것이기 때문이다.

그리하여 이제부터 「種」의 美적 향상의 문제가 그 전체성의 일로 등장한다.

이러한 과정에서 인간은 스스로를 순수한 美적 生産物로 면모시키는 방향으로 나갈 것이다. 자기자신을 예술작품화하고 그리하여 인간은 동시에 「이데」이며 效果인 유일의 物體, 바꾸어 말하면 인간에 의해 제도화되 발현되고 초월되는 문제로서의 인간으로 돌아가는 것이다. 이상에서 예술을 物體로부터 非物體로, 그리고 非物體로부터 物體=「이데」=「效果」인 인간에게서 이행하는 循環을 목하고 예술의 가능성을 살필리 전저냈을 뿐만 아니라 인간의 開花과 向上에 있어

질적으로 결정적인 놀랄만큼 복잡한 발전의 端초를 밝혀내 주었음을 우리는 입증했다.

◇ 「이데」・物體・效果

美術史의 최초의 국면이 物體에 의해 지배되고 있음은 부정할 수 없는 사실이다. 예술의 문명된 목적은 예술작품화다. 일반적인 관심은 物體 또는 物體로서의 그 본질적인 質에 쏠려 있었다. 예술가의 창조적 작업의 도달점은 物體로부터의 예술작품이다. 예술적인 성공을 당장에 결정한 것은 物體의 문명한 성공이었다. 「이데는 대부분의 위대한 예술가에 있어서도 항상 정도의 차이는 있을망정 그늘 속에 숨겨져 있었다. 效果의 문제로 말할 것 같으면 이는 거의 언급되지도 않았다.

예술 창조의 기초로서의 「이데」의 출현은 19세기에 우선 에밀・베르나르, 點描派, 印象派에 의해, 그 다음으로는 立體派와 野獸派들에 의해 서서히 이루어진다. 그러나 이 時期에도 主權은 여전히 物體에 맡겨져 있었다. 이에 반하여 未來派, 「다다」, 構成主義者, 超現實派, 新造形派 (몬드리앙)는 차츰 「이데」를, 그리고 效果를 강조했다.

그 결과 「다다」에 있어서는 物體는 비웃음꺼리가 되고 몬드리앙에게 있어서는 物體는 「이데」에 의해 완전히 침범 당했다. 構成主義者, 특히 말레빗치의 <흰 바탕 위의 흰 비모양>이 극단은 物質 발상에의 意志를 보여주고 있다. 그러나 이를 革新派 모두에게 있어 프로세스는 어디까지나 古典적일지 古典적임을 그치지 않고 있다. 즉 「이데」는 物體를 경유하고 效果는 우선 物體의 의해 결정되고 있는 것이다.

이 남은 시스템에서 따져 나오려는 최초의 모색은 테크노로지적 경향을 가진 최초의 고립된 무의식적 探求와 함께 나타난다. 그리고 이를 테크노로지적한 探求는 세계의 기본적 영역, 즉 空間, 光線, 時間과 마주친 것이다.

「이데」와 效果의 優位에 대한 극히 최근의 自覺은 우리에게 어느 정도 예견할 수 있는 예술 발전의 다음의 여러 단계를 예측해 준다.

우리는 그 지배적인 경향을 다음과 같이 요약할 수 있다.

1. 非物質化.
2. 社會化.
3. 점차 중대해 가는 테크노로지와 實驗의 중요성.

◀豫告▶
《70年・AG展》

擴張과 還元의 力學

繪畵:
金 丘 林
金 次 燮
徐 承 元
申 鶴 承
李 明 昨
崔　　永
河　　顯

彫刻:
朴 石 元
朴 鍾 培
沈 文 燮
李 升 澤

日時: 1970. 5. 1~7
場所: 中央公報館

大地作品(Earth works)

大地는 재발견되었다. 광무게를 탐사하는 탐험가와 같이 藝術家는 흔연히 太古的 태초적인 미래로서 表面 전체로서의 大地를 인식하였다. "大地는 아름답다"고 말한 로버트 모리스(Robert Morris)는 한 사무실 방의 내부에서 진흙더미에 맞춤을 박은 작품을 보여 주었으며 현재는 캔자스 중앙지대에 비게의 캣트린턴의 강렬한 추진력으로 모랫밭알을 일으키는 계획을 세우고 있다. 포프아티스트인 클래스 올덴버그(Claes Oldenburg)는 뉴욕 중앙공원에 하나의 흥덩이를 파서 그것을 다시 원상대로 묻고는 "나는 凹凸空間의 눈에 보이지 않는 조각을 大地에 창조할 수 있었다"고 믿었다. 월터 데 마리아(Walter de Maria)는 모자보 沙漠으로부터 거기 2마일 거리의 분필 선을 모래에다 새겨 놓는 22피트 높이의 콘크리트 벽을 쌓을 것을 계획했다. 이마 더욱 넓은 공간으로 보여질 수만 있다면 그는 충분히 사하라나 인도의 사막으로 그 것을 대한 도랑을 파기 위해서 특허의 행선지를 물었을지도 모른다.

大地의 藝術家들은 도시에 까지도 이식 영역을 택한다. 로버트 스밑슨(Robert Smithson)은 뉴멕시코의 술 밭으로 가거나 또는 독일의 푸른촌락의 광덕러미에 까지도 가서 그의 작품의 생물, "無地"라고 불러주는 것을 갖고 돌아온다. 비 마리아는 "순수한 진흙과 흙, 모래"란의 8호으로 문다지화랑의 3의 방을 가득 채웠으며, 모리스는 뉴욕의 드완화랑의 전시에서 타르와 석유액과 포타쉬 아교질로 흙과 섞은 것을 제작된다. 그것은 "大地의 作品"이란 말을 가장 타당하게 만든다. "大地의 藝術"은 올해 코넬大學에서 의 美術館 展示物로서 공식적인 범위에 들게 되었다.

한 켈도니아스의 제장 기술자의 손자인 지성학자의 아들인 마이크 헤이저(Mike Heizer)는 곡괭이와 삽과 손수레로 캘리포니아와 내바다 명하에 후파 판 거대한 도랑을 만드는 결정을에 있어서 그의 조상들과 현실적인 휴사성을 갖고 있음을 보여준다. 주나도지 측량용 콤파스로 흘률된 그의 방을 굴곡있게 경무로지 마치 거대한 흙붙임이 난반하고 흥곡짓기도 한다. 포다르곤 긴 장방형 도랑을 공중에서 떨어진 거대한 杉木둥치에 의해 패려진 즐곡 공간이 보인다. 헤이저의 공간은 "凹凸 오브제다." 봄날 예술세계에서 포라수많 그것은 "이식 오브세카의 출발"으로 표현된다. 헤이저는 오브세 제작을 거부한다. "藝術品에 기여하기 위해 어떤 것을 창조한다는 생각은 이미 藝術家에게는 오래이다." "나는 하나의 사물을 만들지 않고 창조하고 오그며 맛스와 볼륨없이 창조하고 싶다"고 그는 말한다.

은거니는 금속탑 안에 드러낸 그 지방의 자연덕 Robert Smithson의 대지에술.

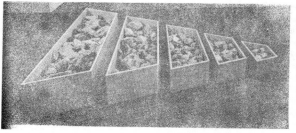

Robert Morris에게 모든 제료는 아름답다. New York, Dwan Gallery에서 보여준 Morris의 대지의 藝術. 강철데, 파르, 떼르, 아교질의 범비.

1958년, Mike Heizer의 120피트 잡이의 도랑 "글이". 랜터터 Robert Scull의 지원에 위한 9차른흥을 하나. Nevada, Vya 근처의 마른 호수 바닥을 굴곡지게 함. 섬좌의으로 되었어져 간다.

헤이저의 예술은 아주 특이하다. "나는 내자신과 예술을 위해서이지 다른 누구를 위해 그리려 것을 만들지는 않는다." 뉴욕의 아방가르드 수집가인 로버트 스쿨(Robert Scull)은 도랑의 시리즈로 여러개의 네 바다의 마른 호수를 연결시키기 위해 헤이저를 위탁 했다. "나는 과거 10년간 예술을 이해하고 소유하기 위하여 수집하였다. 그것은 나와 나의 주위환경을 풍위있게 만들었다. 그러나 사물은 헤이저의 작품의 발견으로 인해 멀어졌다. "나의 벽돌은 나의 화랑으로 사용되었고 현재 넓은 외부 공간은 나의 화랑으로 등장하였다"고 스쿨은 말한다. 헤이저가 새로운 땅으로 大地를 추구한 이후 스쿨은 라스베가스에서 그와 만나 그들을 구하러 어려운 것의 모든 미술작품을 켕개내 버렸다. "나는 헤이저가 그 모든 명확한 기록과 홀름한 체험과 나의 기억만은 미칠 수 없었다"고 스쿨은 고려한다. 그래도 "藝術은 어떻든 단순한 기억일 뿐이다"고 헤이저는 말한다.

풍경화는 루이스달(Ruysdael)이나 호베마(Hobbema)와 같은 화란풍가늘이 우주의 법식적 비전으로표 현된던 17세기 까지지 주세의 최저의 형태로서 지속되어 왔다. 그러나 비너스 오펜하임(Dennis Oppenheim)은 18세기의 호레이스 월폴이나 19세기의 존리트 또는 부넹의 아주 않았다. 그들은 자연을 産業化時代의 인간성 박탈에 대한 피난처로 보았다. 오벤파임은 "정교하게 거칠기함한 제품의 잘 출퀴진 것"으로 뉴욕市 아스펜 주차지구를 덮었다. 3천 평방 피트의 넓은 공간을 "大地의 觀想"가 칫으로써 새로운 기술로 개가를 올린다.

오벤파임은 뉴 아헨랜드 교수토로 경사면으로 껄러 떨어진 "눈사태"에 V字形의 독채 도막들을 흥추러으로서 작각 다른 기술과 자연의 중격에 대한 미묘한 시각적 전술을 장반하고 있다. 그는 한 지역의 눈덮인 절채를 덮는 알두치능의 막대가는 집중적으로 늘어 놓기도 하며, 하나의 수수많 전체를 덮는 嶺層을 붓사로 얻어 놓기도 한다.

"이같은 혁신자들의 작품들은 오늘날 우리의 생활만큼 확대되어진 시도이며 광대한 공간의 생활과 무한한 지리학이다"고 그저시 10年間 정신분석자로 지낸 로렌스 해러러(Dr. Lawrence Hatterer)는 말한다. "그러나 그것은 동시에 우리들이 살고 있는 것을 삼켜 버린 都市에서의 모리의 선언이기도 하며 어쩌면 아마도 무언가를 남기려는 공간이나 大地에 대한 고렐인지도 모른다."

아취워크 (Archiworks)

하나의 가능한 예술로서 무엇이 나타나함에도 불구하고, 레오날도와 브라레메의 상상도시에서부터 프랑크 로이드 라이트(Frank Lloyd Wright)의 마일높이의 마천루에 이르기까지 질량에서나 가격에 있어 완전무결한 것을 요구하는 건축은 빈번히 불가능의 예술로 빠질 때가 있다.'

오늘날 실제로 건축의 다수는 불가능하게 보여졌다. 그럼에도 불구하고 기술의 놀라운 발전의 결과는 오늘날 불가능하게 보이는 건물을 내일은 아주 충분히 가능하게 만들 것이다. 실제로 토루(Ledoux)와 부레 Boulle)의 환상적인 기념비나 天球儀는 18세기에 불가능하게 보였다. 홀러(Backminster Fuller)의 측량적 돔은 실험으로 나타났다.

"우리시대의 建築은 그 경향에 있어서 詩的이며 미전적인 경향이 농후하다"고 그 컬럼비아大學의 美術史로 수인 콜린스(George Collins)는 말하고 있다. "로드繪畵나 카네틱彫刻 또는 電子音樂와 같이 藝術이라는 분명한 정의는 創造나 表現으로서 그 가능성을 열어 보는 존재할 수도 또는 뒤집어 질 수도 있는 것이다. 우리들은 모두가 우리들을 무겁게 내리깔이고 있는 도시한 경의 거대한 무게에 스케일에 의해 압도당 하고 있다. 즉 이것은 같은 크기의 하나의 대지의 세계를 설계하고 대치지못 우리 속의 어떤 것을 자극시킬 것이다.

가장 극적인 발전의 하나는 건물과 이웃 또는 마음을 위한 던전으로써 제공될 수 있는 거대한 선반 구실을 할 기구의 개념이다. 이 유령의 가장 유닉한 기구는 타이거먼(Stanley Tigerman)에 의한 인스트市에 마련된 주세의 사라나콜로 뼈려진 3라형 氣球이다. 로마인의 우럽같은 울덴버그리, 市를 위해 제안 된 기념비는 매우 박음스러운 쌍의 형태를 하고 있다. 그는 뉴욕의 판아에따라 건물을 교체하기 위한 거대하고 유미스러운 막대기와 아일랜드를 위한 "배형태에 진근한 흥률하고 거대한 독일의 방모양을 실제었다. 그는 또한 하나의 불가능한 지하 파수관 공작을 실계하였다. 그의 의하면 "땅속에 구명을 냄"으로써 地下를 환등할 수 있다는 것이다.

크리스토(Christo)와 기념비러인 계획은 토리에바 텔라 포르코의 건물이나 市 전체를 감싸는 것을 포함한다. 그는 뉴욕 현대미술을 곤포할 제킬을 앉으나 마지막 순간에 우연한 화제로 인해 수포화되었다. 그나는 언젠가는 연하던 중심부 전제를 둘러쌀 것을 바라

29 포리에미텐의 아취워크 캣셀, 도큐멘타歷에 나왔던 크리스토의 작품.

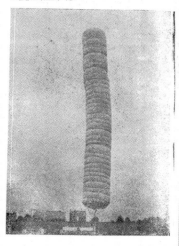

고 있다. "나는 가능한 사실로 나의 불가능한 목저을 실현시키고 싶다." 크리스토는 배룬과 시카고에 있는 미술관을 곤포하는 데 성공했으며 미네아포리스에서 42,390입방피트의 "Empacetage"를 헬리콥터에 의해 공중에 띄우는데 성공했다. 작년 독일 캇셀에서 열린 도큐멘타 Ⅳ전에서 그는 "거대한 고리"로 불러주는 기구를 띄워 올렸다. 그것은 뉴욕의 Seagram빌딩과 같은 높이의 180튼 공기압축물이다.

젊은 건축가들로 모여진 영국의 Archi-gram 그룹은 불가능한 氣球작물에 고뭐함으로써 어떤 건축主나 특별한 주문의 구속없이 도시발전의 미래의 가능성을 탐구하는 멤버이다. 케이프 케네디의 구조물에 의해 영갑되고 몬트리얼의 EXPO 67을 위해 설계되오 닥한다는 Archi-gram 멤버인 쿡(Peter Cook)에 의하면 "산업적인 형태를 위한 예전적인 미학"이다.

런던 테밥즈강을 모델로 디자인된 헬피스 올덴버그의 공기 주머니.

영국의 건축가 팀인 아취그람에서 디자인된 "娛樂의 탑".

『AG』 3호

발행　　　한국아방가르드협회

발행인　　하종현

편집인　　오광수

인쇄　　　선일인쇄사

발행일　　1970년 5월

차례

AG

No. 3. 1970.

한국아방가르드협회·발행

韓國 現代美術의 特殊 與件

李　慶　成
〈美術評論家〉

I. 序言

이른바 亞細亞의 停滯性에 따라 文化的 後進 樣相을 보이고 있는 韓國의 近代美術의 誕生은 그의 生長 그리고 展開 過程에서 많은 特殊 與件에 피우되고 있다. 그 特殊 여건이란 비단 近代美術에만 적용되는 것이 아니고 온갖 韓國的인 근대문화에 영향을 끼치고 있게서는 문제를 局限시켜 美術上의 그것 만을 다루어 보겠다. 이 作業을 위하여 해야 할 일은 우선 그의 年代 設定을 하는 것이다. 나는 韓國의 近代와 現代美術을 다음과 같이 나누어 보았다.

1. 胎動期 1910—1916
2. 模索期 1920—1936
3. 暗黑期 1937—1945
4. 混亂期 1946—1951
5. 韓換期 1952—1956
6. 定着期 1957—1969

II. 近代繪上의 몇가지 問題 設定

여기서 近代線上이라는 것은 19세기말 즉 이조말에서부터 시작하여 暗黑에 쥐덮였던 日帝 36년에 걸친 시기를 가리킨다. 이래의 問題로서는 비록 導入期의 事情, 둘째 育成期의 受難, 셋째 激動속에서 자란 美術로 나누어서 생각 할 수가 있다.

A. 導入期의 事情

이 시기에 美術을 둘러싼 것은 나라가 滅亡했으나 民族의 悲哀와 그 비애 속에서 生命을 이어가기 위하여 자기를 새로운 環境에 過應시키려는 사람들의 움부림들이다. 그러기에 이 기간중 미술계에게서 웅길인 사람들은 李朝의 鄕愁와 民族의 悲哀를 미술이라는 새로운 精神價値 속으로 透潑시키려는 것이었다. 李朝에의 鄕愁는 곧 李朝의 개념인 書畵의 觀念속에서 政治的 民族을 잊어버리게 되는 것이고 비애에서의 현실도피로서는 대부분의 미술가들이 화폭 作品속에서 오늘의 현실을 마비시키려는 태도가 곧 그것이다. 高羲東(春谷)이 그림처럼 많은 권리의 子弟들이 政治를 단념하고 새로운 生의 方法——미술에 몸을 맡기어 예술로 도피를 꾀하는 것도 그것이고 李龍雨(雪城)를 비롯하여 많은 富豪의 子弟 역시 미술이라는 새로운 生의 진로 들어서는 것도 그러한 悲哀의 發散을 꾀하였기 때문이다. 그러기에 高羲東는 1908에 기울어져 가는 국가를 떠나 日本에서 새로운 西洋畵를 연구하고 1915에 귀국 하였지만 그는 모처럼 배운 西歐의 造形에서 새로운 노력하지 않고 일마 안가서 도다시 그의 원래의 동양화의 無涯世界로 돌아가고 말았다. 그에게 있어 미술이란 한낱 生을 持續하는 方途, 그것도 현실의 비애를 잊어버리고 自己를 放棄하는 방편에 지나지 않았던 것이다. 그는 그가 本格的으로 한국에서 최초로 서양화를 연구한 선구자임에도 불구하고 그 근대적 조형방법을 우리 국토에 이식시키는데 開拓者의 業績을 못 내었다는 결과로 미루어 보아도 결국이 가는 일이다. 결과적으로 한국인으로서는 그는 최초로 서양화를 그렸고 또 歸國 後에도

으로 代替되고 그렇게 하여 美術家와 市民의 관계에서 作品의 賣買가 成立된다. 이 때 必要한 것이 專門的인 畵商과 美術批評家이다. 畵商은 美術家와 愛好家의 中間에서 作品을 中介하며 評論家는 愛好家를 理解시키고 作品이나 作家의 價値評價를 한다. 말하자면 이 四者의 關係가 서로 調和를 이루어 원활해질 때에 萬民社 美術의 發展은 이루어지는 것이다. 우리나라의 美術大衆은 딴 部分의 愛好家에 비해 그 數가 적다. 그 理由는 미술이 高度의 視覺訓練을 要하는 때에도 있지만 美術의 社會環境이 전혀 펴여있지 않다는 데에서 起因한다. 그 畵을 애가 곧 畵商의 不在와 美術評論의 不振이다. 그래서 美術家는 作品만을 때어는 살 수가 없으므로 副業을 가져야 한다. 副業을 가지다 보면 그것이 오히려 正業처럼 되어 버리고 마침내 美術家는 生活에 쫓겨 그 本業을 포기할 지경에 이르고 만다. 이런 現象은 현재 우리의 周邊에서 얼마든지 보여지고 있으며 이런 것이 몰 美術의 發展을 주춤하게 하는 큰 原因의 하나가 되고 있다. 美術 愛好家 역시 作品을 사려하도 美術의 不況이다. 말하자면 市民經濟의 不況이다. 이것은 美術界만으로 어떻게 할 수 없는 일이요 國家의 經濟가 潤達해지고 國民所得이 向上되어야만 해결될 問題이다.

D. 美術教育의 方向錯誤

美術教育은 學校教育과 一般教育의 둘로 나눌 수 있다. 그러나 우리나라의 경우 新人養成은 全的으로 學校에 依存하고 있다. 制度上으로보다 韓國에서는 數個의 建하는 美術大學이 있어 겉으로는 자못 활발한 樣相을 보인다. 그러나 이들 大部分의 美術大學은 소질있는 學生을 造形藝術家로 양성하려는 專門的인 教育이라는 손쉽게 大學을 卒業할 수 있는 過程으로서 더구나 女大의 경우는 보다 심각한 現實인 것이다. 그들의 教科課程은 前近代的인 方法으로서 量에 비하여 質이 떨어진 形態이요 오늘날 大部分의 美術教授가 日本에서 美術修業을 닦은 사람들이어서 예전의 日本式 運當爲主의 視覺教育이 그 核心을 이루어 지고 있다. 對象을 捕捉함으로써 表現하는 能力과 더불어 內的인 것을 느끼는 힘과 만들어내는 能力을 함께 훈련하여 表面的인 技術이 아니라 本質的을 探究해야 하는 것이다. 우리의 미술교육은 그 施設은 現代式이고 그 속에 이루어지는 教育方法은 前近代的인 것이다. 이러한 責任은 學校當局과 教授들의 識見에 있지만 全般的으로 낡은 現行 學制에서 생겨지는 오류라고 본다. 그러므로 이 問題의 열쇠를 쥐고 있는 것은 指導者의 問題라고 하겠다.

IV. 結語

偉大한 社會는 偉大한 美術을 이룬다는 것을 美術의 歷史는 證明하고 있다. 無敵艦隊 에리사 스페인美術이 그렇고 빅토리아女王 때의 英國美術이 그렇고 太陽皇帝 때의 프랑스美術이 그러하며 오늘 날 大豊饒를 누리는 美國의 美術이 모두 그 偉大한 美術의 歷史의 기반에 偉大한 社會를 깔고 있다. 따라서 社會를 後進的인데 美術만이 發展할 수는 없다. 世界史的으로 透視해서 韓國에 屬하는 韓國의 後進性을 지적받는 것은 오히려 당연한 일이다. 이 後進性에서 脫皮하는 가장 根本的인 課業은 우리나라를 先進國으로 만드는 것 이외에 또 무슨 道理가 있겠는가. 그러나 그 根本問題를 젖혀놓고 당장 한국미술의 發展을 위하여 무엇이 필요한가 하는, 우리 미술에 가로놓인 몇가지 特殊 與件에 대해 우선 느낌 몇가지를 말해 보았다.

後進을 양성하는 한편 作品을 제작하여 몇번 발표하였으나 얼마 가지않아 그는 東洋畵로 돌아가고 말한다. 그에게 있어 美術이란 生命을 바쳐 探究하고 創造할 對象이 아니고 국가의 멸망에서 받은 그의 傷痛을 잊어버리고 그에게 生命을 持續시켜 쥐우는 하나의 活路였던 것이다. 이러한 태도는 정도의 차이는 있으나 그의 뒤를 따른 金觀鎬, 金瑛永, 羅惠錫, 李鍾禹, 張勃, 孔鎭衡, 金昌燮, 李柄圭 등에서도 엿볼 수 있는 것이다. 그러기에 우리의 美術史의 黎明期인 이때에 있어 미술은 人間精神을 啓發하고 文化創造의 一翼으로서의 自覺 藝術로서가 아니라 傷痛받은 亡命客들의 生命操持 方法으로 그것을 受容했다는 사실, 이것이야말로 우리 美術의 宿命的인 첫 出發點이었던 것이다. 이것을 立證하는 또 하나의 좋은 예로서는 高義東이 東京美術學校를 다닐 때 그곳에서는 이전에 사용하던 畵·劃·畵 등 美的 技術에 대한 呼稱을 統一 總括하여 누르는 美術이라는 새로운 用語가 생기어 그것이 普通으로 사용되었고 또 1911년 李王職의 뒷받침으로 書畵美術院이 서울에 設立되어 이 최초의 近代式 美術教育을 시작하였지만 美術이라는 새로운 概念은 거들떠 보지도 않고 書畵協會를 창설할 구래的인 書畵라는 탈을 쓴 것을 보아도 아무리 미술이라는 新語는가 美術의 譯語로서 日本人이 사용하기 시작한 것이나 하여도 美術이라는 言語가 內包하고 있는 近代史的인 意味는 알아차려 보고 따라서 미술의 발전을 위하여는 적당한 考慮가 있어야 되었던 것이다. 그러나 당시의 사정으로 보아 國際的인 視野가 좁고 亡國에 비애속에 있는 그들은 이전에 書畵에서 美術을 연구하였을손들을 그들이 사용하는 미술이라는 用語까지 추종할 의사는 없었던 것이다.

만약 그들이 순전히 예술적 감동에만 응기고 世界美術의 大勢를 無意할 수 있었다면 李朝 네게가 나는 書畵 대신 미술 또는 그것에 해당하는 時代的인 意念을 意識하는 美術의 總括的 名務을 모색했어야만 되었던 것이나, 이같이 李朝에의 鄕愁와 民族的 悲哀에 지속되어야만 이 무렵의 美術은 全般的으로 李朝 書畵의 模似와 西洋式 繪畵 手法의 輸入과 淡淡하였던 것이다. 단순히 繪畵라고 하지만 東洋의 停滯性이 강조되고 後進地域에서는 中國畵를 追隨하는 國有的 繪畵와 새로 導入된 西畵風이라는 發生的 事情을 달리하는 두 傾向의 繪畵가 있어 畵壇의 表情을 복잡하게 만든 것으로 만들었고 있었다.

B. 育成期의 受難

聞動的으로 출발한 한국의 근대미술이 1910年 線을 넘으면서 온갖 受難의 길을 더듬게 되는데 그 구체적인 事情은 東洋畵의 경우와 西洋畵의 경우가 약간 다르다. 1910년 前後의 동양화는 근본적인 태세는 李朝 後期의 畵風을 息感的으로 연장시키면서 畵壇의 대부분을 覆壓에 도달하며 味하고 있다. 李朝末期 출생하여 畵壇의 일가를 이룬 姜璗熙, 丁大有, 趙錫晉, 金應元, 安中植, 李道榮 등은 그들의 李朝의 教養과 理念 속에서 書畵一致 또는 詩畵一致의 경지에 1910년線을 넘어 近代까지 그들의 活動을 지속시킨다. 이래의 東洋畵的 傾向을 李朝의 畵風에서 畵匠의 인 기교에 치중하는 것처 기교보다는 精神的 깊이를 두는 文人畵 系統의 그것으로 나눌 수 있다. 그러나 근본적으로 모방을 傳習과 피동이가 傳統의 尊重이라는 美名 下에 아무런 疑問도 없이 행하여지고 私的 冒險이 기술인탈라는 정체성에 橫行하여 그들은 여전히 芬子園畵譜를 崇尙하고 中國의 畵幅을 模寫, 模寫하였던 것이다.

西洋畵가 언제 韓國에 導入되었느냐 하는 것은 아직 明確히 밝혀지지 않는 사실이지만 舊韓末에 和蘭의 畵家 보오스나 프랑스 화가 레미옹(Remion) 등이 와서 서양화의 서울 정식으로 무리고 그들의 활동은 國立美術學校를 創設할 氣運에까지

한국美術 60年代의 決算

金　仁　煥
〈美術評論家〉

A

우리의 外界는 시시각각으로 변하고 있다. 우리는 이윽고 우리의 外界뿐만 아니라 우리 자신의 內部에서도 무엇이 간단없이 변하는 것을 느낄 수 있게 되리라. 어떠한 先驗的인 규범이나 道德律의 고삐로도 변화하는 의지, 변질된 의식자체를 監存의 세력 밑에 묶어두려는 수는 없는 것이다. 인간의 欲望은 무엇을 언제나 새로운 변화를 촉발시키는 因子가 되고 있으며 그 무한한 欲望들을 종래는 인간 스스로 몰 저 虛無라는 窒息한 奈落의 深淵 속에 쌓아넣고 말았다.

그럴더라도 말할수 없이 말리어는 것일지라도, 몇 通望은 그러할 허무를 態緻하고 일체의 과거를 그 허무속에 受理해버릴 거기서 비롯될지 모른다. 낙원도 지옥도 없는 그곳 虛無에서 출발할이 되고 싶은 (虛無)의 요람이 될 수도 있으리라, 古代와 희망의 藥事도 「도리안」族에 철저한 파괴 끝에 200년이라는 오랜 暗黑期를 거쳐 겉이서 서서야 이룩되지 않았는가.

매일매일 탑상위에서 펼쳐보는 신문지면의 活字 속에서조차 세계의 變化는 너무나 역력하다. 狂風또는 「히피」, 예로미식즘의 열풍, 십장 移植, 星 數器, 컴퓨터 萬能 등등…… 「퍼트랜드·휠」들은 이렇게 豫言하였다. 만약 당신이 다음 세대에 산다고 假定하고 어느날 당신이 공원벤치에 앉았을 때, 당신 곁에 앉은 사람이 質낀인간이 人造인건인지를 당신은 눈치할 수 없지마는, 그런 시대가 오리라는.

古代의 희랍人들이 設定에 놓았고 「르네상스」人들이 啓發시킨 超絶人間이 인간능력의 한도를 넘어서서 인간의 概念조차를 탈락하는 그러한 시대에 우리는 한 발자국 다가서고 있다. 변화는 시대를 下輪할수록 따라 더욱 加速的인 양상을 띠어올 것이다. 豫見할 수 없는 내래의 國內로 다가가는 우리는 자一 어떻게, 어떠한 방법으로 생성될 充實을 누릴 수 있다는 말인가.

『무엇가 변하고 있다』또 『변하지 않으면 안 된다』는 公理는 美術 一般에도 적용되고 있음이 마땅하다. 모든 종류의 思考형태, 의식, 기념피 欲望을 우리는 西歐人들에게서 보아왔지만 이것은 비단 서구만을에만 국한시킬 問題는 아닌 것 같다. 우리 자신 속에서도 진요한 問題인 것이다. 세계는 地域的으로 축소된을 뿐만 아니라 시간적으로도 사방적으로도 지역을 떠나 多次元的으로 劃一化되어 가고 있다. 현대의 우리는 세계라는 하나의 캔버스 위에 그려진 포름(forme)의 한 조각자 같을 것이고세 화면의 이느 구석으로 結構되어 있는 것이다.

우리는 우리의 個體를 고집하기 이전에 世界性의 입장에서 우리 存在를 自己 인식하지 않으면 안 되게 되었다. 세계는 우리 認識의 共同廣場일 뿐만 아니라 종합적인 同質社會일지 모른다. 우리는 共同의 自覺으로 연결되고 있고, 결국 인류는 하나의 接合點을 찾아 좁힘일이 個體를 페소할 수 있게 되기가 마땅할 것이다.

60年代는 세계사의 순환과정에서 보아 지극히 多難함과 激變을 안은 시대라 할 것이다. 對內的으로는 온갖 정치적인 不況을 딛고 섰으면서도 어느 정도로 근대적인 産業社會의 定着을 굳히는 단계에 겨우 이르렀다. 解該一分斷一戰爭 이후 政

것은 그 이념자체가 통상적인 이데에 근접해 있었다는 비에 희망을 힐시시킬 수 있을 것이다. 「오프·아트」의 경우는 여러 類型을 제시하였다.

우리사회와 서구사회의 구조가 가지는 동행의 等差는 開發途上 국가라는 토런 속에 압축되고 있거니와 「오프·아트」라는 발전된 미술의 형식을 받아들임에 있어 맞먼한 과제는 어떻게하면 工學者的인 논리와 사고를 우리의 體質속에 注入하고 용해할 수 있느냐일다. 다시말하면 기술혈의 演繹이 시급될 것이다. 때문에 「오프·아트」의 여러 그룹을 별다른 문제설을 제기하지 못하고 감각적인 속에에 偏重하는 결과를 빚어냈다. 외관상으로나마 60년대 받은 「해프닝」, 「키네 · 아트」, 「라이트·아트」등 다양한 전위실험의 판도가 벌어지고 海外의 작품 「비엔날레」에서 실험을 겨루는 골목한 安逸을 할만한 견진을 보였느니. 이러한 외축적인 시도와 실험은 짧은 기간에 걸어 모은 우리의 資産이자 새 가치획득의 추진력이 되다.

미래라는 환경의 大海위에 작곡할 주사위는 던져졌다. 70년대 가능성의 回路는 넓어진 것이다.

30

한국미술의 批評的 展望

吳 光 洙
〈美術評論家〉

2차대전까지의 위대한 예술이라면 우리는 제 에콜·드·파리의 시대를 머을미게 되듯이, 한국에 현대미술이라고 하면 60년을 전후하여 드겁게 波狀되었던 앵포르멜 운동을 연상하게 된다. 그러나 60년대를 대변하는 앵포르멜 시대의 內譯은 그것 나름으로 퍽 다양한 색채와 복잡한 농담을 내포하지 않은나 아니다. 여기엔 한국적인 특이한 현실과 미술사적인 배경이 있다. 이 표현예술는 論의 일소에 까지어나오던 것이 58년을 거점으로 하여, 높은 열기를 피고 번져나온 것이 60년이며, 60년대 초기엔 이미 현대미술의 주류를 형성하기곳 만년되어 버렸다. 그러나 이것은 누구 일개인의 기호에 끝나는 것이라기보다는 일종의 정신상황으로 그 의미를 확산시켰다.

한국에 있어 앵포르멜 시대가 2차대전 이후 52년에 파리를 중심으로 일어났던 내보다 시간적으로 본다면 적어도 7,8년의 거리를 두고 있다. 저쪽이 2차대전 이후인데 비해, 이쪽은 한국동란 이후에 마련되었음은 한국이란 특수한 지역적 사정으로 해석되지라 적어도 職後된 공통된 상황에서 지금까지 지극히 동일한 속성을 찾을 수 있었다는 한 제기를 발견하여 지는것은 퍽 다행스럽고 한편 흥미로운 당시일에 틀림없다. 그러나 職後된 공통된 정서를 지니고 앵포르멜의 드거운 표현운동이 가능했다고 서구에서 일어났던 앵포르멜 운동과 전개되었던 그것과의 정황의 뉴앙스는 같은 것일 수 없다. 서구의 앵포르멜 운동이 내적 필연성에서 마련된 연대적 지극성이 내포된 것이라면 한국의 경우 내적인 필연성에서 꽃이어난 것이 아니라 외적인 충격성에 의력 하나의 共感의 영도를 넓어저 보아야된다. 저쪽에서는 전후의 非定形美學을 고립어 낼 수 있을만큼 정신의 형식을 이루고 있는데 반해서 이쪽의 경우는 그러한 이념적인 바탕이 미처 마련되어 있지 못했다. 서구의 앵포르멜 미학적 대두가 불가피한 운동으로서 전개될 수 밖에 없었던 사연에 비해 이쪽의 경우는 외부적인 충격의 사연에 의해 비로소 그 붙서를 마련되어 발던 상대적인 부자유를 느끼는 것도 이 대문이다. 그러니까 부정할 수 있는 마땅이 크며 앵포르멜 미학에 대하다 설수록 상대적으로 그 저항의 길이 길을 수 있었다는 반면 한국의 앵포르멜 현대술 새로운 형성에 놓여진 부정함이 막대한 불결함이로 있을 것이다. 이와 같은 관점에서 볼때 한국의 전위 미술운동은 표현양식의 전위 활동에서 과거의 윤리적 가식본념에 대한 막연한 저항만을 이 시대 토런이 전체를 더 깊이 색칠 버우고 있음을 발견한다. 이 짐은 앵포르멜 운동의 이론적인 전개과제가 전위로서의 진정한 원의미로서의 전개과제를 넓어져 있는것, 그러니까 그 회화형식에 있어 혁명적이라기 보다 오히려 기존적 즉면에서 출발하고 있는것 아니라 의적인 충격성에 의력 하나의 共感의 영도를 넓어저 보아야된다. 하나의 이론적인 예비보가 허약했던 이 시대의 표현운동이란 어떤 희미에는 아주 무비판적인 도입을 가능하게 만든 결정적인 암석인 그립자를 내포한것이라 보아지기 때문이다.

2

여기에서 우리는 같은 非定形絵畵를 앵포르멜과 액션페인팅으로 나누어 그 표현적

36

轉換의 倫理

—오늘의 美術이 서 있는 곳—

李 逸
〈美術評論家〉

오늘의 한국 미술이 놓여 있는 狀況과 그 각가지 徵候를 살펴 볼 때, 나는 은연중에 미국의 미술— 어느 특정된 時期에 있어서의 미국 미술의 狀況을 머리에 그려 보게 된다. 여기에서 「어느 특정된 時期」라고 하는 것이 이나라가 자신의 독자적인 미술, 즉 오랜 세월에 걸친 구라파 미술의 영향권에서 벗어나 순수하게 「미국적」인 미술을 창안해 낸 이른바 美國 現代美術의 發祥期를 말한다.

거뇌 미국은 오늘에 이르는 이 나라의 새로운 文化를 형성해 가는 과정에서 두게의 상반되는 索引力에 이끌려 부단히 兩極을 오가야 했다. 구라파文明으로 부터의 脫皮라는 숙명적인 希求와 또 한편으로는 구라파적인 것에 대한 執着이 바로 이 兩極을 이룬다. 그리고 구라파의 문화의 지배로부터의 逸脫이라는 이 근질긴 執念은 마침내 「미국文化」, 「미국美術」이라는 神話를 낳게 얻고 이와 함께 드디어는 「폴록크의 神話」가 탄생했다. 이처럼 하여 전형적인 미국화가라는 神話속에서 폴록크는 「전내적인 새로움과 過去와의 완전한 斷絕」을 상징했고 다시 그의 無語는 「제로로부터의 진정한 出發」이라 일컬어지기에 이르렀다.

그러나 또한편으로 폴록크의 美術 활동의 원천을 어디까지나 구라파 美術속에다 두려는 見解가 또한 미국의 國粹主義的인 神話 창조와 맞서고 있기도 하다. 이를테면 월리엄·루빈은, 폴록크의 偉大함이 비단 流派와 같은 아웃사이더였다는 데 있는 것이 아니라 「印象派, 立醴派, 超現實派와 같은 건의 異質적이요, 일견 조화될 수 없는 源泉속에 동시에 서 있었다는 데 있다고 주장한다. 폴러 폴록크가 받은 피카소의 영향도 역시 막스·에른스트의 영향과 함께 폴록크의 예술 발견에 있어 획기적인 것이었음은 이미 주지의 사실이다.

폴록크를 둘러 싼, 구라파 對 미국의 優越繼 論의의 귀결은 어떻든 간에 폴록크를 낳게 한 그간의 미국 미술의 背景는 중요한 몇가지의 역사적인 사실로 파동을 일으키고 있다.

우선 미국 現代미술史에 있어 가장 획기적인 이벤트는 1913년에 열린 국제적인 규모의 현대미술展 「아모리쇼」이다. 마르셀·뒤샹의 유명한 「총계를 내려오는 課婦」도 출품된 미국 초유의 이 前衞미술展을 통해 미국은 처음으로 구라파의 현대미술에 눈을 떴고, 이 이듬 마르셀·뒤샹의 渡美와 더물은 「뉴욕 다다」운동의 탄생은 미국 현대미술의 하나의 轉換點을 마련해 준다.

그리고 다시 1930年代의 初葉. 독일 나치스의 핍박에 못이겨 미국으로 일련의 畫家들이 亡命해 옴으로써 미국은 두번째의 새로운 물결을 맞이 하게 된다. 이들 畫家인즉, 한스·호프만, 죠제프·알버스, 모흘리=나기 등등.... 호프만은 畫家로서 뿐만 아니라 유능한 敎授로서도 젊은 世代에 커다란 영향력을 행사했거니와 그에

31

정신적 태경을 가늠해 보면서 이같은 토현 자세가 작작 우리를 작가들에게 어떻게 토입되고 있는가를 고찰해 볼 필요가 있을 것 같다. 일어나는 쪽에서는 언제나 분명한 토현의 배경이 있는가 하면 이것을 받아들이는 쪽에서는 그러한 배경을 미처 이해하지 못하고 무비판하게 소화시켜 가는 것이 문화의 일반적인 통폐이기 때문이다.

앵포르멜과 액션페인팅은 작작 유럽과 미국대륙이란 다른 질의 문화의 배경에서 꽃이어난 것이다. 비록 抽象表現主義의 표현상의 공통된 표정으로 묶을 수는 있으나 실상 이 두개의 토현상의 맥락은 구분되어야 한다. 더욱 엄밀히 말하자면 앵포르멜은 유럽이란 오랜 전통에서 일어나는 것이며, 액션페인팅은 미국이란 전통 부재의 풍토에서 전개되었던 것이므로 비록 그 표정의 공통점을 들 수 있다하더라도 그 전개의 배경은 다르다고 보아야 하기 때문이다.

프랑스를 중심으로한 앵포르멜의 성격을 이포·뉴보는 「그것은 일체의 포질어 상식적 深遠에의 상배」라고 표현한데 비해 하롤드·로젠버그는 「액션페인팅은 深遠함과 명상의 혼란에서 작가를 해방하는 것」이라고 말하고 있다. 로젠버그가 말한 것처럼 액션페인터들은 전통적인 내죽의 드롬보다는 행위의 에너지와 絵具 그 자체의 표현에서 제작의 모티브를 추출해 내었다. 이들 액션페인터는에 보다 중요한 것은 남아진 결과로서의 작품보다는 제작에 있어 지속적인 행위 그것이 더욱 중요한 것이다. 여기서 불 수 있는 것은 앵포르멜의 작가층이 非定形的인 작업의 일환하면서도 제작된 결과로서의 작품을 중요한 배 비해 미국의 액션페인터들은 제작의 행위를 중요시 있다는 것일다. 액션페인팅에서 그 이후 행위의 전형인 해프닝의 등장을 예견할 수 있었다는 것은 그 반응이다.

이와 같은 앵포르멜과 액션페인팅을 H·리드는 동양적 경신의 측면에서 구분하고 있다. 그는 謝赫이 제창한 六法을 인용, 앵포르멜의 작품에서 그 작품들을 지배하고 있는 우주적 에너지라고 할 수 있는 氣韻生動이 비어 있기 때문에 대부분의 작품이 활력을 잃고 있는데 대해 미국의 추상표현주의자——액션페인터——의 작품에는 氣韻生動이 있기 때문에 이것을 바라보는 사람으로 하여금 감동으로 이끈다고 말하고 있다. 여기에 프랑스와 미국의 두개의 문화의 상위가 단적으로 나타나 보인다.

그러면 이 두개의 토현 이념을 우리들의 젊은 작가들은 어떻게 받아들이고 있는가 흥미있는 일이다. 앵포르멜 운동의 선봉을 자처하던 朴栖甫씨의 표현을 빌리면서 「한국적인 중 UN 군대에 들어 들어온」것으로 그것이 집단적으로 따통한 것은 58년 4회 현대미협전으로 보고 있다. 그러나 이들이 분명한 이념에의 제시를 내세우고 있지 못하고 있기 때문에 그것이 액션페인팅에 가까운 것인가 아니면 앵포르멜에 가까운 것인가는 구분하기가 난감하다. 실상 이들 이들로 그러한 것을 의식하지 못하고 있음이 분명하다. 그들 선언 중에서 「우리는 作畫과 이에 따르는 회화운동에 있어서 作畫경신의 과거와 민력적 오늘의 토현이 어떻게 달라야 하느냐는 문제를 숙고함과 동시에 文化의 발전을 저지하는 뭇 물질적 요소에 대한 안티·테제를 모랄로 삼음으로 운동」하고 있는데 이 문제에서도 우리들이 추구해야 했던 보다 구체적인 토현의 전개를 집작할 수 있다.

朴栖甫는는 「추상운동 10년 그 유산과 전망」(「공간」 1967년 12월호) 이란 대담에서 초기 추상운동을 회고하면서 당시의 앵포르멜 운동이 구라파적인 앵포르멜이기 보다는 오히려 미국적인 액션페인팅에 보다 강렬히 자극을 받지 않았나 하면서 57년부터 60년까지 일반적으로 아메리카나이즈 되었다고 보고 있다. 이 짐은 좀더 구체적인 답서이다. 그러나 액션페인팅의 전개에서 보여주었던 행위의 직극적인 방법

37

『AG』4호

발행　　　한국아방가르드협회
발행인　　하종현
편집인　　김인환
인쇄　　　이우인쇄사
발행일　　1971년 11월

차례

A G　　아방 가르드
　　　　No. 4, 1971

會員名單

金丘林 金東奎 金靑正 金 漢 朴石元
朴鍾培 徐承元 宋繁桐 申鶴澈 沈文燮
李康昭 李鍾韺 李承祚 李升澤 趙晟默
崔明永 河鍾賢

金仁煥 吳光洙 李 逸 (가나다順)

記 者：李龜男 朵文順

發 行　　韓國아방가르드協會
發行人　　河 鍾 賢
編輯人　　金 仁 煥
印刷所　　二 友 印 刷 社
發行日　　1971年 11月 31日

〈定價·200원〉

No. 4. 1971

한국아방가르드협회·발행

이다. 自覺이란 自己의 對象性을 無로 하고 숨가 되는 완전한 矛盾의 세계이며 그限에 있어 그것은 場所의 自己限定으로서 나타나는 無의 自覺이라고 하지 않으면 안 된다.

自己가 自覺하려 할 수록 自己의 對象性이 보이지 않게되고 반대로 無의 세계가 보이면 보일 수록 自己의 存在가 더욱 더 分明한 存在가 되어 간다는 것을 니스다. 이루마토리마는 絶對矛盾의 自己同一·現象이라고 부르면서, 場所가 일제를 對象性을 속에 감추고 無로 돌리면 돌릴 수록, 그러한 限定에 있어 그러한 環地에 눈 뜨는 直觀의 意識은 한층 더 자각하게 된다는 것이다. 바로 그것이 場所의 변증법적 場所性이요 自覺의 모습이다. 「니시다」는 이렇게 말하고 있다.

여기에 부언해 두지 않으면 안 될 것은 「니시다」의 場所論과 나자신의 그것과의 차이이다. 나는 場所論의 많은 것을 「니시다」에게서 배웠으나 「語法은 거의 「니시다」의 그것을 따랐다. 그러면서도 場所만을 순수한 意識的 運動도 간주하는 입장에는 따를 수 없었다.

그렇다고는 하지 여전히 나의 場所論이 「니시다」의 場所論의 카테고리를 벗어나지 못하고 있음을 인정하지 않을 수 없다.

아리스토텔레스 以래 오랜 동안 이의 매장되어 있던 場所論은 오늘날의 思想狀況으로 볼 때 앞으로 많은 사람들의 관심거리가 될 것이라 생각한다.

[1970·12] □

譯者 註=이 글은 李興機씨의 近刊 評論集「만남을 찾아서—에로主 戲劇의 始原을—」속에 수록된 에세이 「出合ひの現象學序說—新しい藝術論の準備のために—」를 번역한 것이다.

14

오브제와 作家意識

金仁煥
<美術評論家>

古代社會에서의 造形 활동이 하나의 生存 수단으로서 또 다른 측면에서는 종교 수단으로서 전개되어 왔음을 본다. 생존과 종교라는 二分化의 양상은 그 후 다소 개념의 변질을 가져올 수는 있겠으나, 지금도 그대로 조형 일반에 적용될 수 있는 특성의 하나임에는 틀림 없다. 조형 행위가 생존 수단에 근거했음으로 하여 여기에 實際性의 문제, 즉 기술의 문제가 부각된다. 또 조형 행위가 종교에 깊숙이 관여 되었던 이유로 해서 神秘性의 문제, 즉 정신 본질과의 유기적인 접속을 시도하게 된다.

精神과 技術이라는 두 개의 파라그라프를 설정해 놓고 보면, 이 둘 사이의 갈등을 예상하지 않을 수 없다. 정신이 기술을 초월하느냐, 기술이 정신을 이기느냐 하는. 적어도 이러한 갈등을 해소하고 그 두 가지 특성을 一元化하려는 노력이 조형 활동인 것으로 간주할 수 있다.

서구 정신의 精髓라 할 헬레니즘이나 헤브라이즘으로서도 구제할 수 없었다면, 구제하기는 커녕 더욱 深化시키는 결과만을 빚어낸 냉동화된 작가 의식의 極限點을 우리는 세잔느 시대에 두려고 한다. 세잔느는 일체의 과거라는 명예의 決算이며 集約이며 또 새

15

메디·메이도는 오브제美學의 進路를 질징한 不動의 巨木 마르셀·뒤샹예술의 縮約이다. 다다의 「白紙 상태」를 또 딴편 한가지킨다는 것을 「反面화」라고 보아도 무방할 것이다. 그러나 前述한 호우켄비나 제스마·존스에서는 그와 같은 급격한 轉倒가 눈에 띄지 않는다. 뒤샹은 본질로나 形態綜詰額의 밖에서 있었으나 제스트 회화 시대에는 이들 主役들은 표현과 오브제와의 對立志向의 편법을 함으로서 「생활과 예술과의 겝」에 고독한 작업을 감내한다.

비非個性的인 이미지의 蔓發, 이미지의 남발이라는 현대 도시 생활의 여러 양상에 영글을 돌리면서, 미술은 테크놀로지와 接木되는. 사실상 그것은 테크놀로지의 테크로로지이다.

오브제라는 행동의식의 意圖를 통하여 현대작가를 목적화되지 않은 어떤 地點으로 돌려준다고 하더라도, 그것이 「목적되어지지 않은」지점인 만큼 우리 持續적이고 진정한 의미에서 變化를 못하는 것이 된다.

20

Stijl 美學 以後 (I)

―現代作家의 出埃及의 길을 위하여―

金福榮
<서라벌藝大講師·美學>

※ 論題의「Stijl 美學」은 今世紀의 온갖 抽象藝術의 世界를 代表하는 特殊美學用語로 사용한다

1. 問題의 發見

20世紀라는 복잡한 波狀態도 그 後半期를 맞은 지금 점차 자신의 路線을 整理하고 새로운 世紀의 준비에 몰두하고 있는 뚜렷하다. 이 整理와 準備는 아직도 여전히 時間的으로는 不可能視되고 있는지도 모른다.

문제는 여기서 시작된다. 우리는 肉體이고 부분이다. 「部分이 全體에요, 다시 全體가 部分이으로라는 妖說의 깃발을 올리자.

21

現實과 實現

(Réaliser et la Réalité)

林奎正漢元培元樹澈燮昭鎬祚澤默永賢
丘東淸 石鍾承繁鵡文康健承升晟明鍾
金金金朴朴徐宋申沈李李李趙崔
河

1671·12·6~12·20

國立現代美術館(景福宮)

새로운 藝術의 誕生

—오늘의 藝術의 傾向과 技法—

미셀·라꽁
李逸 譯

2. 또하나의 形象

『全宇宙는 이마아쥬와 씨이뉴(記號)
의 창고에 불과하여, 상상력이 이들에
게 자리를 마련할 것이며 또 상대적인
가치를 부여할 것이다. 그것은 일종의
� 특권이며어머니와 상상력이 그것을 消化하
고 또 변모시켜야 한다. (中略) 自然은
하나의 사전에 불과하다.』

〈보오들레에르〉

解放 후, 전통적인 具象藝術과 抽象藝術 사이에 벌어
진 싸움에서 그 아무도 第3勢力의 가능성을 예견하지
못했었다. 그러나 이 第3勢力은 이미 휘오트리에와 뒤
뷔페의 비상한 작품들 속에 것들어 있었다. 그것은 또
하나의 形象이라고도 부를 수 있는 것이다. 또하나
의 형상이라 함은, 그것이 전통적인 형상을 넘어선 것
이기 때문이다. 전통을 전시켰으나, 정료 具象畫家들이 (그들이
브래이 Brayer나 샤불롱 미디 Chaplain-Midi 같은 아카데믹한
畫家이든 또는 피끽 Buffet나 까르주 Carzou 같은 현대적인 畫
家이든) 전통적 具象藝術의 눈에는 휘오트리에 또는
뒤뷔페의 작품들은 똑같은 위법벅질에 불과하다. 또
베쌍스 이래 인간의 크게어떤 아카데믹한 형상에 의해 아
무도 변하여, 휘오트리에의 『누우드』 마저도 그 눈에는
抽象으로 보이고 뒤뷔페의 肖像畫들은 어린애의 落書
만 같이 보인다. 그러나 뒤뷔페의 肖像畫는 도미에의

骨像畫 이때 가장 모델을 닮고 있는 것이다. 그의 骨
像畫들은 분명히 가혹하긴 하다. 그러나 또한 가혹하리
만큼 심리적 움직임을 포착하고 있는 것이다. 오늘
날의 骨像畫家들에 있어 寫眞家와 경쟁한다는 것은
論外의 이야기다. 뒤뷔페의 헬벤이 선이 드러나나니
굼으레한 그리고 혹은 핏빛 흥쿨으로 가득차 있는 『戀
人들의 몸뚱이라고 보자. 쟝가브리엘 도메르그
Gean-Gabriel Domergue의 骨像畫들이 바라 보기에는
더 기분이 좋은 것이다 하는 데는 의심이 가능하나 아니
다. 그러나 뒤뷔페의 骨像畫들은 우리에게 오한을 느
끼게 하리만큼 寫眞이다. 그의 寫眞主義는 寫眞主義
를 넘어선 것, 다시 말하면 고야의 『怪物들』과 같은
幻視者의 寫眞主義에 것이다. 寫眞主義에 물들지 않은
것 같으면서도 뒤뷔페만큼 그것을 멀리 밑고 간 畫家도
없다. 그는 낡은 壁, 땅자, 흙, 전흙 그리고 마멸내는
벽체를 모델로 삼았다. 그리하여 그의 論物像들은 寫
眞的이 되나 못해 抽象으로 보이게 이르렀다. 우리
는 먼지를 가까이에서 본 적이 없다. 그래서 먼지는
존재하지 않는다는 말도 하게 되는 것이다.

휘오트리에의 형상은 한결 더 뒤방스에 와 있다. 그의
『누우드』에는 뒤뷔페의 그것같은 도발적인 면이 없
다. 휘오트리에의 『누우드』는 웅크리고 돌돌 말리우고
그리하여 원으로 환원되고 있다. (여기서 풍동이는 이
그리고 한 것으로 모노와아르에며, 느낌에 둥을 두고 곡선을
그리고 또 그렇다。) 乳房, 엉덩이, 히프, 어깨, 이 모두
가 휘오트리에의 裸像에서는 곡선이 된다. 그리고
그의 『人質』에 찟밝힌 處刑者들의 머리와 푸르스름
한 오오크르로 많이 서로 하나가 되었듯이 그의 裸像
에서도 茶褐色진 살결과 장미색 포물이 서로 융합되어
있다.

33

란드貿驗派 그룹』이 1948년에 간행한「레플렉스」Reflex
誌와 서로 크게 호응됐다. 그리하여 詩人 크리스챤·
도트르몽 Christian Dotremonto 당시 22세의 알상스
키의 도움을 얻어『實驗藝術 연맹』과 그기관지를
중심으로 동일한 이들 경향을 합체시킴으로서 마침내
『코브라 그룹』과『코브라 誌』가 탄생한 것이다.

『코브라 誌』는 10호를 거듭냈으며 호화롭고 풍부한
삽화로 분명히 당시의 새로운 美術誌 중에서도 가장
훌륭함 잡지다. 이 雜誌와 병행하여 일면의 자그마
한 藝術論集『코브라叢書』라는 개괄적인 이름 아래
간행되었다. 15종을 헤아리는 이 論集 가운데에는 알
상스키論을 비롯하여 아펠, 아튼람, 꼬르네에유, 두메
Doucet, 오른, 에질미 빌 Ejler Bille, 에길 쟈코브센
Egill Gacobsen, C.E. 페데르센 C.E. Pederson論 등이 들
어 있다. 北歐의 이 3團面運은 곧 식민지의 이름 아래
기 시작했다. 바트 이웃에 國圖이 카딸 웃트 켓츠
Karl Otto Götz에 의해 활발하게 움직이고 있는 베타
『Meta誌』와 함께 코브라에 합류했다. 스웨덴은 특히
오스테를린 Osterlin에 의해 대표되는 말메派 Ecole de
Malmö와 함께 합류됐다. 스위스에는 쯀란 레드
니카는 만만치 않은 호응자가 있겠으나 이 하겠으나 이
단들으로는 막스·빌이 翻臨하고 있는 이 나라를
위푸르는 데 성공하지 못했다. 2)캐나다를 코브라에 끌
따면 Mac Lereen의 原紋技法으로 펜 필름을 보내왔
으며 이 필림을 오늘날·크게 映畫作品으로 간주되고
있다. 美國은 陶製形器 따지터 Tajiri를 보냈으며 그는
그후 암스테르담에 定住하고 말았다. 그렇다면 프랑스
는…?

東北 國境線으로부터 流彈처럼 날아드는 알탄 攻勢,
마니페스트, 畫, 壁判 등에 거의 막무가내였던 프랑스
는 그런데도 北歐의 國際藝術연에이 크게 내세우고 시
작한 두 畫家를 가지고 있었다. 바트 뒤뷔페와 아틀랑
이다. 기실 이 두 畫家는 이용하고 있다는 데 그렇지 있다.
아틀랑은 아펠과 코브라의 하늘을 유성처럼 지
나 가기도 했다. 그리고 뒤뷔페의 슐레이트器 작품 하
나가 『코브라』 표지를 장식한 일도 있다. 또한 우리
는, 바게니, 에디엔드니 마르텡, 자코메디, 루레, 아르
날로 Arnale] 몇 개의 『코브라 그룹展』, 특히 두 개의
『코브라 大展』에 참가하는 것을 보기도 했다. 이 두 大
展 중 처음 것은 1949년 11월 암스테르담의 스테
딕크 藝術館에서 열렸고 두번째 것은 1950년 自耳載
리에쥬의 美術宮에서 열렸다.

그렇다면 이 운동은 그 어떤 특수성을 지니고 있었

던 것일까? 『코브라』는 애콜도 아니었고 그렇다고
단순한 그룹도 아니었다. 그것은 어디까지나 하나의
運動이었으며 具象 아카데미즘의 위협이나 또는 抽象
아카데미즘에 의해서도 오랫동안 억압되어 있던 그 어
떤 힘이오 오늘날 도처에로 넘처흐르고 있는 하나의
깊은 호흡이다.)

『코브라』는 무엇보다도 우선 젊은 이들의 운동이었
다. 1950년, 다시 말하면『코브라』의 성숙기이자 가장
공세졌때 에 그 멤버들의 대부수의 나이는 30을 넘지
않고 있었다. 바트 이 젊음이 이 운동으로 하여금 대
담하고 활발한 그리고 또 종적인 성격을 띄게 했
던 것이다. 강렬한 詩的인 이 움직임에서 솟구쳐 나와
그 기실 대부분의 이들 畫家는 동시에 詩人이기도
했다. 畫家와 詩人을 구별짓는 아무렬 울타리도 없
다. 이를테면 아스카 온은 詩人이면서 동시에 홍미
진진한 論을『禮術方法論』을 발표했다. 그는 畫家이
요 동시에 一家見을 가진 民族硏究家이기도 했다. 그
뿐만 아니라 그는 建築에도 관여하여 機能主義的建築
과 막스 빌의 네오·바우하우스 建築을 상대로 빌인
反對論爭은 널리 알려지고 있다(에다마스트,
떠벽, 製작家, 石版畫家, 水手工(그는 家具도 창조했
다)·彫刻家를 겸한 아스카 온은 그야말로 말탈
미인이다. 그리고 아주 근자에 와서 바치는 그가 또한
畫家임을 발견했다. 꼬르네에유는 詩와 향기그윽한 기
분爆을 말진했다. 어렸부터 그림은 또한『코브라』의 특
징의 하나이기도 하다. 『쏘이캉』은 콜라트의 필종이나
그들을 즐긴었이 藝作에 하고 있는 것이다. 아스카
온은만 하여하도 그는 스위스에 설흘애에
떠마마크에 와 있고 또 바티에야 그를 찾노라면 그는
미런데 가 있곤 하는 것이다. 코브레에는 언제가 그
의 친구들과 함께 고불차도 사하라 여행을 기도했었다.
그는 또 아프리카를 西에서 東으로, 세비작에서 에디
오피아, 그리고 마나라에 캠핑 여행으로 횡단한 일이
있다. 그는 브라질과 뉴욕에서도 살았다. 알상스키는
日本을 다녀 온 뒤 藝術론의 한 사람이이 日本의 화
엿른 美術界에서 나올돌 일종의 의무적인 순례가 되어
버렸다.

『코브라』운동은 따라서 詩, 文學, 그리고 民俗과 깊
은 관계를 가지고 있었다. 超現實主義 詩, 이를테면
앙리, 미쇼의 작품, 카프카, 앙토낼, 아르토 Antonin
Artaud 가스통 바슐라르의 작품(오늘의 젊은 體驗的

2) Max Bill: 超建築家이자 동시에 聖家彫刻家이기도 한 그는
바트 바우하우스의 精神을 살리려는 幾何學主義 경향의
藝術家이다, 1908년生.

37

작심과 주의성의 타립에 의한 가스통 바슐라르의 영향에 대
해 언젠가 언급하게 있어야야 할 것이라. 그리고 프랑에 질정
質驗小說과 實驗映畫로, 부느엘 Bunuel,[에르너와 발레르를 만든
데레, 크리스 마르크 Joris Ivens, 한스 티키, 농사꾼 작곡씬의
프란트킬 작가 쟝 방프네 Jean Painleve, 프랑렐골론시, 제
쥰핀, 망스 모롱, 쟝 꼭토 등)가 칸딘스키 또는 몬드리
앙의 작품보다 더 크게 이들 젊은 藝術家에게 영향을 주
었다. (『코브라誌』제3호는 實驗映畫와 詩에 바쳐지고 있
다.) 그리고 黑人藝術이 키비스트 세대의 藝術家들에게
것서되 庶民藝術이 또한『코브라』을 가꾼 酷毒諸다나다
(여기서 庶民藝術이라 함은 엄밀한 의미에서 國圖이라 수 있
다. 無意識의 庶民藝術을 두고 쓰는 말이다.)파이킹의 바루고
藝術과 에스키모 藝術도 역시『코브라』의 메타모리
속에 것다. 이에 다시 國圖의 놀래 Nolde, 노르레이
의 蔡圖 또는『오스트리아의 프로카하, 벨기에의 알쏘소
르 동의 國圖 대표되는 表現主義와 벨기에의 쉬르레알
리즘, 그리고 플 플레랜와 미르의 영향을 본떠다면 우
리는『코브라』의 기원에 거의 완전한 목록을 찾아 낼
수 있는 것이다.

自由 (맯력의 자유, 마음 및 記憶의 자유, 손 또는 흙손
으로 캠버스에 저달카도 처달카이도 마더메트의 자유, 신뢰스러든 주덕씨
베이카든 나부이든, 이 모든 것을 포함한 제도의 자유)幻想,
기과한 것, 흔히 시류하는 유머러든 유머서, 르 드·빼리, 反
影利學의 抽象, 反-발명학인 형象靈, 反
安緊反 繪畫, 工匠的 繪畫…… 이러한 것들이『코
브라』운동의 빛자국 특징이거니와 어느 마니휘스트
속에서 그 뜻을 이렇지 표명했다. 『超現實的인 꿈과
구체적인 사실을 동시에 공착하여 하나의 換骨의 寫實
主義 속에 융합한다.』

『코브라』는 다시 서로 팔처럼 대립하고 있던 抽象
과 具象의 개념을 극복하는 데 효과적으로 작용했다.
『코브라』의 畫家들은 동시에 抽象靈畫와 具象靈家이
었다. 그리고 他的인 결소는 繪畫가 이 것을 마드고 있
음을 부는 못할 사실이며 비록 오늘의 繪畫·그 전부
가 이념방경 상당수의 젊은 畫家들이『抽象對 具象』을
지양하는 방향으로 움직이고 있다. 바로 이러한 까말
으로 해서 10년의 크게어도『코브라』운동은 우리에
게 비상한 時事性을 띠고 나타나는 것이다.『코브라』
는 이미 오래전부터 한 운동으로서는 존속하지 않고
있다. 그리고 마지막 또한 것을 1951년 9월의 것이
곧 이어 이 그룹은 해체되었다. 젊은 시절의 몇몇 동
안 이들을 맺어 준 끈이 오당지로 짙은 友情노 노쇠에서 거
함하지 못했다. 그들 몇몇 畫家들의 개성은 아직도 地
方的인 限界를 벗어나지 못하고 있다. 그러나『코브라』는
전걸개로 오면 反 에콜·드·빼리의 태세로 빼리의 左岸

새이느 街로부터 右岸 휘오부르쌍토노레街에 걸쳐 인구
의 밤멍어리의 구심력에는 저항하였습니다. 아뻴, 꼬
르네에유, 그리고 알쏘스키는 오늘날 에콜·드·빼리의
세 스타이며 빼리가 뒤늦게 발전한 그리고 가장 굴
릴 모르는 아스카·온은도 비록 빠리에서 그 그림을
배운 일은 정료 없었다고는 하지 필건되도 이 에콜畫家
가 될 것이다. 에뻴·드·빼리는 어떤 것들이 이 마셔내
는 소화시킬이 마한다. 그 옛날 바우하우스 幾術 藝
術家들을 흡수할 수 없었듯이 에뻴·드·빼리는 오늘
날 코브라의 최신의 藝術가들 또한 인정할 수 들 하고
있는 것이다.

4. 『누보·레알리즘』과 大量生產品 禮讚

藝術에 있어 가장 본질적인 문제는
藝術家가 제작을(또는 제작 하지 않음으
로세)를대가 자신의 사신을 접부하면서
서 그 오브제에 대해 책임을 진다는 행위
에 있는 것이 아니다. 오히려 그것은
어떤 오브제를 崇尙하게 다룸으로서 그
오브제의 藝術이 大衆의 회화장를 못하게 크
게 感動을 주는 것이 될 수 있다는데
있다. ——바로 이 진실을 밝힌는 데
에 마드게·위상의 의미 대담성의 의미
가 있다.

〈로제·꺄요의〉

『내가 배칠한 모든 것이 藝術이다.
왜냐하면 나는 藝術家이기 때문에……』

〈뤄르트 뮈렐버스〉

展覽會에서 우리는 전통적인 油畫 또는 플라스틱 繪
畫에다 또 다른 문제들 맞부치기에하게 되므로
더 많이 보게 된다. 여기에서 다시 우리는 틴밀이르문제
와 부미외는 것이거는 하나이 틴밀이르는 大量生產品,
藥品器를 이용하고 있다는 메 그 특징이 있다. 기실 큐
비슴 그리고 널리 다다이스트들이 통용하였던 것은
廢物像學을 이미 성공하지 못 했다. 이르며, 그것은 레디 메이드
(ready-made 既成品)의 再顯이며, 다시이 再顯은 누보
레알리즘이라 틴밀이르에지는 예술의 영향 밑에 놓여있다.
매디·메이드는 1914년 크게어도 陶製品이라 이름아래
으로서 마르셀 뒤샹(Marcel Duchamp)이 창안한 것이며
그것은 1917년 便器等等 都署之面 僙製陶型과 틴밀이르를 둘
로서 하나의 도발적인 유모으로 밖에는 탄아 들어
지지 않은 것 같다. 그리고 어쩌면 마드의 위상의 태

38

《70년 AG전》 도록
확장과 환원의 역학

일시	1970년 5월 1일 - 1970년 5월 7일
장소	중앙공보관
참여 작가	김구림, 김차섭, 김한, 박석원,
	박종배, 서승원, 신학철, 심문섭,
	이승조, 이승택, 최명영, 하종현

《70년 AG 전시》 도록은 『AG』 3호 1쪽에 부착되어 있다.

７０年・ＡＧ展

-擴張과 還元의 力學-

擴張과 還元의 力學

──《70年·AG展》에 붙여──

가장 기본적인 형태로부터 우리 일상 생활의 연장선에서 벌어지는 이벤트에 이르기까지, 또는 가장 근원적이며 직접적인 體驗으로부터 觀念의 凝固物로서의 物體에 이르기까지, 오늘의 美術은 일찌기 없었던 極限적인 振幅을 겪고 있는듯이 보인다. 이제 美術 행위는 美術 그 자체에 대한 전면적인 挑戰으로써 온갖 虛飾을 내던진다. 가장 原初적인 상태의 藝術의 의미는 그것이 「藝術」이기 以前에 무엇보다도 生의 確認이라는 데에 있었다. 오늘날 美術은 그 原初의 의미를 지향한다.

한가닥의 線은 이를테면 宇宙를 잇는 高壓線처럼 무한한 潛在力으로 充電되어 있고 우리의 意識 속에 강렬한 緊張을 낳는다. 또 이름 없는 오브제는 바로 그 無名性 까닭에 생생한 實存을 향해 열려져 있고 우리를 새로운 認識의 冒險에로 안내한다. 아니 世界는 바로 無名이며 그 無名 속에서 우리는 체험하며 행위하며 認識한다. 그리고 그 흔적이 바로 우리의 「作品」인 것이다.

「無名의 表記」로서의 藝術은 그대로 알몸의 藝術이다. 藝術은 가장 근원적인 自身으로 還元하며 동시에 藝術이 藝術이기 이전의 生의 상태로 擴張해 간다. 이 擴張과 還元의 사이──그 사이에 있는 것은 그 어떤 歷史도 아니요 辯證法도 아니다. 거기에 있는 것은 全一적이며 진정한 의미의 實存의 力學이다. 왜냐하면 참다운 創造는 곧 이 實存의 覺醒에 있기 때문이다.

다시 말하거니와 藝術은 가장 근원적이며 單一적인 狀態로 수렴하면서 동시에 과학 문명의 복잡다기한 細胞 속에 침투하며, 또는 生硬한 物質로 置換되며, 또는 순수한 觀念 속에서 無償의 행위로 擴張된다. 이제 藝術은 이미 藝術이기를 그친 것일까? 아니다. 만일 우리가 그 어떤 의미에서건 「反＝藝術」을 이야기한다면 그것은 어디까지나 藝術의 이름 아래서이다. 오늘날 우리에게 주어진 課題, 그것은 바로 이 零點에 돌아 온 藝術에게 새로운 生命의 意味를 부과하는 데 있는 것이다.

1970. 5.

金 仁煥·吳 光洙·李　逸

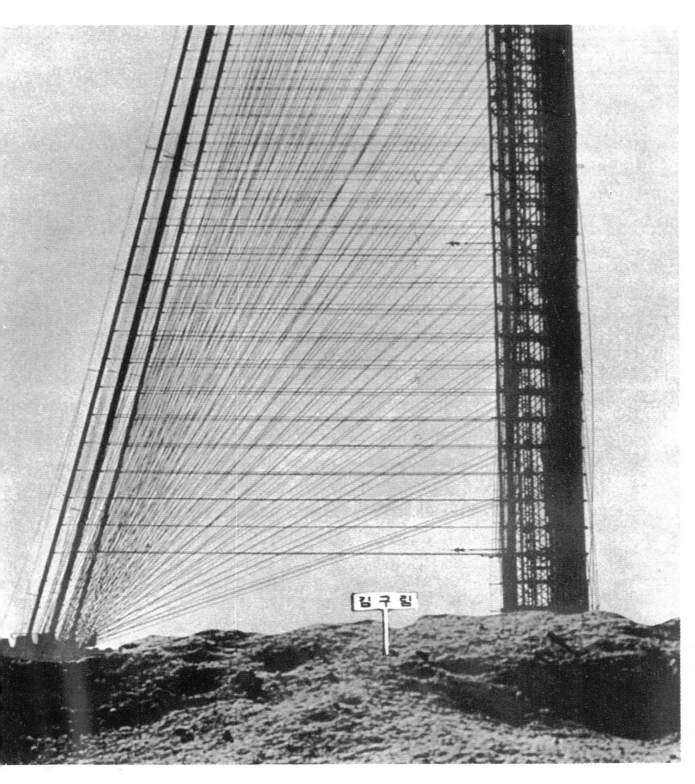

金　丘　林　痕　蹟

金　　次　　變　　Ida

朴　石　元　Handle 707

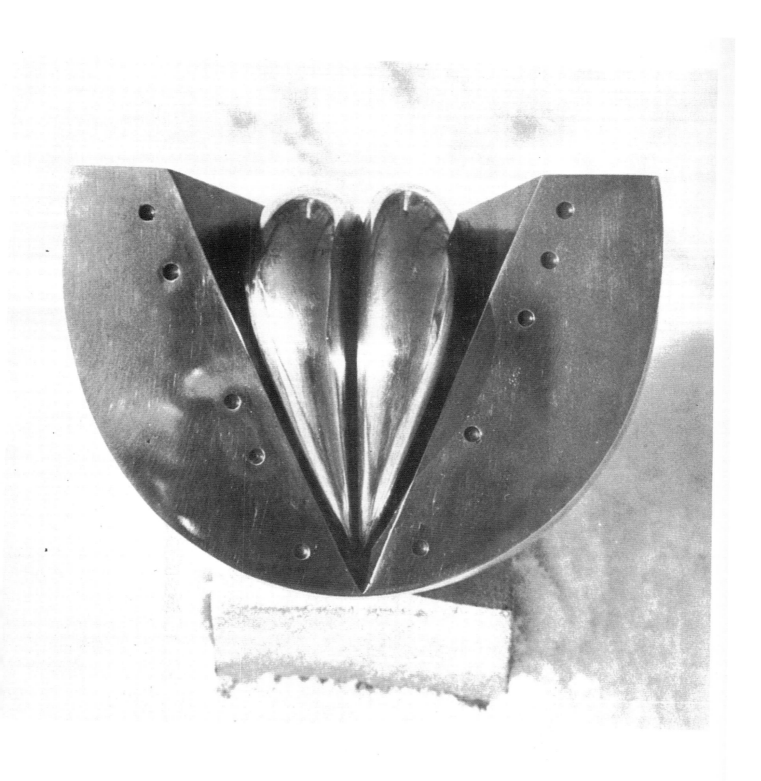

朴　鍾　培　無題

徐　　承　　元　　同時性 70—6

申　　鶴　　澈　　너와 나

沈　文　燮　　Point 70-1

李　承　祚　核 G—111·A

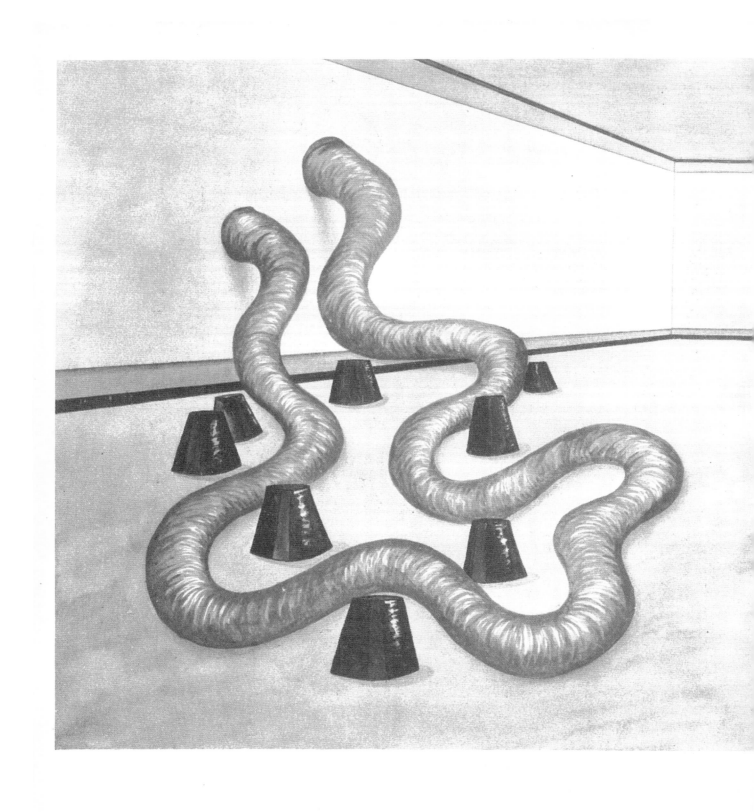

李　　升　　澤　　1970.

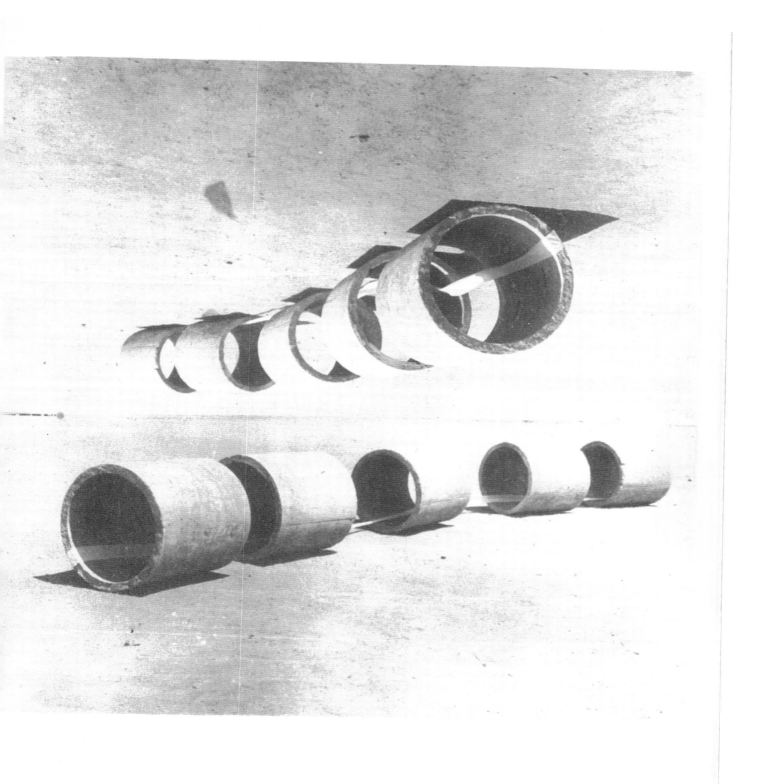

崔　明　永　　變質 '70－B

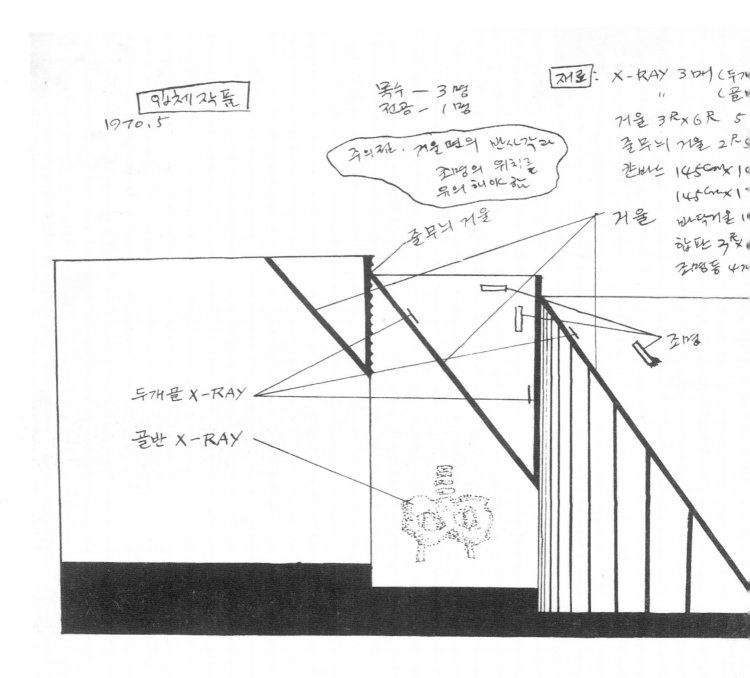

河 鍾 顯 作品

144

《71년 AG전》 도록
현실과 실현

일시 1971년 12월 6일 - 12월 20일
장소 국립현대미술관(경복궁)
참여 작가 하종현, 이건용, 이강소, 신학철,
 최명영, 이승조, 김한, 송번수,
 김구림, 김청정, 서승원, 조성묵,
 심문섭, 김동규, 박석원, 이승택,
 박종배

河　鍾　賢
李　健　鏞
李　康　昭
申　鶴　澈
崔　明　永
李　承　祚
金　　　漢
宋　繁　樹
金　丘　林
金　晴　正
徐　承　元
趙　晟　黙
沈　文　變
金　東　奎
朴　石　元
李　升　澤
朴　鍾　培

... la Réalité)

美術舘(景福宮)

現実과 実現

「71年 AG展」을 위한 試論

「인간과 자연의 再發見」(브룩크하르트)이라는 구호로 구가되는 르네상스 이래의 유럽 정신의 지상 목표는 한마디로 인간에 의한 자연의 征服이었다. 한편에서는 과학의 발전이, 그리고 또 한편에서는 예술의 창조적 노력이 모두 이 理念의 구현으로 간주된다. 특히 미술의 경우를 두고 볼 때, 유럽 미술의 야심은 바로 데카르트의 다음의 말로 요약된다.

「우리(인간)들로 하여금 자연의 主人이자 그 所有者가 되게 한다.

여기에서 寫実主義는 유럽 정신의 가장 전통적인 미학으로서의 위치를 확립하였다. 그러나 이 사실주의는 現実—인간의 認識의 유일한 손잡이로서의 외적 現実을 충실하게 再現하는데 몰두한 나머지, 필경은 그 現実의 破産을 결과했다. 마침내 사실주의와 함께 인간은 현실에의 예속이 강요당하고 있음을 깨달았고, 동시에 그가 믿고 있던 현실이라는 것이 실은 단순한 하나의 幻影에 지나지 않았다는 것을 깨달은 것이다.

이처럼 하여 20세기와 함께 미술은 再現하여야 할 対象을 잃은 것이다. 금세기에 들어서면서부터 「표현주의적」이라고도 할 수 있는 세계가 강력하게 자신을 주장하게 된 것도 오히려 필연적인 추세라 할 것이다. 그리고 이러한 추세가 이른바 抽象表現主義와 함께 그 絶頂을 이루었다 함은 이미 주지의 사실이다.

애초부터 여기에서 말하는 「表現」은 우선 「対象의 否定」을 전제로 하는 것이었다. 그러나 대상의 부정은 문제의 시발점이지 그 해결은 아니다. 칸딘스키의 말처럼, 対象을 무엇으로 대치시키는가가 문제인 것이다. 칸딘스키는 그것을 「내적 必然性」으로 대치시켰다. 그리고 이 내적 필연성은 필경 「우리의 思考, 우리의 感動, 우리의 意志 우리에게서 나오고 있으며 이 모두가 우리의 것」(사르트르)이라는 확신에서 나온 것이 분명하며, 만일 외적 세계의 존재를 인정한다면 외적 세계란 오직 우리의 思考와 우리의 感動과 우리의 意志에 따라서만 존재하는 것을 의미한다.

요컨데 「表現」은 곧 自己表現일 수밖에 없으며, 객관적인 세계도 또한 인간의 自己 投影으로서 밖에는 존재하지 않는다. 더우기 로젠버그가 지적했듯이 自己表現

表現主義에 있어서처럼 그대로의 自我를. 그와 魔術과 함께 받아드는 것을 전제로 하는 것이라면, 또 「에고와 개인적 苦悩(Schmerz)」를 표현 것이라면, 이 예술은 부르조와的인 휴매니즘 마지막 유물에 지나지 않 늘날 우리가 목격하고 있 代 휴매니즘의 붕괴 — 그 극복은 오직 自己超 시도를 통해서만 비로서 한 것으로 보인다. 그리 이 자기 초극은 하나의 전

혀 새로운 人間像을 요구한다. 「神이 죽은지는 이미 오래이거니와, 「인간은 죽었다」고 하는 극단적인 命題가 오늘날 통용되고 있다면. 그것은 인간이 바로 神을 대신한 세계의 攝理者로서의 위치를 포기해야 했기 때문이다. 인간은 이미 세계를 바라보는 존재가 아니라 그 관계는 어쩌면 逆으로 변한 것인지도 모른다. 이를테면, 인간은 「非人稱的」인 존재가 된 것이다.

오랜 동안을 두고 세계는 인간의 주체적인 의식에 의

해 매몰되어 왔다. 그러나 그 세계는 하나의 「現実」로서 인간의 意識, 인간의 思考 이전에 이미 엄연히 존재하고 있는 것이다. 그리고 그 現実을 참되게 現実이게끔 하는 것, 다시 말하여 現実을 「実現」하는 것이 바로 오늘의 창조 행위가 아니겠는가.

일찌기 세잔느가 한 말을 풀이한 허버트·리드의 주석을 빌리지 않더라도 「実現」이란 物質化한다는 것이오. 또한 「낳게 한다」는 것이다. 그러나 세잔느에게 있어 그것은 自然 앞에서 받은 그이

자신의 느낌 (sensation) 을 실현한다는 것을 뜻하는 것이었다. 오늘의 문제는 분명히 다르다. 왜냐하면 그 느낌은 결코 自然의 実体일 수도 없을 뿐더러 느낌을 통한 자연의 포착은 자연에 대한 또 하나의 새로운 幻影을 결과하기 때문이다.

그 동안 — 다시 말하여 이른바 오브제 미술의 대두 이래 現実은 그 가장 물적 상태로 환원되었고, 事物은 그에게 부여된 온갖 属性에서 벗겨져 그 가장 原初的 상태로 되돌아 갔다. 인간 또한

알몸둥이 本然의 상태. 본래의 의미의 프리미티프로 되돌아 가야 할 것이다. 그리하여 인간이 세계에 대해 움직이면 이에 対応하여 세계는 그의 面貌를 달리하리라. 세계가 인간에게 작용해 오면 인간은 다시 자신과 세계와의 사이에 태어 난 새로운 관계를 발견하리라. 그리고 이 発見, 그것은 곧 새로운 現実에 눈뜬다는 것이며, 現実의 実体와 構造의 탐구. 그리고 그 実現이 또한 오늘의 미술의 과제라 할 것이다.

〈李 逸〉

전위 예술에의 강한 의식을 전제로 비젼 빈곤의 한국 화단에 새로운 조형 질서를 모색 창조하여 한국미술 문화 발전에 기여한다

作品寫眞撮影 / 成 樂

河 鍾 賢

* 1935. 晋州産
* 弘益大学 西洋画科 卒業
* 朝鮮日報 主催・現代作家 招待展
 招待出品
* 한국일보 主催・韓国美術 大賞展
 招待出品
* 文公部 主催・現役作家展 招待出品
* 世界文化自由会議 韓国本部 主催
 文化自由招待展 招待出品
* 明東画廊 기획「絵画・오늘의 韓
 国展」招待出品
* Manila Solidaridad画廊 企劃
 「韓国青年作家11人展」出品
* 日本도끼外画廊 選抜「韓国 青年
 作家6人展」出品
* 東京近代美術舘 主催「韓国 現代
 絵画展」出品
* 第4回 Paris Biennale展 出品
* 第9回 Brazil. Saõ Paulo
 Biennale展 出品
* 第7回 東京版画 Biennale展 出品
* 第7回 Paris Biennale展에 共
 同制作出品
* 韓国美術協会 理事
* 韓国아방가르드協会長
* 現 弘益大学 助教授

対 位

1.5m×1.2m×0.8m.
紙.

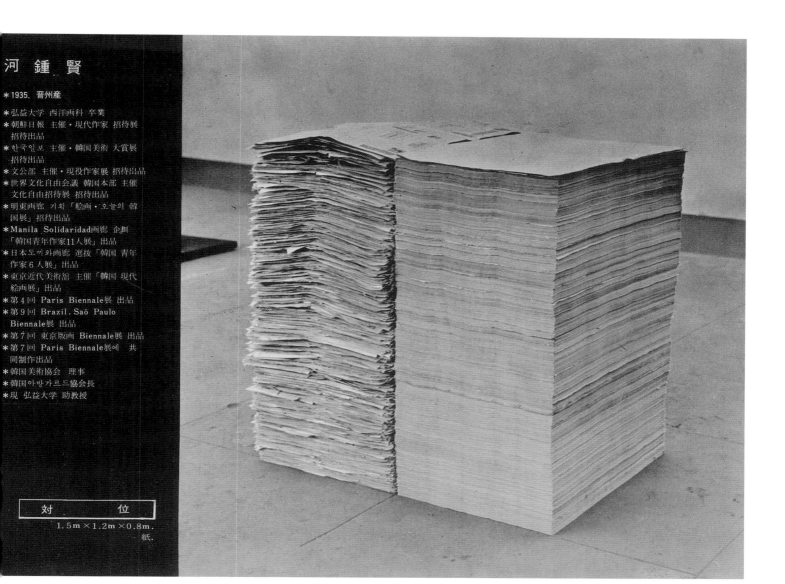

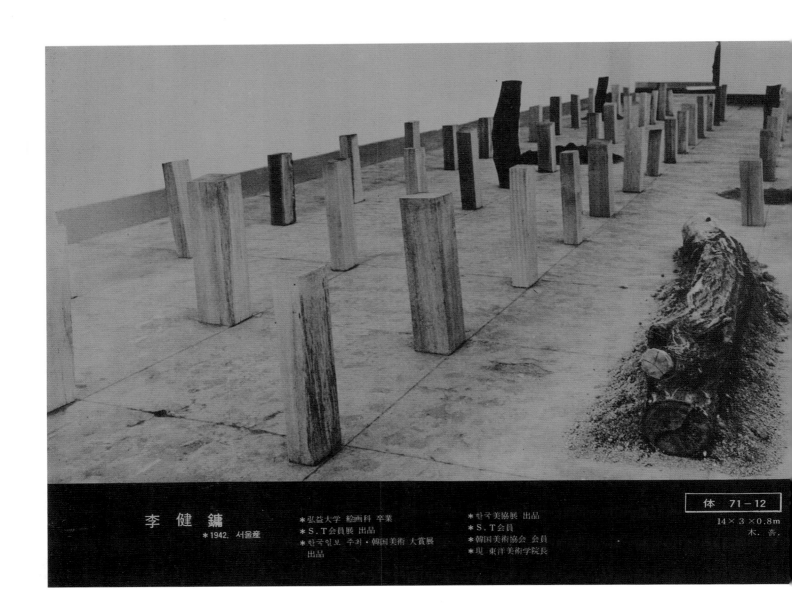

李 健鏞
*1942. 서울産

*弘益大学 絵画科 卒業
*S.T会員展 出品
*한국일보 主崔・韓国美術 大賞展
 出品

*한국美協展 出品
*S.T会員
*韓国美術協会 会員
*現 東洋美術学院長

体 71-12

14×3×0.8m
木. 高.

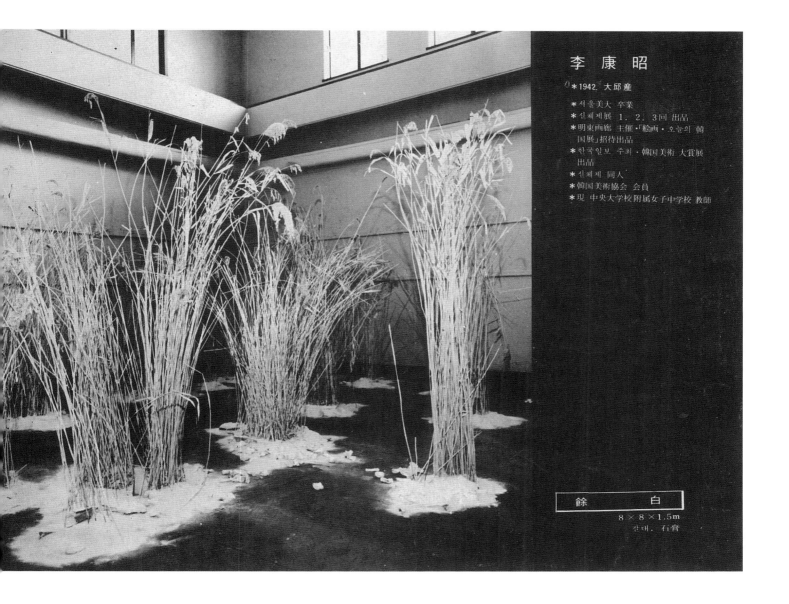

李 康 昭

∗ 1942. 大邱産

∗ 서울美大 卒業
∗ 신체제展 1. 2. 3回 出品
∗ 明東画廊 主催·「絵画·오늘의 韓
　国展」招待出品
∗ 한국일보 주최·韓国美術 大賞展
　出品
∗ 신체제 同人
∗ 韓国美術協会 会員
∗ 現 中央大学校附属女子中学校 教師

餘　　白

8 × 8 ×1.5m
잔디. 石膏

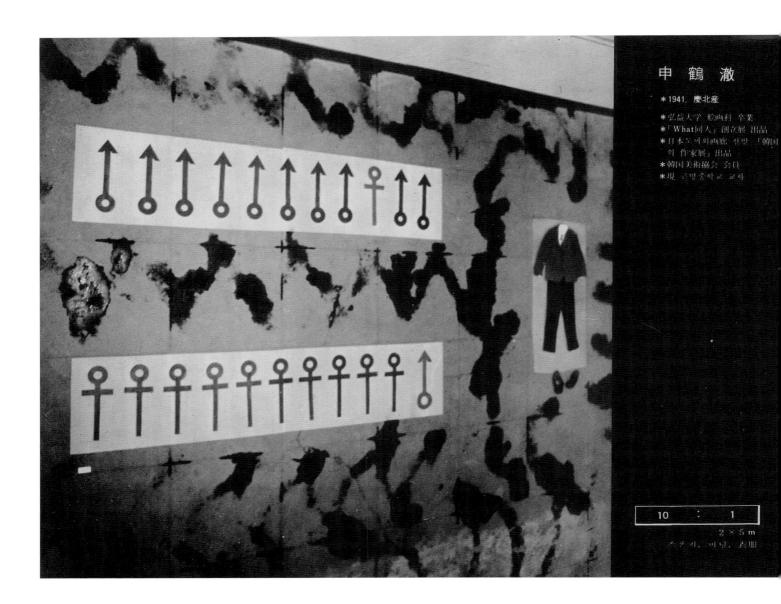

申 鶴澈

*1941. 慶北産
*弘益大学 絵画科 卒業
*「What同人」創立展 出品
*日本도쿄외画廊 初만 「韓国
 의 作家展」出品
*韓国美術協会 会員
*現 등명중학교 교사

10 : 1
2 × 5 m
오브제. 미닝. 衣服

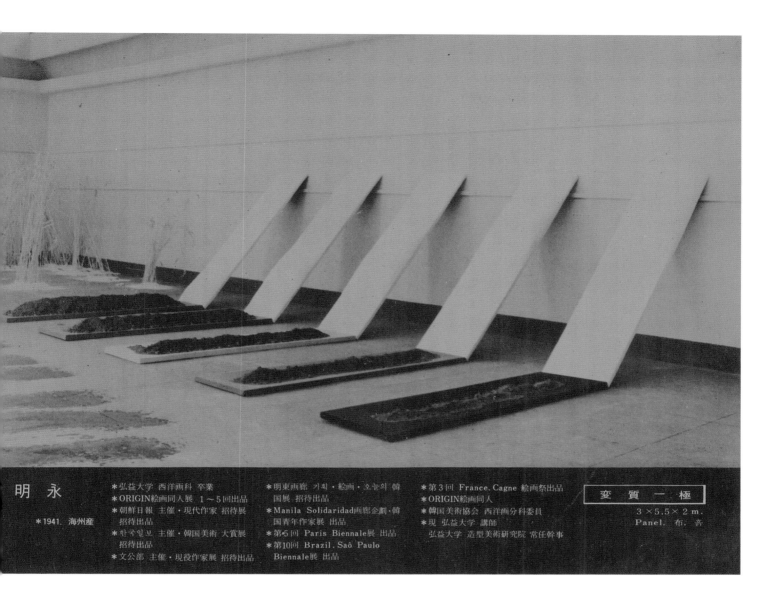

明 永

*1941. 海州産

*弘益大学 西洋画科 卒業
*ORIGIN絵画同人展 1～5回出品
*朝鮮日報 主催・現代作家 招待展
　招待出品
*한국일보 主催・韓国美術 大賞展
　招待出品
*文公部 主催・現役作家展 招待出品

*明東画廊 기획・絵画・오늘의 韓
　国展 招待出品
*Manila Solidaridad画廊企劃・韓
　国青年作家展 出品
*第5回 Paris Biennale展 出品
*第10回 Brazil. Saô Paulo
　Biennale展 出品

*第3回 France. Cagne 絵画祭出品
*ORIGIN絵画同人
*韓国美術協会 西洋画分科委員
*現 弘益大学 講師
　弘益大学 造型美術研究院 常任幹事

変 質 一 極
3×5.5×2 m.
Panel. 布. 흙

李承祚

*1941. 平北産

*弘益大学 西洋画科 卒業
*오리진絵画同人展 1-4회 出品
*朝鮮日報 主催・現代作家 招待展
 招待出品
*文公部主催・現役作家展 招待出品
*한국일보 주최・韓国美術 大賞展
 出品
*明東画廊 기획「絵画・오늘의 韓
 国展」招待出品
*日本도꾜와画廊 선발「韓国 6人
 의 作家展 出品
*東亜国際美展 大賞 受賞
*国展 17. 18. 19. 20회 特選 (17.19
 回 文公部長官賞 受賞)
*第12回 Brazil. Saõ Paulo
 Biennale展 出品
*ORIGIN 同人
*韓国美術協会 会員
*現 誠信女子高等学校 教師

핵 G 999-1 (외 7 점)
22 m.
Canvas

156

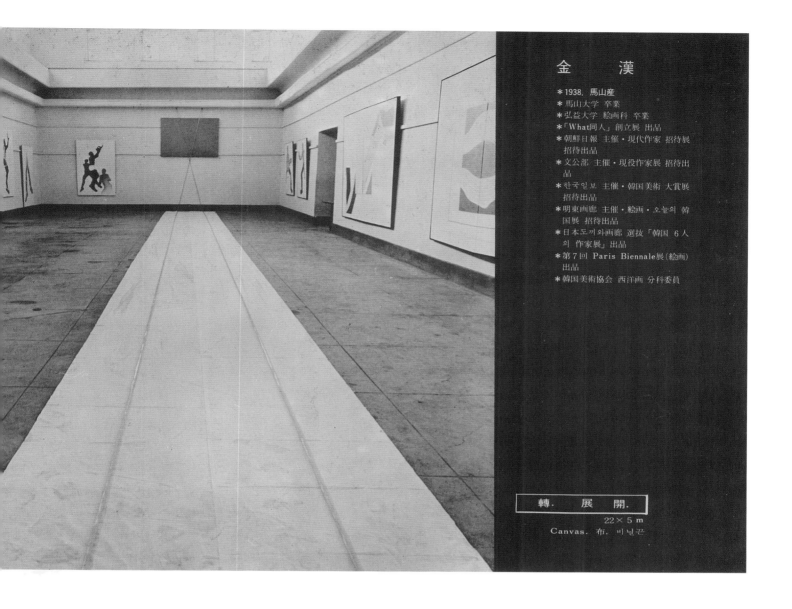

金　漢

＊1938. 馬山産
＊馬山大学 卒業
＊弘益大学 絵画科 卒業
＊「What同人」創立展 出品
＊朝鮮日報 主催・現代作家 招待展
　招待出品
＊文公部 主催・現役作家展 招待出
　品
＊한국일보 主催・韓国美術 大賞展
　招待出品
＊明東画廊 主催・絵画・오늘의 韓
　国展 招待出品
＊日本도끼와画廊 選抜「韓国 6人
　의 作家展」出品
＊第 7 回 Paris Biennale 展 (絵画)
　出品
＊韓国美術協会 西洋画 分科委員

轉. 展 開.
22 × 5 m
Canvas. 布. 비닐끈

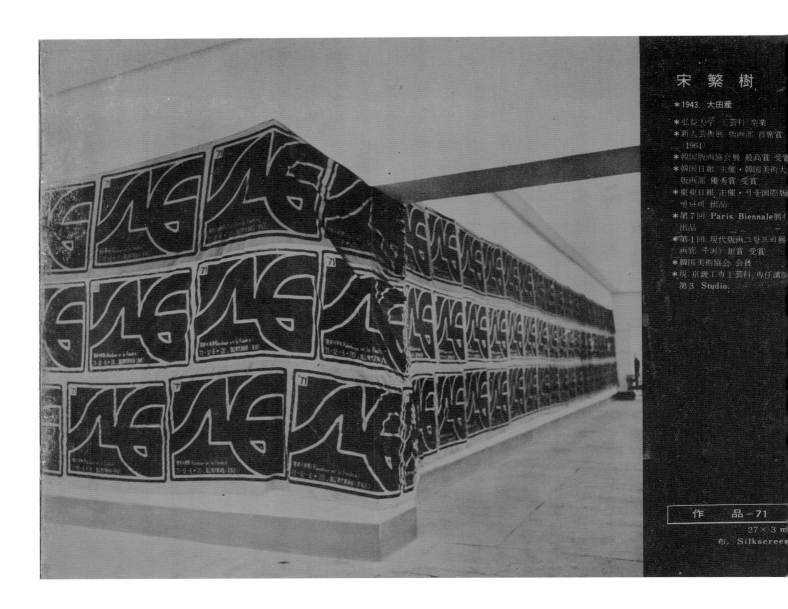

宋 繁 樹

＊1943. 大田產

＊弘益大學 工藝科 卒業
＊新人藝術展 版画部 首席賞
　(1964)
＊韓国版画協会展 最高賞 受賞
＊韓国日報 主催・韓国美術大
　版画部 優秀賞 受賞
＊東亜日報 主催・서울国際版
　엔나레 出品
＊第7回 Paris Biennale展(
　出品
＊第1回 現代版画그랑프리展
　画廊 주최) 銀賞 受賞
＊韓国美術協会 会員
＊現 京畿工専工芸科 専任講師
　第3 Studio.

作 品 — 71

27 × 3 m

布. Silkscreen

158

丘 林

6. 大邱産
前-68展 出品
洋日報 主催・現代作家 招待展
特出品.
気포 主催・韓国美術 大賞展
特出品.
淵 主催・現役作家展 招待出

画廊 기획 絵画・오늘의 儀・
展 招待出品.
nila Solidaridad 画廊 기획
青年作家展 出品.
展 2回 개최
ass Media의 遺物」発表
作品「現象에서 痕跡으로」

回 Paris Bienhale展 立体作
出品
美術協会 会員

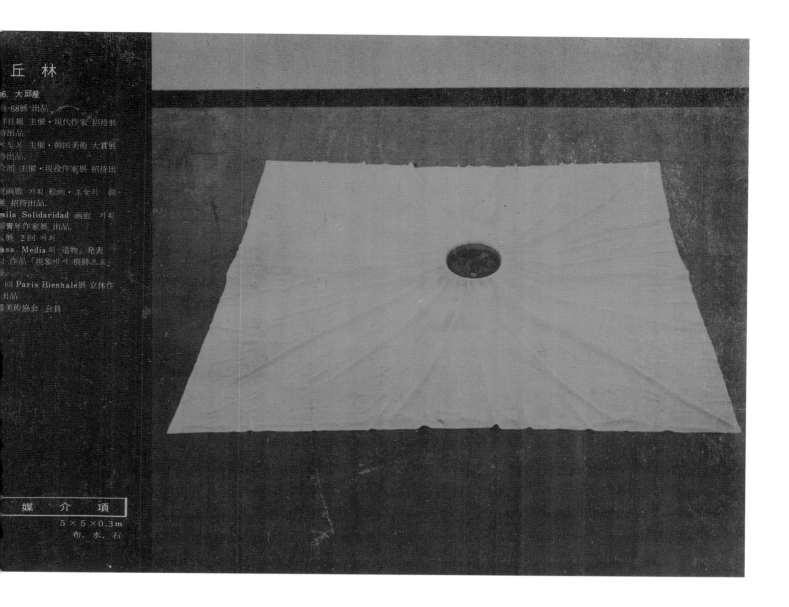

媒 介 項
5×5×0.3m
布. 水. 石

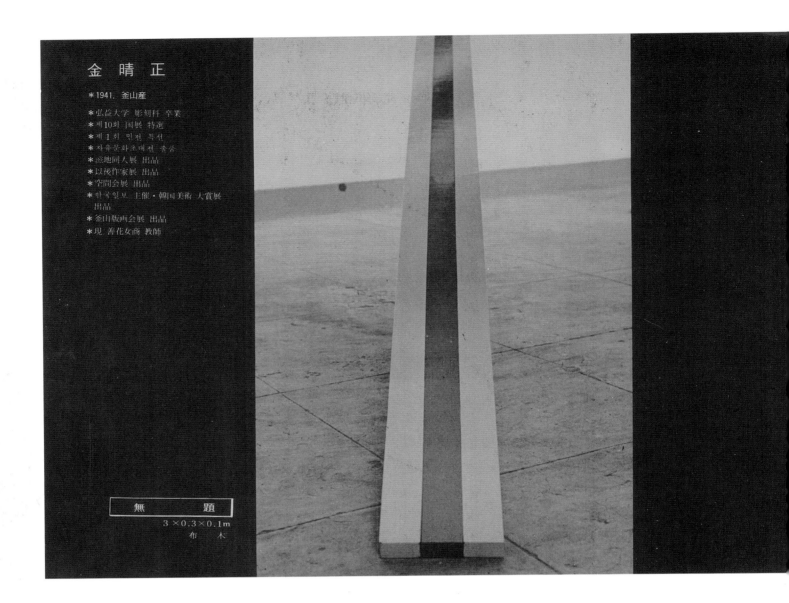

金 晴 正

* 1941. 釜山産

* 弘益大学 彫刻科 卒業
* 제10회 国展 特選
* 제1회 民展 特選
* 자유문화초대전 출품
* 經地同人展 出品
* 以後作家展 出品
* 空間会展 出品
* 한국일보 主催·韓国美術 大賞展
 出品
* 釜山版画会展 出品
* 現 善花女商 教師

無 題
3×0.3×0.1m
布 木

160

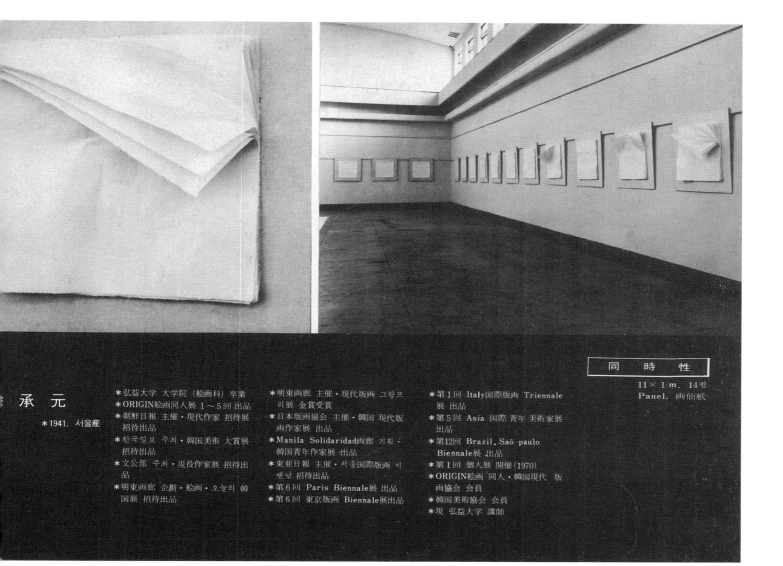

承 元

* 1941. 서울産

* 弘益大学 大学院 (絵画科) 卒業
* ORIGIN絵画同人展 1～5回 出品
* 朝鮮日報 主催・現代作家 招待展 招待出品
* 한국일보 주최・韓国美術 大賞展 招待出品
* 文公部 주최・現役作家展 招待出品
* 明東画廊 企劃・絵画・오늘의 韓国展 招待出品

* 明東画廊 主催・現代版画 그랑프리展 金賞受賞
* 日本版画協会 主催・韓国 現代版画作家展 出品
* Manila Solidaridad画廊 기획・韓国青年作家展 出品
* 東亜日報 主催・서울国際版画 비엔날 招待出品
* 第6回 Paris Biennale展 出品
* 第6回 東京版画 Biennale展出品

* 第1回 Italy国際版画 Triennale 展 出品
* 第5回 Asia 国際 青年 美術家展 出品
* 第12回 Brazil. Saô paulo Biennale展 出品
* 第1回 個人展 開催 (1970)
* ORIGIN絵画 同人・韓国現代 版画協会 会員
* 韓国美術協会 会員
* 現 弘益大学 講師

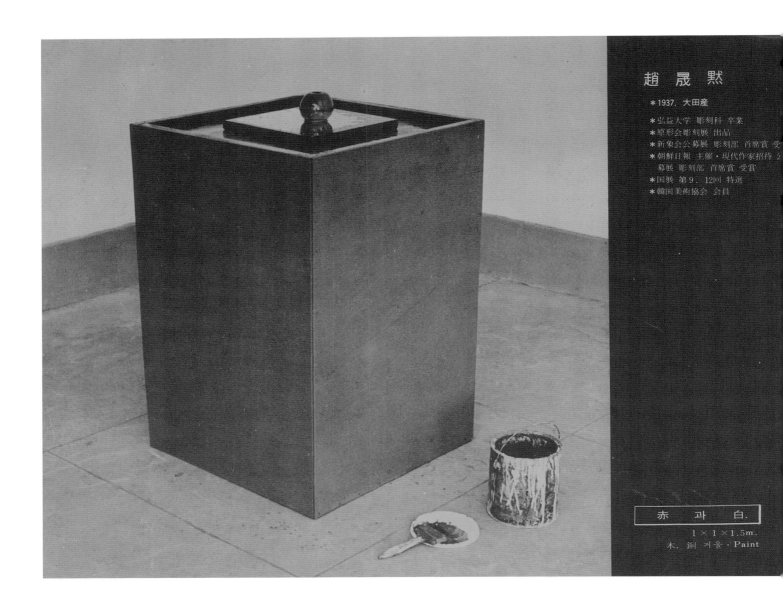

趙 晟黙

＊1937, 大田産
＊弘益大学 彫刻科 卒業
＊原形会彫刻展 出品
＊新象会公募展 彫刻部 首席賞 受
＊朝鮮日報 主催・現代作家招待 公
　募展 彫刻部 首席賞 受賞
＊国展 第9，12回 特選
＊韓国美術協会 会員

赤 과 白.
1×1×1.5m.
木, 銅 거울・Paint

162

文 蠻

2. 忠武産

弘益美大 彫塑科 卒業
3回造型会展 出品
Ξ AG展 出品
亭일보 주최・1回 韓国美術大
展 国務総理賞 受賞
本:「EXPO-70」韓国現代 彫
蠻展 招待出品
展 第15. 18. 19. 20回 特選
18. 19回 文化公報部長官賞.
20回 国会議長賞 受賞)
文蠻 彫刻展 (65年)
7回 Paris Biennale展(彫刻)
品
3造型会 会員
司美術協会 会員
誠信女子高等学校 教師

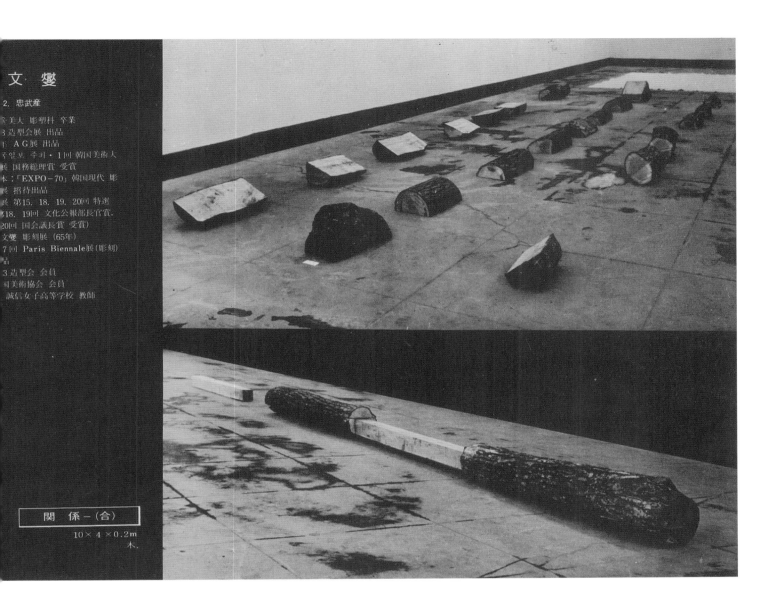

関 係 ―(合)

10 × 4 × 0.2 m
木.

AG 그룹 발행물

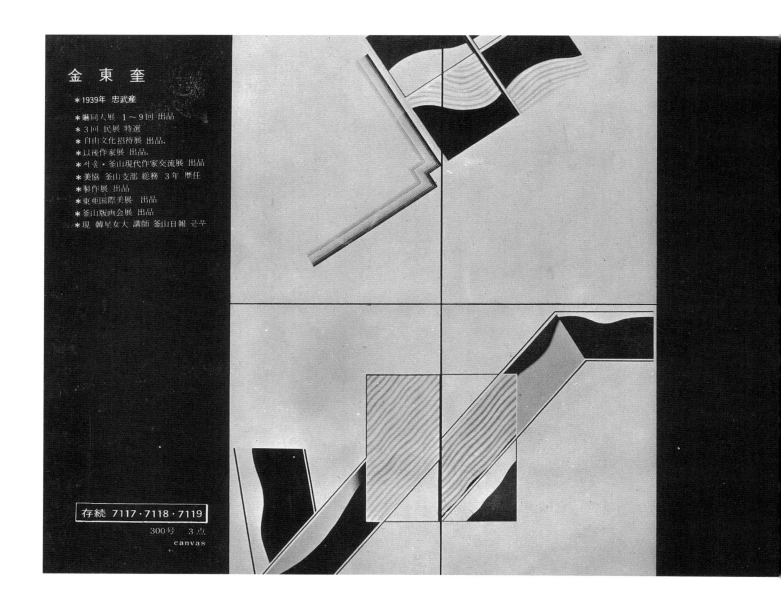

金 東 奎

* 1939年　忠武産

* 織同人展　1〜9回 出品
* 3回 民展 特選
* 自由文化招待展　出品.
* 以後作家展　出品.
* 서울・釜山現代作家交流展　出品
* 美協　釜山支部　総務　3年　歴任
* 製作展　出品
* 東亜国際美展　出品
* 釜山版画会展　出品
* 現　韓星女大　講師　釜山日報　근무

存続　7117・7118・7119
300号　3点
canvas

164

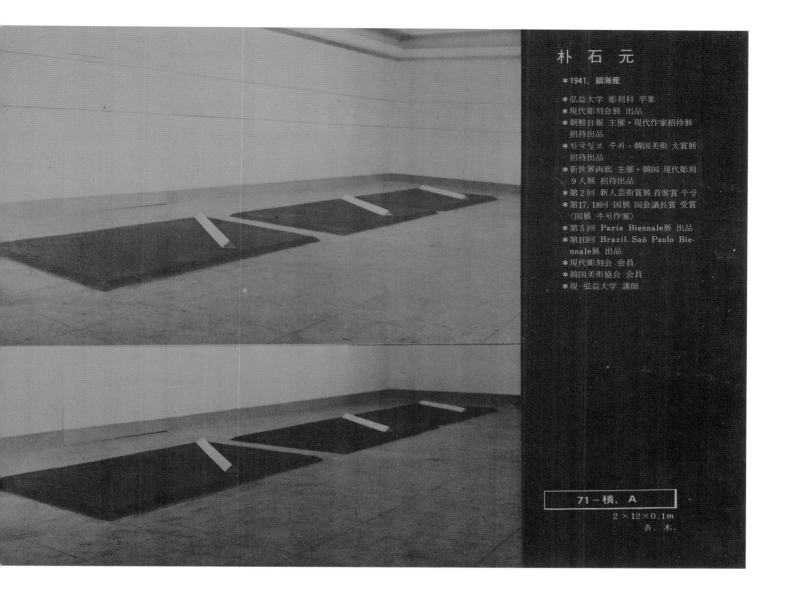

朴 石 元

＊1941. 鎮海産

＊弘益大学 彫刻科 卒業
＊現代彫刻会展 出品
＊朝鮮日報 主催・現代作家招待展
　招待出品
＊한국일보 주최・韓国美術 大賞展
　招待出品
＊新世界画廊 主催・韓国 現代彫刻
　9 人展 招待出品
＊第2回 新人芸術賞展 首席賞 수상
＊第17, 18回 国展 国会議長賞 受賞
　〈国展 추천作家〉
＊第5回 Paris Biennale展 出品
＊第10回 Brazil. Saô Paulo Bie-
　nnale展 出品
＊現代彫刻会 会員.
＊韓国美術協会 会員
＊現 弘益大学 講師

71-積, A

2×12×0.1m
青. 木.

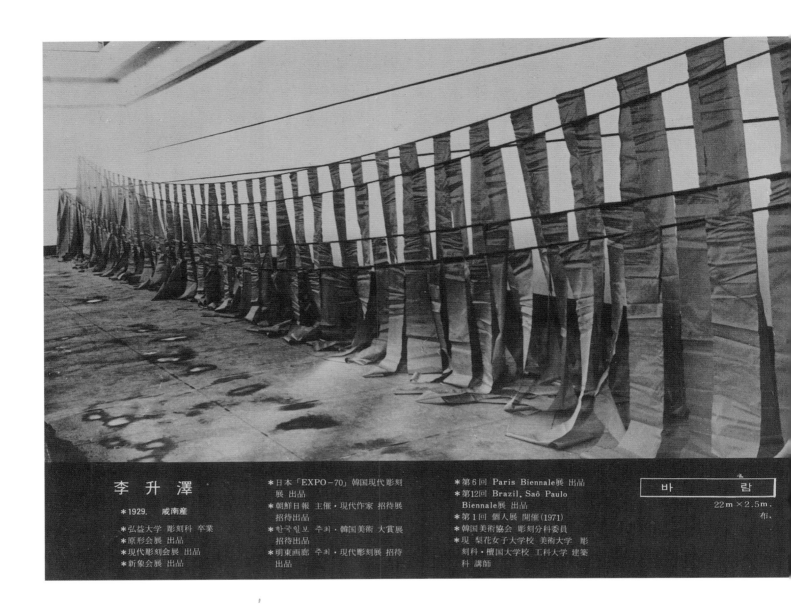

李 升 澤

* 1929. 咸南産

* 弘益大学 彫刻科 卒業
* 原形会展 出品
* 現代彫刻会展 出品
* 新象会展 出品

* 日本「EXPO-70」韓国現代彫刻
 展 出品
* 朝鮮日報 主催・現代作家 招待展
 招待出品
* 한국일보 주최・韓国美術 大賞展
 招待出品
* 明東画廊 주최・現代彫刻展 招待
 出品

* 第6回 Paris Biennale展 出品
* 第12回 Brazil. Saõ Paulo
 Biennale展 出品
* 第1回 個人展 開催(1971)
* 韓国美術協会 彫刻分科委員
* 現 梨花女子大学校 美術大学 彫
 刻科・檀国大学校 工科大学 建築
 科 講師

바 람

22m×2.5m.
布,

鍾　培

935.　馬山產

弘益大学　大学院(彫刻科)　卒業
Cranbrook Academy of Art 대
ㅎㅏㅇ원 (彫刻科) 卒業
原形会　彫刻展　出品
韓国現代彫刻会展　出品
朝鮮日報　主催・現代作家　招待展
招待出品
第14回　国展　大統領賞　受賞
第4回　Paris Biennale展　出品
第9回　Brazil . Saô Paulo Bie-
nale展　出品
ational　Metal　Sculpture Sh-
w (美国)　1等賞　受賞
Birmingham Gallery(미시건) 에
서　個人展
現　弘益大学　助教授(渡美中)

無　　　題

Bronze

《72년 AG전》 도록
탈관념의 세계

일시	1972년 12월 11일 - 12월 25일
장소	국립현대미술관(경복궁)
참여 작가	김구림, 김동규, 김한, 박석원, 박종배, 서승원, 신학철, 심문섭, 이강소, 이건용, 이승조, 최명영, 하종현

《72년 AG전》 도록

: 25 ■國立現代美術舘(景福宮)

韓國아방가르드協會

脱·観念의 世界

만일 오늘의 미술이 근 몇년이래 어떤 극한점에서 일종의 解体 상태를 노정하고 있는 것이 사실이라면 우리는 그 중요한 震源을, 오늘의 미술이 観念의 신기루속에 매몰되어 가고 그속에 거의 수렴되어 가고 있다는 사실에서 찾아 볼 수 있으리라 생각된다. 「概念예술」또는 「프로세스·아트」등의 명칭으로도 짐작이 되듯이 오늘날처럼 예술이 観念 (여기에서는 行爲 그 자체도 관념화되어 간다.)의 優位와 思辯을 앞세우는 나머지 「視覺적」對象으로서의 存在性을 상실한 예는 일찌기 없었다. 구체적이며 직접적인 存在物로서의 예술작품은 世界에로 열려진 독자적인 空間 構造를 지니고 있으며 예술 행위란 필경은 이 空間의 새로운 内的 관계의 설정을 뜻한다.

일찌기 발작크는 「生은 곧 형태이다」라고 했다. 여기서 말하는 生은 결코 観念으로서의 그것이 아니라 스스로를 克服하고 창조하는 生이다. 그리하여 生은 항상 새로운 형태를 창조한다. 예술도 또한 그것이 자체내에 生命을 잉태한 것이라면 観念의 테두리를 뛰어 넘는다. 그것은 観念을 극복하며 脱·観念의 세계, 즉 구체적이요 직접적인 知覺 對象으로서의 세계를 지향한다. 그리고 그 世界는 인간과의 관계에 있어 항상 열려져 있고 또 새롭게 발견되는 世界이어야 하는 것이다.

李 逸
(弘大教授·美術評論家)

전위 예술에의 강한 의식을 전제로 비젼 빈곤의 한국 화단에 새로운 조형 질서를 모색 창조하여 한국미술 문화 발전에 기여한다.

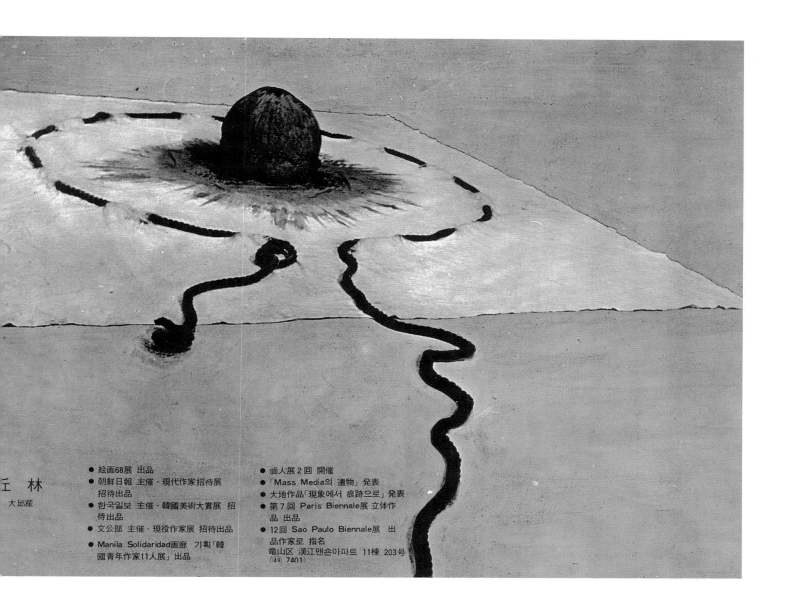

王 林
大邱産

- 絵画68展 出品
- 朝鮮日報 主催・現代作家招待展 招待出品
- 한국일보 主催・韓國美術大賞展 招待出品
- 文公部 主催・現役作家展 招待出品
- Manila Solidaridad画廊 기획「韓國青年作家11人展」出品

- 個人展 2 回 開催
- 「Mass Media의 遺物」発表
- 大地作品「現象에서 痕跡으로」発表
- 第 7 回 Paris Biennale展 立体作品 出品
- 12回 Sao Paulo Biennale展 出品作家로 指名
竜山区 漢江맨숀아파트 11棟 203号
(49) 7401

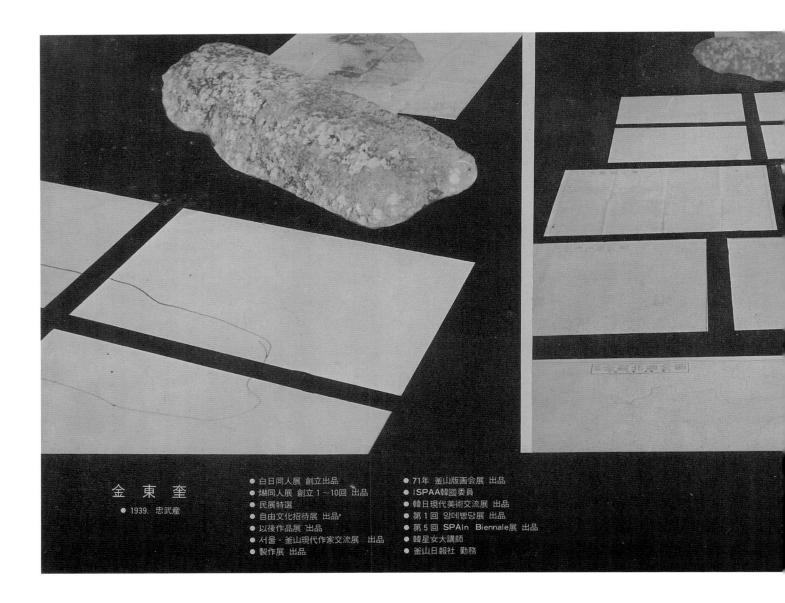

金　東　奎
● 1939. 忠武産

● 白日同人展　創立出品
● 燦同人展　創立 1～10回　出品
● 民展特選
● 自由文化招待展　出品
● 以後作品展　出品
● 서울·釜山現代作家交流展　出品
● 製作展　出品

● 71年　釜山版画会展　出品
● ISPAA韓國委員
● 韓日現代美術交流展　出品
● 第 1 回　앙데빵당展　出品
● 第 5 回　SPAIn　Biennale展　出品
● 韓星女大講師
● 釜山日報社　勤務

金　漢

● 1938. 馬山産

● 馬山大學 卒業
● 弘益大學美術大學 絵画科 卒業
● 「What 同人」 創立展 出品
● 朝鮮日報 主催・現代作家招待展
　　招待 出品
● 文公部 主催・現役作家展　招待
　　出品

● 한국일보　主催・韓國美術大賞展
　　招待 出品
● 明東画廊 기획「絵面・오늘의　韓
　　國展」 招待出品
● 日本 도끼와 画廊選拔「韓國靑年
　　作家 6 人展」 出品

● 第 7 回 Paris Biennale展 出品
● 유네스코주최・이태리
　　프로렌스판화전 出品
● 韓國美術協會 西洋画分科委員
● ISPAA 韓國委員
　　麻浦区 麻浦아파트 2棟 209号

朴 石 元
● 1941. 鎭海産

● 弘益大學校 美術大學 彫刻科 卒業
● 現代彫刻会員展 出品
● 朝鮮日報 主催・現代作家 招待展
　招待出品
● 한국일보 主催・韓國美術大賞展
　招待出品
● 新世界画廊 主催・韓國現代彫刻
　9 人展 招待出品

● 第2回 新人芸術賞展 首席賞受賞
● 日本：「EXPO-70」韓國現代彫刻
　展 招待出品
● 第17, 18, 回 國展 國会議長賞受賞
● 国展 委囑作家
● 第5回 Paris Biennale展 出品
● 第10回 Brazil, Sao Paulo Bienn
　-ale展 出品

● 韓・日現代彫刻交流展 出品 — 서
　울展
● 現代彫刻会 会員
● 韓国美術協会 会員
● 現 弘益大學校 美術大學 講師
　西大門区 延嬉洞 349—1 A棟 301号
　〈�33〉 0051—6 〈交 301〉〉

174

申 鶴 澈

● 1941. 慶北産

● 弘益大学校 美術大学 絵画科 卒業
● 「What 同人」 創立展 出品
● 日本도끼와画廊 選抜 「韓国青年作
　家 6 人展」 出品
● 第 1 回 앙데빵당展 出品

● 韓國美術協会 会員
● 現 근명중학교 敎師

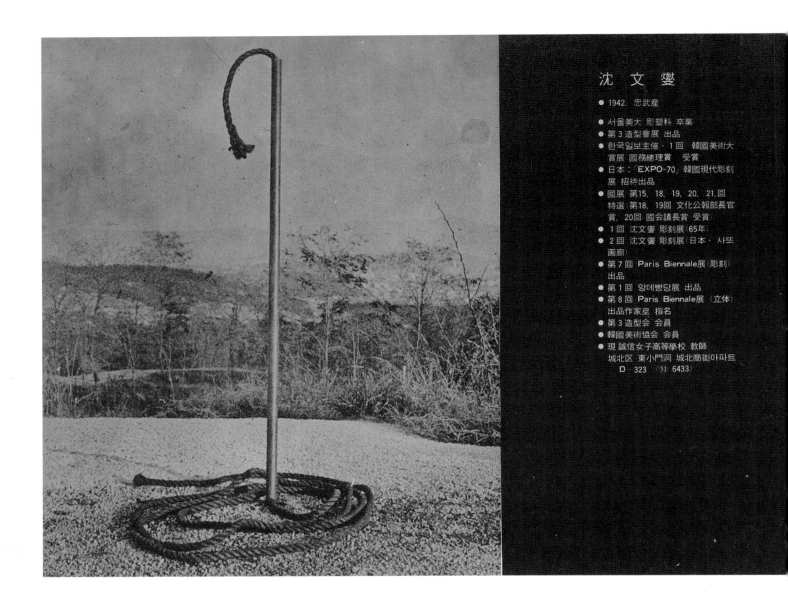

沈 文 燮

● 1942. 忠武産

● 서울美大 彫塑科 卒業
● 第3 造型會展 出品
● 한국일보主催・1回 韓國美術大
　賞展 國務總理賞 受賞
● 日本：「EXPO-70」韓國現代彫刻
　展 招待出品
● 國展 第15. 18. 19. 20. 21.回
　特選(第18. 19回 文化公報部長官
　賞, 20回 國会議長賞 受賞)
● 1回 沈文燮 彫刻展(65年)
● 2回 沈文燮 彫刻展(日本・사또
　画廊)
● 第7回 Paris Biennale展(彫刻)
　出品
● 第1回 앙데빵당展 出品
● 第8回 Paris Biennale展 (立体)
　出品作家로 指名
● 第3 造型会 会員
● 韓國美術協会 会員
● 現 誠信女子高等學校 教師
　城北区 東小門洞 城北商街아파트
　　D-323 (93) 6433

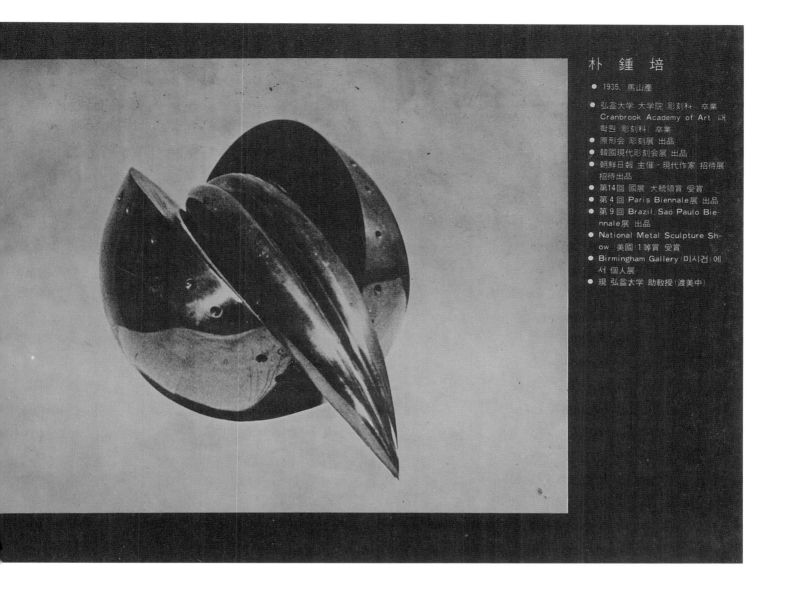

朴 鍾 培

● 1935. 馬山産

● 弘益大学 大学院 彫刻科 卒業
 Cranbrook Academy of Art 대
 학원 彫刻科 卒業
● 原形会 彫刻展 出品
● 韓國現代彫刻会展 出品
● 朝鮮日報 主催・現代作家 招待展
 招待出品
● 第14回 國展 大統領賞 受賞
● 第4回 Paris Biennale展 出品
● 第9回 Brazil. Sao Paulo Bie-
 nnale展 出品
● National Metal Sculpture Sh-
 ow 美國 1等賞 受賞
● Birmingham Gallery 미시건 에
 서 個人展
● 現 弘益大学 助敎授(渡美中)

AG 그룹 발행물

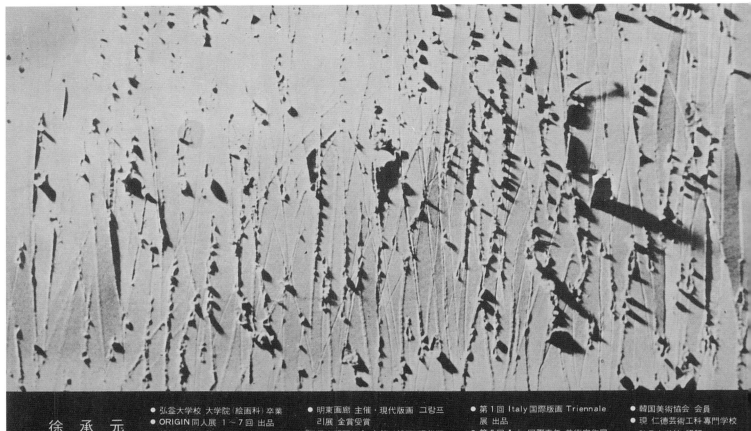

徐　承　元
● 1941. 서울産

● 弘益大学校 大学院〔絵画科〕卒業
● ORIGIN 同人展 1～7 回 出品
● 朝鮮日報 主催・現代作家招待展 招待出品
● 한국일보 主催・韓国美術大賞展 招待出品
● 文公部 主催・現役作家展 招待出品
● 明東画廊 企劃「絵画・오늘의韓国展」 招待出品

● 明東画廊 主催・現代版画 그랑프리展 金賞受賞
● 日本版画協会 主催・韓国 現代版画作家展 出品
● Manila Solidaridad 画廊기획・韓国青年作家 11人展 出品
● 東亜日報 主催・서울国際版画 비엔날 招待出品
● 第 6 回 Paris Biennale 展 出品
● 第 6 回 東京版画 Biennale 展出品

● 第 1 回 Italy 国際版画 Triennale 展 出品
● 第 5 回 Asia 国際青年 美術家作展 出品
● 第12回 Brazil. Sao Paulo Biennale展 出品
● 個人展 2 回 (서울・新聞会館, 日本・村松画廊)
● ORIGIN同人・韓国現代 版画協会 会員

● 韓国美術協会 会員
● 現 仁德芸術工科 専門学校 弘益大学校 講師
西大門区 大峴洞 40—31
⑫ 3005 (自), ⑬ 9135 (画室)

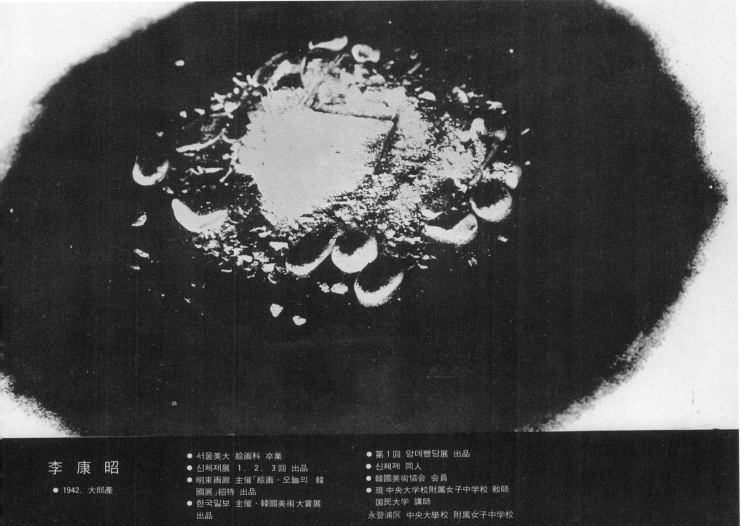

李 康 昭

● 1942. 大邱産

● 서울美大 絵画科 卒業
● 신체제展 1. 2. 3回 出品
● 明東画廊 主催「絵画・오늘의 韓
　國展」招待 出品
● 한국일보 主催・韓國美術大賞展
　出品

● 第1回 앙데빵당展 出品
● 신체제 同人
● 韓國美術協会 会員
● 現 中央大学校附属女子中学校 教師
　国民大学 講師
　永登浦区 中央大學校 附属女子中学校

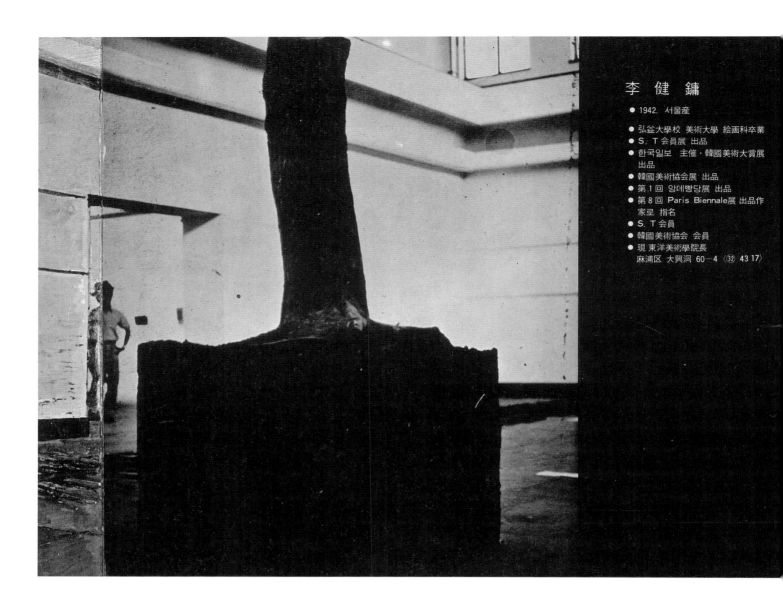

李 健 鏞

● 1942. 서울産

● 弘益大學校 美術大學 繪画科卒業
● S. T 会員展 出品
● 한국일보 主催·韓國美術大賞展
 出品
● 韓國美術協会展 出品
● 第.1 回 앙데빵당展 出品
● 第 8 回 Paris Biennale展 出品作
 家로 指名
● S. T 会員
● 韓國美術協会 会員
● 現 東洋美術學院長
 麻浦区 大興洞 60-4 (32) 43 17

180

李 承 祚

● 1942. 平北產

● 弘益大学校 美術大学 繪画科 卒業
● ORIGIN 同人展 1～4 回 出品
● 韓國靑年作家 聯立展 出品
● 朝鮮日報 主催・現代作家招待展
 招待出品
● 文公部 主催・現役作家展招待出品
● 한국일보 主催・韓國美術大賞展
 出品
● 明東画廊 기획「絵画・오늘의韓國
 展」招待出品
● 日本도끼와画廊 選拔「韓国靑年作
 家 6人展」出品
● 東亜国際美展 大賞 受賞
● 国展 17. 18. 19. 20回 特選 (17.
 19. 回 文公部長官賞 受賞・추천
 作家)
● 第12回 Brazil Sao paulo
 Biennale 展 出品
● 韓国美術協会 会員
● 現 誠信女子高等学校 校師

崔 明 永

● 1941. 仁川産
● 弘益大学校 美術大学 絵画科 卒業
● ORIGIN 同人展 1～7回 出品
● 韓国青年作家聨立展 出品
● 朝鮮日報 主催・現代作家招待展
　招待出品
● 한국일보 主催・韓國美術大賞展
　招待出品
● 文公部 主催・現役作家展 招待出品
● 明東画廊 기획「絵画・오늘의 韓
　国展」招待出品
● Manila Solidaridad 画廊企劃・
　韓国青年 作家11 人展 出品
● 第 5 回 Paris Biennale 展 出品
● 第10回 Brazil Sao Paulo
　Biennale 展 出品
● 第 3 回 France. Cagne 国際
　絵画祭 出品
● ISPAA Hong Kong 展 出品
● ORIGIN 同人
● 韓国美術協会 西洋画分科委員
● 現 弘益大学校 美術大学 講師
　麻浦区 上水洞 93－104
　〈33 6461(画室)〉

河 鍾 賢

● 1935. 晋州産.

- 弘益大學校 美術大學 繪画科 卒業
- 朝鮮日報主催・現代作家招待展 招待出品
- 한국일보主催・韓國美術大賞展 招待出品
- 文公部 主催・現役作家展 招待出品
- 世界文化自由会議 韓國本部 主催 文化自由招待展 招待出品
- 明東画廊 기획「会画・오늘의 韓 國展」招待出品

- Manila Solidaridad画廊 기획「韓 國青年作家11人展」出品
- 日本도끼와 画廊選抜「韓國青年作家 6 人展」出品
- 東京近代美術館 主催「韓國現代絵 画展」出品
- 第 4 回 Paris Biennale 展出品
- 第 9 回 Brazil, Sao Paulo Bie- nnale展 出品
- 第 7 回 東京版画 Biennale展 出品

- 第 7 回 Paris Biennale展에 共同 製作 出品
- 第 1 回 個人展(東京・銀画廊) 개 최
- 韓國美術協会 理事
- 現 弘益大學校 美術大學 助教授 西大門区 倉川洞 倉川아파트 4棟 309号 (34 0241-4 (交 30))

AG 그룹 작가 인터뷰

오광수

서승원

심문섭

이강소

최명영

김구림

정연심(이하 정) AG 그룹의 설립 동기를 알고 싶습니다. 당시 이일, 오광수, 김인환 선생님이 비평가로 참여하고 총 12명의 작가가 창립 멤버로 이름을 올렸습니다. 비평가와 작가가 함께 한 그룹은 많지 않아서 독특합니다. 설립의 취지, 의도가 궁금합니다.

오광수(이하 오) 1967년 《청년작가 연립전》(무동인, 오리진, 신전 동인)이 끝나고 한동안 그 여진이 이어졌습니다. 여기 참여했던 몇몇 작가들이 전국 단위로 현대미술에 대한 강연회를 가졌는데 대구, 부산에서의 강연회에는 나도 동참했습니다. 주로 국제적인 미술 동향과 이에 대응하는 젊은 세대 한국 작가들의 활동을 소개하는 내용이었습니다. 아마도 이같은 변혁기에 대한 절실한 의식이 자연스레 새로운 결속체로 나타난 것이 아닌가 생각합니다.

AG 그룹 초기 멤버로 무동인이었던 최붕현, 이태현이 참여했습니다. 곧이어 탈퇴한 일이 있었고 첫 전시에는 곽훈, 김구림, 김차섭, 김한, 박석원, 박종배, 서승원, 이승조, 최명영, 하종현, 오광수, 이일이 참여했습니다. 이후 곽훈이 빠지고 신학철, 이승택, 김인환이 영입되었습니다. 3회 전시부터는 김동규, 김청정, 이강소, 송번수, 이건용, 조성묵이 합류한 것으로 기억합니다.

정 『AG』 저널이라고 해야 할지, 비평지라고 해야 할지요. 당시 이 저널의 구성과 편집, 그리고 선생님의 역할, 이일 선생님의 역할과 다른 작가들의 역할에 대해 기억나는 게 있다면 알려주세요.

오 전시기획 부분엔 이일 선생이 적극 참여했고 『AG』 저널을 만드는 편집일은 내가 맡았습니다. 당시 나는 『공간』지 편집장으로 있을 때여서 자연스레 저널 편집은 내가 맡는 것이 되었습니다.

정 당시 이미 『공간』지가 있긴 했으나 순수 미술비평은 1969년 『AG』 저널이 중요했던 것 같습니다. 선생님도 당시 기술과 매체에 관한 글을 작성했는데, 미술비평을 어떻게 생각했나요?

오 『AG』 저널이 나올 무렵엔 『공간』지가 유일한 미술지(원래는 건축, 도시 전문지였으나 1970년에 들어오면서 미술 지면이 확대되었다)였으나 『공간』의 지면에는 새로운 시대의 미술 담론을 담기에 한계가 있었습니다. 일반 대중을 위한 교양으로서의 내용보다 작가의 의식을 고양하는 역할의 중요성이 강조되면서 AG가 나오게 되었다고 봅니다. 한 시대의 미술을 이끌어 간다는 목적의식이 그만큼 높았다고 할 수 있습니다.

정 《AG전》이 개최되면서 도록도 만들어졌는데요. 이 전시는 사실 한국 동시대 미술의 뿌리라고 해도 과언이 아닐 정도로 지금 보아도 전위적으로 보입니다. 당시 작가들과 함께 한 이 전시를 선생님은 어떻게 회고하고 평가하는지요?

오 전시가 주제에 의해 기획되기 시작한 것이 《AG전》의 특징이었다고 봅니다. 이점에서 이일 선생의 역할이 컸다고 생각합니다.

정 당시 기억에 남는 작품이나 작가가 있나요?

오 60년대 후반에서 70년대 전반은 그 어느 시기보다도 전환의 의식이 높았다고 생각되며 70년대 후반으로 이어지는 가교로서의 역할을 다했다고 할 수 있습니다. 개념예술, 단색화 같은 새로운 경향이 대두되고 있음을 점검할 수 있었습니다. 70년대 중반에 등장한 '에콜 드 서울' 역시 AG가 있었기에 가능하지 않았을까 할 정도로 의식의 동질성을 인정하지 않을 수 없습니다.

정 특별히 이일 선생님과 연관해서 기억나는 에피소드가 있는지도 궁금합니다. 꼭 AG와 관련이 없더라도 비평가 이일, 김인환에 대해 인상적인 부분이 있나요?

오 단체의 동인으로서의 관계 외에 특별한 관계는 없었다고 봅니다. 김인환 씨 경우도 마찬가지 입니다.

정 당시 관객들이나 다른 작가들의 반응은 어떠했는지도 궁금합니다. 이 그룹 이후에 바로 ST가 결성이 되어서 이건용은 AG, ST를 오갔습니다. 비평가 이일도, 선생님도 ST보다는 AG 쪽 활동이 많았는데 특별한 이유가 있었나요?

오 현대미술의 급속한 전환의 물결을 직접 체험할 수 있는 마당 역할을 하지 않았나 합니다. 현대미술이 일반에게 스스럼없이 다가가게 한 점을 특히 짚어보지 않을 수 없습니다. 반면, 외곽 지대의 동세대 작가들에게는 일종의 질시의

대상이 되기도 한 점도 기억할 필요가 있습니다. 멤버들의 엘리트 의식은 한 시대의 미술을 이끌어 나간다는 점에서 단체를 추진해 나가는 중요한 동력이 되었음에도 이처럼 부정적인 요인으로 보이기도 했다는 것을 말입니다.

정 한국의 모더니즘과 포스트모더니즘 세대를 경험하면서 비평계 또한 많이 달라졌습니다. 60년대와 70년대 화단에 대해서 당시 비평의 역할을 어떻게 평가하나요?

오 60년대, 70년대는 어떤 면에서 보면 비평의 시대라고 부를 수 있을 정도로 비평 활동이 왕성했습니다. 그러한 기운이 새 시대로 나아가는 기폭제 구실을 했다는 점에서 평가되어야 한다고 봅니다.

정 지금의 비평가들이나 작가들에게 하고 싶은 말씀이 있는지요?

오 60년대, 70년대에 비해 보면 오늘날 비평의 활동은 대단히 저조한 인상입니다. 비평가의 존재감이 없다고 말한다면 너무 지나친 언급이 될지 모르나 지난 시대와 비교해 본다면 상대적으로 그렇다는 것입니다. 우리 시대가 요구하는 비평의 역할, 비평 의식을 스스로 찾아 나가지 않으면 안 되리라 봅니다.

서승원

정연심(이하 정) AG 그룹의 설립
동기와 그리고 선생님께서 어떠한 경로로
AG 그룹에 참여하게 되었는지
설명해주세요.

서승원(이하 서) AG 그룹은
1969년에 결의가 되었고, 1970년에
국립현대미술관에서 첫 전시를 했습니다.
당시 시대적인 상황은 앞서 1960년대
전후에 우리나라 미술은 한편에선 국전을
중심으로 하는 아카데미즘 미술이 굉장히
번성하던 때였고, 또 한편에서는 그것에
저항하는 흐름으로 앵포르멜 미술이
굉장히 지배적으로 돌출하던 시기였습니다.
그런데 그와 다른 하나의 실험적이고
도전적인 미술이 한국 현대미술에
필요하지 않겠나 생각하는 절실한 젊은
사람들이 의기투합하여 1963년에
처음으로 오리진회화협회를 결성했습니다.
홍익대학교 재학생 9명이 주도했고, 하나의
과거의 미술, 소위 아카데미즘 미술과
앵포르멜 미술에 대한 저항, 그리고 새로운
미술에 대한 시대적 요구를 담기 위한
미술을 지향했습니다. 그렇게 오리진의
회화전시는 처음으로 "기성세대에
도전하고 새로운 미술을 구현한다"는
캐치프레이즈로 시작을 했죠.
　　그 다음에 1967년도의 단일화된
팀보다는 좀 더 다원적인 어떤 것이
필요치 않겠는가 하는 목적으로 신전,
무동인, 오리진이 합쳐 《한국청년작가
연립전》이라는 것을 개최했습니다. 그런데
참여자 전부가 홍익대 졸업생이었어요.
그래서 저희들이 생각하기에 홍익대학교
졸업생만이 새로운 미술에 도전하거나
새로운 실험성을 찾기보다는 한국

현대미술의 폭과 미래를 위해서, 그리고
한국의 모든 젊은 작가들이 함께 모여
새로운 도전을 실험하는 것이 좋지
않겠느냐 하는 뜻에서 다시 AG 그룹을
결성해서 모였던 것이죠. 그래서
평면작업을 한 작가, 실험적인 이벤트를
하는 작가, 물성적인 것을 하는 작가,
그리고 어떤 현실적인 것을 다루는 작가….
모든 한국의 작가들을 다 모아서 결성을
했습니다. 결성을 하니 작가들만 모였기
때문에 "이것은 아니지 않느냐, 우리
한국미술에서 새로운 시도를 위해서는
이 작가들의 예술적인 어떤 정신이나
행위 같은 것을 이론화할 분이 필요하지
않겠느냐" 하는 생각이 들었어요. 그래서
이론가, 평론가들을 찾기로 했고 이일
선생님하고 오광수 선생님, 그 다음에
김인환 선생님 이렇게 세 분이 합류했죠.
그분들이 적극적으로 호응해서 작가로서의
실험성을 이론적으로 구축해주었습니다.
　　모임의 이름을 AG(Avant-Garde),
한국아방가르드협회로 했습니다.
'첨단적인, 전위적인 미술을 하자'는 뜻에서
나온 거죠. 서구의 바우하우스와 같이 우리
스스로 한국 현대미술의 집단적인 행동을
하자 해서 결성했고, 모이고 나서는 한국
현대미술계 최초로 무크지를 만들었습니다.
무크지는 그 어떤 도움도 받지 않고, 그냥
작가들이 돈을 모아서 만들었어요. 책에는
한국 현대미술에 대한 소개 또는 해외
미술에 대한 소개, 번역물 그리고 작가
소개 등을 실었고, 이것을 이일과 오광수,
김인환 선생님이 맡은 거죠. 그래서 작가와
평론가와 저널리스트가 모여서 만든 책은
『AG』가 가장 아마 한국 최초가 아니겠는가
생각합니다.

정　당시 출품한 작품과 주제를 설명해 주시겠어요?

서　《AG전》은 국립현대미술관에서 개최했는데 그 당시 국립현대미술관은 현재의 경복궁 민속박물관 자리에 있었습니다. 전관을 빌릴 수 있었는데, 작가들이 그때까지 볼 수 없었던 실험적이고, 도전적이고, 경험할 수 없었던 어떤 새로운 미술 작품을 냈죠. 저는 오리진 시절부터 타블로를 고집하고 있었는데, 우리의 것이 무엇인가를 굉장히 고민했어요. 우리 정신, 한국적인 정신이 무엇이냐. 우리가 갖고 있는 정체성에 대한 것을 가장 고민하고 있을 때였습니다. 그래서 저는 그 당시에 우리의 상징적인 많은 것 중에 창호지를 갖고 나왔습니다. 창호지를 정신의 표출로 보고, 그것을 한 작품에 한 장 붙이고 두 번째는 두 장 붙이고, 그걸 14장까지 붙여 전 호를 창호지만으로 작품을 만들었죠.

　창호지라는 것은 백의민족이라는 말이 있듯이 '우리의 흰색'을 가리키고, 또 하나는 우리의 가옥에 우리의 얼이 들어가 있는 것을 빼놓을 수 없거든요. 창호지를 가지고 우리의 어떤 의식과 정체성을 드러내려고 했던 것이죠. 그때 그것이 센세이셔널 했고 이번에도 구겐하임 미술관에서 그 작품이 선정되어 교류전에 내기로 했었지만 작품이 14점이다 보니까 홀을 다 차지할 수 없어 빠지긴 했어요. 아무튼 "우리의 어떤 정신을 오브제로 표현하는 것을 처음 시도했으며 물성적인 새로움에 도전한 작품"이라는 평가를 받고 있습니다. 연이어 전시를 하면서 한지로 우리 민족이 가진 억눌린 한에

대한 것, 우리 어머니가 가졌던 그 한의 맺힘, 또 우리가 풀어야하고 가져야 하는 한의 풀이…. 그런 해석을 의미하는 종이를 긁어서, 찢어서, 한풀이를 한다든가 흰색으로 흰색이 아닌 새로운 어떤 변화를 준다든가 하는 오브제 작품을 연달아 냈었습니다.

정　당시 선생님은 기하 추상도 작업했잖아요. 그런데 왜 기존의 '선생님 작품' 하면 잘 알려진 그 기하 추상을 내지 않고《AG전》에는 한지 작품을 내기로 했나요?

서　과거에 현대미술 운동을 하던 선배들의 앵포르멜 미술 운동이나 아카데미 미술 운동에 저항하며 새로운 미술의 도전과 실험 정신을 끌어내려 했던 오리진의 회화 운동이라는 것 자체가 기하학적 추상이었습니다. 제가 기하학적 추상 운동의 선구자라고 평가해주고 있습니다마는, 기하학적 작품을 평면으로 하면서, 이제껏 그림이 과거의 그림이 거의 다 어둡고 캄캄하고 뻘겋고 이랬다면, 우리 때 와서 밝고 도식적이고 하얗고 노랗고 한국의 초기 오방색에서 나오는 그런 색을 처음으로 도입한 기하학적 추상을 했던 것이죠. 그때 매스컴에서 크게 다루었던 것이 처음으로 "하얗고 빨갛고 노랗고 자로 대고 그리는 그림"이라며 이것을 아주 경이적인 것으로 보도했어요. 그런 미술을 처음 봤기 때문에.

　한편으로 예술은 다양해야 하는 것이고, 정신은 확대되어야 합니다. AG에 합류할 때는 좀 더 과감하고, 좀 더 뛰어 넘는 실험미술이 필요치 않겠는가

생각했어요. AG에서는 오방색의 한국적인 정신을 조금 더 물성적인 것, 오브제로서 새롭게 도전하기 위해 그런 작업을 끌어냈던 것이죠. 그것을 어떤 확산적 행위로 해석해 주시면 좋을 것 같습니다.

정　선생님은 당시 젊은 작가로서 참여했는데요. 당시 관객들의 반응이나 사회적 분위기는 어땠나요?

서　1970년도는 정치적으로 모든 것이 자유롭지 못하던 시절이었어요. 그리고 경제적으로는 굉장히 가난하던 때였고, 재료도 없었고, 자유로운 표현을 하기 위한 물감이나 모든 것을 구하기 굉장히 힘든 때 였어요. 또 살기가 어려운 때였죠. 그때 미술에서 도전한다는 건 극히 어려운 일이었습니다. 그런 시절에 현장을 이용해 새로운 미술을 내놓으니까 ―예를 들어서 이강소 같은 경우 닭이 움직인다든가, 신문지를 쌓아 놓는다든가, 통 같은 물건을 그대로 둔다든가, 종이를 내걸고 찢어 놓거나 해서― 일반인들은 도저히 이해를 할 수가 없었죠. 사람들이 "이게 무슨 미술이냐, 미친 짓 아니냐, 도대체 젊은 애들 이해를 못하겠다"고 했죠. 여태까지 못 보던 것을 보게 된 거니까.

　근데 오히려 미쳐야 된다고 봐요, 예술은요. 미친다는 것은 한 번 돌아가서 어떤 도전이라는 것을 실천하면서 남이 안 들어간 경지로 빠져 들어가고 남이 못 하는 것을 해보는 것이죠. 이제껏 없던 것을 우리가 한 번 실현해보겠다는 그 의지가 예술적 정신이라고 저는 보거든요. 그래서 그때 전시도 그런 것을 했던 것이죠. 그리고 아까 무크지도 언급했지만 그땐

책을 마음대로 발간해서 판매할 수가 없었습니다. 인쇄도 할 수 없었어요. 그래서 그 책을 보면 제한 부수로 해서 비매품으로 만들었어요. 그만큼 통제가 심했던 때입니다. 그래서 지금도 당시의 『AG』 구하는 걸 힘들어 하는데, 그건 뭐 시대적 산물인 것이죠.

정　『AG』에서 비평가 이일의 역할이 컸는데요, 그래서 선생님 글도 많이 실렸고요. 그래서 이일 선생님과 어떤 교류를 했고 또 어떤 에피소드가 있었는지 궁금합니다.

서　AG 운동을 하면서 평론가를 모시자 이야기가 나오던 때, 이일 선생님이 프랑스에서 미술 공부를 끝마치고 한국에 돌아왔어요. 돌아와서 해외의 새로운 미술을 처음 알렸는데, 번역지를 내고 책을 소개하고 신문에 기고하는 등 서구 현대미술계가 어떻게 움직이고 있다는 것을 젊은 사람들이 이해하도록 많이 도와줬습니다. 당시 홍익대에서 강의를 통해 최초로 서구 미술을 알려주며 우리에게는 굉장히 우상적인 존재였던 거죠. 이일 선생님은 한국 현대미술에 기여도가 높았어요. 자생적으로 성장한 분들로 오광수 선생님과 김인환 선생님이 있는데, 이일 선생님 같은 경우 우리 현대미술에 제일 기여도가 높은 분이라고 봐요. 지금은 유학을 다녀온 분이나 해외 출신이 많은데, 그 당시는 있을 수 없던 존재였거든요. 새로운 미술을 소개하며 경이로움을 우리에게 알려줬고 "서구의 미술이 어떻게 돌아가고 있다, 어떻게 변화하고 있다, 이 정신 속에서 깨어나야

된다"는 것을 가르쳐준 분이었죠. 그래서 이일 선생님은 제가 보기에는 평론가로서 1세대라는 표현이 맞을지 모르겠지만, 공로가 크고 위대한 분으로 평가하고 있습니다. 뭐 선배님에게 평가한다는 표현이 이상하지만요. 또 하나, 이일 선생님의 글은 굉장히 이해하기 쉽고 간략하면서도 글과 어휘 자체가 아주 통찰력 있었어요. 그리고 작가의 글을 이해시켜준다든가 해석하는 것을 넘어서 선도적인 글을 많이 실어줬어요. 작가들의 비평론, 평론만 다루는 게 아니라, 그 시대 돌아가는 것들을 현대미술론화 시켜 많은 저서, 저널, 보도와 강의를 통해서 우리에게 일깨워 준 분이기에 저는 아주 훌륭한 평론가로 꼽고 싶습니다.

정　1974년 《서울 비엔날레》를 끝으로 AG가 와해되었는데요. 그럼에도 우리가 여전히 AG에 대해서 이야기를 하고 있습니다. AG가 한국 현대미술에 미친 기여나 영향이 있다면 어떤 것일까요?

서　AG, 즉 아방가르드 운동은 우리가 현대미술이라는 걸 이해 못 했을 때, 현대라는 글자를 쓸 수도 없었을 때, 또 과거의 미술에 젖어 있던 때, 또는 과거의 의식에 집착했던 때, 그것을 이해하려는 시도도 안 하던 때, 우리 위 세대가 앵포르멜을 통해서 저항적인 미술을 할 때 시작되었습니다. 우리가 이끌었던 아방가르드 운동은 그것을 뛰어넘는 실험적이고, 도전적이고, 한국 현대미술사에서 여태껏 없던 미술의 르네상스라고 저는 평가하고 있습니다. 당시 그런 행동이 없었다면 "과연 우리가

의식의 변화를 가지고 올 수 있었던가" "양식의 변화를 가지고 올 수 있었던가" "미술 역사에 대한 시대적 조망, 또는 작가를 위한 어떤 방법론이나 작가들이 모여 힘을 쌓아 올려 농축시킨 것을 할 수 있었을까"라고 의심하고 있습니다. 그 당시에 그러한 행위들이 있었기에 훗날 폭발적으로 일어나서 많은 젊은 작가들이 따르고 동참하면서 현대미술을 이끌어 왔습니다. 그 잠재력 속에서 우리 현대미술이 만들어지며 생성되고 발전되며 변화되고 변혁되면서 한국 현대미술사에서 가장 크게 기회를 주고, 계획을 하고, 기여를 했던 것이라고 저는 생각하고 있습니다.

심문섭

정연심(이하 정) 오늘 인터뷰 감사합니다.
먼저 AG의 설립 동기, 그리고 어떻게
참여하게 되었는지 설명해주세요.

심문섭(이하 심) 오늘, 50년 전 일들을
이야기하며 시간 여행을 하게 되었습니다.
그것도 내가 존경하는 이일 교수님 따님이
만든 갤러리, 거기에서 《AG전》을 한다는
것에 감회가 남다르고, 너무나 뜻깊다고
생각합니다. AG는 '한국아방가르드협회'의
줄임말입니다. 창립 직전에 일본 모노하,
이태리 아르떼 포베라, 프랑스의
누보 레알리즘, 이런 운동들이 거의
동시다발적으로 일어났어요. 시기는 조금씩
다르지만. 그런데 명칭을 살펴보면 누보
레알리즘은 '새로운 레알리즘이다', 그렇게
타이틀을 붙였어요. 아르테 포베라도
번역하기 나름입니다만 '가난한 예술'
'가련한 예술', 뭐 이런 식이 되겠죠. 일본의
경우에도 '사물의 예술', 모노하고. 그런데
우리는 아방가르드라고 했어요. 넓게,
넓게 얘기가 됐어. 지금 거론한 나라들은
근·현대미술의 어떤 경험, 역사가 있었어요.
우리는 그 역사가 없었기 때문에, 아주
구체적인 타이틀을 못 붙이지 않았나
하는 생각이 들어요. 그럼에도 예술이라는
것은 독창적인 것이어야만 하니까. 그
생명이. 아방가르드라는 건 작가로서
한번쯤 몸담고 끝까지 연구해야 될 그런
과제였어요. 그러던 어느 날 연락이 와서
"아방가르드 평론가들과 함께 이런 일을
하는데 같이 하자"는 제안을 받았어요.
그때 저는 국전에서 1968-1970년에 큰
상을 받았어요. 그런대로 알려져 있었다고.
이렇게 면면이 보면, 'AG 멤버는 한 사람씩
이렇게 스카우트한 구성원이었구나' 하는

생각이 들었습니다. 내가 가입하고 나서도
뒤로 순차적으로 회원이 늘어났어요.
그때만 해도 혼자 일은 안되니까 어떤 집단
지향적인 하나의 힘이 필요했어요. 하종현,
이승택, 김구림 선생은 조금 연배가 위였고,
서승원, 최명영, 심문섭, 박석원, 이강소,
이건용 이 쪽은 비슷한 연배였어. 구성원
사이에 서로 연대가 좋았습니다. 그 3, 4년
동안은 서로가 허물없이 아주 편안하게
즐겁게 만날 수 있는 그런 모임이었어요.

정 당시 《AG전》에 출품도 했는데요,
어떤 작품을 출품했는지 기억나세요?

심 한 3번쯤으로 되는데, 1970년에 지금
현재 덕수궁 초입에 있는 건축전을 했던
그런 공간입니다. 그때 중앙공보관이라는
이름이었지 않나 싶어요. 거기서 한
번 했고, 그 다음에 경복궁미술관,
지금은 민속박물관이 된 그 건물에서
2번을 했어요. 첫 공간은 그렇게 크지
않았지만 회원들 각자 좋았던 것이, 그
시절 모든 것이 부족하고 어려웠기에
예술가는 목숨 걸고 작품 활동 한다는
그런 태도들이었어요. 첫 출품작은 지금
생각해도 훤히 보여요. 저는 여태까지
스테인리스 같은 재료들, 산업 사회가
준 재료를 탐닉했는데, 전시 때는 작품
소재가 아크릴이었어요. 투명한 조각,
가벼운 조각 이런 것이 하고 싶었어.
그래서 계단 모양으로 잘라서 거기에
물을 집어넣었어요. 그래서 마치 물이
흘러내려서 담긴 것처럼 이쪽이니 저쪽이니
다 돌아가면서 보이는 작업을 만들었어요.
그 시절에는 돌, 나무, 브론즈 이런 소재의
작품을 많이 했는데, 그것이 신선하게

받아들여졌고, 두 번째 전시에서는 로프가 자유롭게 이렇게 흐르는데 거기에 어떤 스테인리스 봉 같은 걸 눕히기도 하고 세우기도 하고 이런 작업을 했어요. 세 번째 전시는 나무였는데, 나무 원목 내부 끝을 끄집어 냈어요. 원목을 잘라서 속을 보여주는 꾸준히 목신과 같은 하나의 생각들이 이어져 오고 있어요. 그러니까 그 AG라는 그룹 활동 기간은 "내가 작가로서의 디딤돌을 놓는 그런 아주 중요한 시기였다" "많은 것을 생각하고 공부하고 연구한 시기였다" 이렇게 말씀드릴 수 있어요.

정　당시 작가들이 굉장히 실험적인 작품을 많이 했는데요, 지금까지 남은 작품이 많지 않은 것 같아요. 왜 현재까지 작품을 갖고 있지 않은 걸까요.

심　지금 환경을 생각하면 그 질문이 나오죠. 하지만 그 시절에는 내 몸을 둘 곳도, 부지할 곳도 없는 거예요. 그러나 작품은 했어요. 겨우 작품 할 수 있는 곳이 학교 언저리에, 그것도 방학 뭐 이때에…. 그러니까 작품을 가지고 가서 보관한다, 소장한다 이런 것은 상상할 수 없었어요. 작품은 대부분 폐기했어요. 사람도 죽어 없어지는데 무슨…. 그래서 분해하며 훌훌 털어버리는 그런 기분도 들었어요. 그런데 지금 이유진 씨가 그 시절 작품을 찾고 있어요. 불가능한 이야기를, 요구를 하고 있다고.

정　AG는 당시 비평지도 작가들과 함께 만들어 나가는 등 굉장히 실험적인 분위기였습니다. 선생님은 당시 젊은 작가로서 한국 실험미술을 이끄는 역할을 했는데요. 당시 분위기나 기억에 남는 다른 작가 작품이 있나요?

심　그때 구성원들의 90%가 페인팅을 하는 작가였어요. 입체를 다루는 사람은 나하고 박석원 둘 밖에 없었어요. 그럼에도 불구하고 그 페인팅을 하는 작가의 대부분이 입체로 작품을 하기 시작했어요. 물론 종래에 자기가 하던 대로 캔버스에 진행한 작가들도 있어요. 하지만 전부 자기를 완전히 뒤집고 자기를 다시 새로 구축하는 그런 현상이 벌어졌어요. 예를 들어 최명영 씨 경우에는 시멘트 로깡이라 그럽니까, 파이프 관에다가 천을 두르는, 아주 딱딱한 것과 부드러운 천을 대비시킨 작업을 했고. 서승원은 평면이었는데 종이를 여러 겹 해서 이렇게 그 종이들이 누르는 장소에 따라서 변화하는 그런 시각적인 형태, 이렇게 평면적인 일을 몇 명은 했지만 대부분의 참여 작가들이 입체적인 작업을 해서 페인팅 작가들한테도 AG가 좋은 실험을 하고 자기를 검증할 수 있었던 확실한, 아름다운 시간이었다고 생각합니다. 저는 그 시간을 소중하게 생각하는데, 다른 작가들도 아마 AG에서의 시간을 소중하게 생각하고 있을 거예요.

정　혹시 기억에 남는 관객의 시선이나, 사회 분위기 이런 것들이 있나요?

심　당시에는 지금이 상상이 안되죠. AG가 활동하던 당시에는 모든 것이 부족해서, 물자 뭐 이런 게 부족한 가운데서 작업을 해야 했어요. 어떤 의미에서는 일에 함몰될 수밖에 없는 상황이라 작업에 매몰돼서 일만 바라보고 갔어요. 그래서 지금 그때 작가 가운데 지금까지 30, 40년 동안 창작 활동을 이어져 오고 있는 분들이 많아요. 사회적으로는 어렵지만 작가라는 사람이 할 수 있는 게 자기 작업밖에 없었어요. 그래서 지금 우리가 이야기하는 단색화도 그 시절부터 쭈욱 발아해서 지금까지 오고 있는 것이죠.

정　AG 활동에는 비평가 이일의 평론도 있고, 또 전위에 대한 글도 많이 있는데요. 선생님과 비평가 이일의 교류가 어떠했는지 또 어떤 영향을 받으셨는지, 기억에 남는 에피소드가 있는지 궁금합니다.

심　AG가 높게 평가받아야 되는 부분은 평론가들과 어울려서 한 팀이 되었던 겁니다. 당시 우리가 읽을 책이 단 한 권도 없고 하니까 되도록이면 여기서 우리가 출판도 하고 전시도 하자, 평론가는 뭐 손꼽을 정도. 대여섯 명 밖에 안됐으니까. 그분들이 가운데 이일 선생님이 있었는데, 이 분이 참 고고했어요. 시인에다가 불문학, 프랑스 유학에다가. 그러나 자기 일은 분명하게 했죠. 그 당시 다른 평론가들은 원고 청탁을 받으면 날짜를 잘 안 지켰어요. 그런데 이일 교수는 딱 그 시간에 원고를 전해 줄 정도였지. 저는 이일 선생님한테 4편의 글을 받았어요. 아마 많이 받기로 몇 번째 하지 않나 싶어요. 지금도 다른 평론가들이 이일 선생님의 글을 많이 인용해요. 여기 있는 건 내 작업 중 '목신'에 대해 쓴 글인데, '목신'을 아주 넓은 의미로서 해석했는가 하면, 글이 아주 분명하게 귀결론적이고 문장이 시적이예요. 이일 선생님은 너무 빨리

가셨는데, 어떤 예술가의 삶이라고 할까, 그런 게 있었지요. 한 번은 이일 선생님이 쓰러지고 병원 다녀오고 나서 오광수 선생이랑 길에서 만났어. "이일 선생님 괜찮으셔요?" 하니까 "뭐 이제 퇴원했어요." 그러더라고요. "어디가 아프셨대요?" 물으니 영양부족이었다는 거예요. 끼니를 제대로 안 하고 적당히 맥주니, 와인이니. 그때는 좋은 와인도 없었어요. 그러니까 칼로리는 되는데 영양가 없는 것만 드셨지. 참 안타까웠어. 좀 더 오래 계셨으면, 평단이나 그 제자들이 아주 튼튼하게 자랄 수 있었을 텐데. 안타까워요.

정 당시 오광수, 김인환 선생님도 『AG』비평지에 참여했거든요. 그 선생님들 각자의 역할이 있었나요?

심 전체 회의를 하면, 모두 앉아서 개요만 이야기 했어. 다음 호는 어떻게 진행할지, 작가들에게 '글을 한 편씩 쓰시오' 하고 주제를 줬어요. 그런데 작가들은 그런 글쓰기 훈련이 전혀 안 되어 있으니까, 작가가 글을 쓴 게 하나도 잡지에 없어요. 전체가 한꺼번에 회의도 하고 그래서 참석했는데 평론가들이 서로 어떤 글을 쓰자는 내용을 저희에게 이야기하지는 않았고 자기들끼리 서로 의논하고 연계해서 이렇게 책이 나왔죠. 두 세번 나왔는데, 주머니 털어 가지고 이렇게 만들었으니까 길게 가지는 못했죠. 그럼에도 평론가들이 서로 자존심 걸고 옥고를 내줬어요. 그 글을 읽으면 현대미술 공부가 되었죠.

정 AG 실험 운동은 1974년 《서울 비엔날레》전시 후 와해됐거든요. 이

《AG전》들이 한국 현대미술에 기여한 바가 뭐라고 생각하세요?

심 AG 활동 이후에 AG의 여러가지 기운이 확산되었다고 그럴까. 작가들도 많은 자극을 서로 받고, 그러면서 《에꼴 드 서울》이 만들어졌고 《서울현대미술제》 《대구현대미술제》가 만들어졌고, 부산에서도 《현대미술제》가 만들어졌어요. 전국적으로 동시에 작가들이 그 운동에 참여하게 되었어요. 그러니까 많은 작가들이 작업을 할 수 있게 되었지요. AG라는 독특한 작가들이 이제는 그 소임을 다하고, 각자의 길로 갈 수 밖에 없었어요, 어떤 사람은 《서울현대미술제》로 같이 하고, 《에꼴 드 서울》도 같이 하고, 뭐 이런 식으로 나뉘어졌죠. 그러한 하나의 군집이 되는 그런 미술 운동이 될 수 있었다는 것이 지금 우리 현대미술의 상당한 토대가 되었다. 저는 그렇게 생각합니다.

정 그러면 당시 전위 운동에 대한 AG 활동이 선생님 개인에는 어떤 영향을 미쳤나요?

심 그전에 국전도 있지만, AG와 걸쳐 있는 것이 《파리 비엔날레》였어요. 1971년, 1973년, 1975년 《AG전》 때 생성된 여러 가지 실험 정신, 새롭게 가야 한다는 그러한 것들이 의식적으로 몸에 배었어요. 나를 검증하거나 나에게 질문을 하거나, 다시 버리거나 하는 이러한 의식이, 지금까지 쭉 이어져오고 있어요. 그래서 AG에서 《파리 비엔날레》까지 이어지는 그러한 시간들이 지금의 나를 형성하고 있다, 이렇게 말할 수 있어요.

정 마지막으로, 이번 전시는 70년대 AG를 조명하고 있는데요. 어떻게 보면 선생님도 이제 옛날 생각을 다시 하게 되는데, 이번 전시를 통해서 어떤 기분이 드는지, 그리고 젊은 작가들에게 하고 싶은 말씀이 있나요?

심 《AG전》이 저에게는 굉장히 소중했어요. 그래서 이 《AG전》을 미술관에서 다뤘으면 좋겠어요. 미술관 관계자들에게 5년 전부터 이건 미술관에서 해야 하는 전람회라고 이야기했어. 그런데 사실은 그 사람들이 AG 운동할 때 태어나지도 않았다고. 그러니까 상황 자체가 인식이 잘 안되지. '그런 게 있었나 보다' 하고 말아. 우리 현대미술에 받침이 되는 그런 일들이 인식이 안되었다고. 그런데 이번에 이일 선생 따님이 갤러리를 만들어서 이런 일을 한다는게 저는 감동이에요. 그래서 이 일은 여기서 끝나는 것이 아니고, 다른 작가 젊은이들 더불어 다시 한번 50년의 시간을 거슬러서 지금까지 오늘날의 시간하고 대차대조표를 만들어 볼 필요가 있다.

요즘 젊은이들이 너무 작품을 잘해요. 너무 잘 나가서 문젠데, 그럴 때 자기 체크를 해야 한다고. 자기에게 끝없이 질문하고 검증하고 이런 것들이 약하면 안 돼요. 자기 부정도 할 줄 알아야 하는데, 그냥 그대로 가면 작가로서 생명 자체가 길지 못해요. 젊은 시절에 많은 것을 경험하고 새로운 것을 하지 않으면 단명할 수 밖에 없어요. 길게 보고 멀리 보는 그런 젊은이가 되었으면 좋겠다고 말씀드리고 싶어요.

이강소

정연심(이하 정) 오늘 인터뷰 감사합니다. AG가 설립됐을 때 참여하게 된 동기와 당시 활동을 좀 설명해 주시고요. 보통 AG가 홍대생들이 많았잖아요. 서울대생으로서 어떻게 참여하게 됐는지 편안하게 설명해 주세요.

이강소(이하 이) AG라는 말이 아방가르드라는 단어의 약자입니다. 그래서 그 모임의 명칭이 한국 전위 (미술)작가협회 이렇게 이해할 수가 있겠습니다. 저는 AG 그룹의 창립 멤버는 아닙니다. 1970년에 1회 전시가 열렸는데 저는 1971년 2회 전시부터 참여했습니다. 제가 그전에 서울대 동기들과 함께 그룹을 형성하고 작품 발표를 하고 있던 때였는데 1971년에 AG 그룹에서 참여 권고를 받아서 함께 하게 되었습니다. AG 그룹 멤버들은 주로 홍대 출신이 많았지만, 그중에는 학교에 속하지 않는 작가도 있고 또 서울대에 속한 작가들도 있었습니다. 그 서울대 작가 두 분이 2회 전시에는 참여하지 않게 되었을 때 제가 참여하게 되었습니다. 그 당시 우리 선배들의 미술계를 돌아보면, 국전을 중심으로 돌아갔고 국전이 작가의 등용문이었습니다. 그래서 국전을 중심으로 학맥 간의 다툼이 상당히 치열했고요. 그렇게 미술계에 적응한 모습들을 많이 볼 수 있었습니다. 우리 젊은이들한테는 많은 실망감을 주었죠. 그래서 그 당시에 여러 젊은이들의 클럽들이 생겨나게 됐고, AG 그룹도 그중에 하나로서 학맥을 타파하자는 그런 의지도 강했고, 그래서 저도 함께 하기로 했고 지금까지도 여러 부분에서 같이 하고 있습니다.

정 선생님은 제2회 《AG전》부터 참여했는데요. 《AG전》에 출품됐던 작품과 그 주제가 어떠했는지 설명해주세요.

이 1971년에 《AG전》은, 경복궁에 당시 국립현대미술관에서 열렸습니다. 지금은 그 건물이 없어졌지만, 그 건물에 아마도 큰 전시 공간이 한 여섯 개 정도 되었을 겁니다. 천정도 높고요. 그래서 AG 그룹이 국립현대미술관 전관을 빌려서 아마 12명 가량 되는 우리 회원들에게 장소를 할애해서, 각자 그 공간을 자신의 작품으로 채우는 작업을 했습니다. 그리고 건물 외측에서도 건축물과 공간을 이용해서 작업을 한 작가도 있었고, 당시에 그룹전으로서는 대단히 규모가 큰 작업들이 출품되었었고 모범적이고 정말 실험적인 그런 작업들이 행해졌습니다. 저는 그 큰 룸의 반 정도를 할애 받아서 갈대밭을 만들었습니다. 그 갈대밭은 낙동강의 강 주변에, 늪에 자생하고 있는 갈대 숲을 베어다가 트럭으로 옮겨서 새롭게 미술관 안에 갈대밭을 만든 것이에요. 그렇게 하얀색으로 페인팅을 해서 미술관 내부가 하얀 갈대밭으로 변하게 했습니다. 관객이 그 작품을 사이를 이렇게 지나다니게 되면 서로 간에 시차가 나게 되고, 시각적으로 보이는 풍경들이 다 각기 달리 보일 겁니다. 그래서 저는 관객들이 그러한 경험을 하도록, 그런 구조로 작품을 만들었습니다. 말하자면 이 세계의 모든 것은 각자가 보는 것과 시간과 사고와 개념과 모든 것이 다르지 않나 하는 그런 생각에서 작품을 이렇게 연출해 봤던 것입니다.

정 그리고 《AG전》에 총 4점

출품했는데요. 다른 작품들도 간단하게 설명해 주겠어요?

이 1972년 《AG전》에서 역시 같은 미술관 공간에서 작품을 출품했는데요. 한 작품에는 벼밭과 허수아비를 설치했습니다. 장난스러운 것이긴 하지만 그 구조물을 보는 우리 사람들과 혹시 다른 생물이 그것을 봤을 때에 지각하는 느낌이 다르지 않을까 생각했습니다. 물론 사람들도 지각하는 것이 다르겠지만 그런 의미에서 이렇게 설치해 봤고요. 또 한 작품은 굴비 작품인데, 이 굴비는 시장에 파는 볏짚으로 10마리를 묶은 굴비 한 축을 사람 시신을 담는 검은 관뚜껑에다가 걸어 놓았습니다. 그래서 미술관 벽에 비스듬히 걸어놓았습니다. 관 뚜껑에 기댄 굴비가 말라 반찬으로 사용될 수 있는 굴비가 되었고 이렇게 걸쳐놓았습니다. 요행스럽게도 전시 다음날, 미술관 직원이 한 마리를 빼서 술안주로 사용했나 봅니다. 그렇게 예상치 못한 이벤트가 벌어졌죠. 그래서 빈 그 굴비 자리에 분필로 굴비를 드로잉했습니다. 그리고 또 하나의 작품은 꿩 작품인데, 학교에 굴러다니는 꿩의 박제를 주워서, 그것을 하얗게 칠해서 미술관에 놓았습니다. 그리고 한쪽에 지름 30cm 가량의 물감을 흘려놓고, 거기를 밟고 지나가는 발자국을 꿩과 연결해 놨습니다. 그래서 사람들이 볼 때는 그 꿩이 바닥에 발자국을 찍어 놓은 것을 따라서 사고와 시각이 움직이고, 각자가 이렇게 경험에 따라서 그것을 상상할 수 있는 그런 구조의 그 설치물을 만들었습니다. 또 하나의 작업은 저희 동네 길가에 쓰러져 있는 거대한 플라타너스 가로수를 주워다가

이것을 뿌리가 없이 둥치끼리 이렇게 서로 이어버렸습니다. 시멘트로 굳도록 마감해서 나무가 하나 되었는데, 뿌리가 없는 나무가 되었죠. 제가 이걸 왜 했는지 지금도 잘 모르겠습니다. 하여튼 그렇게 했습니다. 그런 작업을 내가 출품을 했던 것입니다.

정 공보관에서 AG 판화전도 있었는데 그 전시에 대해서 짧게 설명해 주시겠어요.

이 예, 그 국립현대미술관에 정례적으로 열리는 전시 외에 그 당시에 덕수궁 옆에 있던 국립 공보관 화랑에서 국내의 중요한 전시가 많이 열렸습니다. 그 전시장에서 AG 판화전도 한 번 열렸는데, 멤버들이 각자의 하나에 대한 사고를 정리했던 그런 전시였습니다. 저는 판화라는 개념을 제 나름대로 생각해서, 괴목을 제재소에 맡겨 큰 톱날로 제재를 해서, 톱날 자체에 그 지나가는 자주 그 자체, 단면을 그대로 탁본해서 찍은 그림을 판화로 내놓았습니다. 큰 의미는 없습니다. 제재된 목재의 톱날 자국, 그것을 찍어 저는 목판화로서 이렇게 제안을 해봤던 것입니다. 그 당시에 그런 작품을 만들었습니다.

정 당시 선생님 연세가 30대 초반이었는데요. 미술계와 선생님의 전위 작가로서의 역할이 뭔지 그 당시 분위기를 설명해 주시겠어요?

이 아까 말씀드렸다시피 우리가 졸업 후에도 지속해서 작가로서 세계를 살아가려면 이 미술계가 순수하고 좀 정상적이어야 할 텐데, 당시 우리 미술계는

그렇지 못했습니다. 우리 선배들의 미술계는 아까 말씀드린 바와 마찬가지로 국전을 중심으로 거기에 헤게모니를 서로 쟁탈하려는 학맥 간의 다툼과 같은 고향 출신끼리 서로 밀어주는 등, 미술계가 아주 난맥상을 이루고 있었습니다. 저희 젊은 세대에 비치는 그런 미술계의 모습은 정말로 참담했죠. 60년대에 서구의 미술이 아주 급변하고 있는 그런 상황에서 우리 젊은이들은 그런 것도 수용하고 싶고, 미술계는 또 이렇게 난맥상을 보이고…. 이런 가운데서 상당한 갈등을 겪었습니다. 그래서 그런 갈등 가운데서 젊은 사람들끼리 그룹을 형성해서 그 연구된 작업들을 발표하기도 하고 서로 교류하기도 하던 시기입니다. 그런 중에도 역시나 또 개인 간의 욕망 가운데에 미술의 어떤 빠른 변화를 요구하는 시기였는데, 이것이 예상보다도 지루하게 진행되고 있어서 개인적으로는 도저히 이러한 식으로는 우리 미술계가 빨리 변화를 가져올 수 없겠다, 이런 판단을 내렸습니다. 그래서 저는 다시 고향인 대구로 내려가서, 1973년에 《한국 현대미술제》 초대 작가로 참여하고. 1974년 봄에 《한국 실험 작가전》, 다음 1974년 가을에 《대구 현대미술제》 이런 식으로 연이어 기획전을 했습니다. 이 기획전은 지방 작가들만 참여한 건 아니고 전국 작가를 대상으로 초대해서 대구에 와서 작업을 하게 했습니다. 그런 가운데서 서로 또 동료애가 생기고 이해가 잘 되고 해서 협력적인 분위기가 이루어졌습니다. 그 당시 서울에 있는 선배분들도 다 내려와서 화합하게 되고 식사도 같이 하고 분위기가 아주 좋았죠. 그 분위기가 1975년에 《에꼴 드 서울》 혹은

제1회 《서울현대미술제》로 이어졌습니다. 그 전시들은 박서보 선생님이 주로 기획을 했고 1976년에는 《부산현대미술제》 《광주현대미술제》, 1978년에는 《전북현대미술제》 이렇게 해서 70년대를 통해서 우리나라에 현대미술제의 붐이 일어났을 정도였죠. 그래서 그것이 일어나 전시가 이루어졌을 때는 전국의 참여 작가들이 서로 모여서 지방을 다니면서 서로 교류하고 소통했던 것입니다. 이러한 활동들이 한국 현대미술의 전환에 큰 계기가 됐죠. 이는 또한 대학 학생들과 일반 시민들한테도 영향을 주게 되었습니다. 70년대를 되돌아볼 때 우리나라의 미술의 현대화가 이루어지는 아주 가장 중요한 시기였지 않나 이렇게 생각을 합니다. 저는 1970년 말부터 이제 개인적인 작업으로 미술 운동에서 손을 떼고 이렇게 지금까지 지속해 오고 있습니다.

정 AG에 참여하기 전에 이제 다른 그룹 활동도 했다고 했는데, AG가 다른 그룹과는 다른 특이성이나 개성이 있었나요? AG만의 특징?

이 그 당시에 어려웠던 학맥 간에 교류, 그러니까 홍대나 서울대생들의 교류가 가능했었고요. 그 다음에 멤버들이 좀 진취적인 사고와 자부심을 갖고 또 모범적인 작업을 보여줬고, 거대한 작업들을 발표하고 그랬죠. 그리고 《AG전》의 타이틀이 '현실과 실현'이라든지 '확장과 환원'으로 붙었는데, 이런 제목은 아마 이일 교수님이 기획했을 거예요. 그러한 언어들은 당시 세계적인 어떤 학문에 서로 통용되고 있던 첨단적인

사고였습니다. 우리 이일 선생으로부터 이렇게 언어와 개념들을 전달받을 수 있어서 우리 미술계는 지적인 방향도 생각하게 되었고 상당히 좋은 영향을 주었다고 생각합니다.

정 AG 그룹이 전시도 했지만, 저널도 냈잖아요. 당시 『AG』에 대해서 인상 깊었던 내용이 있나요?

이 아마 멤버들 사이에 상당히 자부심이 있었던 것 같습니다. 비평지랄까 이론서랄까 이런 것을 회원들의 어떤 노력으로 이론가들과 함께 이렇게 만들어낸다는 것이 상당히 자랑스럽게 생각이 들었던 것 같습니다. 물론 그 당시에 우리나라 미술계의 이론가는 몇 분이 없었어요. 그러니까 다양한 의견도 별로 있을 수 없었고 그래서 이론서를 만드는 데에 상당히 자부심을 갖고 있었던 것 같습니다.

정 이일 선생님과의 교류 혹은 기억에 남는 에피소드가 있을까요?

이 너무 오래돼서 어슴푸레합니다만 조선일보 지면에 가끔씩 미술 기사가 났는데, 그 기사가 이일 선생님의 글이라는 것을 지금 기억하고 있어요. 그리고 제가 졸업하고 몇 년 후 홍익대학교에 교수로 온 뒤, 《AG전》의 타이틀이나 어떤 개념을 제안한 것도 이일 선생님이었다고 알고 있습니다. 우리나라 최초라고 할까, 거의 몇 화랑이 없었으니까. 명동화랑이라는 화랑에서 1972년인가 《조형과 반조형전》이라는 기획전이 있었는데,

그 개념도 아마 이일 선생님이 제안한 걸로 저는 기억을 하고 있는데, 저는 그 전시회에서 이렇게 자그마한 대나무밭을 설치하고 했던 기억이 있습니다.

그리고 1975년에 제가 《파리 비엔날레》에 참여 하게 되었습니다. 처음으로 국제전에 참여하게 되었는데 그 당시에 이일 선생님은 《파리 비엔날레》에 여러 작가들을 추천하는 한국미술협회 위원이었는데, 비엔날레에 심문섭과 제가 이렇게 작가로서 참여하게 되고 이일 선생님은 자문 위원으로 파리에 함께 가게 되었습니다. 그때 작업이 1974년도에 출품하려고 했던, 명동 화랑에서 가진 개인전 《주막집》이라는 작업이었고 상당히 여럿에게 어필해서 《파리 비엔날레》 참여 작가로 당선된 것 같은데, 또 욕심이 생겨가지고 제가 다른 작품을 갖고 갔어요. 사슴의 뼈를 설치하는 작업과 살아있는 닭을 설치하는 작업, 이렇게 두 개의 작업이었습니다. 제가 며칠 먼저 갔죠. 현장에 설치를 하는데, 이게 사슴 뼈에다가 살아있는 닭을 작품으로 내놓고 하니까, 그 당시에 파리 화랑가의 어떤 사조하고는 전혀 다른 이상한 작업들이 그렇게 놓여져 있으니까 관객들이나 저널에게 상당히 관심가졌어요. 사슴 뼈, 닭을 구하는 것도 그렇고 사슴 뼈를 한국에서 파리로 가져가는 것도 전부 다 상당히 어렵고 괴상망측한 일이었죠. 전시장에 또 살아있는 닭을 오프닝에 놓아놨다가 그 다음날 보냈는데 그 현장을 본 많은 관계자들이 깜짝 놀라고 쇼킹했던가 봅니다. 이 작품을 다음 날 프랑스 국영 제2텔레비전 방송국 스튜디오에 가지고 갔어요. 인터뷰를 위해서. 그때 이일

선생님과 같이 출연하게 되었습니다. 그 스튜디오 9시 뉴스 시간이 정치인 파트, 세계적인 가수의 파트 그리고 미술 파트 이런 식으로 놓여 있고 필리부바로라는 앵커가 그 속을 다니면서 인터뷰를 했어요. 상당히 오랜 시간 동안 촬영이 진행되었는데 그때 이일 선생님이 모든 통역과 설명을 함께 맡아주었죠. 그래서 이일 선생님은 스튜디오에서 프로그램을 마치고 난 뒤 아주 긴장이 됐던지 밖에 나가서 한동안 머뭇거리고 있었어요. 그 다음 날 재방송이 있어서 우리 후배 가정집에서 이일 선생님, 김창렬 선생님, 이우환 선생님과 파리에 있는 우리 작가 십수 명이 모여 텔레비전을 보면서 환호를 지르고 그랬어요. 그 과정에 아주 재미있는 어떤 에피소드도 있고 그랬어요.

그 외에도 1991, 1992년에 제가 미국의 PS1이라는 연구소 겸 미술관 워크숍에 처음으로 선정되어 참여하게 되었는데, 그 시스템은 한국미술협회에서 작가 여러 명을 추천하면 PS1 선정위원들이 한국과 협조해서 작가 한 사람을 뽑는 그런 방식입니다. 그 워크숍에 제가 마침 선정되어서 1년간 그 미술관에서 작업을 했습니다. 이일 선생님이 다음 해에 작가 선정을 위해서 뉴욕으로 왔죠. 저와 호텔에 머물면서 고민하는 것을 구경하게 되었는데 그 성격이 아주 정확하고 단호하고 평가에서 정말 모범적인 그런 태도를 보여줬어요. 그렇게 다음에 아주 좋은 작가가 당선이 되었는데 하여튼 이런저런 계기로 이일 교수님과 제가 이렇게 자주 만나게 되었어요. 그 외에도 여러 국제전에 함께 다니고 여행도 모시고 다니고 그렇게 했습니다.

정 AG가 우리 미술계에 기여한 바에 대해서 말씀해 주세요.

이 1970년 전후에 새로운 미술을 전개하고자 하는 크고 작은 그룹들이 많이 생겼습니다. 그러나 그중에서 가장 과감한 그룹이 AG였어요. 그러니까 아까 이야기한 것처럼 국립현대미술관 전관을 빌려서 거대한 작품들을 제안하는 그런 환경을 스스로 조성해 나갈 수 있었고, 저널도 만들 정도의 어떤 자부심을 갖고 시작을 했죠. 그러니까 그 2, 3년간의 《AG전》의 행보가 우리나라 온 미술계의 젊은이들에게 많은 영향을 줬죠. 그것은 부정할 수가 없습니다. 그리고 발표된 작업들 가운데는 아직도 기억되어야 할 작업들이 많이 있습니다.

정 선생님은 1974년 《서울 비엔날레》에도 참여했나요?

이 제가 참여한 걸로 기억하는데, 《서울 비엔날레》는 《AG전》을 기반으로 이것을 좀 더 국제적인 규모로 키우려고 그렇게 생각하고 비엔날레로 이렇게 연결한 건데 뜻하지 않게 제대로 성공하지 못했어요. 소규모로 끝나고 말았습니다. 아마 미술계 인맥 가운데 어떤 서로의 세력간 다툼이라든지 이런 게 있던 것 같아요. 그래서 그런 것이 정말 우리 미술계에서 안타까운 부분이었습니다.

정 아방가르드는 전위라는 뜻이잖아요. 선생님은 전위, 이 아방가르드를 어떻게 생각했나요?

이 우리나라 미술의 형식은 사실상

미국이나 유럽 미술의 영향을 많이 받았습니다. 60년대에 특히 미국 미술에서 건축물 내부 사각의 공간을 탈출하자는 움직임이 있었는데 이일 선생님의 '환원과 확산' 같은 콘셉트처럼 다시 시작하는 미술관들이나 건축물의 실내에서 작업하는 것을 치워버리고 아예 넓은 공간, 자연의 공간으로 가자는 주장이었죠. 이렇게 해서 스카이 아트나 여러 가지 수상 작품, 야외에서 이루어지는 여러 이벤트나 작업이 상당히 다양하게 나오던 때였습니다. 그 영향은 과거에 앵포르멜 혹은 추상표현주의 시대에 아시아와 동남아시아에 영향을 주었듯이, 이런 60년대에 그 미술이 건축물을 탈출하는 그러한 미술의 형식들이 한국과 일본 그리고 중국에까지 영향을 주었던 것입니다. 물론 동아시아가 서구 미술의 영향을 일방적으로만 받은 것이 아니라, 유럽의 작가 혹은 미국의 작가들도 동아시아의 미술 형식 혹은 사상 이런 데 영향을 많이 받았습니다. 지금 와서는 서로 영향을 더 많이 주고 받는 것 같은데, 이제는 한 세계가 거의 지나고 있고 그래서 세태가 전혀 달라지고 있습니다. 또 다른 환원과 확산의 시대가 온 것 같습니다.

정 당시 『AG』에 선생님이 언급한 대지미술이라든가 조셉 코수스의 개념 미술이라든가 하는 글이 많이 실렸더라고요. 선생님 세대는 당시 어떤 출처를 통해서 해외 미술의 영향을 받았나요?

이 제가 개인적으로 '신체제'라는 그룹을 만든 것도 작가로서 작품 발표만 하는 것이 아니라 작가들끼리 서로 정보를 주고 받기

위해서였어요. 그리고 연구를 하고 작업을 해서 이를 발표해야 하는데, 그것은 연구 발표지 작가로서의 발표가 아니다 싶어 1년에 두 번씩 전시도 했습니다. 그리고 그 당시는 정부가 지금과 달라서 잡지도 일반 서점을 통해 이렇게 들어오는 게 아니었어요. 명동 중국대사관 앞 조그마한 골목이 있었는데, 거기 서가를 세워놓고 이렇게 수입 책을 꽂아놓고 파는 가게들이 쭉 있었습니다. 수입 서점은 종로에 한 군데 정도가 더 있었고요. 그런 곳에서 잡지를 가끔씩 사 와서 서로 나누어 보고 그 다음에 정보도 수집하고 해서 서구의 현대미술 정보를 취득할 수 있었죠. 저희 세대는 어려서부터 근대적인 서구 교육을 받았거든요. 미술 교육도 역시 근대적인 서구 교육을 받았습니다. 오히려 서예나 동양화 같은 것은 초·중·고 시절에 배우지 못한 상태였죠. 그러니까 저희들이 교육받고 성장한 그 의식의 배경이 아주 조금 더 시기가 떨어진 서구 근대 교육의 흐름이었던 것이죠. 그 당시 협회 활동을 하며 이것을 생각하니까, 이건 도저히 굽힐 수 없는 자존심의 문제죠. 서구의 영향을 받을 수만은 없지 않은가, 그것을 어떻게 하면 뛰어넘을 수 있을까 하는 것이 저희들의 숙제였습니다.

정 감사합니다. 마지막 질문으로, AG를 다시 생각해 보면서 젊은 작가들에게 하고 싶은 말씀이 있나요?

이 제가 나이 먹은 사람으로서 젊은 작가들에게 얘기한다는 것은 이상한 얘기고. 제 인생을 봐도, 70년대에 '우리 미술계를 위해서 서로 기여를 하자'

'협력해서 기여를 하자' 하는 그런 활동을 펼쳤을 뿐입니다. 그 이후에 지금까지 그랬던 것처럼 앞으로도 계속 작업만 할 것입니다. 작품을 연구하고, 작업하고, 그 동안에 인간적으로 성장할 수 있을 것이고, 더불어 주변 세계와도 순수한 소통이 잘 이루어질 것이라고 생각합니다. 작가는 열심히 작업하는 것이 가장 중요하지 않는가, 그렇게 생각합니다.

정 그러면 AG 그룹 활동이 선생님 작업 전반에 미쳤던 영향이 있나요?

이 글쎄요. 그때 분위기가 상당히 협조적이었고, 동료적이었고, 동료애가 깊었습니다. 그래서 지금도 그 작가들과 다른 여러 작가들과 여러 전시회에서 이렇게 함께 활동하고 있고요. 아까 말씀드린 바와 같이 그 당시에 나이에 걸맞지 않는 아주 좋은 조건의 전시장, 전시 조건을 부여받아서 저 스스로 모험적인 작업을 마음껏 할 수 있던 그런 경험은 정말로 쉽게 가질 수 없는 기회죠. 그래서 몇 번의 《AG전》은 상당히 깊은 의미가 있습니다.

그리고 이일 교수님이 '탈관념의 세계' '확장과 환원의 세계' 이런 식으로 제목을 쓴 것은 당시 작가들로서 이해하기 어려운 용어였어요. 하지만 다시 생각해 보면 지금이 또 다른 '확장과 환원'의 시대가 아닌가 할 정도로, 그룹 활동 자체가 지금도 의미 있는 어떤 활동으로서 저희 내면에 살아 있다고 생각합니다.

최명영

정연심(이하 정) AG의 설립 동기에 대해 설명 부탁합니다.

최명영(이하 최) AG 그룹, '한국 아방가르드협회'라는 그 미술단체는 1969년에 화가 8명, 조각가 4명, 미술평론가 이일 교수, 오광수 선생 또 김인환 선생 이렇게 해서 한국 현대미술이 앞으로 가야 할 방향과 새로운 미술의 모색을 위해 함께 모여서 같이 논의하고 발표해 보자는 뜻으로 만들었어요.
　　AG가 우리 미술계에서 하나의 미술 단체로 역할을 하기 전인 1969년 중반에도 한국 현대미술을 책임지고 역할을 해보겠다는 그런 미술단체들이 있었어요. 내가 소속돼 있었던 오리진이 있었는데 주로 기하학적인 성향에 같은 홍익대학교 출신들이었고, 무동인은 오브제를 주로 많이 다루는 그룹이었어요. 또 신전이라고 우리에게 잘 알려진 정강자, 정찬승 등이 참여했던 소위 해프닝 작업 위주의 그룹, 그런 젊은 작가들의 실험적인 그룹들이 있었어요. 사실 60년대 후반에 들어오면서 한국 현대미술이 어떤 모양으로 앞으로 어떻게 전개돼야 할 건가 하는 문제를 작가들은 심도 있게 논의하곤 했어요. 그런데 마침 그 즈음 오늘 이야기의 주인공이 되는 분, 이일 교수가 1966년 파리에서 미술 수업을 마치고 홍익대학교 미술대학에 교수로 들어오게 돼요. 학교에서 이 분이 현대미술 강의를 하는데, 작가들과 긴밀하게 같이 논의하고 또 얘기를 같이 하는 그런 분위기가 됐어요. 그러다 자연스럽게 우리가 해야 할 새로운 미술의 모색을 위해 한 번 연구를 해보자 해서 화가, 조각가, 또 미술 평론가들이 모여 한국아방가르드협회라는 단체를 만들어서 출범하게 된 거죠.

정 1969년에 창립됐는데요. 선생님이 전시에 참여할 때 어떤 작품을 전시했는지 간단하게 설명해줄 수 있나요?

최 한국아방가르드협회 전시는, 1970년에 서울중앙공보관이라고 있어요. 덕수궁 자리인데 거기서 창립전을 하게 됐어요. 전시에는 표면을 다루는 화가들, 또 조각가들이 한두 사람 빼고는 모두 입체 작업을 많이 했어요. 그런 중에 나도 한번 새로운 걸 시도해보고 싶어 건축 현장이나 도시에서 흔히 볼 수 있는 하수관을 선택했어요. 상당히 큰 규모의 하수관인데 그걸 트럭에 싣고 전시장으로 가져 갔죠. 그때 서울중앙공보관은 본격적인 전시장이기보다는 좀 가건물 같은 곳이었고 바닥이 보도블럭으로 돼 있었어요. 그래서 하수관에 넓은 천을 감고, 보도 블럭을 들어내 일부는 묶어서 그 천으로 바닥에 고정시키는 그런 작업이었죠. 기존에 있는 어떤 한 사물을 이 대지에 고정시킨다는 의도로 그런 작업을 시도했죠. 창립전에서 이일 교수가 주제로 내세운 건 그후로도 많이 회자되고 한국 현대미술계에서 중요한 화두가 된 '확장과 환원의 역할'이라는 테마였어요. 그래서 작가들이 내면의 어떤 생각을 그냥 단순하게 제시한다기보다, 뭐라 할까 좀 더 확장성을 염두하고 작품을 만들었어요. 거기에 결과는 어떻게든 환원되는, 그런 작품 성향들도 있지 않았나 생각이 들어요.

정 그 당시 전시 사진을 보면 선생님의

하수구 내 파이프 뒤에 이승조 선생님 작품이 걸려 있는 것 같거든요. 그 당시에 혹시 생각나는 전시장 분위기라든가 다른 작가들의 작품을 설명해주시겠어요? 신학철 선생님도 있고, 이번에 인터뷰하지 못하는 작가 작품 혹은 이번 전시에 포함되지 않는 작품도 좀 설명해주면 좋을 것 같아요.

최 글쎄요. 그게 뭐 전부 다 기억이 나지 않는데, 대체적으로 고정된 어떤 작품이라기보다 설치 과정이 보이는 것 같은 작품들, 말하자면 이렇게 설치함으로써 작가의 의도가 자연스럽게 펼쳐지는 것 같은, 그런 느낌의 작품이 많았어요. 내 경우 창립전 때는 그렇게 하수관을 바닥에 묻는 작업을 했지만, 그 다음 전시에서는 흙을 파내고 판넬을 한 다섯 개 놓아서, 거기에서 어떤 사물이 소멸해가는 것을 전시했어요. 판넬 위에 흙을 쌓고 점진적으로 소멸해가는, 말하자면 생성과 소멸 같은 개념을 작업으로 제시했고 다른 작가들도 주로 개념적인 작업을 많이 했던 것으로 기억해요.

정 선생님은 60년대 오리진 멤버로서 평면 작업을 하다가 AG 때 실험적이고 전위적인 작업을 했잖아요. 왜 AG에서 이런 작품을 출품해야겠다고 생각한 거예요?

최 사실 대학에서 수업을 들을 때부터 평면이 어떻게 존재하고 왜 평면에서 우리가 리얼리티를 얘기하는지, 사물을 똑같이 그린다는 것에서는 또 어떤 리얼리티를 얘기할 수 있는지, 평면에서 공간을 얘기하는데 그 리얼리티는 과연 뭔지에 관심을 갖고 기하학적인 경향의 작업을 해왔어요.

본질적으로 회화 또는 내가 표현할 수 있는 게 어떤 언어로 해석될 수 있는가에 의미를 많이 뒀고, 지금까지도 대상을 대상답게 그리는 쪽보다 내가 그림의 어떤 본질에 관해 많이 생각하게 되는 그런 계기가 아니었나 생각이 듭니다.

정 AG가 저널도 만들었잖아요. 김인환, 오광수, 비평가 이일 선생님이 포함된 경우거든요. 이 비평가들과 작가들이 어떻게 협업했는지 혹시 기억나는 게 있나요?

최 비평가들의 역할이 상당히 중요했죠. 사실 70년대 초반까지도 우리에게 작가는 있어도 비평 분야는 아직 일반화되지 않았다고 봐요. 그때 이일 교수를 비롯해서 이제 오광수 씨 또 김인환 씨 이런 분들이 본격적으로 평론에 관심을 두고 작가들과 대화하는 그런 분위기가 만들어졌고 그분들이 생각하는 작가의 작업의 실제 이런 것들이 굉장히 긴밀하게 교류됐어요. 또 그분들은 글을 통해서도 소통했기 때문에 그 역할이 상당히 중요했죠.

특히나 AG 창립 그때부터 이일 교수가 제시했던 '확장과 환원의 역학' '탈관념의 세계' 또 '현실과 실현' 등등 이런 전시 타이틀은 작가들이 작업하는 데 상당히 많은 생각을 하게끔 하는 동력이 됐죠.

정 총 4회 전시가 있었는데, 3회는

전시가 좀 크게 열린 것 같고 마지막은 거의 흐지부지 전시된 것 같더라고요.

최 AG에 참여했던 멤버가 처음에는 평론가 포함해서 한 18명까지 늘었다가 다시 줄었어요. 뭐 개인적인 사정도 있었겠지만 또 각자 할 일이 있었을 것이고, 그 활동이 중단된 이유는 자세하게 생각나질 않네요. 그때 《서울 비엔날레》라는 것을 추진하면서 그 생각을 같이 하지 않는 사람들이 생겨서 다음으로 연결되질 않았죠.

정 기억나는 비평가 이일 선생님과의 교류나 에피소드, 이런 게 있나요?

최 이일 교수를 처음 만난 건 1966년에 파리에서 돌아오고 홍익대 교수가 된 그 직후부터인데, 역시 멋있는 버버리 코트의 깃을 올리고 그 분 나름의 현대미술에 관한 해박한 식견 이런 것들이 젊은 작가들한테는 상당히 관심이 끌었어요. 또 그분이 현대미술 강의를 하셔서 회화과 학생들도 그렇고 많은 학생들이 이후 미술 평론가의 길을 걷는 데 영향 받은 경우가 많이 생겼어요. 뭐 누구라고 얘기 안 해도 그 후에 활동하는 평론가들은 이일 교수의 영향을 많이 받았다고 생각합니다. 나는 개인적으로 표면 작업을 한 초기였던 1967년부터 이일 교수의 서문을 많이 받았어요. 나한테는 아주 적절하고 꼭 필요한 그런 서문을 받았죠.

그리고 내가 1976년에 프랑스 카뉴에서 열린 《카뉴 국제회화제》에 커미셔너 참여하게 됐을 때 이야기예요. 도록을 만들어 파리를 거쳐서 나중에

사진가가 된 김중만 씨를 만나 같이
카뉴로 갔지요. 사무국에 이일 교수님을
파리에서 미술 이론을 전공하고
한국에서 평론가 활동을 하는 분이라
소개해서, 다음해 이일 교수님이 《카뉴
국제회화제》 심사위원이 되고 또 한국
작가가 수상도 하게 된 그런 일도 있었죠.
이 교수는 그 후에도 《동경 국제판화제》
심사위원을 하고 또 《상파울루 비엔날레》
커미셔너도 했죠. 그리고 무엇보다 미술
평론계에서 중요한 역할을 한 게 한국
최초로 '한국미술평론가협회'를 창립하고
초대회장을 맡으셨죠. 그래서 참 우리
미술계에서는 상당히 중요한 역할을 많이
한 그런 분으로 기억합니다.

정 이제 마지막으로 궁금한 게 선생님은
AG 활동 시기에는 물성에 대한 연구라든가
다양한 오브제 작업을 하셨는데, 그
이후에는 평면으로 다시 전환했잖아요.
선생님 작업에서 이 AG가 지니는 의미는
뭘까요?

최 아까도 얘기했지만 사실은 하수관
같은 사물이 소멸해가는 설치 작업은
그게 평면 작업일 경우 어떻게 해석될
건가 하는 생각을 했어요. AG에서
했던 입체 작품들이 '대지' 또는 '물질의
소멸' 같은 주제였다면, 다시 평면으로
작업하면서 소위 평면이라는 어떤 소재
위에 안료 물감이 어떻게 존재할 수
있는지 고민했어요. AG에서 한 작품에서
사물이 소멸하듯이, 혹은 사물이 대지에
이렇게 고착되듯이, 평면 작품에서는
질료가 하나로 존재한 후 소멸하는 그런
과정에 작가가 스스로 개입해서 그 과정을

지속적으로 반복하는 주제를 생각했습니다.

정 AG가 한국 현대미술에 미친 영향은
뭐라고 생각하세요?

최 상당히 짧은 기간이었지만, 그 이후로
다양한 실험적인 경향을 한국 미술계에
확산시키는 역할을 했습니다. 사실 그
이전에는 실험적인 작업이나 그런 전시가
전혀 없었다고 보여요.

정연심(이하 정) 선생님, 오늘 시간 내주셔서 너무 감사합니다. AG 그룹과 관련해 설립 동기 그리고 어떻게 설립됐는지 설명 부탁드립니다.

김구림(이하 김) 나는 당시 작업을 하면서도 전람회를 할 때마다 그룹전에 가봤어요. 가서 보면 홍대 나온 사람들은 홍대끼리만 그룹을 지어서 전람회를 하고 서울대 미대 나온 사람들은 서울 미대끼리만 늘 전람회를 하더라고요. 나는 서울 미대도 아니고 홍대도 아니었기에 '학교를 구분하며 전람회를 해도 되겠나, 젊은 사람들이 이래도 될까'라는 생각이 들었어요. 한국 화단의 장래를 봐서 이렇게 하면 안 되겠다 싶었죠. 어느 날 내가 서울대 미대 쪽 사람을 두 명 부르고 홍대 쪽 두 명을 불렀어요. 함께 모인 자리에서 "우리가, 젊은 사람들이 이래서는 안 된다. 서로 학교고 뭐고 다 그런 걸 무너뜨리고 같이 합쳐서 현대미술하는 사람들끼리 모여 무슨 협회를 만들면 어떻겠느냐"고 제안을 했어요. 모두 좋다고 동의해 아방가르드가 시작됐습니다. 내가 처음에 이런 제안을 했다는 것은 문화예술위원회에서 진행한 김차섭 구술 채록에 나와 있어요. 그 근거는 김차섭 구술(인터뷰)을 참고하면 됩니다. 당시 홍대 사람들, 그리고 서울대 미대 사람들이 참여했고, 제2회 때는 인원이 적어서 각 단체장들이 영입되었어요. ST의 이건용이 AG에 참여했습니다. 그리고 2회 때부터 회원들이 많아졌습니다. 『AG』 저널을 진행하며, 전람회만으로 후배들에게 좋을 것을 남길 수가 없으니 책을 내자 해서 이일 선생, 오광수 평론가가 참여했습니다. 그러다가 나중에 김인환이 합류했죠.

이렇게 AG가 형성된 겁니다.

정 선생님은 어떤 작품을 주로 출품하셨나요?

김 나는 처음부터 설치 미술 작품을 했어요. 내가 이런 말 하기가 참 쑥스러운데 당시 설치 미술 작업을 하는 사람이 없었고, 내가 그에 대해 이야기를 많이 하고 다녔죠. 어느 날 외국에 작품을 보내는데 전기를 소재로 한 작품을 하게 됐습니다. 그 작품을 하면서 너무 고생이 많았어요. '화가가 이것저것 다 할 수가 없다. 작품 제작을 돕는 엔지니어가 필요하겠구나' 이런 생각이 들었어요. 그리고 앞으로는 기술 협업 없이는 현대미술이 발전할 수 없겠구나 싶었어요. 나는 AG의 회원으로 있으면서 작품만 출품하고 다른 그룹을 조직하기 시작했어요. 그 조직이 바로 제4집단입니다. 내가 제4집단을 이끌며 총회장이 된 거죠. 그렇게 흘러나온 거예요.

정 그러면 AG 그룹과 거의 동시대, 동시에 진행된 것이잖아요

김 그렇죠. 다 동시대죠.

정 1970년에는 전시도 있었고.

김 그러다가 내가 많은 고통을 당했어요. 제4집단을 만드니까, 지금의 국정원 중앙지부 이런 데에서 나를 경찰서 유치장으로 끌고 가 심문도 했어요. 왜냐하면 이 것을 전국 규모로 읍면 단위까지 조직했잖아요. 서울에 본부를 두고. 국가에서 이 그룹을 보니까 이거는

앞으로 국가를 전복할 수 있는 그런 세력이 생기겠구나 하고, 조기에 차단하자 해서 결국은 해체시켰어요. 1년도 못 가고.

그런데 내가 이런 아이디어를 어디서 얻었나 하면, 나는 열일곱, 열여덟 살 때 문학 전집을 읽고 그랬어요. 그중에 수호지를 보면 어떤 게 나오나 하면요, 나라가 도탄에 빠지고 간신들만 우글거릴 때에 올곧은 신하들은 감옥에 들어가서 잡히고 죽기도 하고 목숨을 잃죠. 그럴 때 나라를 구하려고 양산박이라는 곳으로 전국의 영웅호걸들이 모여 나라를 구하자 하고 그랬잖아요. 당시 그런 걸 생각해서 학벌이 필요 없는 거다, 용접 같으면 용접 기술은 내가 최고라 하는 사람을 뽑고, 전기 같으면 전기 기술이 최고라 사람을 뽑고, 전국 규모로 해서 회원을 모집하기 시작한 거예요. 읍면 단위까지 전국적으로. 그래서 제4집단을 만들었는데 참 아쉽게도 정부의 강압에 의해 해체되고 말았던 겁니다.

정 《AG전》에서 선생님은 1회, 2회, 3회에 참여했는데요. 1회에 어떤 작품 출품했나요?

김 1회 때 내가 얼음 작품을 냈을 거야. 1회 때는 전시 장소가 마땅찮았는데, 덕수궁 옆에 파출소가 있었는데 그게 없어지고 공보관이 생겼어요. 거기서 전람회를 했죠. 거기에 얼음 작품을 냈습니다. 빨간 통 세 개를 갖다 놓고. 그 다음 2회 때는 현대미술관에서 열렸는데, 그 당시에는 경복궁미술관이라 불렸지. 거기는 장소가 크니까 가운데 입구에 들어가는 데 크게 설치를 한 거야.

정 알겠습니다. 도큐멘테이션이 2회, 3회는 잘 돼 있어요. 그러면 《AG전》에 참여한 다른 작가의 작품 중에서 혹시 기억나는 게 있나요?

김 글쎄 내가 이런 말 하면 이상하지만, 작품을 어떤 주도적인 입장에서 해놓으니까 내 눈에 들어오는 거는 별로 없었어요.

정 기억 안 나세요?

김 기억이 잘 안 나요. 그리고 세월이 굉장히 너무 흘렀지.

정 사진 같은 거 찍어 놓으신 건 없으시죠?

김 그 당시에 카메라를 못 가졌지.

정 박석원 선생님은 카메라를 갖고 있어서 그때 찍었던 사진들이 좀 있더라고요. 이번에 이일 선생님 유족이 만든 '스페이스21'에서 AG 그룹 전시가 진행되는데요. 이일 선생님과 관련한 에피소드 같은 것이 있으세요?

김 다른 작가들은 이일 선생과 함께 홍대에 근무하는 사람들이니 매일 만나고 친했어요. 서울대 미대 출신들 하고도 그러하고. 그런데 나는 이것도 저것도 아니었으니까 교류를 별로 못했어요. 내가 또 술도 안 마시고 그러니까 자주 만나지 못했어요. 무슨 일이 있을 때만 한 번씩 만나고 그랬는데, 어느 날 파리에서 편지가 하나 도착했어요. 그런데 불어라 내가 알 수가 있어야지. 그걸 들고 이일 선생을

찾아갔더니 이 형이 파리의 화랑에서 온 편지라면서 굉장한 것이라고 했어요. 세계 비디오 작가 7인전을 하는데 동양 사람은 나만 선정했다면서 출품을 요청하는 내용이라고 했어요. 이일 선생이 당시 날 칭찬하면서 어떻게 이런 데 뽑혔지 했어요. 작품을 내야 되니까 이일 선생에게 편지 쓰는 걸 부탁했어요. 그렇게 이일 선생 도움으로 편지에 작품 해설을 번역해 프랑스로 보낸 적이 있어요.

정 선생님은 AG 그룹 활동하면서 일본을 다니셨잖아요.

김 일본은 1963년에 가고 이후에도 자주 왔다 갔다 했지. 왜냐하면 내가 일제강점기 때 초등학교를 다녔잖아요. 일본에서 평론가들이 오면 일본어를 할 수 있는 작가가 없었어요. 박서보도 일어를 잘하는데 학교에 있어서 시간이 별로 없었어요. 내가 언어가 통하니까, 그런 일을 많이 했어요.

정 AG가 한국 미술사에서 가지는 의의가 뭐가 있을까요?

김 어쨌든 당시 우리나라의 최고의 현대미술 단체였으니까, 젊은이들이 AG 회원이 되고 싶어 하고 또한 그 단체에서 좋은 현대미술에 대한 걸 배우고 싶어 하기도 하고 영향을 많이 끼쳤어요. 우리나라 화단에. AG 그룹의 활동이 그렇게 역사적인 획을 하나 그었죠. 예전에 백록화랑이 있었어요. 거기서 내가 귀국전을 했거든요. 당시 ST 회원들이 일주일에 한 번씩 드로잉을 해가지고

한강 맨션에 있는 우리 집에 와서 공부를 많이 했어요. 그런 인연이 있기 때문에 내가 일본에서 돌아오니 ST 회원들이 쭉 모였어요. 일본에서 있었던 일을 상당히 궁금해하더라고요. 내가 거기서 일본 화단이 이렇게 흐르고 있고 이런 이야기들을 하면서 퍼포먼스에 대한 이야기를 했죠. 스가 기시오는 일본에서 퍼포먼스 작가로 제일 유명한 사람이거든요. 그 사람 퍼포먼스를 내가 설명해 줬어요. 당시에는 퍼포먼스라는 용어도 없을 때이고 국내에서는 해프닝이라는 용어만 사용했어요. 이것을 이벤트라고 했죠. 그래서 내가 해프닝과 이벤트의 차이점을 이야기해 줬어요. 이벤트는 하나부터 열까지 전부 다 계획된 틀에서 행위를 하는 것이고, 그 예로 스가 기시오의 퍼포먼스 작품을 설명했더니 전부 다 깜짝 놀라서 열심히 듣더라고요. 스가 기시오랑 나는 친구였어요.

정　선생님은 한국 실험미술도 주도하고 제4집단의 중요한 리더로서 단체를 이끌었는데, 오늘날 젊은 작가들에게 마지막으로 해주고 싶은 말이 있나요?

김　작업하는데 유행에 따라가지 마라, 이런 말을 하고 싶어요. 유행에 절대 치우치지 말고 자기 소신껏 해라. 내가 미술 대학을 다니다가 배울 것도 없다고 그만둬 버렸잖아요. 이후 고생을 많이 했어요. 혼자 안 되더라고요. 처음에는 독학이라며 누구 유명한 사람을 찾아갔는데 가봐야 엉뚱한 소리만 하고. 내가 학교를 괜히 그만뒀나 이런 생각도 처음에는 했어요. 그런데 나는 책을 좋아했어요. 돈만 생기면 책을

샀거든요. 어느 날 책방에서 보니까 구석 바닥에 무슨 잡지 쪼가리 같은 게 널려 있더라고요. 이게 뭔가 주워서 봤더니, 어떤 사람이 바닥에 페인트를 질질 뿌리는 사진이 있었어요. 잭슨 폴록이었죠. 그걸 보고 놀랐어요. 외국에는 이런 작가도 있다고 해서 놀랐죠. 이 잡지를 어디서 파는지 물었더니 정식 수입도 안 되고 한국에는 없다는 거야. 어디서 나왔느냐 했더니, 미군 부대에서 나왔다는 거야. 앞으로 미군 부대에서 나오는 거는 내가 다 살 거라며 돈을 미리 주었지. 내가 『타임』지 하고 『라이프』지는 전부 사봤어요. 그것으로 혼자 독학했죠. 그걸 보면 미술뿐만 아니라 영화, 음악, 연극, 무용, 미술 모든 예술은 늘 특집으로 막 나오는 거야. 그걸 보며 미술 공부만 하는 게 아니라 영화에 대한 공부도 하고 무용에 대한 공부도 했지. 존 케이지, 머스 커닝햄 이런 사람들을 알게 되었어요. 무대에서 춤추는 게, 그게 무용인 줄 알았는데 완전히 내 생각을 뒤엎어버린 거야. 머스 커닝햄이 어떤 산에 가서 빙빙 돌면서 이것이 무용이다, 이러는 거야. 내가 얼마나 충격을 받았겠어요. 음악도 존 케이지가 뭐 깨지는 소리를 내거나 이런 것도 충격적이었어요. 이것은 오선지에 작곡을 하는 것이 아니거든요. 이런 과정으로 현대미술을 습득하게 되었어요. 내가 제4집단을 만들면서 어디에 접촉했나 하면요, 당시 엘리트라는 사람들, 즉 연극 단체들을 먼저 접촉했어. 그랬더니 "너 잘 났으니까 혼자 해봐" 그러더라고요. 그러며 대화를 하자 하니까 대화를 거절하고. 그래서 상대가 실력이 없어서 날 피하는 것 같은 느낌을 들게 하니까 거기에는 응하더라고. 한 달이

걸리든 밤을 새우든 대화를 하자고 했죠. 영화 등도 그렇게 서로 설득했습니다. 이렇게 제4집단을 만든 겁니다. 내가 그런 지식이 없었으면 못했죠. 책을 통해 독학으로 공부를 했어요.

정　AG 그룹 활동과 제4집단 등 한국 실험미술에 대한 평가는 이제 구겐하임 전을 통해서 글로벌 맥락에서 진행되는 것 같습니다. 오늘 인터뷰 감사합니다.

이일 연보 및 자료

이일	1932	1월 22일 평안남도 강서 출생 본명 이진식(李鎭湜)
李逸		명문 평양고보 졸업
	1951-1956	서울대학교 불문학과 중퇴
		대학 재학 중 '문리문학회'를 조직하고 『문학예술』지의 추천으로 시인으로
		동단하는 등 문학청년으로 활동. 등단 후 모더니즘 시를 지향하던 '후반기'
		동인으로 활동
	1957	프랑스로 유학
	1957-1965	파리 소르본대학교에서 불문학 미술사학 수료
	1964	『조선일보』 주불 파리특파원 활동
	1965	번역서 『추상미술의 모험』(미셸 라공 지음, 문화교육출판사) 출간
	1966	귀국
	1966-1969	홍익대학교 교수로 임용. 1968년 홍익대학교 미술학부 전임강사가 되고,
		1970년 미술대학 조교수, 1973년 부교수, 1979년 정교수가 됨
	1968	『동아일보』 미술 전담 집필자로 위촉됨
		김기현 여사와 결혼. 슬하에 3녀
	1969	한국아방가르드협회(AG) 창립 멤버. 『AG』 창간
	1970	1970년 《AG전》 서문에서 '확장과 환원'이라는 화두를 제시하며 한국
		현대미술의 양상에 명쾌한 해석을 가함. 이 용어는 이후 '환원과 확산'으로
		변경되어 이일 미술비평을 대표하는 개념어가 됨
	1972	동경 국립 근대미술관 주최 《국제 판화 비엔날레》 국제심사위원
	1974	미술평론집 『현대미술의 궤적』(동화출판공사) 출간
	1974	번역서 『새로운 예술의 탄생』(미셸 라공 지음, 정음사) 출간
	1974	번역서 『세계 회화의 역사』(루이 우르티크 지음, 중앙일보출판부) 출간
	1975	파리 국립 근대미술관 주최 《파리 비엔날레》 한국 커미셔너
	1977	프랑스 《카뉴 국제회화제》 국제심사위원
	1977-1978	국전 심사위원
	1977-1980년대	《서울 국제 판화 비엔날레》《타이베이 국제 판화 비엔날레》
		《서울 국제미술제》 운영위원 및 심사위원 역임
	1982	미술평론집 『한국미술, 그 오늘의 얼굴』(공간사) 출간
	1985	미술평론집 『현대미술의 시각』(미진사) 출간
	1985	번역서 『서양미술사』(H. W. 잰슨 지음, 미진사) 출간
	1986	한국미술평론가협회 발행 계간 『미술평단』 창간
	1986-1992	한국미술평론가협회 회장 역임
	1990	프랑스 문화성으로부터 '문화훈장' 수여 받음
	1991	미술평론집 『현대미술에서의 환원과 확산』(열화당) 출간
	1992	저서 『서양미술의 계보』(API) 출간
	1995	《베니스 비엔날레》 한국 커미셔너
	1997	1월 27일 작고
	1998	유고 미술평론집 『이일 미술비평일지』(미진사) 출간
	1999	보관 문화 훈장
	2014	국제미술평론가협회(AICA) 특별공로상

이일 번역서, 『새로운 미술의 탄생』, 1974

3, 에콜 드 뉴우요오크

　「오늘날에는 에콜 드 뉴우요오크가 에콜 드 파리에 영향을 주고 있다.」

　　　　　　　　　　　　　──브루노 살미의

차　례

1974년 5월
　　　　　　　　　　　　　　　역　자

『새로운 미술의 탄생』 내지

이일, 『현대미술의 궤적』, 1974

『현대미술의 궤적』 내지

이일, 〈主語(주어)가 없는 獨白(독백)〉, 1954년 3월

이일, 〈囚人(수인)〉, 연대미상

이일, 〈斜陽(사양)의 그림자〉, 연대미상

이일, 〈斜陽(사양)의 그림자〉, 연대미상

"모두가 廢墟에"

李逸

모두가 廢墟에 자라는 것들이었다.

혹은

빌틀기 그러던 마음들이

廢墟처럼 상한 수면을 다20 아가는 것

이었다.

그리고 너의 눈에

금시 미어져버릴듯하(敬遠)이 끼었다.

朝鮮日報原稿用紙

(20 × 10 = 200)

이일, 〈모두가 廢墟(폐허)에〉, 연대미상

이일, 〈모두가 廢墟(폐허)에〉, 연대미상

" 餘白의 風俗 "

宗遠.

無限한 것이 있으며
한량없이 가고 되저가고 다시 모여드는 것이며
유리처럼 투명한 成壁이 솟아 오르는 것이 있다.

어떻두 곳이 번지어 가는 屍옷과 자그마한 나의 그림자 속에서
하나의 빛이
永遠의 吧平으로 하라 앉는다 하였고 ·····.
地球 밖의 머는 변두리기
그 아무것도 아닌 意識과 억지 저러한 맛버 둥이 김김처럼
쏟아지는 것이 있다.

또 다시 無限한 것이 있으며
無限한 것에 싸여 까마 없이 타버린 廢墟.
나의 이마 우에어 그것을 그대로 식어 가는 한 닢의 落葉椅 와
싸우질이 있다.

누구가 가고 있는 廣場에는
나와 그리고 그들이 末日이 이룩되어야 란나는 오늘의 朝向표이다.
하늘은 앉는 底이 아니 있고
地圖에 있는 바라온 刺激는 것은 차라리 도어놓이
하더찬 廢衣라 하였다.

그리고 나는
〈마치 奇蹟이 있었던것 처럼〉
꼭 내가 어디어 그리워 했던 女人의 추관이 떠오는 아침을 병각하는
것이다.

이일, 〈餘白(여백)의 風俗(풍속)〉, 연대미상

220

이일, 〈너.밤.溫室(온실)〉, 1957년 5월 4일자 동아일보 게재

연구실적 조서

(1919년 1월 이후)

미술학부 조교수

이 일

	제목	발행년원일	발표기관(지)
저서:	① 미술감상 입문 (공편)	1970. 1.	동아일보사 출판부

내용요지: 서양미술 담양집필。 근대미술을 기점으로 하여 서양미술의
흐름을 사실주의 전통에 입각하여 정리하면서 시대적인 사조와의
▓▓ 연관 아래 시도한 간추린 서양미술사.

논문: ② 20세기 회화 서설 1969. 10 홍대논총

내용요지: 20세기 미술의 반사실주의 경향을 분석하고 그 결과로써
나타난 표현과 조형의 이원성을 논함

③ 바우하우스의 선구적의의 1970. ▓2. 공간 2월호.

내용요지: 오늘의 미술 경향과 바우하우스 운동을 비교하여 그▓
선구적 의의를 규명함

④ 예술과 테크놀로지 1970. 9. 공간 9월호

내용요지: 현대미술에 있어서의 테크놀로지의 도입 문제와 테크놀로지와
예술의 통합에서 오는 현대미술의 확장을 논함

⑤ 전위미술론 1969. 9. A.G. No.1. 을 규명하고

내용요지: 오늘의 미술에 있어서의 ▓▓▓▓▓ 전위미술의 기치와
그 ▓▓ 주요 동향을 분석함

⑥ 공간역학에서 시간역학으로 1970. 3 A.G. No.2

내용요지: 키네틱·아트 및 라이트·아트의 선구자로 간주되는 프랑스의
예술가 니콜라·세페르의 작품 세계를 ▓▓ 분석함

⑦ 전환의 원리 1970. ▓5. A.G. No.3.

내용요지: 급변하는 오늘의 미술의 양상을 분석하고, 그 전환에
있어서의 참된 방향의 제시를 위한 시론.

이일, 〈연구실적조서〉, 1970년 작성

著書・飜訳書 및 論文. (1974年 이후)

① 現代美術의 軌跡. 저서 1974. 5. 20. 280P. 知識産業社
② 반 고호 편저 1975. 8. 31 64P. 博誌堂.
③ 고 갱 〃 〃 〃 〃
④ 새로운 美術의 誕生 역저 ? 正音社.
⑤ 世界 繪畵의 Ⅰ史 〃 1976. 9. 20 165P. 三星文化財団
⑥ 美術의 Ⅰ史 공역 1978. 8(?) 三省出版社

——○——

⑧ 韓日美術·그 오늘의 인물 現代美術 창간호 (1974. ?)
⑦ 韓日近代美術 編纂을 위한 調査研究 1974. 文教部 학술연구비 보조
⑨ 再現과 表現 그리고 實現 空間 1975. 6月号.
⑩ 現代美術속의 傳統 또는 ⟨反傳統⟩ 弘益美術 4号. 1975 ?
⑪ 하이데 리오나름에 쓰여 노우트 韓日美術 2号, 1976. 7
⑫ 繪畵의 새로운 潮上와 狀況圈 空間 1976. 9월号
⑬ 変化와 摸索 그리고 實驗
 ── 한국 現代繪畵 10年史 空間 1976. 11월호.
⑭ ⑳ 韓日美術과 오늘의 韓美術 韓日文化. 1977. 1월호.
⑮ 韓日 現代彫刻의 胎動 季刊 現代彫刻 (. 東京.) 197 ?
⑰ 도스트 70年·世界 美術의 表情 空間 1977. 11월호
⑱ 現代文明속의 美術 両江 7号. 1977 ?
⑲ 現代美術과 ⟨非創造⟩의 倫理 인재 12호. 1977 ?
⑳ 韓日. 「70年代」의 作家들 空間 1978. 3월호.
⑯ 京釜와 現代美術 生活과 美術. 1977. 10월호.
㉑ 한국 現代繪畵의 새 可能性: 「3人의 오늘」 空間. 1978. 11월호.

── 以上.

전시회에서 당시 프랑스 문화부 장관 앙드레 말로(André Malraux)와 함께, 1963
사진: André Morain

서울 귀국 직전 베르사유 궁 앞에서, 1966

《동경 국제 판화 비엔날레》 국제 심사위원으로 활동할 당시 모습, 1978

프랑스 비평가 Laurence Pestelli 초청 강연회에서 통역, 1978

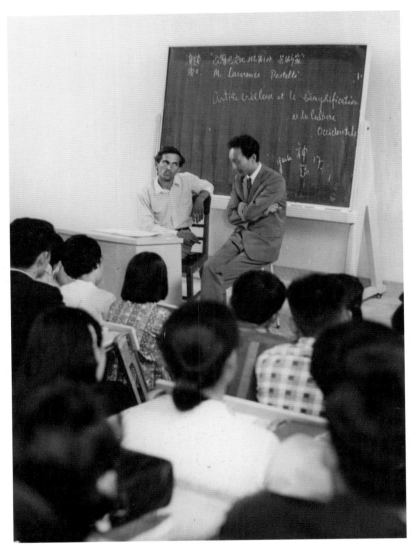

프랑스 비평가 Laurence Pestelli 초청 강연에서 통역, 1978

파리의 자취방에서, 1960
사진: André Morain

자택에서, 1955

홍익대학교 강의실에서, 1966

자택에서, 1955

야유회에서, 1974

자택에서, 1996

전람회에서, 1987

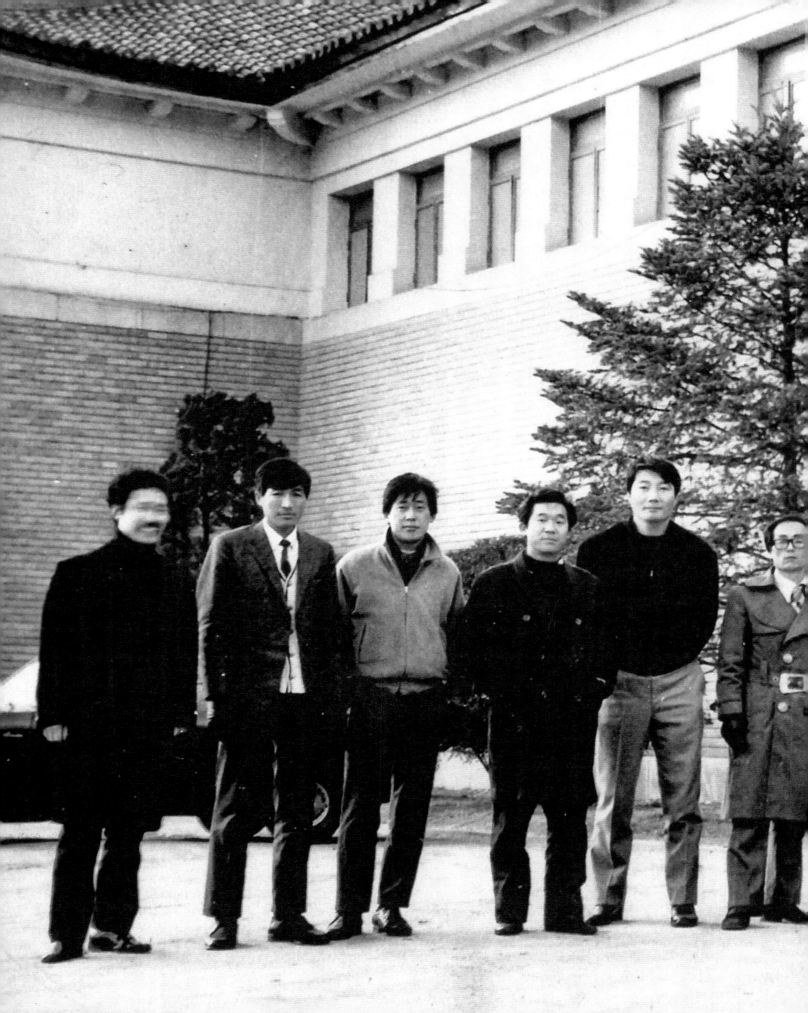

덕수궁 앞에서, 1971
(왼쪽부터 이승택 신학철 이강소 하종현 김한 김구림 이승조 박석원 이건용 신원미상 송번수 서승원 최명영)
박석원 제공

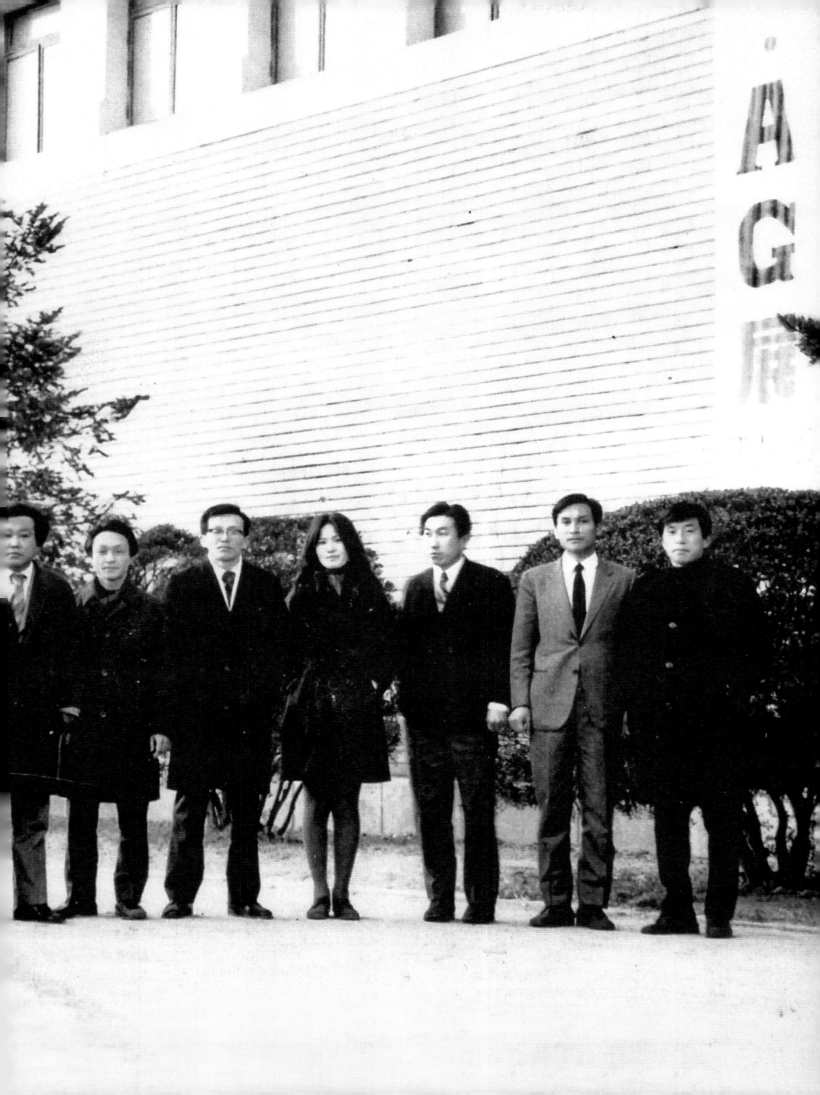

김구림

실험미술의 선구자 김구림(b.1936)은 기존의 가치와 관습에 대한 부정을 견지하며 다양한 예술 활동 및 작품을 선보이고 있다. 그는 회화, 판화, 조각, 설치미술을 비롯해 퍼포먼스, 대지미술, 비디오, 메일 아트 등 매체를 구분하지 않는 실험적인 작품 활동을 지속하고 있다. 그는 1969년 한국 실험 영화사에 주요한 작품 〈1/24초의 의미〉를 제작했으며 연극과 무용, 합창과 같은 장르를 넘나들며 실험적인 작품을 시도했다. 그는 '한국아방가르드협회(AG)'의 창립 멤버로 창립전에서 대형 얼음 위에 트레이싱지를 올려두어 전시장에 설치했으며 이를 통해 유와 무에 대한 철학적인 질문을 제기해 주목을 받았다. 1970년대에는 일본으로 건너가 판화와 미디어 아트를 실험했고, 1980년대에는 미국으로 건너가 작품의 변화를 추구했다. 김구림의 작품은 국립현대미술관, 한국영상자료원, 뉴욕 구겐하임 미술관, 런던 테이트 모던 등 30여개의 미술관 및 기관에 소장되어 있다.

박석원

박석원(b.1942)은 한국 전쟁을 경험하며 충격적인 장면을 경험했고 이에 대한 경험이 앵포르멜 추상 조각으로 진화했다. 1968년 국전에서 국회의장상을 수상했으며 이후 최연소 심사위원으로 추천받았으며 1966년 《파리 비엔날레》 출품, 《상파울루 비엔날레》, 시드니 비엔날레 등에 초대받아 일찌감치 해외에서 주목을 받았다. 1970년 '한국아방가르드협회(AG)' 창립 회원으로 돌, 쇠, 나무 등의 소재로 물성 간의 관계성을 만들어내고 시각화하는 시도를 했다. 또한 정신세계의 본질의 탐구와 자연의 몸짓에 귀기울여 작업을 지속하며 분절과 결합, 쌓기와 같은 반복적인 행위를 통해 물성을 탐구하고 신체성을 투영한 작품 세계를 확장하고 있다. 박석원은 홍익대학교 조소과 교수를 역임했으며 국내외 유수의 미술관에서 전시를 했고, 국립현대미술관, 서울시립미술관, 경남도립미술관, 소마미술관, 호암미술관과 포르투갈의 산투티르수조각공원, 그리스 아테네의 자유공원시립예술센터 등 다수의 미술관과 기관에 그의 작품이 소장되어 있다.

서승원

서승원(b.1941)은 1960년대 한국 최초의 기하추상 그룹 '오리진'과 전위 미술 운동 '한국아방가르드협회(AG)'의 창립 멤버로 한국미술사에서 중추적인 역할을 했다. 그는 '동시성'이라는 명제 아래, 근 60년간 회화의 화면을 순수한 색채와 형태, 형상과 바탕, 시간과 공간이 균등하게 발현되는 장(場)으로 삼아 실험했다. 그의 초기 작업은 경계선이 뚜렷한 기하학적인 도형들이 두드러지게 나타났으며 한편으로는 한지의 물성을 살려 긁고 붙이는 등 다양한 실험을 했다. 후기 작업은 형상 사이의 경계가 사라지고 관조적 여운이 있는 사색과 명상이 담긴 또 다른 분위기를 자아낸다. 서승원은 국내뿐 아니라 일본, 미국, 독일, 이탈리아, 캐나다 등 세계 각국에서 개인전을 개최했으며《파리 청년 비엔날레》《상파울루 비엔날레》《베니스 비엔날레》《카뉴 국제회화제》등 주요 국제 미술행사에 한국 대표로 참여했다. 그의 작품은 국립현대미술관, 서울시립미술관, 런던 대영박물관, 뉴욕 브루클린 미술관, 구겐하임 미술관, 삿포로 현대미술관 등 세계 유수 미술 기관에 영구 소장되어 있다.

심문섭

자연을 작업의 근간으로 삼는 심문섭(b.1943)은 다양한 매체와 형식의 작업을 시도하며 가능성의 세계를 모색한다. 그는 '한국아방가르드협회(AG)'의 창립 회원으로 1970년부터 1972년까지 참여하며 기존 미술계의 조각 개념을 벗어난 실험적인 작품을 선보였다. 심문섭은 흙, 돌, 나무, 철 등 물질에서부터 시작해 물질과 인간과의 관계 속에서 상징성을 드러내는 작업을 지속하고 있다. 그리고 조각의 좌대 개념을 탈피하고 물성이 드러나는 작품을 전시장에 설치해 작품이 놓인 공간, 빛 그리고 관람객들까지 작품을 구성하는 요소로 확장했다. 심문섭은 서울대학교 조소과를 졸업하고 중앙대학교 조소과에서 학생들을 가르쳤다. 그의 작품은《파리 비엔날레》《상파울루 비엔날레》《베니스 비엔날레》 등 세계 여러 나라에서 전시했으며 국립현대미술관과 서울시립미술관을 비롯해 일본의 하코네 조각공원, 프랑스의 에브리대학 등 국내외 주요 미술관과 기관에 소장 되어있다.

이강소

이강소(b.1943)는 1970년대 '신체제' '한국아방가르드협회(AG)'
'대구현대미술제' '서울현대미술제' 등을 통해 미술 운동을 행했던 한국의
대표적인 실험미술 작가로 회화, 판화, 조각, 설치, 퍼포먼스 등 다양한
장르를 넘나들며 작품 활동을 했다. 그는 AG 그룹 전시에서 삶과 죽음에
대한 질문을 하는 작품을 선보였으며 이후 1973년 명동화랑 개인전에서
선술집 퍼포먼스를 하고 《파리 비엔날레》에 초대를 받아 살아있는
닭을 소재로 한 퍼포먼스를 선보이며 국제적인 주목을 받았다. 이강소는
서울대학교 미술대학 회화과를 졸업했으며, 1985년 국립경상대학교
교수로 재직 중 미국으로 건너가 뉴욕주립대학교에서 객원 교수 겸
객원 예술가로 활동했다. 그 후, 1991년부터 2년간 뉴욕 현대미술관,
현대미술연구소(P.S.1) 국제스튜디오 아티스트 프로그램에 참여하는 등
활발한 활동을 이어왔다. 그의 작품은 런던 빅토리아앤알버트미술관,
일본 미에현립미술관, 국립현대미술관, 대구미술관, 부산시립미술관,
서울시립미술관, 호암미술관 등 세계의 주요 미술관에 소장되어 있다.

이승조

이승조(1941 - 1990)는 한국의 기하학적 추상회화를 선도한 화가로,
모더니즘 미술의 전개 과정에서 독보적인 위치를 점한다. 이승조는
홍익대학교와 동 대학원에서 회화를 전공했으며 중앙대학교 회화과
등에서 교편을 잡았다. 그는 1967년 처음 선보인 〈핵〉 연작으로 기하추상
화풍의 신호탄을 쏘아 올렸고, 이후 작고하기까지 20여 년간 일관되게
특유의 조형 질서를 정립하는 데 매진했다. 특히 1970년대 후반부터는
무채색의 전면회화를 전개하거나 한지와 같은 재료를 도입하는 등 단색화
움직임과의 연계성 속에 작업세계를 확장해 나갔다. 전위미술 단체
'오리진'과 '한국아방가르드협회(AG)'의 창립 동인으로서 활약한 한편,
보수적 구상회화 중심의 국전에서도 여러 차례 수상하며 전위와 제도권
미술의 흐름을 뒤바꾸는 데 일조했다. 나아가 단색화가들이 이끌었던 주요
단체전과 해외전에도 빠짐없이 참여하며 한국의 대표적인 추상화가로서
공고히 자리매김했다. 이승조는 2020년 국립현대미술관이 개최한 대규모
회고전에서 상세히 다뤄 주목을 받았으며, 뉴욕 현대미술관(MoMA),
국립현대미술관, 서울시립미술관, 호암미술관, 토탈미술관, 독일은행
등에서 그의 작품을 소장하고 있다.

242

이승택

이승택(b.1932)은 함경남도 고원에서 한국전쟁을 겪으며 남한으로
내려왔다. 그는 홍익대학교 조각과에 재학하며 니체의 철학에 심취했고
이는 그의 작품 세계의 핵심인 '부정'의 기반이 되었다. 그는 존재하는
것들을 부정하고 거부해야 새로운 것을 창조할 수 있음을 깨달았고,
현재까지도 이 개념을 바탕으로 다양한 형식의 예술을 선보인다. 그는 2회
'한국아방가르드협회(AG)' 전시에 참여해 〈바람〉연작을 선보이며 바람을
조각의 소재로 삼아 현대미술의 새로운 개념을 설정했다. 물질 - 비물질,
주체 - 대상, 근대 - 전근대, 미술 - 비미술의 경계를 넘나들며 파격적인
실험을 거듭하는 작품 활동을 계속하고 있다. 이승택은 백남준아트센터
국제예술상(2009), 은관문화훈장(2013) 등을 받았고 런던 프리즈
마스터와 조각 공원에 한국 최초로 동시 참여했다. 그의 작품은
국립현대미술관, 서울시립미술관, 시드니 현대미술관, 런던 테이트 모던,
구겐하임 아부다비, 홍콩 M+등 세계 주요 미술관에 소장되어 있다.

최명영

최명영(b.1941)은 매일의 일상을 관찰하며 회화의 창작 과정인 수행성
역시 작품의 주요한 주제로 하고 있다. 대학교 2학년 시절 회화의
리얼리티에 의구심을 품고, 수행적 자세와 사상의 근본을 근간으로 한
추상 미술 화풍을 전개했다. 그는 '오리진' 및 '한국아방가르드협회(AG)'의
창립 멤버로 활약하며 한국 화단의 흐름을 이끌었으며 캔버스의 소재와
물감의 물성을 탐구하며 화풍을 모색했다. 그의 회화는 평면성에 주목해
그 존재성을 확인하는데 주목했으며 성실히 쌓아 올린 물성을 캔버스에
정신적으로 환원하는 과정을 거치고 있다. 그리고 이 과정을 거쳐 그의
회화는 무한히 확장될 수 있는 가능성을 내포하게 되었다. 최명영은
홍익대학교 회화과 교수로 재직하며 《카뉴 국제회화제》의 커미셔너로
활동하는 등 다양한 국제전에 참여했다. 그의 작품은 국립현대미술관,
부산시립미술관, 서울시립미술관, 동경도미술관, 미에현 미술관,
시모노세키시립미술관 등 다양한 미술관 및 기관에 소장되어 있다.

| 하종현 | 하종현(b.1935)의 작업은 전쟁의 수난이 드리워진 당시 시대정신을 투영하는 동시에 혁신적으로 정제된 미적 감각을 확보해 조화로운 작업세계를 이루고 있다. 1965년 《파리 비엔날레》에 참여한 후 그는 단청 문양 및 색감, 직조 공예 등 한국 전통적인 요소들을 모색했다. 그러나 그는 1970년대 '한국아방가르드협회(AG)'를 결성한 이후 장소에 특화된 설치 작업을 통해 '공간'의 개념을 지속적으로 탐구했다. 그리고 같은 시기, 그는 전후 군량미를 담아 보내던 마대자루를 비롯해 철조망, 석고, 각목, 신문지 등 비전통적 미술 재료 위주로 평면에 입체성을 부여하는 실험적인 작업을 이끌어갔다. 하종현은 모교인 홍익대학교 미술대학 학장을 역임했고 이후 서울시립미술관 관장으로 재직했으며 그의 작품은 뉴욕 구겐하임 미술관, 뉴욕 현대미술관, 시카고미술관, 퐁피두센터, M+, 도쿄현대미술관, 히로시마현대미술관, 국립현대미술관, 리움미술관, 서울시립미술관, 광주시립미술관 등 세계 여러 미술기관에 소장되어 있다. |

인터뷰 참여

| 오광수 | 오광수(b.1938)는 홍익대학교 미술학부에서 회화를 공부하고 1963년 동아일보 신춘문예에 미술평론으로 등단하여 제1세대 주요 미술비평가이자 예술행정가로서 한국미술계에 기여했다. 1967년부터 1973년까지 잡지 『공간』의 편집장으로 활동했으며 동시에 AG 그룹에서 미술 비평 활동을 했다. 국내에 미술 전문 잡지가 거의 없던 시절 『화랑』을 주도적으로 이끌며 한국현대미술의 주요 비평가로 활동했다. 《한국미술대상전》《동아미술제》 등의 심사위원을 비롯해 《상파울루 비엔날레》(1979), 《칸 국제회화제》(1985), 《베니스 비엔날레》(1997)의 한국 커미셔너, 《광주 비엔날레》(2000)의 전시 총감독을 맡았다. 미술 작가들과 작품에 대한 다수의 저서를 집필하였으며 한국미술평론가협회 회장, 한국문화예술위원회 위원장을 역임하였다. 환기미술관 관장(1991-1999), 국립현대미술관 관장(1999-2003), 뮤지엄 산 관장을 역임하였으며 현재 이중섭미술관 명예관장이다. 『한국근대미술사상 노트』(1987), 『한국미술의 현장』(1988), 『한국현대미술의 미의식』(1995), 『김환기』(1996), 『한국 추상미술 40년』(1997), 『이야기 한국현대미술, 한국현대미술 이야기』(1998), 『이중섭』(2000), 『박수근』(2002), 『김기창·박래현』(2003), 『한국현대미술사』(2021) 등 다수의 저서가 있다. |

정연심

정연심은 홍익대학교 예술학과 교수이자 미술사학자로, 뉴욕대학교에서 미술사학 박사 학위를 받고 1999년 뉴욕 구겐하임 미술관에서 기획한 백남준 회고전의 연구원으로 참여했다. 2006년부터 2009년까지 뉴욕 주립대학교 FIT(Fashion Institute of Technology) 미술사학과 교수를 역임했다. 《제12회 광주비엔날레: 상상된 경계들》(2018)의 공동 큐레이터로 참여했으며, 2018년부터 2019년까지 뉴욕대학교 대학원(IFA) 미술사학과에서 방문연구교수이자 풀브라이트 펠로우로 연구 프로젝트를 수행했다. 대표 저서로는 『현대공간과 설치미술』(에이엔씨, 2015), 『한국의 설치미술』(미진사, 2018), 『비평가, 이일 앤솔로지』(편저, 미진사, 2013; Les Presses du réel, 2018), 『Lee Bul』(공저, Hayward Gallery, 2018) 등이 있고 2020년에는 저자이자 에디터로 『Korean Art from 1953: Collision, Innovation, Interaction』(파이돈, 2020)에 참여했다. 2024년 뉴욕 밀러 출판사에서 출간할 김환기, 박서보, 이우환, 김창열에 대한 편지 프로젝트를 맡고 있으며(정도련, 정연심 공동 편저), 런던 파이돈 출판사에서 2025년 단색화와 한국추상에 관해 저술한 책을 출판할 예정이다. 2021년에는 파주, 고성 등지에서 열린 《2021 DMZ Art & Peace Platform》의 예술총감독을 맡았다.

비평가 이일과 1970년대 AG 그룹

주최	스페이스21	발행일	2024년 1월 31일
기획 및 총괄	정연심 이유진	기획	정연심 이유진
어시스턴트 큐레이터	김태현	글	이일 정연심 이유진
어시스턴트	박윤아		오광수 서승원 심문섭 이강소 최명영 김구림(인터뷰)
인터뷰 영상	인공위성(김승연 이상훈 홍준범)	자료 제공	박석원(AG 사진)
전시 그래픽	마바사(안마노 김지섭 이수성)		오광수 김달진미술자료박물관(AG 저널)
포스터	송번수 안마노 윤세환		서승원 최명영(AG 도록)
			이건용(이일 원고)
후원	서울문화재단	자료 정리	김태현
	서울특별시	교정·교열	박윤아 안마노
	(주)동덕	전시 사진	전병철
		디자인	마바사(안마노 이수성)
		인쇄	금강인쇄
		펴낸곳	안그라픽스
			경기도 파주시 회동길 125-15
			031-955-7755
			agbook@ag.co.kr
			agbook.co.kr
		ISBN	979.11.6823.049.1(93600)

이 책은 스페이스21에서 2023년 5월 10일부터 6월 24일까지 열린
〈비평가 이일과 1970년대 AG 그룹〉의 일환으로 출간되었습니다.

 서울특별시 서울문화재단 DONGDEUK

SPACE21

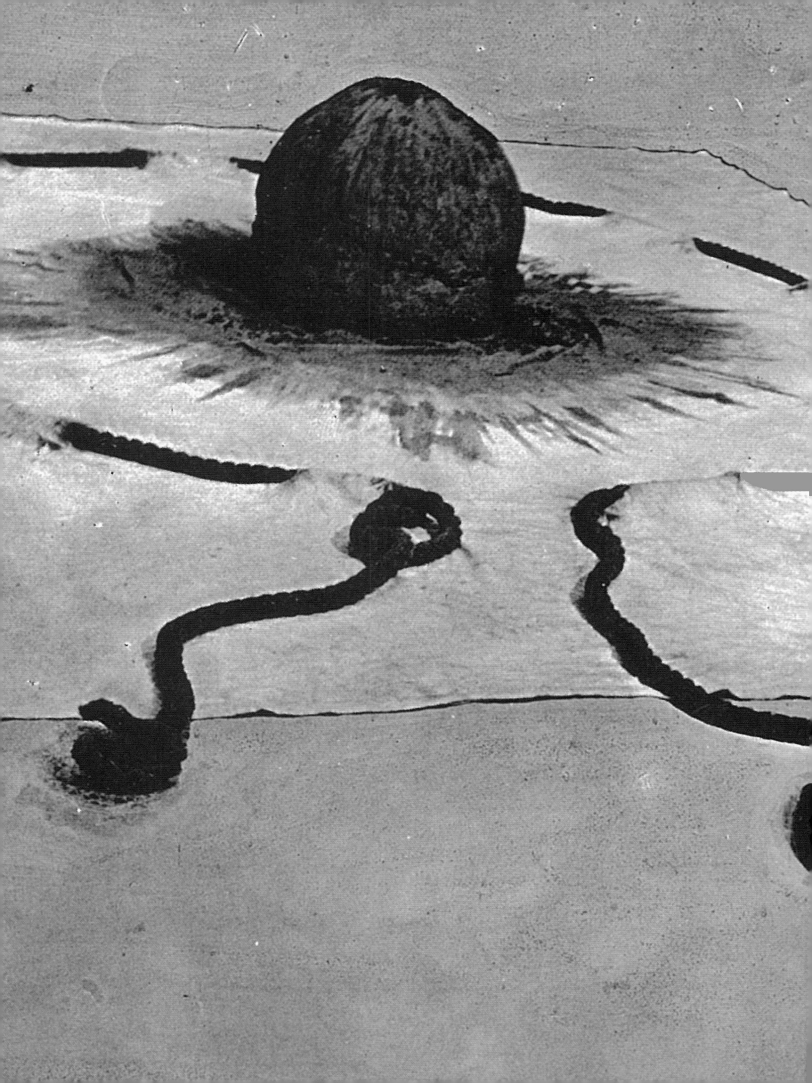

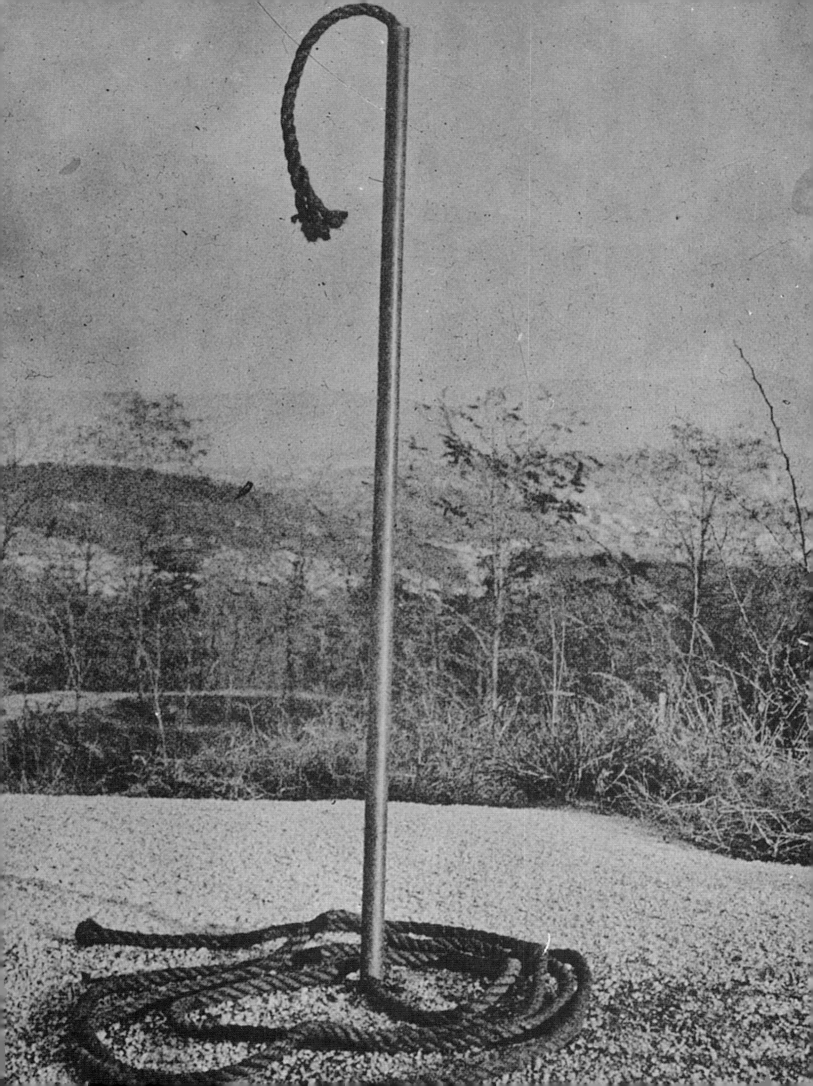